藝術　W

島嶼測量

——臺灣美術定向

蕭瓊瑞　著

三民書局

國家圖書館出版品預行編目資料

島嶼測量:臺灣美術定向 / 蕭瓊瑞著.－－初版一刷.
　－－臺北市：三民，2004
　　　面；　　公分

　　ISBN 957-14-3979-7　（平裝）

　　1.美術－臺灣－歷史

909.232　　　　　　　　　　　　　　93003256

網路書店位址　http://www.sanmin.com.tw

© 島　嶼　測　量
——臺灣美術定向

著作人　蕭瓊瑞
發行人　劉振強
著作財
產權人　三民書局股份有限公司
　　　　臺北市復興北路386號
發行所　三民書局股份有限公司
　　　　地址／臺北市復興北路386號
　　　　電話／(02)25006600
　　　　郵撥／0009998-5
印刷所　三民書局股份有限公司
門市部　復北店／臺北市復興北路386號
　　　　重南店／臺北市重慶南路一段61號
初版一刷　2004年6月
編　號　S 900720
基本定價　捌　元
行政院新聞局登記證局版臺業字第○二○○號

有著作權　不准侵害

ISBN　957-14-3979-7　（平裝）

1 石川欽一郎，【夏雲茂蔭】（臺灣豐原鄉間路），未註年月，紙本水彩，28×39cm，倪氏家族藏。

2 陳澄波，【嘉義街中心】，1934，布上油彩，91×116.5cm，家族藏。

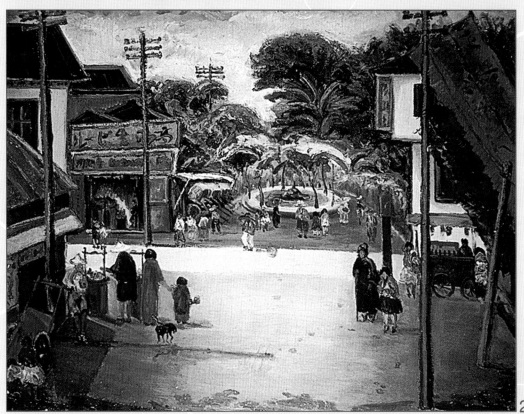

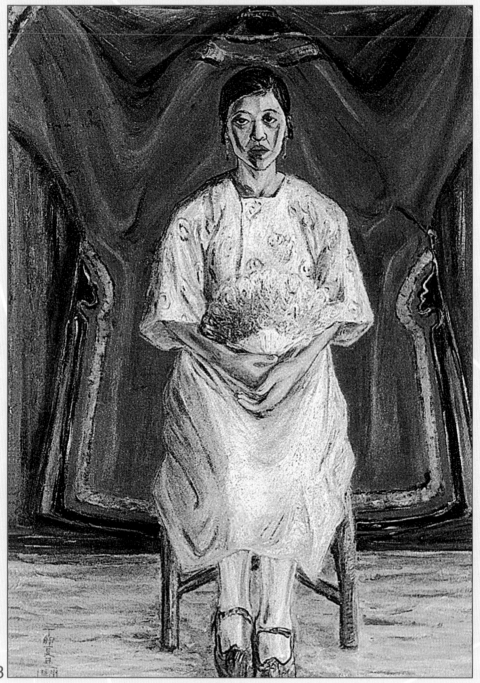

3

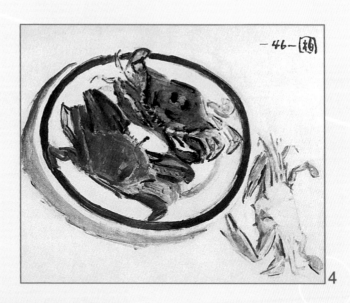

4

5

3 陳植棋，【夫人像】，
1927，布上油彩，90×
65cm，家族藏。

4 郭柏川，【螃蟹】，
1957，紙本油彩，36.3
×43.3cm，私人藏。

5 村上無羅(英夫)，【基
隆放水燈】，1927，絹
本膠彩，198×160cm，
第一屆臺展特選，臺中
國立臺灣美術館藏。

6 吳天章，【春宵夢 I 】，1994，綜合媒材，120×80cm，私人藏。

7 李石樵，【合唱】，1943，布上油彩，116.5×91cm，家族藏。

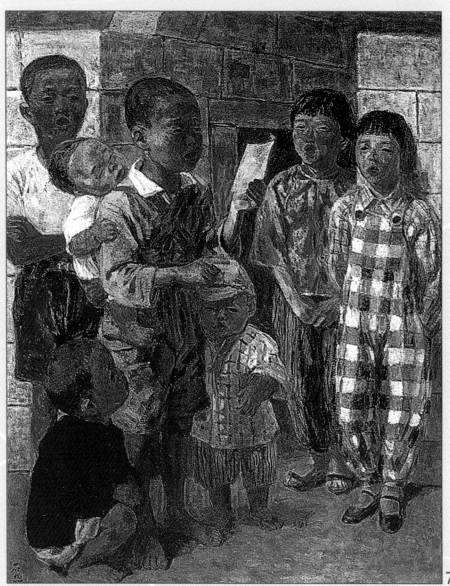

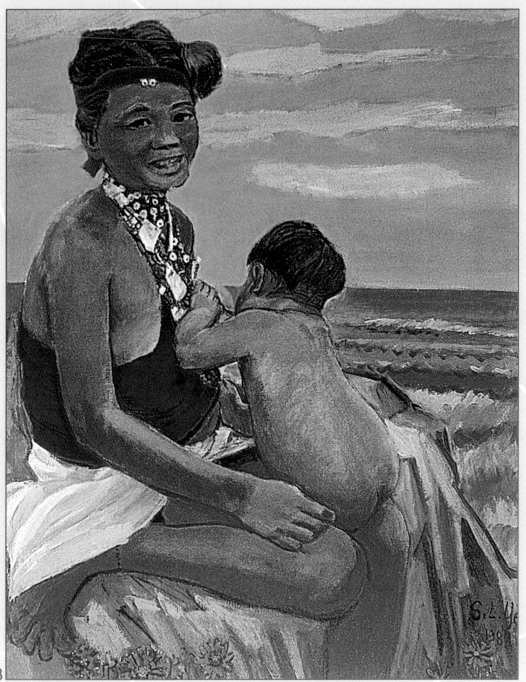

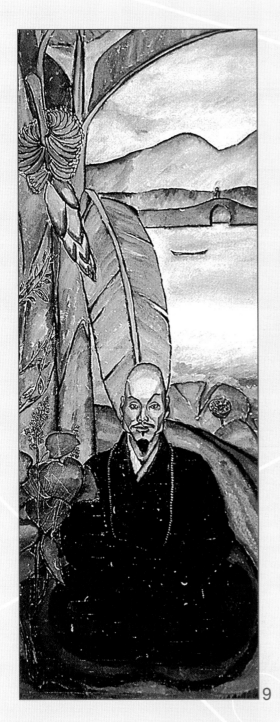

9

8 顏水龍，【慈母】，1988，布上油彩，90×72cm，家族藏。

9 劉錦堂，【芭蕉圖】，1928~29，布上油彩，176×67cm，家族藏。

10 陳慧坤，【東照宮】，1981，紙本膠彩，150×77cm，家族藏。

10

11 李梅樹，【太魯閣】，1976，布上油彩，194×97cm，李梅樹紀念館提供。

12 席德進，【海棠花】，1976，紙本水彩，101×69cm。

13 謝茵，【蛋——緣起】，1998，不銹鋼、塑膠綁條，300×160×160cm，臺南國立成功大學藏。

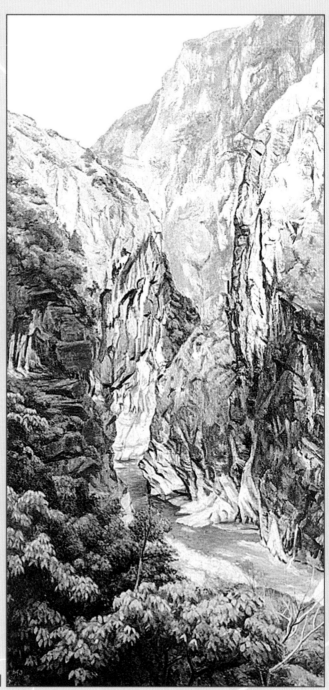

13

12

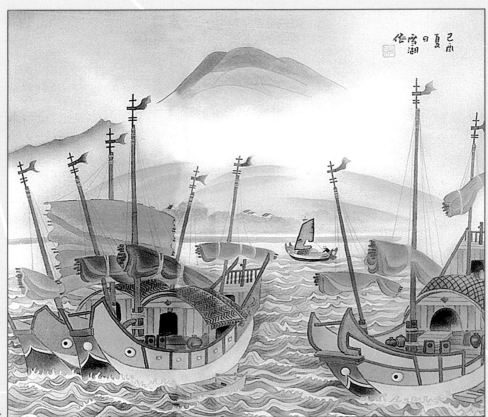

14

15

14 郭雪湖，【淡江群舟】，1969，紙本膠彩，59×73cm，家族藏。

15 陳德旺，【觀音山風景】，1982，布上油彩，31.5×41cm，私人藏。

16 江漢東，【福鹿秋月】，1995，布上油彩，65×91cm。

17 林覺，【蘆鴨圖】，紙本水墨，28
×20.3cm，私人藏。

18 何金龍，【鴻門宴】，剪黏，臺南
縣學甲慈濟宮。

19 陳銀輝，【橋下】，1966，布上油
彩，80×100cm。

20 顏頂生，【遠志】，1990，布上壓克
力磁土，72.5×91cm。

17

18

19

20

21

22

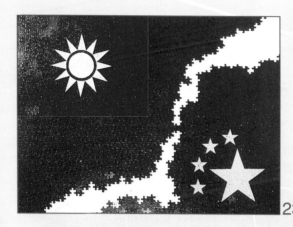

23

21 連建興，【植回生命之愛】，1998，布上油彩，97×194cm。

22 黃步青，【種子·生命】，1998，複合媒材、裝置。

23 梅丁衍，【太陽與星星的故事】，1992，紙、拼圖，70.5×93cm。

24 郭振昌，【除卻巫山不是雲】，1993，布上壓克力，72.5×100cm。

24

25 陳順築，【集會，家庭遊行——屋】，1995，攝影裝置。

26 陳界仁，【失聲圖 1】，1997，電腦繪畫，208×260cm，臺北市立美術館藏。

自 序

　　拙作《五月與東方——中國美術現代化運動在戰後臺灣之發展 (1945~1970)》，一九九一年由三民書局系統的東大圖書公司出版，迄今已超過十個年頭；十年間，有關臺灣美術史的研究，已從初期的生疏，進入一個興盛且成熟的階段。

　　就個人而言，這十年間，東大圖書公司也分別為本人出版了《島嶼色彩——臺灣美術史論》與《島民・風俗・畫——十八世紀臺灣原住民生活圖像》等專書，《島嶼測量——臺灣美術定向》則是第四本在三民系統下出版的臺灣美術史專論。

　　臺灣美術史研究風潮，在本地的興起，自然和臺灣特殊的政經、社會、文化發展，有密切的關聯。從 1970 年代，因外交困境所激發的本土意識，在歷經二十年的累積、沉澱之後，逐漸浮現較豐厚的一些創作或研究成果。但臺灣文化的發展，也開始在政治解嚴與統獨爭議間，經歷相當激辯、反思的過程。

　　個人做為一個歷史研究者，雖不敢自誇或自認完全脫離這些政治的激辯推擠之中，但如何用一種較客觀而深沉的文化脈絡，來看待處理臺灣美術史建構的方向或理路，一直是個人努力的目標。

　　《島嶼測量》，顧名思義，較之《島嶼色彩》有更多偏向理性的觀察與記錄。歷史的書寫自然沒有絕對的客觀，但尋求盡其可能的客觀，以呈現可能比較接近真實的歷史事實，則是歷史學家自我設定的天職。

　　在這本論集中，由於研究生涯中的種種機緣，有機會分別為某些不同的論題，提出一些初步的整理與陳述，也因此形成對臺灣美術史不同面向的幾種切面，或宏觀、或微觀，均意在呈顯這個時代對此一歷史的理解與詮釋。

　　臺灣美術的起源，可以遠溯三至五萬年前舊石器時代的長濱文化，但本論集的論述，因研究能力所限，基本上仍集中在最近一百多年，也就是日治時期以後的部分。但基於個人的理解與堅持，則盡量將研究的觸角，擴及學院以外的民間傳統，

及創作以外的教育機制與畫廊生態。

　　期待這些粗淺的文字，能為未來臺灣美術史更周全的建構，提供一些奠基的礎石；也感謝所有在工作中不斷提供指導、協助的師長、朋友，尤其無怨無悔伴我一生的愛妻小親——陳雪美女士。

<div align="right">

蕭瓊瑞　謹誌

2004.4

</div>

島嶼測量

測量

目　次

——臺灣美術定向

下篇：切片・美術生態

上篇

宏觀・
歷史長河

百年美術‧世紀風華

——重看臺灣美術的百年歷程

臺灣歷史，從現今出土的考古資料推斷，至少在五萬年以上。但在這漫漫如長夜的歷史巨流中，二十世紀無疑是最為燦爛豐富的一段時期，而其文化變遷、心靈悸動，又是最直接而明顯地映現在那些多彩多姿的美術作品之中。翻閱百年臺灣美術，走過世紀風華，一如重新經歷臺灣人民百年心路歷程。

百年美術，約可以 1945 年劃分為日治、國府兩個時期，二者恰恰各約半個世紀的時間。起自 1895 年的日治時期，延續劉銘傳在臺灣的建設，更進一步地帶動了臺灣快速近代化的腳步。不過由於日人治臺細膩而有效率的技巧，顧及臺灣本地漢文化基礎，至少在 1920 年代之前，儘管許多現代化的建設已陸續展開，但在文化上，則仍尊重並保留著前清品味與遺規。除民間宗教藝術與生活工藝外，概為文人水墨書畫，花鳥、人物、山水為主要表現形式，鮮有新意，只能視為前期餘緒。

一、黃土水與新美術運動

日人在治臺初期所推廣的新式教育與近代文明，在治臺的二十餘年後，開始在新一代的年輕人身上逐步展露，所謂的「新美術運動」，正是針對著原有的舊式文人水墨的改革而展開。

黃土水 (1895～1930) 是臺灣「新美術運動」黎明期最閃亮的一顆巨星，其短促的三十六歲生命，為臺灣近代美術的展開，譜下最美麗的序曲。出生於 1895 年，亦即日人治臺同一年的黃土水，1914 年畢業於臺北國語學校（後改為師範學校，簡稱北師），旋即以優異的美術天分，獲當時北師校長隈本繁吉推薦，進入東京美術學校(簡稱東美）深造，成為臺灣第一批留日美術學生。和其同時赴日學習美術的，尚有同為北師畢業的劉錦堂（1894～1937，後改名王悅之）及張秋海 (1898～1988) 等人。之後，後繼者眾，臺北師範和東京美術學校成為培養臺灣美術家最重要的搖籃。

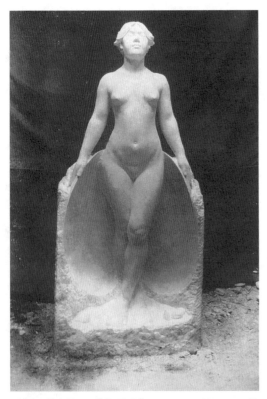

圖1：黃土水，【甘露水】，1921，大理石，等身大，第三屆帝展。

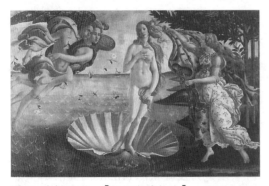

圖2：波提且利，【維納斯的誕生】，1478～84，布上油彩，173×279cm，佛羅倫斯烏菲茲美術館藏。

　　黃土水在東美刻苦自勵的學習生活，成為臺灣美術史上的一段佳話。1920年，亦即黃氏自東美木雕科畢業的同一年，他以一件【蕃童】雕刻入選日本最高美術權威的「帝國美術展覽會」（簡稱「帝展」），轟動全臺。之後又連續多次入選，其中以1921年的【甘露水】最具代表性（圖1）。

　　這件以大理石雕成的等身人像，深受西方古典寫實手法，尤其羅丹（Auguste Rodin, 1840～1917）風格的影響。不過，作者巧妙地掌握了東方女性勻稱圓潤的軀體特質，雙手自然下垂，向外攤開，雙腳合攏，稍作交叉，臉部微微上仰，迎向天際，一副自信而舒緩的模樣，立於一個圓形如蚌殼的底座之上，令人聯想起西方文藝復興前期藝術家波提且利（Sandro Botticelli, 1445～1510）的名作【維納斯的誕生】（圖2）。

　　從地中海中浮現的美神維納斯，飄動的秀髮，修長的體態，愉快地接受風神、花神的祝福。畫幅飛揚著異教的色彩、人類的想像，象徵著中古基督教文明桎梏的鬆動，標示著人文思想為主流的文藝復興時代之來臨。黃土水是否深受此作的啟發，不得而知，但【甘露水】在臺灣美術史上，顯露了【維納斯的誕生】一般重要的時代意義，則無可懷疑。【甘露水】是臺灣美神的誕生，臺灣美術從之前文人的戲墨、民

間的實用，轉而為一種心靈的深刻展現。
「甘露水」原是觀音大士淨瓶中點化人間
的聖水，新時代的美術亦將如「甘露水」
般地滋潤臺灣人民枯竭乾澀的心靈。【甘露
水】作為臺灣美神的誕生，並非論者的牽
強附會，此作一個更為本土的名稱——【
蛤仔精】，就直接印證那圓形的底部，確是
一個海中的蚌殼。

　　黃土水的天分，展露在更多小型卻充
滿泥土味道的臺灣動物塑像上，而他為艋
舺龍山寺精雕的【釋迦立像】（圖3），正和
溫雅的【甘露水】女神兩相映照，堅毅、
自持、刻苦、凝定的男神，幾乎是臺灣人
文精神的典範。

　　黃土水辭世之作是其著名的【水牛群
像】（原名【南國】）（圖4），以五條水牛、

圖3：黃土水，【釋迦立像】，1927，青銅，111
×34×36cm，臺北國立歷史博物館等藏。

圖4：黃土水，【水牛群像】，1930，石膏浮雕，250×555cm，臺北中山堂藏。

三位牧童所構成的臺灣農村景象，理想的塑造了故鄉田園牧歌！

黃土水不世出的才華，鮮明地標示了臺灣新美術運動的序幕，卻也讓後繼者有著難以繼踵超越的重擔，雕刻成為此後臺灣美術最為貧弱的一環。除少年早逝的黃清埕外，陳夏雨、蒲添生是日治後期少數可以提及的名家。

黃土水對臺灣新美術運動的影響，激勵的意義多於實質的引導，真正作為新美術運動導師型的人物，是日人石川欽一郎(1871～1945)。

二、美術界人材輩出

1920年代的北師學生運動，成為石川二度受聘來臺任教的動力，學校有意提供適當的課外教學活動，來引導抒發學生過剩的精力。日後的事實證明：學潮並沒有因此消弭，卻無意中成就了一批臺灣重要的美術家。石川透過校內及校外的教學，培養了大批北師校內校外的學生。這些學生有的繼續留學日本、遊學法國，有的堅守本土，均成就了一己可觀的藝術成果。

倪蔣懷(1894～1943)、藍蔭鼎(1903～1979)、李澤藩(1907～1989)，是幾位未曾留學而卓然有成的石川學生。由於他們未曾留學，沒有機會進入東美等專門美術學校研習油畫，因此他們均延續石川老師的水彩藝術，而建立了各自的特色。如果說石川習自英國的水彩畫法，優雅地表達了一位客居臺灣的異鄉人眼中「山紫水明」的臺灣風景（彩圖1），那麼藍、李二氏則是以本土故鄉的情緒，直接融入了日常的

圖5：藍蔭鼎，【觀音山】，1974，紙本水彩，56×78cm。

圖6：李澤藩，【浮水蓮花盛開】，1979，紙本水彩，37×51cm，家族藏。

生活。藍氏對北臺灣潮濕的竹林、農村、雨港、淡江，多所著墨，戰後加入了中國水墨筆法的自如運用（圖5）；李氏則以層層堆疊的色彩，營造出桃竹苗一帶丘陵峰嶺生長的林木氣息（圖6）。而倪蔣懷這位石川最早期的學生，遵從老師的指示，放棄留學，轉而從事企業經營，成為日後支持臺灣新美術運動最重要的贊助者，也留下一批質樸、淡雅的水彩作品（圖7）。

留學日本學習美術的學生中，與黃土水同年出生而來自嘉義的陳澄波（1895～1947），日後因受難於二二八事件，而成為最知名也最具傳奇色彩的人物。然其成就，絕非來自這些政治的悲劇烘染，其純真、質樸而易感的性格，直接流露在作品之中，深具文化的反省能力，又富風土感染的敏銳情思。在日本就畫出日本風土的味道，去了上海，就有上海碼頭的歐風情調，到了蘇杭，又有中國古老的河、湖風味，一旦回到臺灣，嘉義公園、臺南新樓、淡水小鎮，盡成一幅幅蘊含情感厚度的傑作。當我們回顧他1926年首度入選「帝展」的【嘉義街外】及一系列南臺灣【夏日街頭】、【嘉義街中心】（彩圖2）的作品時，那些散發著太陽熱氣的黃泥土地，幾乎不自覺地便聯想到他為排解二二八衝突，親自前往嘉義水上機場協調，卻被押解到嘉義火車站前廣場槍決示眾，鮮血滲入他日夜刻劃的故鄉泥土的情景。

【淡水】（圖8）是陳氏晚期的代表作品，也是臺灣美術研究上具有指標意義的重要風景畫。以全景式的鳥瞰角度，鋪陳了這個山水並存、土洋間雜、亂中有序的小鎮景致，此作之為臺灣文化的一個具體象徵，應非過語！

圖7：倪蔣懷，【田寮河】，1926，紙本水彩，33×48cm，家族藏。

圖8：陳澄波，【淡水】，1935，布上油彩，91×116.5cm，臺中國立臺灣美術館藏。

　　和陳澄波一樣個性鮮明的陳植棋
(1906～1931)，是曾經因學潮而遭北師退
學的學生，後得文化協會人士協助，留日
學習。陳植棋的作品，不論人物、風景或
靜物，往往帶著一種表現主義般的狂勁生
命力（圖9），不過其傳世的代表之作，卻
是端正嚴謹的人物畫像【夫人像】（彩圖
3）。這件作於1927年的人物坐像，尺幅不
大，卻釋放出一種龐大浩偉的力量，一如
達文西【蒙娜麗莎】的效果。畫中人物即
畫家夫人，身著臺灣傳統短衫，手持由日
本傳進來的歐式羽扇，端坐於象徵中國文
化背景的大紅禮服之前，面容堅忍而專注。
面對這樣的女性，總讓人想起臺灣文學家
鍾理和筆下的「平妹」，是典型的臺灣女性
形象。

　　日治時期的西洋畫家，人材輩出，如：
以【有芭蕉樹的庭院】（圖10）入選帝展的
廖繼春 (1902～1976)，木訥寡言的個性，
卻有著一顆活潑生動的心靈，其後期色彩
豐美、形象自由的作品（圖11），是臺灣美
術史上最美麗的一道彩虹。而以礦工為題
材，富有高度人道主義精神的洪瑞麟
(1912～1996)，事實上是日治時期畫家中
素描能力最傑出的一位（圖12、13），其精
湛的畫藝，僅以「礦工畫家」視之，未免
委屈了他傑出的藝術才華與成就。此外，

圖9：陳植棋，【野薑花】（局部），
1925～30，木板油彩，23×15.7cm，
家族藏。

圖10：廖繼春，【有芭蕉樹的庭院】，
1928，布上油彩，130×97cm，臺北
市立美術館藏。

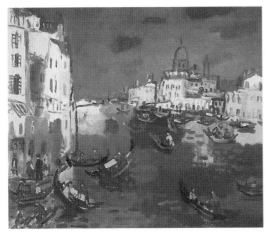

圖 11：廖繼春，【威尼斯】，1968，布上油彩，45.5
×53cm，家族藏。

圖 12：洪瑞麟，【後街】，1930，布上油彩，
65×80cm，私人藏。

圖 13：洪瑞麟，【地底之光】，1958，布
上油彩，32×41cm，私人藏。

最早投入民族工藝推動與原住民藝術研究的顏水龍 (1903～1997)、具歐遊習畫經驗的劉啟祥 (1910～1998)、楊三郎 (1907～1995) 等等,以及長期從事人物畫研究的李石樵 (1908～1995)、李梅樹 (1902～1983),都是織構日治時代美術大觀的重要藝術家 (圖 14～18)。而部分具中國經驗的畫家,作品中呈現了「融合中西」的努力及成果,如早期的劉錦堂,其在「中國美術現代化運動」中先期性的成就,顯然超越了同時代的徐悲鴻、林風眠等大陸畫家,他不必藉由古代人物或故事,直接取材自身及時勢人物的傑出畫作,是中國地區嘗試將油畫「民族化」最重要的成就之一 (圖 19)。

而郭柏川 (1901～1974) 以宣紙承載油彩,企圖追求民族色彩及瓷器釉彩透明效果的努力,也是可觀的藝術成就 (彩圖 4)。

日治時期成名的藝術家,大都出身 1927 年成立的「臺灣美術展覽會」(簡稱「臺展」)。此一官辦美展,原由臺灣教育會主辦,於舉辦十屆後,改為「臺灣總督府美術展覽會」(簡稱「府展」),又舉辦了六屆,才因戰爭而結束。臺灣這些接受新式教育的第一代畫家,正是透過此一官方美展,贏得社會的認同與地位。有論者以為:正是由於此一性質,也無形中制約了此一時期臺灣美術家社會關懷或民族意識的創作思維。

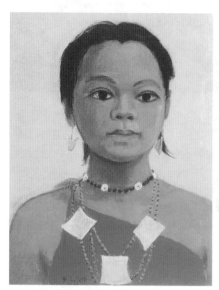

圖 14:顏水龍,【蘭嶼小妹】,1976,布上油彩,40.5×31.5cm,私人藏。

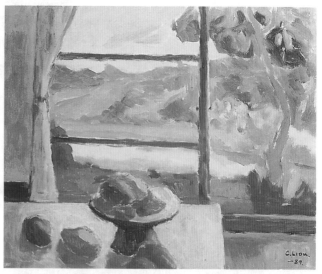

圖 15:劉啟祥,【窗外風景】,1989,木板油彩,50×60.5 cm,家族藏。

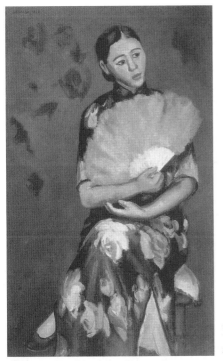

圖 18: 李梅樹，【河邊清晨】，1970，布上油彩，91×116.5cm，李梅樹紀念館提供。

圖 16: 楊三郎，【持扇婦人像】，1934，布上油彩，130×81cm，家族藏。

圖 17: 李石樵，【田家樂】，1946，布上油彩，146×157 cm，臺北市立美術館藏。

圖 19: 劉錦堂，【自畫像】，1930～34，絹上水彩，43.3×30.5cm，家族藏。

「臺展」係仿照日本本地「帝展」模式所創，每年由本地日籍藝術教師，及日本東京前來的知名「畫伯」，如：梅原龍三郎、藤島武二、南薰造、小澤秋成、有島生馬、大久保作次郎、和田三造等人參與評審，無形中亦大大提升了臺灣藝術家創作的視野與水準。

「臺展」除設「西洋畫部」外，另有「東洋畫」，實則包含水墨與膠彩二部分，唯在日後的發展，水墨顯然處於弱勢的地位，甚至因而未能培養出成名的新一代水墨畫家。不過日後被稱作「臺展三少年」的陳進（1907～1998）、林玉山（1907～ ）、郭雪湖（1908～ ）等三人，均在水墨與膠彩上同時有成，甚至首屆臺展，郭雪湖入選的【松壑飛泉】，就是一幅道道地地的水墨畫。因此，有論者以為：臺展係刻意打壓水墨創作，甚至以為第一屆臺展，水墨畫

全數遭到排擠，應是一種不合史實的說法。

不過，平實而論，在臺展東洋畫部，膠彩畫的確以寫生的觀念創生了許多傑出且足以傳世的作品，如陳進的【合奏】、林玉山的【蓮池】、郭雪湖的【圓山附近】、呂鐵州（1899～ 1942）的【刺竹】（圖20～23）等等。這是一種承傳自中國北宗的丹青重彩畫法，經由日本的改良而傳入臺灣，「以膠調彩」產生一種細膩、精緻的畫面效果。此一畫種，在戰後創設的「臺灣省全省美術展覽會」（簡稱「省展」）中，改稱「國畫」，而與來自中國大陸的傳統水墨畫家，產生一段微妙的「正統國畫」之爭。最終以各自成部、分開評選，才得以解決紛爭。不過由於戰後學校教育獨尊水墨，膠彩承傳中斷，未能取得更進一步的發展，幸賴林之助（1917～ ）在臺中的私人教學（圖24），並於 1983 年在東海大學美

圖20：郭雪湖，【圓山附近】，1928，絹本膠彩，94.3×175cm，第二屆臺展特選，臺北市立美術館藏。

圖 21：林玉山，【蓮池】，1930，絹本膠彩，147.5×215cm，臺中國立臺灣美術館藏。

圖 23：陳進，【合奏】，1934，絹本膠彩，177×200cm，第十五屆帝展，家族藏。

圖 22：呂鐵州，【刺竹】（局部），1942，絹本膠彩，84×120cm，私人藏。

圖 24：林之助，【春意】，1956，絹本膠彩，27×22cm，私人藏。

術系重開課程，此一畫種乃有再現生機的希望。盧雲生 (1913～1968)、黃水文 (1914～)、李秋禾 (1917～1956)、許深州 (1918～)、蔡草如 (1919～，原名蔡錦添)……等，均是戰後成名的膠彩畫家 (圖25～28)。

回顧日治時期的臺灣美術，不應忽略該時期生活、工作於臺灣的大批日本畫家。他們同樣積極參加「臺、府展」，並組成各種畫會，只是他們的作品，至今留存臺灣者，極為有限。研究上的成果，也暫不足以重現當年的成就，是臺灣百年美術史中亟待補足的一部分 (圖29、彩圖5)。

圖25：黃水文，【向日葵】，1941，紙本膠彩，150×135cm，私人藏。

圖27：許深州，【餘暉】，1968，紙本膠彩，65×79cm。

圖26：李秋禾，【野趣】，1954，紙本膠彩，67×91cm，臺中國立臺灣美術館藏。

圖28：蔡草如，【菜園景色】，1949，紙本膠彩，72×82cm，私人藏。

圖 29: 石原紫山，【比島作戰從軍紀念】，1943，紙本膠彩，178×152cm，第六屆府展總督獎，私人藏。

三、現代繪畫運動風潮

戰後的臺灣美術，是一個全新的局面。中斷半個世紀的臺灣與中國大陸的連繫，重新恢復短暫的熱絡。1945 年前後，即有一批帶著左翼思想的大陸版畫家來到臺灣，這些深受魯迅影響的美術家，把曾經在戰爭期間打擊外敵日軍的刀筆，轉而刻繪臺灣中下階層人民的生活。他們充滿關懷與同情的眼光，無形中也帶著對社會不公不義的批判。這些人包括：黃榮燦 (1916～1956)、朱鳴崗、麥非、荒煙、劉崙、

陸志庠、章西崖、王麥桿、戴英浪、汪刃鋒、黃永玉、耳氏等，留下包括【臺灣生活組曲】等精采的作品，展現臺灣美術史上少見的社會關懷與批判意識（圖30～33）。然而二二八事件之後，他們紛紛走避，離開臺灣；未離開者，黃榮燦日後遭受匪諜指控，被捕遇害；耳氏則因聾啞而未惹禍，一度幫助省政資料館製作大型壁畫，後來投入現代版畫運動，成為知名版畫家，他就是陳庭詩 (1916～2002)。

1949 年，國民政府全面遷臺，臺灣也正式進入戒嚴時期。跟隨政府來臺的大批文人畫家，以其懷鄉山水，成為此段時期最重要的官展面貌（圖 34、35）。而與之相互輝映者，則為逐漸成熟也轉為保守的臺籍日治時期畫家。

圖 30: 朱鳴崗，【臺灣生活組曲 —— 準備過年】，1947，紙本木刻版畫，17×20.5cm。

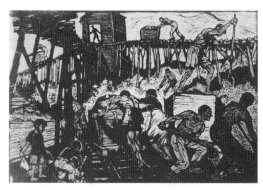

圖 31：王麥桿，【臺北貯煤場】，1947，紙本木刻版畫。

圖 32：陸志庠，【山地行之一】，約 1948，紙本木刻版畫。

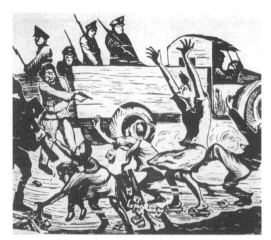

圖 33：黃榮燦，【恐怖的檢查】，約 1947，紙本木刻版畫，14×18.3cm。

圖 34：張光賓，【清溪歸樵】，年代不詳，紙本水墨，135×69cm。

圖 35：孫雲生，【黃山松雲】，1981，紙本水墨，99×49cm。

此情形在 1950 年代後期,有了改變的契機。一群分別畢業於北師、臺灣師大,及服務於空軍的年輕人,在大陸來臺畫家李仲生 (1912～1984)(圖 36)及本地畫家廖繼春等人的教導鼓勵下,分別投入現代繪畫的追求,並組成「東方畫會」、「五月畫會」、「現代版畫會」等團體,帶動了 1960 年代的「現代繪畫運動」風潮。

圖 36:李仲生,【無題 153008 】,1970 年代,紙本壓克力,26×38.5cm,私人藏。

此一運動深受西方抽象主義等前衛運動的鼓舞,加上東方美學的啟發,走向一種虛實相生、計白守墨的無象美學,蕭勤 (1935～)、霍剛 (1932～)、夏陽 (1932～)、吳昊 (1931～)、劉國松 (1932～)、莊喆 (1934～)、馮鍾睿 (1933～)(圖 37～42)等,均是當時的代表;而此一風潮,也逐漸與海外華人畫家結合,並數度出國展出。另外,楊英風 (1926～1997)、秦松 (1932～)、李錫奇 (1938～)、陳庭詩等人,則以現代版畫開創了一條創作的新路(圖 43～46)。這些人稍後逐漸與「東方」、「五月」合流,共同展覽,進而加入畫會。

圖 37:蕭勤,【絕對之分裂】,1962,布上墨水,70 × 100cm,私人藏。

鼎盛時期的現代繪畫運動,各式畫會幾達一、二十個,包括「今日」、「四海」、「二月」、「青雲」、「純粹」……等等。可以留意的一個現象是,初期以校友結合的畫會,日後逐漸因文化背景的不同而走出兩個路向:一是以大陸來臺青年為主的「從

圖 38:馮鍾睿,【繪畫】,1963,布上油彩,76 × 140cm。

圖 39：霍剛，【水彩 NO.4】，1978，紙本
水彩，40×30cm。

圖 40：吳昊，【他與她之間】，1955，布
上油彩，89×72cm，私人藏。

圖 41：劉國松，【忙碌的水】，1966，紙本水墨
顏料，60.5 × 93cm，美國鳳凰城美術館藏。

圖 42：莊喆，【作品 2615】，1962，紙上水墨，
89×118cm，私人藏。

圖 43：楊英風，【伴侶】，1958，紙本木刻版畫，
29.5×40cm。

圖 44：李錫奇，【作品】，1964，布上壓克力拓印，75×53cm。

圖 46：陳庭詩，【畫與夜之 74】，1981，甘蔗板畫，73×73cm，臺中國立臺灣美術館藏。

圖 45：秦松，【夜曲】，1959，紙本版印，60×45cm。

心象出發」的抽象創作；一是以本地青年為主的「從物象變形」及「超現實主義」的創作方向。此一問題是文化的問題，而非省籍的問題。由於大陸青年離鄉背景獨立生活的體驗與「語、文合一」的思維模式，中國虛玄的水墨美學及蘊含山水暗示的抽象意境，容易成為創作時的方向與動力；而本地青年務實求實的社會背景及語文表達上的限制，在一段時間的抽象嘗試之後，容易落入虛空，乃轉而走向帶著立體主義變形，或物象重組的表象式的「超現實主義」風格（圖 47～50）。總之，不論是本地或大陸青年，抽象、立體、野獸、或超現實，均帶著一種和現實保持距離的特色，在當時仍然緊張的戒嚴時期，顯然

圖47：陳景容，【有牛頭的靜物】，1965，布上油彩，193×130cm。

圖48：陳輝東，【人類的故事】，1973，布上油彩，72×91cm。

圖49：賴傳鑑，【畫室】，1965，木板油彩，65×91cm。

圖50：何肇衢，【鄉村】，1968，布上油彩，90×90cm。

是一種較為安全的創作路向。

　　此一時期成名的藝術家，可以特別介紹者，如劉國松的抽象山水與太空畫。他巧妙地運用撕、貼、染、噴、浸等等技法，「革筆的命」、「革中鋒的命」，將中國傳統山水賦予新的創作思維與方向；而其太空畫，尤其結合知性與感性，成為超越人間山水的宇宙風景，影響廣大（圖51）。而莊喆富哲學意味與文人氣息的作品，寓繁於簡、小中見大、靜中帶動，頗有「一沙一世界、一花一天堂」的深遠意境（圖52）。另外蕭勤以壓克力創作的作品，綿綿密密，幽遠深邃，有禪思見性的特色（圖53）。夏陽的人物，戲謔、幽默、諷世、自嘲兼而有之（圖54）。至於一度參加「五月畫會」的彭萬墀，以細密寫實的手法、特寫誇張的取景，在歐洲另創一番風貌（圖 55）。

圖51：劉國松，【一個東西南北人之十三】，1972，紙本壓克力水墨，179.5×92cm。

圖 52：莊喆【無題】 1979，布上油彩，127 × 99cm，私人藏。

圖53：蕭勤，【大限】，1994，布上壓克力，230×420 cm，私人藏。

圖55：彭萬墀，【顧】，1971，布上油彩。

圖54：夏陽，【賽馬】，1966，布上油彩，58×120cm。

　　在臺籍畫家方面，陳正雄（1935～）長期堅持抽象創作，融合臺灣熱帶林木氣息及原住民藝術色彩，有相當優異的表現，也普受國際藝壇的重視。陳銀輝（1931～）的作品，在線、面、形、色的交錯中，可視為此一路向的代表。此外，如林惺嶽（1939～）的魔幻風景，從早期的超現實至後期澎湃洶湧的急水溪景象，以及廖修平（1936～）純淨、細膩的版畫創作，均是此一時期值得注意的代表性畫家（圖56～59）。

　　1960年代達於鼎盛的「現代繪畫運動」，另一成就表現在「現代水墨」的創生方面，日後許多優異的水墨畫家，均是從此一路向脫穎而出。包括當時曾經參與海外展出的傳奇老畫家余承堯（1898～1993），以評論知名的楚戈（1931～），及畫論《苦澀美感》膾炙人口的何懷碩（1941～）、詩人畫家羅青（1948～）、女畫家李重重（1942～）、袁旃（1941～），及帶著素樸拙趣的鄭善禧（1932～）等等（圖60～64）。

圖 58：陳正雄，【紅林】，1988，布上壓克力，
97×145cm，臺北市立美術館藏。

圖 56：陳銀輝，【曬】，1976，布上油彩，91
×116.5cm。

圖 59：林惺嶽，【歸鄉】，1998，布上油彩，210
×419cm。

圖 57：廖修平，【鏡之門】，1968，布上壓
克力版畫，162×120cm，高雄市立美術館藏。

圖 60：余承堯，【變幻山水】，1971，紙本水墨，
59×120cm，私人藏。

圖 61：楚戈，【為地球而跑】，1997，布上水墨設色，128 × 159cm。

圖 63：何懷碩，【古月】，1979，紙本水墨，67 × 81.5cm。

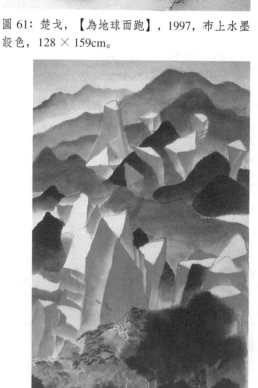

圖 62：袁旃，【石系之五】，1994，絹本水墨，134×75cm。

圖 64：鄭善禧，【榕蔭散牧】，1978，紙本水墨，135 × 69cm。

四、從鄉土運動到走向國際化

1970 年，由於臺灣在國際外交上的重挫，從釣魚臺事件以迄中日斷交、中美斷交、退出聯合國等，鄉土運動應運而生，向外張望的眼睛，被迫回望自己腳下的土地。在美國懷鄉寫實畫家安德魯・魏斯 (Andrew Wyeth, 1917～) 的影響下，一批以精細寫實風格見長的年輕人，一時浮現畫壇。不過這些人的成就，仍有待時間的考驗，當時的創作也未留下可觀的成績。倒是一些年長的藝術家及民間出身的美術家，重新獲得較多的重視，包括率先倡導古蹟古物保存的席德進 (1923～1981)，和以照相寫實人物爭議於畫壇的前輩畫家李梅樹（圖 65、66）。至於朱銘 (1938～) 以

木雕粗坯式的人物造形所創作的一系列「功夫」（後稱「太極」）作品，表現出磅礴的氣勢、簡潔的刀法，的確令人耳目一新，可視為天成之作（圖 67）；唯形式大於內涵，神來之妙，終究難以持續，殊為可惜，亦理之必然，此乃民間藝術家之極限。

70 年代的鄉土運動，嚴格而論，不足以視為一個成熟而完整的美術運動，而是一次文化上的自省運動；其成果或許不在當時呈現，而係在 80 年代融入另一波現代藝術表現形式中，成為一種帶著本土特質的現代創作。

圖66: 李梅樹，【春郊】，1967，布上油彩，145.5×97cm，李梅樹紀念館提供。

圖65: 席德進，【民房】，1977，紙本水彩，53.3×75.5 cm，國立臺灣美術館藏。

1984 年，臺北市立美術館成立，將臺灣美術創作大幅推進一個更為寬闊、自由、純粹的天地之中，尤其是地下層實驗空間的開放，促生大批年輕藝術創作者的大膽投入。為美術館展出或收藏而作的創作，開始取代為畫廊或私人收藏家而作。而「替代空間」的出現，也有著既反「商業畫廊」、又反「美術館」機制的意味。臺灣現代美術的創作，伴隨股市的狂飆，進入一個空前的高峰。

藝術創作也因 1987 年政治的解嚴而有更大的表達空間，唯美的創作或許仍然存在，但言說的類型已大幅提升，政治的、歷史的、社會的、女性的、族群的、情慾的、環境的……，各式的思考都可以成為創作的選項。幾次的大型海外展覽，包括澳洲、德國、威尼斯的集體展出，也重新拓展了臺灣新一代藝術家的能見度與視野（圖 68～72）。

1990 年代，臺北成為國際大展列入考量的一個重要據點，也是國際策展人一展長才的重要場所。「慾望場域」、「無法無天」一次次的大型國際展出，多元媒材的交互使用、裝置展演的翻新創意（圖 73～76、彩圖 6），臺灣的美術發展，歷經百年的歷練重生，彙集巨大的能量，向國際招手，也面臨新世紀政經巨大變遷的嚴酷挑戰。

圖 67：朱銘，【太極系列 ── 掰開太極】，1983，青銅，L: 122×149×288 cm; R: 110×159×287 cm，朱銘美術館藏。

圖 68：賴純純，【風】，1990，木、石墨、石，71×55cm，臺北市立美術館藏。

圖 69：高燦興，【我心深處】，1990，鐵、玻璃、不鏽鋼，162×142×12.5cm，臺北市立美術館藏。

圖 70：黃致陽，【艀形產房】（局部），1992，紙本墨水，240.8×59cm×24。

圖 71：黃步青，【野宴】，1999，裝置，四十八屆威尼斯雙年展。

圖72：李銘盛，【火球或圓】，1993，行動藝術於威尼斯雙年展。

圖73：李明維，【壇城計劃】，2000，互動式裝置。

圖74：魏雪娥，【關於冰箱、咀嚼與健康指南】，1988，裝置。

圖75：林明宏，【臺北市立美術館，2000.9.9～2001.1.7】，2000，地板畫，196坪。

圖76：黃進河，【關】（局部），1994～98，布上油彩，400×978cm。

臺灣百年美術中的族群與文化

　　臺灣百年歷史，亦即二十世紀的臺灣歷史，約可以 1945 年劃分為前後兩個時期：前半為日治時期，後半為國府時期，兩個時期均恰巧半個世紀左右。從 1895 年開始的日治時期，臺灣作為一個殖民地，在族群認同與文化同化上，面臨相當的掙扎與矛盾；沒有人清楚臺灣那一天可以結束她被強迫殖民的命運，也因此，幾乎沒有人會在那樣明顯有著「內臺差異」的高壓統治下，夢想自己有一天會不再是日本子民。而在 1945 年的「光復」之後，經歷二二八事件的不幸衝突，曾經有過「回歸祖國」的欣奮心情，一夕消失，臺灣藝術家在高壓求同的戒嚴統治下，仍然度過一段相當曖昧、矛盾的日子。1970 年代之後，由於國民政府在外交上的強烈重挫，臺灣開始在國際生存的壓力下，思考自我獨立求存的可能性；然而這樣的思想，也並非全然順暢，島內統獨的爭議，加強了族群的對立與文化的隔閡，此一情形，延續至這個世紀的結束。

　　綜觀百年間的激烈政治變遷，到底有無帶來什麼樣的族群認識與文化特色，表現在臺灣藝術家的美術創作之中？這是本文欲加探討的一個課題，也期望藉由這樣的探討，提供給正在另一個世紀起頭的臺灣藝術工作者，一些重新省思與出發的借鑑。

　　「族群」是文化構成的一個重要基礎，這個原為生物學上的名詞 (population)，晚近被借用於社會學研究，意指特定區域內具有相同種族、年齡，或經驗背景的一群人，如：「外省族群」、「年輕族群」、「弱勢族群」……等等。唯本文所稱之「族群」，主要係以種族為指涉；同時，在美術作品的取樣上，則以泛稱的漢人為基礎，包括 1945 年以前的先期移民及之後來自中國大陸各省的新移民。易言之，日治時期在臺日人的作品及臺灣原住民的作品，暫不在討論範圍之列。

一、「族群意識」在新美術運動展開之際浮現

二十世紀前半期,亦即 1945 年以前日治時期的臺灣美術,可以 1920 年代再細分兩時期,前為「舊美術時期」,後為「新美術時期」;前者係指延續中國明清時代文人水墨為主流的藝術表現,後者則為接受日人新式教育後所發展出來的「新美術運動」成果。

日人治臺初期,在教育上採取「漸進主義」和「分離主義」❶,亦即一方面廣設公學校,並在公學校中開授漢文課,以贏取臺灣傳統仕紳的認同,二方面則在保存漢人「書房」(或稱「義塾」)的同時,也逐漸加強對這類傳統教育的管理,如:固定的教學時數、只能使用總督府核准的教科書、塾師必須參與地方政府舉辦的暑期講習會,以及日語和算術逐漸成為必修

的課程等等。此外,既是出於衷心的敬意,也是基於政治的考量,第三任總督兒玉源太郎和民政長官後藤新平,均大力推崇臺灣文士,他們刻意復興清代的饗老宴,並發起詩會,提供臺、日籍漢文詩人參與聚集的空間。總之,日人治臺初期的政策,基本上對臺灣漢人傳統文化採取一種既有效率又頗為尊重的作法,因此,在美術創作上,未見有較大的變動與斷層,除民間傳統宗教藝術及生活工藝外,文人書畫仍以花鳥、人物、山水為主流,對新時代的變化,和新注入的異族文化,均未見確實的反映與表現。

日治後期的「新美術運動」,確切的起始時間,各家說法不一❷,唯作為新美術運動黎明時期最閃亮的一顆巨星 —— 雕塑家黃土水,於 1920 年以【蕃童】乙作,入選「帝展」(帝國美術展覽會),成為臺灣人入選此一日本最高美術殿堂的第一人,轟動全臺,確實標示著一個新時代的來臨。

❶參派翠西亞‧鶴見 (E. Patricia Tsurumi) 著,林正芳譯,《日治時期臺灣教育史》,財團法人仰山文教基金會,1999.6,宜蘭。

❷目前學界對臺灣日治時期「新美術運動」起始時間的說法:有以 1927 年「臺展」成立之年算者,有以 1924 年石川欽一郎二度來臺起算,亦有以 1920 年黃土水【蕃童】首度入選帝展,亦有以 1915 年

黃土水、劉錦堂等首批美術留學生赴日之年起算;參謝里法《日據時代臺灣美術運動史》,藝術家出版社,1978.1,初版,臺北;顏娟英〈臺灣早期西洋美術的發展〉,《藝術家》168 期,頁 151,1989.5,臺北;及劉新〈二十世紀臺灣美術發展的分期與特徵〉,國立臺灣美術館「臺灣美術百年回顧學術研討會」發表論文,2000.12,臺中。

關於黃氏創作此作的動機及心態，筆者在〈「臺灣人形象」的自我形塑〉❸一文，已有所析論；可以注意的是：這件被作者著意挑選參展的作品，正是以臺灣少數族群的「生蕃」為主題。「族群意識」的浮現，在這新美術運動展開之際，特別顯得意義非凡。誠如作者在日後的自述中所提及的：他是為了要做一些故鄉臺灣「特有的東西」，才選定這樣的題材❹。「族群意識」的浮現，是「人」（或稱「他者」）↔「我」關係建立的開始。臺灣近代化的開端，也正是臺灣人民自覺自我存在，而將自我放在一個大的時空架構中去自我認識、自我檢驗，並尋求與他人溝通、對話的開始。黃土水對「生蕃」（採黃氏用語）的題材選定，其意義將在文後關於原住民乙節，一併討論。不過，1920 年代確是日人治臺二十年後，開始展現其族群影響力與文化同化力的開端。在臺灣美術家的作品中，反映出此一殊異族群與文化影響力的畫面，開始時有所見，而此一現象，也隨著戰後政治、社會的變遷而消沉、轉向。

二、臺灣美術史上對異族滲入反映稀薄

對於外來文化的吸收與回應，上層階級顯然比下層階級來得直接而快速，女性又似乎比男性來得敏銳而明顯。這樣的說法，置於日治後期的臺灣美術，表現在兩層意義上，一是畫面映現的主題，一是創作者的身分。從留存至今的大量畫作及圖片資料，尤其以「臺、府展」圖錄中的作品檢驗，可以發現：儘管在日人極有效率的統治下，而臺灣的新美術運動也幾乎就是日府官方及正規學校運作推廣的成果。然而，臺灣藝術家在作品中真正以日本族群或文化作為創作主題者，份量竟然出奇的稀少。除了黃土水以雕刻家身分，接受某些日本貴族委託製作的半身像之外，以日本男人或穿著日式傳統服裝的男人為創作題材者，幾乎不可得見；相較之下，倒是一些由女性畫家所描繪的身著和服的女性畫像，則屬常見。這些畫中人物，到底

❸參見蕭瓊瑞〈「臺灣人形象」的自我形塑〉，原刊《臺灣近百年史論文集》，頁 105～156，吳三連文教基金會，1996，臺北；收入氏著《島嶼色彩──臺灣美術論史》，頁 51～114，東大圖書公司，1997.11，臺北。

❹參見陳昭明譯〈從【蕃童】的製作到入選「帝展」──黃土水的奮鬥與其創作〉，原刊大正 9 年 (1920) 10 月 18 日《臺灣日日新報》；譯文刊《藝術家》220 期，頁 367～368，1993.9，臺北。

是日籍女性抑或是臺籍女性？光從畫面判斷，固難論斷，也無需深究，不過女性，尤其年輕女性，對外來強勢文化的易於包容與接受，特別在服飾的改變上，倒是相當顯著的一個現象。

陳進是臺灣美術史上第一位享有盛名的女性畫家，也是日治時期以膠彩創作屢獲日臺美展大獎，而與林玉山、郭雪湖合稱「臺展三少年」的重要藝術家。1907年出生的陳進，在1920年代之初，以不到二十歲的年紀，且出身優渥家世的背景，敏銳地表現了日本文化對臺灣上層社會的影響。可能創作於1921年的小品【春花】（圖1）❺，這位當時年僅十四歲的少女畫家，即以細膩而熟練的筆法，描寫一位坐於草地的少女，很可能是以自己或同學為模特兒，手拈花朵，置於胸前，旁邊有一隻抬頭討歡的小狗，少女身著細花葉的半筒便服，外加一件有著花朵紋飾的小背心，清純而稍顯豐腴的臉龐，配上一頭俏麗的短髮，側斜的坐姿，輕鬆而愜意，少女的生命正如春花初放般的豐美。細膩的筆法，搭配這樣的題材，我們沒有理由不相信：

陳進所畫的，正是她實際生活的情形，畫中的女孩，不論其真實的身分，但從穿著、姿勢、神態，到畫面的表現技法及氣韻，均是十足日本文化的映現。

在石守謙傑出的研究中❻，我們清楚了解陳進生長的家庭，是一個經商有成，而兼職行政，並強調詩文的地方望族。其父陳雲如廿餘歲即擔任公職，並歷任香山區長、庄長；大力墾殖山坡地及海產養殖事業，並捐出個人別墅設立公學校；閑暇時，親授子女漢學，收藏書畫自娛，和當

圖1：陳進，【春花】，1921，紙本膠彩。

❺本圖見藝術家出版社《臺灣美術全集2‧陳進》頁218圖版，唯創作時間是否有誤，仍待詳考。

❻參石守謙〈人世美的記錄者——陳進畫業研究〉，

《臺灣美術全集2‧陳進》，藝術家出版社，1992.3.28，臺北。

時新竹名士王石鵬等頗有來往。不過，對於如此一位從商、從政的地方士紳，即使雅好漢學詩文，但顯然沒有一定的意識傾向，他交遊廣闊，思想開明，與日籍文人名士亦同樣保持密切交往，包括：陳進就學臺北第三女高時的美術老師鄉原古統（1892～1965），及日本名畫家松林桂月等人，而他本人也對新時代新文化始終保持開放、接納的態度。

陳進1945年所繪的一幅【父親畫像】（圖2），畫中的陳雲如正是不折不扣的英

圖2：陳進，【父親畫像】，1945，絹本膠彩，110×50cm。

國紳士打扮，白襯衫、黑領結、緊身背心、外套燕尾禮服，右手持禮帽，左手持拐杖，下身著條紋呢絨長褲；這種西式打扮，也正是明治維新以來，日本知識分子最典型的裝扮。陳進的家庭，應是日治時期許多地方士紳家庭的共同典型，雖然映現在當時美術作品中的圖像極為有限，但從日治時期留存下來的諸多老照片中可以得到更多的印證。

陳進少女的打扮，也是當時上層人家女性普遍的打扮。從前揭的【春花】開始，以迄日後多次入選臺展的一系列日本美人風格畫，包括1927年入選第一屆臺展的【姿】，1928年的【蜜柑】及特選的【野分】，1929、1930年特選無鑑查的【秋聲】和【年輕時】，1930、1931年無鑑查的【當時】、【傷春】（圖3～9）等等，這些作品，具有如下一些共同特色：

　⑴穿著日本傳統服裝，紋飾講究。

　⑵以單一人物為構成。

　⑶肢體動作含蓄而優雅。

　⑷人物背景單純、偶爾佩以花草、水果。

　⑸主題呈顯靜謐、愁懷的傷感情緒。

在實際生活中，亞熱帶的臺灣有無這樣的生命體驗，頗值得懷疑，但這種情緒，應是作為少女的陳進，求學（包括留日）時期，在文化上的一種薰陶、嚮往與模仿。

圖3：陳進，【姿】，1927，絹本膠彩，第一屆臺展特選。

圖4：陳進，【蜜柑】，1928，絹本膠彩，第二屆臺展特選。

圖5：陳進，【秋聲】，1929，絹本膠彩，第三屆臺展特選。

圖6：陳進，【年輕時】，1930，絹本膠彩，第四屆臺展特選。

圖 7：陳進，【野分】，1928，
絹本膠彩，第二屆臺展特選。

圖 8：陳進，【當時】，1930，絹本
膠彩，第四屆臺展無鑑查。

圖 9：陳進，【傷春】，1931，
絹本膠彩，第五屆臺展無鑑查。

儘管論者相當肯定陳進 1930 年【合奏】之後，展現的臺灣主體文化性格，但相對於整個臺灣美術史上對異族群與異文化的滲入所作的反映之稀薄，我們倒反珍惜起陳進少女時期的這類作品。或許不算成熟，也談不上深刻，但卻敏銳而開放的對當時的外來族群與文化，予以忠實的面對與回應。近代臺灣百餘年的歷史，臺灣與日本如此密切、亦敵亦友的複雜關係，我們是否還能找到類似的其他作品來見證這段歷史？即使能夠，恐怕也不如陳進作品的數量與質地之豐美。堪可比擬者，或許僅有林之助 1940 年入選日本紀元 2600 年奉祝美展的【朝涼】乙作（圖 10）。至於 1930 年，第四屆臺展，亦即陳進發表【年輕時】、【當時】等作的同一年，陳敬輝亦有【女】（圖 11）一作入選，不過此作的構成、筆法與氣韻，恐怕均無法和陳進之作相提並論。

圖10：林之助，【朝涼】，1940，絹本膠彩，283×192cm，日本紀元2600年奉祝美展，臺中國立臺灣美術館藏。

圖11：陳敬輝，【女】，1930，絹本膠彩，第四屆臺展。

1932年，另有陳慧坤(1907～)的【無題】（圖12）乙作，此作筆法堪稱細膩，人物神韻、畫面氛圍掌握，也均在水準之上，不過畫中人物，並非穿著傳統和服，而係日人稱為「簡單服」（亦即「便服」）的西式洋裝；1934年，李石樵的【少女】（圖13），係少數以身著和服女性為題材的西畫作品，此作獲第八屆臺展「特選」，畫面集中在和服衣褶、質感的表現，女性雙手互握置於膝上的神情，也是對日本女性含蓄內斂氣質的呈現。1939年，又有雷文子的【稽古】（圖14）乙作，係現代髮型的少女穿著傳統服裝，背景是紋飾整然的屏風，跪坐於榻榻米上，面前有些食具，似乎正進行某種傳統的禮儀。這些作品，也是僅見的對日本文化的正面反映，唯作者均乏持續的創作。倒是前提的陳敬輝，在1939年（第二屆府展）之後，有一系列以「戰爭畫」為題材的日本學生著傳統武裝或現代軍服進行練武、行軍的作品，如【朱胴】(1939)、【持滿】(1940)、【馬糧】(1941)、【尾錠】(1942)、【水】(1943)（圖15～19）等，這些作品，素描能力精湛，構圖頗具巧思，唯題材上受限於「歌頌戰爭」的制式思維，較乏文化上的特色。

圖 13：李石樵，【少女】，1934，
布上油彩，第八屆臺展特選。

圖 14：雷文子，【稽古】，1939，
絹本膠彩，第二屆府展。

圖 12：陳慧坤，【無題】，
1932，絹本膠彩，141×90.5
cm，第六屆臺展。

圖 15：陳敬輝，【朱胴】，1939，絹本膠彩，
第二屆府展。

圖 16：陳敬輝，【持滿】，1940，絹本膠彩，
第三屆府展。

圖 17：陳敬輝，【馬糧】，1941，絹本膠彩，第
四屆府展。

圖 18：陳敬輝，【尾錠】，1942，絹本膠彩，
第五屆府展。

圖 19：陳敬輝，【水】，1943，絹本膠彩，第六
屆府展推薦。

　　倒是林玉珠、李石樵 1941 年的兩件作
品，畫面同時呈顯日、臺文化混融的特色，
值得注意。林玉珠的【和睦】（圖 20），畫
中三位以不同姿勢跪坐的少女，一著日本
和服、一著中式斜襟的改良洋裝、一著碎
花有領緊身短衫，配以寬鬆半長短褲；三
位少女藉由不同的服裝，代表不同的文化，
甚至不同的族群，彼此牽手和睦，頗具暗
示意義。而李石樵的【庭園中的小孩】（圖
21），則以兄弟妹三人，各著不同的服裝入
畫，年紀最大的哥哥穿著白衣、短褲，腰
紮皮帶，是典型的學生裝扮，年紀最小的
弟弟胸前圍著肚兜，是傳統日本和臺灣小
孩共同的穿法，而年紀居中的妹妹，則穿
著日式和服，外加一件圍兜；從這個畫面

圖 20：林玉珠，【和睦】，1941，絹本膠彩，第四屆府展。

圖 21：李石樵，【庭園中的小孩】，1941，
布上油彩，第四屆府展。

證明文前的說法：在文化的接受，尤其是服飾的改變上，女性較男性來得寬鬆，即使是由大人為之打扮的小孩亦然。1943年，已是戰爭結束的前兩年，李石樵畫下他著名的【合唱】（彩圖 7）乙作，這件作品，在畫中人物的服裝上，忠實地呈顯當時社會的面貌，如：戴著軍帽的小孩，腳著木屐的女孩，穿著亦中、亦西、亦和的各式服裝，畫面的重點擺在眾人專注歌唱的神情，他們所唱的是戰爭末期鼓舞戰鬥意志的軍歌，臺灣就在這樣的歌聲中，矛盾而徬徨的結束了日人的統治。

戰後的臺灣社會，「日本文化」成為一種禁忌。似乎只要提及日本文化，便是一種對「奴化教育」的懷念，日本文化在臺灣五十年的影響，或許仍然存在，但在美術的表現上，則如煙雲般地快速消散。

在戰後五十年的臺灣美術中，要去找尋日本族群與文化的具體圖像，是十分艱難的工作，這個曾經極有效率地統治臺灣的族群，在戰後固然因政治的禁忌而被迫削去他各種統治的印記，包括名人雕像的拆除、碑記記年和公共建築名稱的更改……等等，但是社會上到底仍留存著許多日本文化的遺痕，包括初期的飲食起居、生活習慣、口語會話，乃至中期的強烈經濟依存，和解嚴後大量的卡拉 OK 日語歌曲、哈日族的青少年次文化……等。然而令人驚訝的是，在美術的創作中，竟然沒有多少這些文化遺存的映現，其間強烈落差的原因，頗為耐人尋味？

政治的限制，固然是主因，但臺灣人缺乏對文化深入反省，進而吸納的能力，是否更是一個原因？1990年代之後，新生代「言說型」的藝術，對表象而巨大的日本次文化泛濫，開始有了一些批判，從鄭在東的【北投系列】(1993)、連德誠的【Pachinko】(1992)、【無題】(1997)，到楊茂林「大員地誌」系列中的【超人與悟空】(1996)、【女超人與悟空】(1996)，及【無敵鐵金剛的ＸＸ】(1996) 等。

鄭氏的「北投系列」，對北投地區人文自然景觀的變遷與沒落，包括長久以來日本觀光客前來北投買春喝酒的文化，盛景不再，有著一種曖昧而矛盾的傷懷情緒(圖22)。連德誠則對盛行民間的「柏青哥」文化，只有時間與體力的盲目消耗，而毫無累積與建構，更談不上創造的日式消費型式，提出批判；Pachinko 中文譯音「柏青哥」的「柏青」，與臺灣外銷畫常見的「松柏常青」主題暗相吻合，均是一種只有形式而無內容的進出口文化形態（圖23）。至於【無題】（圖24）中，仿日本古畫的形式，嘲諷脫光屁股的日本浪人、政客，以噴射狀的尿屎，噴撞一塊直立的木板，打出一個臺灣地圖的形狀，旁註「思，故我在。」文字，取其「思」「屎」及尿屎噴灑的「嘶嘶」諧音，對日人的據臺或戰後的經濟、文化滲入，予以強力嘲弄。至於楊茂林的作品，則採日本漫畫中流行的「悟空」和「無敵鐵金剛」角色，配以男女性器的特寫，對臺灣誇大的性文化和日式流行產物，提出反諷（圖25、26）。

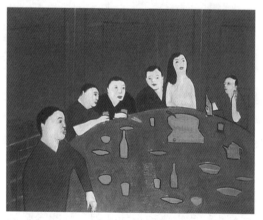

圖22：鄭在東，【你我乾杯驚什麼？】，1993，布上油彩，80×100cm。

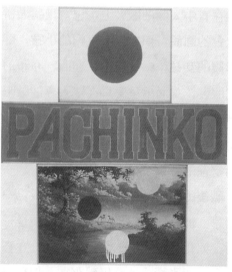

圖23：連德誠，【Pachinko】，1992，綜合媒材，180×200cm

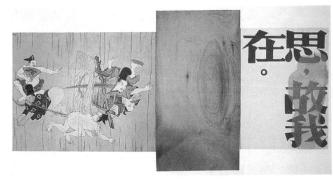

圖 24：連德誠，【無題】，1997，綜合媒材，180×340cm

圖 25：楊茂林，【超人與悟空】，1996，布上油彩壓克力，194×260cm

圖 26：楊茂林，【無敵鐵金剛的 XX】，1996，布上油彩壓克力，218×292cm。

三、臺灣美術賦予原住民族群的關懷與映現

相對於日本此一外來殖民政權的族群與文化，長期居住於臺灣本島的原住民族群，百年來的臺灣美術又賦予什麼樣的關懷與映現？則是本文欲加探討的第二個部分。

前提 1920 年，黃土水以【蕃童】乙作入選日本「帝展」，這是臺灣近代美術史中第一件有明確記錄以原住民為題材的作品。對於此一題材的出現，至少建立在兩個背景基礎之上。首先是 1895 年日人據臺以來，因統治上的需要而大力支持的臺灣原住民調查行動與成果，鳥居龍藏等人正是當時著名的學者。其次，則是創作者基於「表現地方特色」所刻意選定的題材[7]，而此一特色的認定，非僅黃氏個人的想法，也是當時美術界普遍的看法與期待[8]。基於這樣的原因，臺灣日治以來的百年美術圖像中，原住民的圖像顯然數倍豐富於曾經作為臺灣統治者的日本族群及文化。

黃土水參選二屆「帝展」的作品，除【蕃童】（圖 27）之外，另有【兇蕃的獵頭】乙作，均是類似的選材。後者未能入選，且已佚失；前者今日也僅存圖片，不過從圖片中可以窺知：黃土水著意於原住民軀體特質的刻劃和文化行為的展現。黃氏在一篇自述中寫道：「這是馬來人種，而且和內地人比較起來，他的手指頭長許多，又腳的第一指，因沒有穿鞋子，都向外彎

圖 27：黃土水，【蕃童】，1920，泥塑，約等身大，第二屆帝展。

[7] 參前揭[4]黃土水自述。

[8] 參廖瑾瑗〈臺展東洋畫部的地方色彩〉，國立臺灣美館「臺灣美術百年回顧學術研討會」發表論文，2000.12，臺中。

曲。」❾為了徹底研究，黃土水更進一步求助服務於臺北博物館的森丑之助，請求提供資料❿。

這件【蕃童】之作，裸體的男童，雙腳稍作交叉，舒適地靠坐於岩石之上，雙手扶笛，笛口置於鼻孔前，應係「鼻簫」一類的樂器，頭髮齊剪，一如帽子。黃土水顯然刻意以極精細寫實的手法，掌握這位「蕃童」的軀體特徵，他曾向採訪的記者表示：學校老師經常強調：「藝術不僅是仿造現實的皮相而已；藝術要把個性表露無遺，才是它的真價值；藝術的生命盡在這一點。」⓫因此，無論是較長的手指、向外彎曲的腳趾、齊剪的髮型，和吹奏的鼻簫，都是黃氏用以呈現「生蕃」特質的重要手段，而其精神，即在精確而深入的寫實。黃氏前揭的這兩件作品雖然均已佚失，但目前仍有另一手持木棍的立姿蕃童塑像存世（圖 28），造形上雖不及得獎的【蕃童】一作生動，但人物軀體結構，則可藉以一窺【蕃童】梗概。

黃土水刻畫「生蕃」，係以之作為「故鄉特色的東西」，因此含有強力的自我涉入；更明確地說，黃土水係以「生蕃」作

為自我的特色代表，也是臺灣文化的代言人，用以和「內地」的日本人區隔，並尋求肯定。如前所述，此一心態，正吻合當時日、臺兩地畫壇要求臺灣藝術表達「本土特色」的基本取向。因此，日治時期投入此一題材挖掘者，頗不乏人。除日人立石鐵臣和鹽月桃甫外，臺灣藝術家則以藍蔭鼎、顏水龍為知名。

圖 28：黃土水，【持斧的蕃童】，年代不詳，青銅，118×95cm，私人藏。

❾同❼。

❿同上註。

⓫同上註。

藍氏的水彩畫作,除技巧上的精湛熟練外,在本質上頗具記實的功能。目前可見藍氏最早的原住民畫作,為約 1927 年的【排灣頭目】(圖 29),此一作品,描寫一位站立的排灣族頭目,簡約的筆法,烘托出頭目插著羽毛及裝飾著山豬牙的頭飾,胸前的佩帶,腳上五彩的綁腿,右手持煙斗,左手扶於木柱上。確切地說:黃土水的原住民作品,蘊含著較深的情感投入與文化意含;藍氏的作品,則在烘托呈顯原住民生活中的色彩印象及人物情境。藍氏對原住民的描繪,係其對臺灣風土人情整體描繪的一部分,在時間上雖有幾個高峰,但幾無中斷,橫貫戰前戰後,其中尤以 1935 年左右所作的「臺灣蕃界展望」系列作品最具規模,戰後則有大批速寫之作(圖 30)。而在情感內容上,藍氏並未對此一描繪的主題,投入太多的思考與反省,和他許多描寫臺灣漢人農村生活的作品一般,他只是將原住民視為一個能夠入畫的有趣題材。

圖 29: 藍蔭鼎,【排灣頭目】,1927,水彩,33.3 × 50.4cm。

圖 30: 藍蔭鼎,【高山子民】,紙本水墨,27.8 × 20cm。

四、臺灣第一代畫家熱中描繪原住民題材

相較而言，顏水龍對原住民的刻劃，則顯得較為深刻而具思考性。如黃土水一般，將原住民視為一個具有足以代表自我特色的題材之想法，對顏水龍而言，應是不存在的。但顏水龍深刻知覺原住民藝術及文化的獨特價值，因此，他係以冷靜研究的心情，從事長期的關注與描繪。1935～36 年間，顏水龍以幾件原住民題材的作品：【紅頭嶼姑娘】、【汐波】、【大南社姑娘】連續入選「臺展」(圖 31、32)。前兩者係對今日蘭嶼的描繪，後者的大南社應係中部一帶屬平埔族的巴宰族部落。

顏氏的作品，大多取材女性，戰後則多了一些兒童，其描繪的興趣，明顯集中在原住民特色的習俗與文物上，尤其是他們身上的各式佩掛工藝品，如：貝殼、項鍊、手鍊、琉璃珠，以及陶罐、木船和衣服形式等等；同時對人的面型輪廓、膚色體態，也多所著墨 (圖 33)；1980 年代之後，顏氏的興趣集中在臺灣南部魯凱、排灣等族的研究上，幾件盛裝的少女之作，幾成顏氏原住民繪畫的典範之作(圖 34)，細膩精密的服飾彩繪，及精確的色彩掌握，顯示顏氏對這些文物研究之深入。至於1980 年代以蘭嶼獨木舟造形變化構成的

圖 31：顏水龍，【紅頭嶼姑娘】，1935，布上油彩，尺寸未詳，第九屆臺展。

圖 32：顏水龍，【汐波】，1935，布上油彩，尺寸未詳，第九屆臺展。

圖33：顏水龍，【排灣族小孩】，1970，布上油
彩，65.5×80cm，私人藏。

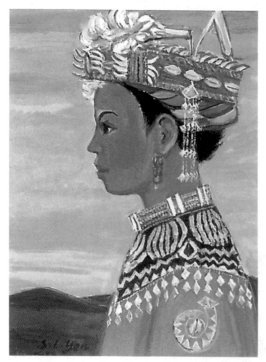

圖34：顏水龍，【盛裝的排灣族少女】，1989，
布上油彩，55×46cm，私人藏。

諸多作品，已超越記實層次，進入創造性
重組的階段（圖35）。顏氏對原住民族群
文化的研究及描繪，幾乎持續至生命的晚
期；後期許多作品，則轉入各種習俗的大
場面描繪，如蘭嶼雅美族的新船下水禮、
泰雅族的新屋祭、魯凱族的驅邪巫術、排
灣族的祈雨祭等（圖36～38）。這些作品
在在顯示顏氏對原住民文化關懷層面的擴
大且持續的興趣與用心。

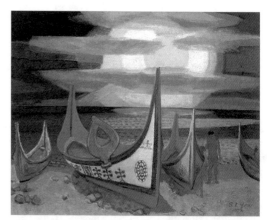

圖35：顏水龍，【海邊】，1978，布上油彩，
65×80cm，私人藏。

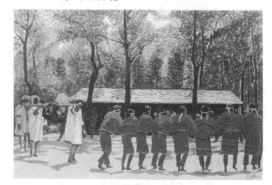

圖36：顏水龍，【泰雅族新屋祭】，1986，布上
油彩，80×116.5cm，家族藏。

　　然而在諸多作品中，作於 1988 年的【慈母】（彩圖 8）乙作，值得特別留意。此作飽和、深沉的色彩，描繪一對正在哺乳的雅美族母子。坐於灰色岩石上的母子，褐色的肌膚色彩，襯於藍色的海天之間，顯得自然而健康；已經稍有年紀的母親，額頭上紮著紅色飾布，讓長髮盤纏於頭頂，頸部和胸前掛滿了貝殼、銀片申成的項鍊。斜披的紅色上衣，配著下身的白裙，雙腳一直一曲，有著勞動者才可能彎曲的角度；全身裸體的男孩，坐於母親的膝上，背向

圖 37：顏水龍，【巫術】，1990，布上油彩，130×194cm，家族藏。

圖 38：顏水龍，【雅美族新船下水禮】，1991，布上油彩，130×194cm，家族藏。

著觀者，專注的一手扶著母親的乳房吸奶；這位原住民母親帶著一種信任、又稍顯不自然的笑容，面對著觀者，似乎跟前正有一位陌生人拿著相機對著她們按下快門。在眾多以原住民為題材的作品中，顏水龍的這件【慈母】，是真正觸及並呈顯原住民真實情感的一件代表之作，在與大自然毫無所爭的環境中，雅美族人正是如此這般的生活、延續了數百年。

　　或許一如日治初期興起的原住民文化研究熱潮，日治時期新美術運動崛起的臺灣第一代畫家，對原住民的繪畫題材，始終保持高度的興趣，如長居新竹的李澤藩，亦留下大批原住民題材的水彩畫作。即使東洋畫家的陳進，也在服務屏東女高期間，創作了【杵歌】(1934) 及【山地門之女】(1936)（圖 39）等數件作品。其中的【山地門之女】，以一個山地門的原住民家庭為對象，這應是屬於馬卡道族的平埔族群。一家五口，母親坐於一支巨大的木材之上，手抱酣睡的幼兒，兩個女兒一立一坐，在母親的左側；男子以蹲坐的姿勢，手持煙斗，位於另一邊；煙斗上垂掛的吊飾和男人耳上的耳環，及頸上的項珠、衣袖上的紋飾，均增加了畫面的細膩和精緻。後方有著由外側斜入的細軟樹枝當背景，彷彿隨風飄動。孩童和母親的親近，以及男子

圖39：陳進，【山地門之女】，1936，絹本膠彩，
40×33cm，日本文部省美展。

圖40：談清江，【山地夫婦】，1931，布上油彩，
第五屆臺展。

稍稍相隔的距離，微妙地呈顯了平埔族母系社會的特質。而悠閒、寧靜、無爭的畫面，也忠實地反映了原住民社會生活的基調。

　　日治時期的原住民題材畫作，自然不僅止上提數位畫家，另如1931年入選第五屆臺展的談清江，其【山地夫婦】（圖40）乙作，亦以堅實緊湊的筆法，描寫工作中在芭蕉樹下休息的原住民夫婦。

　　戰後臺灣，學術界對原住民的調查研究，暫時中輟。新一代的畫家投入相關題材描繪的，亦相對減少。不過在戰後初期，一些來自中國大陸的版畫家，倒是以木刻版畫的手法，留下一批以原住民生活為題材的作品。如：陸志庠的【搗粟婦人】、【日月潭漁夫】，及「山地行」系列，王麥桿的【高山族搗米圖】、章西崖的【歸】、【臺灣高山農婦】，以及水彩畫家劉崙的【高山族村舍】、【高山族老婦人】（圖41～44）等。其中陸志庠的作品帶著一種較深刻的同情與關注。

　　至於稍後來臺而長居臺灣的知名版畫家陳其茂，亦在1950年代中期，創作了一批以原住民生活為題材的木刻版畫，畫面中流溢著一種詩情的浪漫氣息（圖45）

　　戰後畫家對原住民藝術文化懷抱興趣

圖 41：陸志庠，【日月潭漁夫】，約 1948，
紙本木刻版畫。

圖 42：王麥桿，【高山族搗米圖】，1947，
紙本木刻版畫。

圖 43：章西崖，【歸】，約 1947，紙本墨水。

圖 44：劉崙，【高山族老婦人】，約 1948，紙
本水彩。

圖 45：陳其茂，【織女】，1955，木刻版畫，11
×9cm。

圖46：高業榮，【編籃的婦人】，1986，布上油彩，116.5×91cm。

圖47：吳天章，【山地群像——阿美族】，1992，布上油彩，175×175cm。

的，或許大有人在，但真正深入投入研究，描繪其族群與文化者，則相對的稀少，其中較知名者，為來自江蘇、任教於屏東師院的高業榮。高氏的作品，集中在屏東的大排灣族群，畫面較不強調具體文物或文化習俗的描繪，而係從精神、色彩上，企圖掌握原住民生活及藝術中特有的堅硬的木質色澤（圖46）。

90年代之後的新生代，眼光放諸國際，倒是吳天章以【山地群像】系列（圖47），將原住民的孤獨與尊嚴，作了一次嚴肅的呈現，其木偶般的造形，似乎也暗示著這個一方面在被強調要重視、保存的族群，一方面正在快速的僵化、消失。

五、戰後初期臺灣美術初現「中國」族群與文化的表現

在臺灣百年歷史，中國是一個既關係密切又隱然概念對立的族群。中國↔傳統↔漢文化，這幾個名詞，往往由於使用場合的不同，時而分別使用、時而等同使用。日治時期強調「本土色彩」的畫壇論題，所謂的「本土」，在空間上，係與日本「內地」相對而言；在文化上，則以漢人傳統為主軸。「中國」在當時，較多的時候，

係政治上的名詞，意指海峽對岸的另一個國家，儘管有許多人仍抱持對此一「祖國」的懷念與嚮往，但在當時「國家意識」薄弱的臺灣，祖國意識幾乎就等同於漢族意識，而較少屬於國家認同的成分。因此，日治時期的臺灣畫家，在畫面上傳達出對「中國」文化強烈關懷者，應以幾位「回歸祖國」服務的畫家作品為代表，如較早期的劉錦堂（後改名王悅之），之後的陳澄波，及再晚的郭柏川等。換句話說，欲界定日治時期所謂「中國」文化，應和廣泛的漢族文化有所區隔。

具體而言，如陳進在 1930 年【合奏】以後的作品，畫作中所呈顯者，應視為臺灣本土的漢人意識與漢人文化特色，而較不適宜以「中國」文化一詞加以概括。準此而論，日治以來的百年臺灣美術，能在作品中，清楚反映出對「中國」族群與文化之關懷者，也就變得相對地稀少而罕見。

此一現象，固然與日治時期臺灣與大陸的疏離，有著一定關係，而在戰後，則在歷經短暫而熱絡的「內（中國）臺交流」後，中國大批新移民流入臺灣，在「存同去異」的文化政策指導下，能將「中國」族群與文化視為一個「他者」，予以一定的區隔、觀察、描繪、評價，顯然也並非一件簡單之事。

日治時期可見的美術作品中，陳清汾 1942 年參展第五屆府展的【支那婦人】（圖 48），是少數在標題上明確標明「中國」族群的作品；不過同樣是穿著旗袍的女性，如果不看標題，或標題不作如是稱呼，那麼這件作品是否還能被知覺到是對「中國」的特別關注與表現，也就相當令人懷疑了。

對「中國」族群與文化的明確知覺，且在畫面中加以清晰表現者，應係戰後初期才一度突顯出來的重要特色。陳進繪於 1945 年的【婦女圖】（圖 49），幾位身著旗袍、髮型時髦，而肩背皮包、腳穿涼鞋的

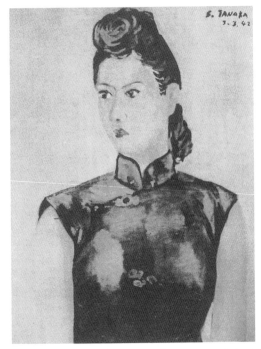

圖 48：陳清汾，【支那婦人】，1942，布上油彩，第五屆府展推薦。

女性，成群走在街道上，引人側目，應是「光復」初期，「海派」女性的一個典型作風。陳進之繪作此畫，顯然並無批判的意味，反而帶著一種欣奮喜悅甚至羨慕的情緒，這是臺灣人於戰後初期對大陸族群及文化鮮明的印象反映。與此相當雷同者，則為李石樵的【市場口】（圖50），該作亦是作於1945年，在市場口繁忙的人群中，同樣的，一位穿著改良式旗袍領洋裝、臂窩下夾著皮包、眼戴墨鏡、腳穿白襪黑鞋的女性，亦是一副「海派」作風，吸引眾人的目光；只是李氏此作，多了一絲對貧

苦大眾同情的心情。而之後作於1947年的【建設】（圖51），大陸人士改為身著青年裝的男性公務員，站在認真從事勞力工作的大眾之中；此作左下角刻意呈顯臺灣貧困大眾的生活面，而小男生的手上還拎著一朵小白花，是否對甫剛發生的「二二八」事件，有所暗示，不得而知；但這件作品，也顯然對那個來自彼岸的「中國」族群，有著一定的區隔與看法，或是期待。

不過，此後的臺灣美術家作品，「族群」的問題幾乎不再存在。戒嚴時期的臺灣，族群意識或者省籍意識，都是高度敏感而避諱的問題。臺灣的藝術家，只能在一個「中華民族」的虛浮概念中，喪失了彼此

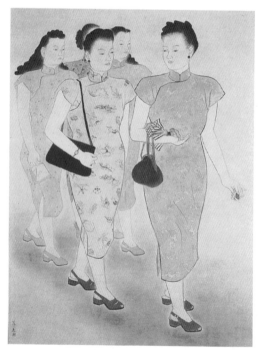

圖49：陳進，【婦女圖】，1945，絹本膠彩，117×88cm，家族藏。

圖50：李石樵，【市場口】，1945，布上油彩，149×148cm，第一屆省展，家族藏。

了解、相互溝通的機會。

1980 年代後期，解嚴後的大陸探親，再一次點燃臺灣藝術家對大陸族群的知覺，許多來臺四十餘年的「老榮民」重新踏上歸鄉之路，這當中上演著多少家庭悲喜劇，許多在臺灣重新娶妻的大陸人，煎熬於是否歸鄉探訪前妻及子女的痛苦抉擇，以及孤獨老榮民歸鄉夢碎的深沉失落感，歸鄉後才發覺故鄉已非昔日的故鄉，故鄉原來在臺灣。出身民間的木雕家陳正雄刻劃了香港啟德機場，老榮民攜著大包小包的行李，等待歸鄉的矛盾情緒（圖 52）。不過，面對此一時代的大變局，臺灣美術家的表現，似乎也僅止於此。錦繡山河，似乎逐漸成為一個遙遠的夢，梅丁衍的【思愁之路 —— 錦繡華夏】（圖 53），以裝置的手法，對那既熟悉又遙遠的歷史與土地，作出了充滿質疑的提問。

圖 52：陳正雄，【望鄉】，1992，臺灣牛樟，48×42×128cm。

圖 51：李石樵，【建設】，1947，布上油彩，261×162cm，家族藏。

圖 53：梅丁衍，【思愁之路 —— 錦繡華夏】，1993，綜合媒材。

結　語

　　綜觀臺灣百年美術，在日人講求表現「本土特色」的創作課題下，在國民政府避談「族群」、「省籍」，而高度求同的政策下，臺灣藝術家花費大量的時間在自己有限的生活中打轉，藝術家的眼光過度集中焦點在屬於「本土」、「自我」的找尋中，失去了對異族群與異文化的廣泛認識與吸納，也忽略了對不同族群的深入理解與同情；對日本人如此，對原住民如此，對大批大陸來臺的人士亦復如此。百年來臺灣美術中的族群與文化，貧弱的表現，或許值得我們在另一個世紀起頭之際，深切體認並徹底改弦易轍，迎向更寬廣、包容的明天。

本土認知與美術教育

——從臺灣美術史所作的思考

前　言

(一)名詞界定

「認知」(cognition) 一詞是近代隨西方心理學傳入的一個名詞。原本是用來解釋學習歷程的一種學說，指的是：個體經由意識活動對事物認識與理解的心理歷程❶。它最有名的兩個實驗，便是黑猩猩以竹竿取籠外香蕉的「頓悟學習」(insight-ful learning)，以及白老鼠走迷津的「方位學習」(place learning)。

這個學說的主要理論，是反對或補充「制約反應」論者視學習為一種「制約／反應」的機械模式的看法，而認為在學習的歷程中，事實上還包括了：知覺、想像、辨認、推理、判斷等等複雜的心理活動❷；

因此在心理學上的「認知」一詞，其內涵往往也同時包含了如上的意義。

然而在心理學以外的一般用法中，「認知」一詞，並不特別強調學習的心理歷程，而較偏向於指涉個體對事物所持有的一種信念、知覺或訊息❸，因此它亦涉及了個體對事物的「態度」或「認識的程度」。總之，在一般的用詞中，「認知」常帶有某種評價的意味，這也正是它和「認識」一詞的純粹講究「知性」或「知識」的意義有所差別的地方。

本文指涉的「認知」一詞，除同時包含上述心理學與一般用法的涵義外，還帶有以下兩層意義：

⑴在評價態度上，是較傾向於「正面評價」。因此，他的意義，也頗接近於「認同」(identification)，但程度不若「認同」的清晰與強烈。

❶張春興《張氏心理學辭典》，頁 123，cognition 條，東華書局，1991.11 初版二刷，臺北。

❷同上註。

❸梁實秋《名揚百科大辭典》，頁 4772，認知條，名揚出版社，1985.3 初版，臺北。

⑵它是具有「探討性」與「發展性」的意含。由於對所面臨的事物之性質或問題的關鍵,並非完全地清晰、了解,因此,必須不斷的和既有的經驗、知識,進行重整、修正,以尋求最大程度的滿意。

此外,「認知」並不僅限於個人的行為,它同時也可以是族群及社會的一種共同信念,且二者之間,常不斷的互為累積或牽制。

本文中的「本土認知」一詞,就是思考的主體對賴以生存的土地,所產生的一種如上述性質的信念、態度與回應。此一名詞,在某一程度上,類同於「鄉土意識」或「臺灣意識」。後兩者是 1970 年代以來,尤其是 1990 年代前半期,在臺灣文學界、藝術界討論頗為廣泛,也引發相當爭議的課題;本文之所以未直接採用這兩個較為普遍的名詞,除係有意避免陷入既有的爭議之外,在語意上也基於如下的考量:

⑴「鄉土」一詞容易與「鄉村」混淆,而和「城市」形成對立,不若「本土」來得中性、周延。同時,「鄉土」也容易成為「土生土長」的同義詞,無形中排斥了那些因族群遷徙所帶來的外來族群對新依存土地的認知。

⑵「臺灣」雖是本文「本土」一詞最主要的指涉內涵,然本文之選擇使用「本土」,是因它係一較具彈性的「普遍名詞」(general term),其內涵可能因人因時,而有所縮小或擴大。不過在本文的討論中,「本土」的內涵,可能因需要而縮小到某一種更小的地域或族群,但在外延上,則僅止於「臺灣」,而不擴及更大的「中國」。

至於本文採用「認知」而不取「意識」,是有意強調個體或族群在追尋或討論「本土」此一論題時,所具有的理性特質。在較多的時候,「意識」一詞是指個體的一種心理狀態,包括:感覺、知覺、情緒、記憶、心象、觀念等各種心理歷程的變化❹;但相對地,它較缺乏推理、判斷的理性層面,因此,往往予人以「情緒」、「主觀」、「片面」的聯想,甚至與「直覺」並稱,而被認為缺乏論理與說服的依據。

本文雖捨「鄉土意識」、「臺灣意識」,而採「本土認知」,然而所有關於前二者的討論,包括偶爾出現的「本土意識」、「本土化」,甚至部分「自主性」「主體性」的討論等,均將成為本文認定有效的「本土認知」論述,在引文中,不再一一註明。又基於美術史研究的特質,本文對相關意

❹同❶,頁 149,consciousness 條。

念的討論，基本上仍歸結到作品本身的檢驗，不作純理論的推衍。

(二)問題提出

「本土認知」的努力，雖然在 1970 年代的臺灣，因國際外交上的挫敗，而重新被激揚起來，尤其在文學界產生了爭議白熱化的「鄉土文學運動」❺，甚至到了 90 年代的前半期，更因政治解嚴與兩岸關係的調整，也在美術界要求「自主性」的心理背景下，掀起「臺灣意識」的討論熱潮❻；然而，從歷史的發展層面來看，至少在日據中期的「新美術運動」發軔初期，當時的臺灣美術家，已經在一種殖民地的特殊時代背景下，進行其「本土認知」的努力與嘗試。而到底這個進行了將近一個世紀的課題，在這塊土地上已然累積了什麼樣的成果？這些成果又有無對同時地的美術教育產生什麼樣的啟發或助益？如有，其實際的情形如何？如果沒有，那麼在這個臺灣面臨重大歷史轉折的時刻，如何將這些成果，透過美術史的檢驗、釐清，提供

給美術教育工作者一些思考上、行動上的借鑒，這是本文所欲探討的主題所在。

而在這些思考上，本文所謂的「美術教育」係以國民小學為討論範疇。

至於「美術」這個課程名稱，雖然曾經一再變動，時而「美術」、時而「勞作」、時而「美勞」，在新近的發展中，也逐漸以「視覺藝術」取代❼，然而本文的討論涉及以往課程的檢驗，因此，以較通行的「美術教育」概稱之。

本文的論述將分成兩個主要的部分：

一、「本土認知」在臺灣美術史上的自覺與變遷。

二、「本土認知」在臺灣美術教育上的體現與開展。

在第二部分的討論中，實際上包含了臺灣美術史中的「本土認知」，在美術教育上的意義及可能運用。

❺參葉石濤《臺灣文學史綱》，文學界雜誌社，1987.2，高雄；及彭小妍〈臺灣七〇年代鄉土文學論戰〉，《臺灣經驗（二）──社會文化篇》，頁 65～89，東大圖書，1994.7，臺北。

❻1990 年代前半期臺灣美術界產生的「臺灣意識」

論戰，頗受單一媒體的操控，其言論集成《臺灣美術中的臺灣意識》一書，由《雄獅美術》出版，1994.8，臺北。

❼參見〈國民小學課程標準修訂經過〉，《國民小學課程標準》附錄，頁 389，教育部，1993.9，臺北。

一、「本土認知」在臺灣美術史上的自覺與變遷

㈠戰前對「本土」的探索

談論「臺灣美術史」，必涉及「臺灣」與「美術」兩個主要名詞的意含。不同的意含，既可能建構出不同面貌的「臺灣美術史」，不同的意含，甚至可能完全推翻「臺灣美術史」的成立。

「臺灣」不只是一個空間上的存在，同時也包含著一群與這塊土地發生牽連的個人或族群。在一種多文化的觀點下，我們既逐漸承認純粹以漢人為主體、置先住民於不顧的歷史，固不足以完全等同或代表臺灣歷史；在談論日治時期的「新美術運動」時，我們事實上也很難理解：為何研究者獨獨把研究的焦點集中在「臺展」、「府展」中的少數臺籍藝術家，而對同一展覽中人數更多的日籍藝術家竟視若無睹？在我們慨歎清代大陸寓臺書畫家資料不足之同時，我們是否也曾經試圖去對一度在這塊土地上活動過的荷蘭與西班牙傳

教士，進行一些挖掘，看看他們是否也為這塊土地帶來過什麼樣式的美術作品？臺灣美術既是居住此地的藝術家所創作出來的藝術作品，那麼，那些曾經一度來臺，之後又遠去異國的傑出藝術家，他們的作品又到底算不算是臺灣美術的一部分？至於那些從來不曾來過臺灣，有可能只是靠著一些聽聞或文字報告，畫出來的有關臺灣的作品，譬如清乾隆年間巡臺御史滿人六十七託畫工所畫的【臺番采風圖】❽，我們似乎也在取捨之間，有著兩難的困境。

畫工的作品如果也是美術史的一部分，那麼大批民間廟宇彩繪、木雕、石雕、剪黏、泥塑、版畫、刺繡、玻璃……，以及先住民的陶罐、編織、頭飾……等等，又算不算臺灣美術史不可分割的一部分？顯然的，如果一定要用中原水墨大傳統的標高，如果一定要用西方美學的詮釋系統，那麼，「臺灣美術史」是極有可能根本就無法成立的！

事實上，臺灣美術史目前仍處在一個面貌模糊、理念混淆、資料奇缺，又記述破碎的階段。

儘管如此，在本文意欲探討的範疇

❽參六十七《番社采風圖夫》，臺灣文獻叢刊 90 種，臺灣銀行經濟研究室，1961，臺北；及蕭瓊瑞《島民‧風俗‧畫——十八世紀臺灣原住民生活圖像》，東大圖書，1998.4，臺北。

——「本土認知」此一問題上，可以肯定的，仍應以起於日治時期「新美術運動」中的一群漢人為主體❾。

漢人在臺灣的大規模活動，應以明鄭為起始，唯明鄭一代，汲汲於復明大業，先民胼首胝足，「固不忍以文鳴，且無暇以文鳴」❿。

俟有清一代，寓臺文士官員日多，延續中國文人雅士傳統，假詩文餘暇所完成的書畫作品，既一以寄情養性，亦藉以滿足臺民生活美感之需索。

這些來臺能書擅畫之人，自有其原鄉的趣味傳承，但得以受到臺民之普遍喜好、收藏，其作品事實上亦已間接反映了臺民審美之趨向。唯不論是以「閩習」、「臺灣味」或「狂野氣質」來稱呼、界定這些作品的風格或審美取向⓫，基本上，創作者與鑑賞者都是在不自覺的情況下所作的自然流露，也只是研究者在事後歸納整理出來的一種「地方性風格」⓬。

創作者開始對自我生長的土地產生一種自覺、反省，開始企圖在作品中有意識的去表現一種獨特、不同於其他地區的風貌或思想，則是始自日治中期的「新美術運動」。

黃土水，這位臺灣「新美術運動」黎明期的偉大雕塑家，其政治上的態度如何，或可另論⓭；但在文化史上，他的確是第

❾參謝里法《臺灣美術運動史》，藝術家出版社，1978.1 初版，1992.5 修訂三版，臺北。

❿連雅堂《臺灣通史》，〈藝文志〉，頁 616，臺灣文獻叢刊 128 種，臺灣銀行經濟研究室，1962.2，臺北。

⓫「閩習」、「臺灣味」之說，詳參王耀庭〈從閩習到寫生——臺灣水墨發展的一段審美認知〉，《東方美學與現代美術研究討論會論文集》，頁 121～153，臺北市立美術館，1992.6，臺北；「狂野氣質」則係筆者 1993 年 8 月於臺北市立美術館「臺灣新風貌」系列演講中，以「從文化現象試談臺灣的狂野氣質」為題，首先提出，另寫成〈臺灣狂野氣質——關於臺灣文化特質的初步思考〉一文，收入氏著《島嶼色彩——臺灣美術史論》，東大圖書，1997.11，臺北。

⓬參見蕭瓊瑞〈中國美術現代化運動與臺灣地方性風格的形成——一個史的初步觀察〉，原澎湖縣立文化中心主辦「探討我國近代美術演變及發展」藝術研討會開幕式專題報告，1990.9；另刊《炎黃藝術》14～15 期，1990.10～11，高雄；收入氏著《臺灣美術史研究論集》，伯亞出版社，1991.2，臺中；及郭繼生主編《當代臺灣繪畫文選》，雄獅圖書，1991.9，臺北。

⓭李欽賢認為黃土水的「臺灣意識」與「土地情操」，勝過了他的「祖國意識」，因此在政治上與同時期的臺灣美術留學生似有格格不入之感。參李著《黃土水傳》，第五章第三節〈黃土水的臺灣意識〉，「臺灣先賢先烈叢刊」，臺灣省文獻會出版中。

一位以作品、以文字，對「臺灣」這塊土地進行反省、認知的藝術家。

最近由臺灣美術史研究學者顏娟英，在其傑出論文中批露的黃土水自述——〈出生於臺灣〉一文❹，清晰的呈顯了黃氏創作的根本用心所在。

臺灣文化人對「本土」的覺醒與認定，事實上是起於他民族的壓迫或誤解❺。黃土水生長在日治強勢文化壓制的困境下，也有不受理解的委曲，進而挺身為真實的自我作辯解。他在這篇帶有深刻感情的文字中，便說：

> 生在這個國家便愛這個國家，生於此土地便愛此土地，此乃人之常情。雖然說藝術無國境之別，在任何地方都可以創作，但終究還是懷念自己出生的土地。我們臺灣是美麗之島更令人懷念。然而，從未在臺灣住過的內地人（日本人）卻以為臺灣是像火的地漉般燠熱的地方，惡疾流行，而且住了許多比猛獸更恐怖的生番。有許多人對於從這樣的地方出來的人，總是非常好奇，一定不停地發問。我過去六、七年來住在東京，常常碰到令人忍不住要生氣，或者抱腹絕倒的奇怪問題。或問：「在臺灣也像在內地一樣吃米飯嗎？」或「你的祖先也曾割取人頭嗎？」等一本正經地詢問，令我與其說是憤慨，不如說是可憐他們的無知。有一位我的內地朋友給我看他的家傳寶刀，說：「我下個月中旬將到臺中拜訪一位親友，想帶這把刀作為護身用。」滿臉一副下決心大冒險的表情。我總是反覆說明，這是荒唐的想法，臺灣絕不是到處都有生番，而且即使在有生番的地方，也絕不是像那樣的可怕……。❻

1920 年，黃土水以雕塑【蕃童】（圖1）一作，為臺灣人首度打開了參與日本「帝展」（帝國美術院美展）的大門。

在該屆「帝展」中，黃土水事實上同

❹ 見顏娟英〈殿堂中的美術：臺灣早期現代美術與文化啟蒙〉附錄譯文，頁 549～554，《歷史語言研究所集刊》第六十四本第二分，中央研究院歷史語言研究所，1993.6，臺北。按譯文說明：此文係黃土水 1922 年應《東洋》雜誌邀稿而作，1935 年始刊出，時黃氏已逝。

❺ 依心理學的解釋：自我「本位」的意識之產生，係行為者受到外在環境之壓迫後，所產生的一種本能的自衛反射現象；然文化上的情形，顯然更為複雜。

❻ 同❹，頁 550～551。

時選送了兩件作品,除入選的【蕃童】外,尚有一件題名【兇蕃的獵頭】的作品。黃土水當年的入選「帝展」,是一件轟動的新聞,他在接受《臺灣日日新報》記者訪問時,敘述了製作這兩件作品的經過:

> 由於我是出生臺灣的,我想做一些臺灣特有的東西看看,所以今春畢業的同時,回到家鄉,我想起種種題材,第一件想到的便是生番。這是馬來人種,而且和內地人比較起來,他的手指頭長許多,又腳的第一指,因沒有穿鞋子,都向外彎曲。其他像骨格魁梧,呈現兇猛的相貌和日本人不同。可是想要把蕃族一一探究清楚,到底是不可能的事。因此拜託臺北博物館的森先生把統計資料借我過目;又向朋友借來蕃刀、蕃槍和其他可以參考的工具之類,製作出來的便是取名【兇蕃的獵頭】群像。
>
> 另一件是這回入選的【蕃童】,這是蕃童吹笛的作品。這個模特兒也無法使用實物,我正想如何是好的時候,剛好高砂寮的廚師有一個十五歲的兒子,從他的輪廓到他的肉體美都長得很像蕃童,我就以他為模特兒,工作了十天便完成了。❼

黃土水【蕃童】的入選「帝展」,係在1927 年「臺展」(臺灣美術展覽會)開辦之前的七年,部分學者,甚至主張以此年,作為「臺灣美術運動」起始的指標❽。

圖1:黃土水,【蕃童】,1920,泥塑,約等身大,第二屆帝展。

❼〈從【蕃童】的製作到入選「帝展」——黃土水的奮鬥與其創作〉,原刊大正9 年 (1920)10 月 18 日《臺灣日日新報》;陳昭明譯文,刊《藝術家》220 期,頁 367~368,1993.9,臺北。

❽參顏娟英〈臺灣早期西洋美術的發展〉,《藝術家》168 期,頁 151,1989.5,臺北。

　　而在這樣的一件作品中，除了顯示臺灣的藝術家已經開始採用一種新的造形語彙，來作為創作的手段以外，在此更引發我們興趣的是：藝術家在殖民母國所主辦的代表當時最高美術權威的展覽會裡，當他冀圖以自己成長的土地作為特色來進行創作時，首先浮現腦海中的，竟然就是所謂的「生番」。這種以「生番」來作為本土形象代表的認知模式，顯然並非根源於藝術家生長歷程的實際體認或經驗，而是藉由異族，也就是殖民母國的日本人眼光所得到的強烈暗示。

　　以「生番」作為臺灣的代表，就如藝術家在前提文字中的敘述一般，其實是頗令藝術家不以為然的，尤其是把所有臺灣人都當成「生番」，又把「生番」都想像成殘暴落後，顯然是一種殖民帝國文化沙文主義下所表現出來的無知與自大。然而，儘管藝術家是如何地為這種誤解而生氣，但是當他意圖在那樣的社會中，突顯出自我的文化特色時，卻又有意無意地去迎合了那樣的偏見。黃土水花費極大的心力，去蒐集、考證有關「生番」的資料，製作成【兇蕃的獵頭】這樣的群像，可說是弱勢文化面臨強勢文化的困境下，自我扭曲的一種無奈。

　　反而是【蕃童】這件製作上似乎來得較為隨興的作品，竟超越那件群像而獲得「帝展」入選；事實上，這件作品也的確較前者更忠實地反映了藝術家真實情感的一面。儘管題材仍為「生番」，但主題已非「出草獵人頭」那種取自刻板印象的情節；在這裡，畫家以一個舒坦地靠坐在石頭上吹笛的童子，來對「生番」的兇殘形象，做一種完全相反的呈現，毋寧這種印象，是更貼近藝術家對自我土地的真正體認。

　　在〈出生於臺灣〉文中，黃土水曾對故鄉臺灣有著優美的歌頌，他寫道：

　　……臺灣絕對不是內地人所想像的蠻荒之地。只要曾經去過臺灣，便會同意，臺灣實在是難得的寶島。例如，比內地的富士山高出許多的新高山（玉山）、シルビや、以及秀姑巒等諸峰，其他蜿蜒貫穿南北的中央山脈的高峰峻嶺，都具有自然的峻美，西部平原丘陵之間流動著數十條河川，翠綠的茶園瓜圃美如畫境。中部則綠色的稻波如浪，南部種植甘蔗田，還有高大的檳榔樹、茂盛的榕樹、林投樹林，還有竹林、鹽田、魚塭等。山裡盛產金、煤等礦產，以及木材、樟腦等，實在是南方的寶庫。而且四季常夏、草木

茂綠，初春時嫩綠的垂柳和暗青的松杉下，爛漫的桃花爭妍；夏天則在恆古湛藍、點點柔細水草的日月潭上泛舟；秋天到淡水河邊欣賞夕陽五彩的景色；冬天蜿蜒的中央山脈，雪覆蓋著高峰峻嶺，尤其是一秀拔酒山的新高山的雄姿，確實美麗壯觀之至。西方人嘆稱臺灣為福爾摩沙（美麗之島），實在不是沒有道理的。我臺灣島的山容水態變化多端，天然產物也好像無盡藏般，故可以稱為南方的寶庫，可比為地上的樂園，此決非溢美之詞。❸

因此，我們可以說：入選帝展的【蕃童】一作，雖然題材是藝術家在企圖入選的用心下，所作的策略性選擇，然其表達的田園頌歌式的主題，才是藝術家內心真實的情感與實際經驗的體現。這些情感與經驗，在他的晚年大作【水牛群像】中，得到了更為充分的發揮。

五條水牛和三個牧童為主體所構成的畫面，因牛頭的方向，分成兩組，各組中的兩頭成牛，作者細心的透過牛角的彎曲度，和腹下的性徵，暗示了一公一母的「家族性」，位居中間、具有連繫兩組功能的小公牛，和裸體站立的小男孩，形成全幅作品的主題焦點。小男孩雙手捧著小牛的下顎，表現出人牛間一種緊密親切的關係，小男孩、小公牛，以及著意刻劃的性器，都是一種生命力的表徵，在竹竿、斗笠、芭蕉、雜草的烘托下，生命在和風中滋長，這是一曲南國的田園頌歌。小男孩圓滾滾的頭顱、微凸的腹部、翹高的屁股，是多麼令人感到親切而熟悉；但理想、寧靜的色彩，又讓這一切顯得多麼遙遠，似乎是心靈深處的遙遠記憶！黃土水對土地的認知，藉著西方寫實主義的手法，在這件作品中，得到了最真切的表達。

然而做為臺灣西化教育下的第一代知識人，在接受西方文化價值體系影響的同時，對自我文化中某些既存事物的了解，事實上也有著無法克服的限制，連帶的也就不能給予這些事物一個公允的評價與定位。

黃土水就曾以嚴厲的語氣指責那些廟會活動中的藝陣，是「化妝奇異的人以及愚蠢胡鬧的演藝團體」；批評神桌上、門聯間張貼的觀音、關公、土地神等版畫，是「三毛錢都不值」的東西；而供奉的各式

❸同❹，頁551。

人像雕刻，都是些「頭與身軀同大，像個怪物」的作品；甚至各個神廟佛閣中的門神、壁畫、樑檐彩繪，都被他批評為「枯燥無聊的東西」、「都好像是小孩子塗鴉，落伍的東西」；更不必說那些中等以上家庭所掛的水墨畫或花鳥畫了，更是「早被排斥」的「臨摹作風」與「騙小孩般的豔麗色彩」。即使今天許多民俗學者視為瑰寶的廟宇屋脊「剪黏」，也被形容為「……屋頂上刻著花紅柳綠的各種顏色的小茶碗，並裝飾許許多多的人偶」❷。

這些看法，對重倡「本土文化」、珍重「民俗藝術」的 90 年代而言，顯然是一種失之偏頗的論調；但對 20 年代的臺灣新一代藝術家而言，卻正是鼓舞著他們向前開展新路、尋求革新的重要動力。因此，黃土水以無比的熱忱呼籲他的鄉人：

> ……今天在臺灣連一位日本畫畫家、一位洋畫家、或一位工藝美術家都沒有。然而臺灣是充滿了天賜之美的地上樂土。一旦鄉人們張開眼睛，自由地發揮年輕人的意氣的時刻來臨時，毫無疑問地必然會在此地產生偉大的藝術家。我們一面

期待此刻，同時也努力修養自己，為促進藝術發展而勇敢地、大聲叱喊故鄉的人們應覺醒不再懶怠。期待藝術上的「福爾摩沙」時代來臨，我想這並不是我的幻夢吧！❷

黃土水是代表臺灣藝術家對自己生長的土地產生「自我認定」(self-identity)，進行「自我評價」(self-evaluation)，從而提出「自我理想」(self-ideal) 的第一人；也是臺灣 1920 以迄 30 年代藝術家對「本土認知」的代表人物。其認知的角度，由早期透過殖民母國人民的眼睛，逐漸回到自己童年的真實經驗。但基本上，在他所認知的範疇內，故鄉風土容或可愛，民情卻嫌卑陋；田園之美固是他所歌頌，但那居民既有的文化結晶，在他的眼中，卻是粗陋不堪。這種認知致使他，即使對自己的土地充滿了炙熱的期待與無悔的使命感，但在晚年的大作【水牛群像】中，卻一如該作的原名【南國】一般，始終籠罩著一層淡淡的異鄉情調；藝術家似乎是站在遙遠的高山頂上，回望山谷下的故鄉，藝術家對那曾經熟悉的景物，是理性而冷靜的旁觀，卻缺少一份忘我的投入。這種「理想主義」

❷同上註，頁 552。

❷同上註，頁 554。

的傾向，或許也正是那個時代臺灣許多知識分子對「本土認知」共同的矛盾與限制。

1927 年，「臺展」開辦，象徵臺灣美術發展就此進入一個「群體競爭」的新時代。這是一個在殖民政權支持下進行的文化改造運動。一種來自西方美學理念的創作觀，凌駕所有臺灣社會原有的各式審美理念，包括漢族文人水墨的傳統，成為時代的新標準。

「創作」的觀念，取代了以往文人水墨強調「怡情養性」，或民間藝術重視「群性圖像」的意念；「寫生」則是新一代藝術家（包括以膠彩為媒材的東洋畫家、以油畫為媒材的西洋畫家，和雕塑家）進入「創作」領域的唯一坦途。這應是臺灣藝術家重新審視自我鄉土，進行「本土認知」的一次絕佳良機。

然而事實顯非如此理想；隨著西方美術知識而來的，並不僅止是單純的技法層面，更重要的，乃是一套西方強勢審美模式的徹底滲入。換句話說，「寫生」在第一

代透過日本接受西方文化的藝術家手裡，並無法成為一種完全中性的工具或技術，以自主的去觀照自我的土地；而是無可避免的，要依附在一種西方已然建立的審美模式下，去操作、去建構。

因此，即使這些藝術家，或他們的日籍師輩藝術家，都不斷地強調應在作品中表現臺灣鄉土的特色；甚至「發掘本島之美」，也是臺灣總督山上滿之進在「臺展」首展開幕祝辭中，明白標舉的目標[22]；而且，之後臺灣畫家的表現，也的確在日本畫壇形成「灣製繪畫」或「炎方色彩」的說法[23]；但基本上，日據時期新一代藝術家的「本土認知」，實大多停留在一種形式（或題材、或色彩）特色的強調，缺乏進一層深刻的人文思考與反省。內涵上，甚至也比不上先驅者黃土水因強烈的不滿所激發出來的精神力量。

以繪畫為例，我們無疑看到了更多這一代畫家對畫面的講究、經營，卻始終欠缺精神的建構或文化的反省與批判[24]。

[22] 參見林柏亭〈典雅與鄉土兼融——郭雪湖的膠彩世界〉，《臺灣美術全集 9 · 郭雪湖》，頁 19～20，藝術家出版社，1993.2.28，臺北。

[23] 見〈美術運動座談會〉林玉山等人之發言，《臺北文物》3 卷 4 期，頁 13～14，臺北市文獻會，1955.3.5，臺北；並參王秀雄〈日據時代臺灣官展

的發展與風格探釋——兼論其背後的大眾傳播與藝術批評〉，《中華民國美術思潮研討會論文集》，頁 303～305，臺北市立美術館，1992.2，臺北；另刊《藝術家》199 期，頁 226～227，1991.12，臺北。

[24] 參李松泰〈外域影響中的臺灣西洋美術——日據時

郭雪湖的【圓山附近】，或許是繼黃土水【蕃童】之後，值得提出討論的一個有關「本土認知」的思考案例。

這位始終未曾真正進入美術學院學習的藝術家，早年是隨著臺灣傳統畫師蔡雪溪學習。在1927年首屆「臺展」中，卻以一件水墨作品，超越乃師，獲得入選。第二屆「臺展」再以膠彩畫【圓山附近】獲得特選第一獎，成為當年畫壇的寵兒。

郭氏為製作【圓山附近】，先後畫了十餘張「素畫」（草稿）❷，並在正式以膠彩製作前，還以水墨完成了一張實作。俟正式以膠彩製作，則完全拋開了以往傳統水墨筆法的運用，以一種幾近圖鑑式的手法，意圖忠實呈顯圓山附近草木繁茂、農婦耕作其間的實際景象。

在這幅畫作中，所有的林木、作物、花草，均被巨細靡遺的安排在一個偏右的緩坡上，對角線的另一端提供了一個無限遙遠的空間，白鷺鷥的遠去，又使這個靜的空間，加上了時間的因素；山坡後的鐵架橋，則暗示著山後流過的溪河。就作品的構圖匠心言，作者無疑是獨特且成功的；

但就作品的內涵言，這張以「寫生」手法深入研究、分析，再進行製作的作品，表面上，描寫的是一個臺灣的實景，背後裡，實際制約畫家思想的，卻非這樣一個實景所呈顯的人文意義，而是一位日籍師輩畫家鄉原古統的巨作【南薰綽約】（圖2）所帶給畫家的強烈衝激與暗示❷。換句話說，畫家藉著本土的景物，所欲彰顯的，並非自我對此一景物的實際體認或感受，而是一個東洋工筆膠彩大家的既成境界。因此畫家作品最後所呈現出來的，顯然是一份

圖2：鄉原古統，【南薰綽約】，1927，絹本膠彩，三屏幅之二。

期〉，《臺灣美術》26期，頁23，臺灣省立美術館，1994.10，臺中。

❷見郭雪湖〈我初出畫壇〉，《臺北文物》3卷4期「美術運動專輯」，「我的美術回顧」專欄，頁72，臺北市文獻委員會，1955.3.5，臺北。

❷前揭林柏亭文，頁21。

超乎現實的「非人間性」，與所謂的「鄉土」已有極大的差距❷。這又是日治時期畫家，在外來文化制約下，對「本土認知」的一種特殊形態，這種形態相當一段時間，成為郭雪湖一系列作品的原模，在 1931 年的【新霽】（芝山岩，圖 3）一作達於高峰❷，更且一度成為多人模仿的對象❷。

　　日治時期接受日籍教師啟蒙指導，在作品中留存著師輩畫家的影子，郭雪湖顯非孤例。即使是以臺灣先住民（蘭嶼、排灣族）為創作題材而建立特色的顏水龍，仍受其老師籐島武二（1867～1943）強烈的影響。然而顏氏以原住民為題材，其動機已脫離黃土水早期以「生蕃」為題材的策略性考量，顏水龍係在研究工藝、強調民俗的背景下，在

這些原住民的景象、人物中，捕捉、挖掘出可資運用的素材；這種情形，和廖繼春等人在漢人廟宇與民間織繡的原色系中，獲得創作的養分❸，本質上是一致的。這是此一時代，大部分臺灣藝術家對「本土認知」切入的角度；美學上的意義，始終大於文化上的意義。

圖 3：郭雪湖，【新霽】（芝山岩），1931，絹本膠彩，134×195 cm，家族藏，第五屆臺展臺展賞。

❷類似的論點，可參郭松棻〈一個創作的地點〉，《當代》42 期，頁 84～89，1989.10.1，臺北；不過，這種批評乃針對其作品的背後思想而論，若就郭氏日後的作品整體而言，不論畫家是否自覺、自知，其「樸素」的本質，反而呈現了較之同時代其他畫家更濃厚的地方特色。

❷1931 年另有參展第二屆栴檀展作品【錦秋】，描繪日本長野信州，亦屬此系列之代表作。

❷前揭林柏亭文，頁 20，謂：郭氏以【圓山附近】

獲獎後，連他的老師蔡雪溪均不恥下問前來討教，並以【秋之圓山】入選隔年「臺展」，此外，又有蔡秉乾的【關渡附近】、蔡文華的【田家幽默】、蔡永的【芝山岩社之靈石】、謝永火的【神社附近】等入選「臺展」之作品，均明顯參酌郭氏之作，當時乃有「雪湖派」之說法出現。

❸參林惺嶽〈跨越時代鴻溝的彩虹──論廖繼春的生涯及藝術〉，《臺灣美術全集 4・廖繼春》，頁 30，藝術家出版社，1992.7.30，臺北。

比較而言，陳植棋的【夫人像】，則在一種平實的手中，呈顯了較為深刻的文化自覺與反省。

在這件作於1927年，並入選隔年「帝展」的作品，一反作者慣常狂野的作風，以一種沉穩冷靜的筆觸，刻劃了愛妻端坐椅上的新婚形象。在一襲張開的大紅禮服襯托下，一個拘謹中透露著堅毅、樸實的臺灣女子，手執羽扇、身穿絲緞白衣，長筒白布襪下的雙腳，穿著一雙似乎顯然特別大、裝飾有紅綠花樣的尖頭鞋。裙擺下端露出的竹製籐椅，應是臺灣特有的產物。

明亮的黃色地板，和紅禮服之後的深藍背景，儼如一個擁有景深布幕與聚光燈效果的舞臺，在這舞臺上，包含了所有來自中國漢人民間的、透過日本傳入的西才的、以及臺灣原有的各式文化特質；精神上隱隱承傳了臺灣民間「太祖、太媽」畫像的莊嚴儀式性。【夫人像】幾成一個時代的縮影，在各種文化衝擊下，盡其所能的吸收各種養分，卻又不至於失去自我，有著尊嚴、也有著包容。陳植棋應是日治時期新一代畫家中，最具文化自覺與反省的一位畫家。他不僅在生活上，以實際行動抗議殖民統治者不公的舉措，並因此遭致學校的退學處分，卻贏得民族運動人士的尊重與支持❸；在創造上，【夫人像】亦足可作為臺灣美術發展史上的一個重要碑記。然畫家短促的生命，1931年便以二十六歲英年早逝，毋寧是臺灣文化史上的一個深沉遺憾。

類似於陳植棋的【夫人像】，性情也頗為接近的陳澄波，曾經藉著照片，形塑了一手將他養大的祖母形象，這件看似拙劣的【祖母像】(1930)（圖4），以一種拙重的筆法，刻劃了畫家心目中老一輩臺灣人的性格，堅毅的嘴角、在困境中帶著尊嚴

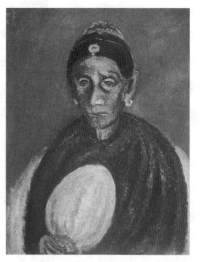

圖4：陳澄波，【祖母像】，1930，布上油彩，60.5×50cm，家族藏。

❸陳植棋因參與北師學生抗議事件，遭學校退學處分，後得民族運動人士之協助，赴日入東京美術學校西洋畫科學習。

的眼神，雖弱小卻硬朗的身軀，包裹在樸質無華的黑色布襖下的，是臺灣人共同的母親，是陳植棋【夫人像】、鍾理和小說中的「平妹」一脈貫連的臺灣女性形象。

陳澄波對「本土」的認知，是熱情而波折的。他在日本東京美術學校研究科畢業，經歷三年的中國經驗後，在 1932 年，因「一二八事件」（上海事件）回到臺灣。其創作的焦點，也從早期入選帝展的【嘉義街外】，歷經西湖、蘇州、上海等地的迂迴，再回到臺南的長榮中學、臺北的淡水、嘉義的中山公園、噴水池廣場，以迄阿里山、玉山。畫面題材的改變，也是藝術家心境的改變，在晚期的作品中，藝術家似乎逐漸捨棄早期畫面中的強烈敘述性，而意圖凝鍊那臺灣風土中特有的自然色彩與人文秩序，藉著對神木色彩的研究❸，藉著對淡水洋土雜陳的錯落屋宇的觀察，藝術家「本土認知」中的臺灣意象逐漸加強。誠如蔣勳所言：陳澄波一如鍾理和的「原鄉人」，一如吳濁流的「亞細亞孤兒」，在歷經臺灣→日本→中國大陸→臺灣的思索

過程中，重新透過外在的世界，構畫出一個自由、豐富的理想夢土❸。只是陳澄波的「本土認知」，熱情多於思考、理想多於實際。

陳澄波的理想與熱情，隨著二二八的槍聲，鮮血流入故鄉泥土的地底。臺灣藝術家「本土認知」的思考，也在戰後國民政府強調「中原故土」的文化政策下，暫趨消沉。

(二)戰後初期的「本土」追求

戰後臺灣「本土認知」的消沉，一方面固然是國民政府狹隘文化政策的結果，任何過度強調地方特色的思想，都有可能被當成是「地方分離主義」而遭到禁絕；二方面，脫離日本殖民統治之後的臺灣文化界，所面臨的大環境，已經失去了被鼓舞發揮「本島特色」的相對壓力，反而是積極倡導「回歸中國」的中原文化系統，使藝術家關懷的焦點，從以往「求異」的層面轉為「求同」的努力。

從政治的層面言，殖民統治下的臺灣

❸陳氏自述描繪阿里山林木的情形，謂：曾請當地造林主任鑑定畫中樹木年齡，得到的答案是六百年以上，這才使畫家安心下來。文見〈藝術性地表現阿里山的神秘〉，原刊 1935 秋《臺灣新民報》，轉引

自《臺灣美術全集 1・陳澄波》，頁 46，藝術家出版社，1992.2.28，臺北。

❸見蔣勳〈從「人」出發──陳澄波、王攀元、周孟德〉，1992.3，《聯合報》「聯合副刊」。

人，到底還是一個日本帝國統治下的「臺灣人」，而回歸中國以後的臺灣人，包括臺灣人本身都要求自己，要在最短的時間內成為一個「在臺灣的中國人」。

這種欣奮、認同的心情，充分顯示在某些畫家的作品當中。一向以臺灣女性為題材的另一膠彩畫家陳進，在 1945 年的【婦女圖】中，其女性人物已完全是一幅上海時髦仕女的打扮，捲燙的頭髮、花色的旗袍、高跟的涼鞋，手挽皮包逛街的模樣，在這些畫面下的畫家情緒，基本是認同中帶著一份羨慕、欣奮之情。

類似的表現，也出現在李石樵同一年的作品——【市場口】；那位身著連身長裙、戴著太陽眼鏡的女士，手臂下夾著皮包，也是一幅自信又驕傲的模樣，吸引著市場眾人的側目。

陳、李畫中的女性，不管其真實身分是本省臺胞，或大陸來的外省同胞，其衣著打扮、神情姿態，都代表著一種新文化正在接受擁抱的心情下，進入臺灣。

回歸祖國的心情是何等熱切、欣奮！陳澄波那種急急加入國民黨、積極勸說國語、戮力從事「內臺」文化交流與溝通的神態，至今仍在我們的想像中如此明顯[34]；李石樵也以【田園樂】(1946)、【建設】(1947)等群像巨畫，呈顯了那段時期臺灣文化人對這塊土地未來的期待與感受。

【建設】一作中，作為畫面中心，光線集中的男子，身著短褲、眼戴墨鏡，和其他身旁的勞動者形成一個鮮明的對比，這個人物的公務員打扮，顯示他是一名代表祖國政府的指揮者，其他的勞動人物，代表著臺灣廣大群眾，衣著簡單，甚至裸露上身，但基本上工作的神情是賣力而不倦不怨的。一個新的臺灣，將在祖國的指導下，朝向全民共同建設的美好未來邁進。

然而這個熱切的情緒，顯然在「二二八」的不幸衝突下，很快的就消失了。1964 年，這位歌頌「建設」的畫家，已在暗地裡製作【大將軍】[35]（圖5）這種具有強烈政治、抗議意味的作品了。

[34] 陳澄波於戰後先後擔任「歡迎國民政府籌備委員會」副委員長、「臺灣省學產管理委員會」委員、「嘉義市自治協會」理事、第一屆參議會議員，並率先加入「三民主義青年團」及「中國國民黨」，到處勸人說「國語」(北京語)，係一熱情洋溢之人；生平詳參謝里法〈學院中的素人畫家——陳澄波〉，《臺灣出土人物誌》，頁 191～231，前衛出版社，1988.9，臺北。

[35] 李氏此作，極可能是以蔣介石為對象，有強烈表現主義風格及批判意識，乃李氏少見之作；其出現年代，亦係臺灣美術史中之異數。

圖 5：李石樵，【大將軍】，1964，木板油彩，65×53cm，家族藏。

緊接著 1947 年「二二八」來到的，是 1949 年國民政府的全面遷臺，危急的政治情勢，導致緊縮的文化政策與時代氛圍❸❻。

戰後的臺灣藝術家，在三緘其口的驚恐下，即使海景寫生都被當成「測繪軍事要地」加以禁止，因此，走向狹隘形式主義的追求，也就成為戰後初期成長一代藝術家，無可奈何的宿命。

一樣是形式主義的追求，如果形式的背後，能夠尋得一種思想的支撐，形式也可能因此轉化成靈活的創作語言，進而產

生自我的內在律動與開展；一批大陸來臺的年輕人，以「五月」與「東方」為代表，正是在尋得中國哲學、美學的支持下，突破時代困境，開展出一段風雲際會的臺灣「現代繪畫運動」。

相對地，同時代的臺籍青年，絕大多數，由於文化本質的差異，他們無法在談禪論道、計白守黑的玄思哲理中，獲得發揮；藝術的創作，往往除了形式仍是形式，連日治時期新美術運動藝術家所尋求的地方特色，在這一代的手中，也因失去激勵而顯得軟弱無力。

如同民間流行音樂，在「補破網」、「青蚵嫂」這類深具生活省思的歌曲，被當成蘊含不滿情緒，強遭禁唱後，整個臺灣除了反共抗俄的八股愛國歌曲，和一些老歌新唱的大陸時期藝術歌曲外，就只剩下「靡靡之音」可以慰藉麻木的人心了。戰後成長的臺籍藝術家，生長在時代的夾縫中，其形式主義的作品，往往令人想起同時代的流行歌曲，貧乏、重複、淺薄、軟弱，又毫無精神性，少數具有批判能力的藝術家，如「紀元畫會」的一批人，也只得在追求「純粹」的藝術國度中，自絕於社會。

❸❻ 關於戰後臺灣文化政策，詳參黃才郎〈五〇年代臺灣文化政策及其時代氛圍〉，前揭《中華民國美術 思潮研討會論文集》，頁 267～283。

　　從 1960 年至 1970 年的十年間，是「現代繪畫運動」的活動高峰，這是中國美術尋求現代化過程中，在臺灣地區的一段特殊經驗❸，但這個運動，基本上與臺灣這塊土地的連接，幾乎是微乎其微。

　　這段期間，要在美術史的例子中，找到較具「本土認知」的表現，或許仍以成名於日治時期新美術運動中的第一代畫家為代表。

　　藍蔭鼎和李澤藩，是兩位始終以水彩進行本土風物描繪的石川欽一郎學生，他們延續乃師的創作路數，以描繪臺灣景物為職志（圖 6）。在長期的耕耘中，逐漸沉澱出屬於這塊土地的色澤和溫度。藍蔭鼎

在石川的技法、風格，甚至題材選擇的基礎上，加入了個人「文學的」，或說是「戲劇的」敘說特質；使得在石川手中，只是一種臺灣特有山紫水明的景象，拉近了焦距，呈顯出斯土斯民勞動、歡樂、休閒、喜慶的民俗風情（圖 7）。這種對「本土認知」的角度，正好符合了美國人對臺灣農村的異鄉想像，使得藍氏成為戰後最具社會尊崇與國際經驗的臺籍藝術家❸。

　　如果說藍蔭鼎是視覺的、歡唱的、現實的，那麼長期匿居新竹的李澤藩則是心靈的、內省的、夢境的；前者的臺灣，是一個足供懷念、擁抱的生命故鄉，後者的臺灣，則是一個得以涵泳、想像的精神故土。

圖 6：石川欽一郎，【臺灣次高山】，1925，紙本水彩，32.3×48cm。

圖 7：藍蔭鼎，【荷鋤歸來】，1942，紙本水彩，51×67.7cm。

❸ 詳參蕭瓊瑞《五月與東方——中國美術現代化運動在戰後臺灣之發展 (1945～1970)》，東大圖書，1991.11，臺北。

❸ 詳參蕭瓊瑞《戰後臺灣地區美術發展研究之六——水彩畫研究報告專輯》，臺灣省立美術館，1999.6，臺中。

桃、竹、苗一帶的山區景致，是塑成李澤藩藝術生命的重要因子。那些分布在蜿蜒不定溪流間的丘陵、矮山，長滿了突兀、不安的灌木叢，既不像臺北盆地四周起伏有緻的山脈稜線，又不若嘉南平原曠遠遼闊的無垠平野。李澤藩以一種層層相疊、筆筆交錯的經營方式，緩慢、肯定，而又準確的掌握了其間活潑與深沉相容、躍動與穩健並存的景致特徵，那些一再出現的桃紅與群青，呈顯了臺灣堅實中蘊含狂野的文化氣質❸❾（圖8）。

然而比起藍、李二人藉著水彩風景所呈顯的「本土認知」，另一位在人物美感中，重新凝視自我特質的油畫家，可能更切合本文關懷的主旨，那便是李梅樹。

長期以描繪臺灣仕女博得畫壇尊重的李梅樹，在 1960 年代中期，突然放棄了他那些被認為是「古典」、「優雅」的人物造形，走向一種幾乎類似「家居照片」般的風格。人物不再是修美的理想形態，構圖也不再是經過嚴謹安排的高度穩定，畫中呈現的，往往是一個穿著便衣拖鞋的居家女孩、一個冰果室中吃冰人物的剎那鏡頭、一個豔陽下戲水的家族成員……，莊嚴、典雅的畫面氛圍完全消失（圖9）。

面對這些類似照片般幾乎毫無個性的寫實作品，今天我們已經逐漸了解：那正是畫家刻意自西方古典美感的強力制約

圖8：李澤藩，【高山雲騰】（東埔），1982，紙本水彩，39.3×54.2cm，家族藏。

❸❾同上註。

圖9：李梅樹，【屋頂花園】，1975，布上油彩，116.5×80cm，李梅樹紀念館提供。

中，掙脫出來，以一種毫無修飾的本我眼睛，重新注目鄉土人物的真實形貌。「雅」「俗」的觀念，在李梅樹的作品中，進行自「新美術運動」以來的一次重大顛覆，重新思考、重新定位[40]。

李梅樹在 1960 年代中、後期的改變，暗示著臺灣重新進行自我認知的轉機之來臨。

(三)「鄉土運動」中的「本土」

一股文化界對西方現代主義反省的浪潮，隨著臺灣在國際外交情勢上的逆轉，開始形成澎湃洶湧的「鄉土運動」。

相對於文學界，美術領域中的「鄉土運動」，在時間界定上，其實是相當模糊的一個概念。

「鄉土運動」固然帶動藝術家進行較多「本土認知」的關懷與思考，但「鄉土運動」的「本土認知」並不見得全然表現在藝術家個人的創作上，而是包含了一種社會發展的普遍現象和緩變歷程。

時常被當成帶動美術界（包括繪畫、建築、民俗）掀起「鄉土運動」熱潮的藝術家，是那位曾經一馬當先、公開為文支持「東方畫會」，進而熱烈參與「現代繪畫運動」的席德進[41]。

在前提李梅樹開始創作那些「家居照片」式的本土人物油畫、進行「本土認知」的同時，席德進在遨遊美國、歐洲以後，於 1966 年年中，回到臺灣。

席德進如何從西方現代主義的追求，轉回全力關懷臺灣本土的文化，其心路歷程，在寫給好友莊佳村的大批書信中，已有清楚的呈現[42]。

席德進的關懷，其實和臺灣在現代主義消沉後，社會整個思考方向的轉變，有著相當吻合的發展。

而這些發展、醞釀，在 1970 年年初，逐漸成形。一個可能被忽略的事實是：1970年「臺灣水彩畫會」的成立，這個由施翠峰 (1925～)、何文杞 (1931～) 等人主導的畫會，儘管擁有許多非臺籍的成員，但

[40] 參蕭瓊瑞〈「自我的覺醒」與「自我的隱退」──對李梅樹晚期人物畫的一種解釋〉,《婦女之美──李梅樹逝世十週年紀念展》, 頁 12～25, 臺北市立美術館, 1993.1, 臺北；另載《炎黃藝術》42 期, 頁 22～31, 1993.2, 高雄；收入氏著《觀看與思維──臺灣美術史研究論集》, 臺灣省立美術館, 1995.4, 臺中。

[41] 參前揭蕭瓊瑞《五月與東方》, 第二章〈李仲生畫室與東方畫會之成立〉。

[42]《席德進書簡──致莊佳村》, 聯經月刊社, 1982.7, 臺北。

其標舉以一種平實畫風描繪臺灣風土的主張是極為清楚的❹（圖 10）；在權力運作上，這個畫會也暗含著對抗自 1950 年代以來，由一群大陸來臺水彩畫家主導的「中國水彩畫會」❹。

隔年 (1971) 元月，爆發臺灣青年為爭取「釣魚臺」主權而掀起的「保釣運動」；同時，中華民國在聯合國的席次，也面臨不保局面。在當年 10 月 26 日正式退出聯合國之前，已有科威特、喀麥隆、土耳其、伊朗等國率先宣布與臺灣斷交；10 月退出聯合國後，在當年結束以前，又有祕魯、墨西哥、厄瓜多與我斷交，連「國際民用航空組織」也片面宣布排除中華民國的會籍。

在這個風雨飄搖的日子裡，東方畫會在第十四屆年展展出後，由吳昊宣布解散；這個舉動象徵 1950 年代後期發動以來的「現代繪畫運動」暫告一段落。朝向西方眺望的眼光，開始回歸到自己站立的土地上。

也就在 1970 年年初（3 月），一份由本地企業支持的專業美術雜誌《雄獅美術》正式發行，這份開始時只有薄薄三十頁的雜誌，後來成為臺灣最具規模的專業美術雜誌；她取代了 1960、70 年代，由《文星》、《筆匯》、《聯合報》等這些當年支持現代繪畫運動的主要媒體在美術界的地位，和本土結合的傾向是相當明顯的❹。

席德進正是在《雄獅美術》第二期，發表〈我的藝術與臺灣〉一文❹，這份幾可視同臺灣美術鄉土運動宣言的文字，在當時事實上並未引起普遍的注目。隔年 (1972) 2 月，作為第一波鄉土文學論戰的

圖 10：施翠峰，【白浪滔天】，1979，紙本水彩，56×76cm。

❹ 前揭蕭瓊瑞《戰後臺灣地區美術發展研究之六──水彩畫研究報告專輯》，臺灣省立美術館，1999.6，臺中。

❹「中國水彩畫會」成立於 1963 年，前身為「聯合水彩畫會」，成立於 1959 年，其主要成員自 1950 年代以來，即頗為活躍。

❹ 參見倪再沁〈重讀雄獅美術二十年──臺灣美術發展概要〉，《雄獅美術》241 期，頁 114～132，1991.3，臺北。

❹ 席德進〈我的藝術與臺灣〉，《雄獅美術》2 期，頁 16～18，1971.4，臺北。

「現代詩論戰」，由關傑明發表在《中國時報》「人間副刊」的一篇〈中國現代詩人的困境〉展開序幕；這一波論戰，中經 1973 年 8 月，以《文學季刊》為主戰場的「唐文標事件」，到 1977 年，余光中發表〈狼來了!〉，達到高峰❹。

就在〈中國現代詩人的困境〉發表的同一個月，《中國時報》「人間副刊」主編高信疆首度在其副刊上，向社會介紹那位後來引起極大討論熱潮的素人畫家「洪通」；而這個熱潮的真正形成，則是在隔年 (1973) 4 月《雄獅美術》「洪通特輯」的發行❹。另一方面，雄獅也在 1972 年製作「臺灣原始藝術特輯」，歷史博物館更在隔年 2 月舉辦大規模的「臺灣原始藝術展」。而席德進將多年田野蒐集所得，自 1973 年 3 月起在《雄獅美術》連載〈臺灣民間藝術〉❹，劉文三也緊跟其後，在 1974 年 11 月起發表〈臺灣民藝研究〉❺。

從這些事件發展的脈絡看，整個美術

界，自 1970 年代始，正從多元的角度，重新進行一種「本土認知」的努力，曾經在戰後一度消沉的思考，此時又活絡起來，而這一切正是在極度惡劣的國際情勢與外交困境中進行的。1972 年 9 月，與臺灣經貿、文化關係至為密切的日本，繼多國之後，與臺灣斷交；次年，美國也宣佈終止對臺軍援。

臺灣人民被多年盟友相繼棄離之後，一種獨立自主的危機意識油然而生；而此時的臺灣社會，也在戰後將近三十年的努力中，建立了相當穩健的經濟基礎❺。由行政院院長蔣經國主持的十大建設，就在這年年底宣佈實施；這個政策顯示，曾經向外張望的施政目標，開始集中力量在內部的建設，以尋求一個更長遠發展的根基。

經濟的發展，提供了臺灣社會關懷藝術的餘暇與實力。早在 1973 年，可人、雷驤等人已開始在《雄獅美術》進行對日治時期新美術運動老畫家的報導❺。李澤藩

❹可視為鄉土文學論戰高峰的第三波論戰，係彭歌以〈不談人性，何有文學〉於《聯合報》「聯合副刊」連載三天，批評尉天驄、王拓、陳映真等人「用階級觀點來限制文學」，余光中再發表〈狼來了!〉附和之。

❹「洪通特輯」刊《雄獅美術》26 期，1973.4。

❹席德進〈臺灣民間藝術〉後輯成單行本，於 1974

年出版。

❺劉文三〈臺灣民藝研究〉後輯成單行本，以《臺灣早期民藝》書名於 1978 年出版。

❺1970 年代，臺灣國民平均所得，由 1971 年的 441 美元，躍昇為 1974 年的 913 美元，對外貿易亦突破一百億美元。

❺可人最早在 1973.2《雄獅美術》24 期介紹〈臺灣

這位臺籍老水彩畫家，也在 1974 年 3 月，委曲地繼許多外省籍年輕水彩畫家之後，獲頒全國畫學會水彩金爵獎❸。隔月，《雄獅美術》為 1 月間去世的郭柏川出版專輯，這是臺灣新美術運動畫家被深入報導的第一人；6 月間，新美術運動的導師石川欽一郎的作品，多年來首次在臺北歌雅畫廊展出。

　　隔年，謝里法劃時代的著作《日據時代臺灣美術運動史》，隨著另一本本地專業美術雜誌《藝術家》的創刊❹，開始連載，臺灣美術自此進入較具系統的史的研究階段。

　　經濟的發展，固然帶給社會在顧及現實之餘，還有回顧過往的心力，但經濟的發展，也正以驚人的速度崩解臺灣舊有的生活面貌。隨著文學家描寫農村頹敗景況的筆調，1974 年，席德進已經在以一種感傷的情緒，發展他那些臺灣古建築的水彩

畫了❺（圖 11）。而大約也在這個時期，一種以細密超寫實手法，描繪臺灣農村、漁港的作品，包括水墨、水彩等，已經在「省展」和雄獅的「新人獎」中出現，並頻頻獲得大獎❻（圖 12、13）。所謂「鄉土寫實」的典型風格，在 1970 年代中後期，正式成為年輕一代藝術工作者全力投入的創作走向。

　　非常弔詭的現象是：首先公開呼籲重

圖 11：席德進，【永靖餘三館】（陳進士宅），1978，紙本水彩，57×76cm，臺中國立臺灣美術館藏。

畫壇的麒麟兒黃土水〉，之後相繼介紹石川欽一郎、倪蔣懷等人，雷驤則專訪廖繼春、林玉山。

❸在李澤藩之前獲頒水彩金爵獎的有：劉其偉、王藍、張杰、孫瑛、趙澤修、胡笳等大陸來臺人士，及前李氏一年得獎的省籍畫家蕭如松。

❹《藝術家》係由原《雄獅美術》主編何政廣創設，自任發行人。

❺參蕭瓊瑞〈傳統與自然的交涉——席德進藝術中的臺灣古建築〉，原載《雅砌》1991 年 8 月號「席德

進逝世十週年紀念特輯」，頁 32～44，臺北；後刊《席德進紀念全集 I：水彩畫》，頁 16～27，席德進基金會，1993.6，臺中；另收入前揭氏著《觀看與思維——臺灣美術史研究論集》。

❻以鄉土寫實風格獲雄獅新人獎的水彩畫家有翁清土、謝明錩、張振宇、鄧獻誌、柯榮峰，水墨有袁金塔、詹前裕等人；省展中得獎的水彩畫部有柯榮峰、謝明錩、楊恩生、李元玉，國畫部則有蕭進興、吳漢宗、黃冬富、陳慶榮等人。

視鄉土文化的席德進，也正是最早支持現代繪畫運動的藝術家；而在倡導鄉土、排斥盲目西化的聲浪中，對鄉土運動者產生典範作用的，卻是一位美國的寫實主義藝

術家安德魯・魏斯❼（圖 14）；同時，成為鄉土運動者最主要，甚至是唯一表現手法的，也竟然就是他們所排斥的西方文化中的新一波潮流──「照相寫實主義」。

圖 13：陳東元，【牛車】，1979，紙本水彩，55×75cm。

圖 14：魏斯，【星期一的早晨】，1955，蛋彩畫，30.5×41.9cm。

圖 12：蕭進興，【臺中公園所見】，1982，紙本彩墨，140×73cm，臺中國立臺灣美術館藏。

❼魏斯最早在臺灣受到注目，是 1963 年間魏斯獲美國總統頒授「自由勳章」，《時代周刊》以九頁大篇幅加以報導，之後何政廣亦為文在《中央日報》轉介；然真正引起較廣泛影響，則是 1971 年 3 月《雄獅美術》創刊號中，何政廣〈美國懷鄉寫實主義大師──維斯〉一文的介紹，及 1974 年，同名專書由藝術圖書公司出版；詳參前揭蕭瓊瑞《戰後臺灣地區美術發展研究之六──水彩畫研究報告專輯》。

學者有關這段史實的討論，事實上已經相當豐富❸。我們甚至可以為這段起於1970年代的鄉土運動，進行一個階段性的結論：1970年代的鄉土運動，是由一批當年在學的美術系學生扛下大纛，藉著一種極其精細寫實的手法，描繪臺灣即將沒落的破敗農村與漁港。鄉土運動在相當程度下，幾乎等同於懷舊主義，而此一窄化的結果，導致走向形式的固定，也喪失了足夠的思考，也使他們終究未能產生足以相與並論的傑出作品。

在鄉土運動熱潮中，我們不應忽略1976年3月在歷史博物館舉辦木雕個展的朱銘。他代表臺灣從一種民間藝徒訓練系統出來、接受西方現代藝術理論點化，從而綻放的奇葩❸（圖15）！他帶給美術界，尤其是專業美術教育界一個新的思考起點，藝術家的養成似乎不一定都要來自學院的訓練；對一般普及的國民美術教育界而言，他也使教育者體認到一種由本土出發的新的美感經驗。然而，奇葩的突然綻開，確是令人驚豔，但能否持續開展，則亦令人為之擔心。如果徒有形式的趣味，

圖15：朱銘，【太極系列 ── 單鞭下勢】，1986，青銅，朱銘美術館藏。

而乏思想的支撐，能否提供後輩接續探索的寬廣路徑，仍有待時間的考驗！

此外，在這段期間，也有幾位藝術家在個別的作品上，展現了他們面相不同、背景不同的「本土認知」觀點。

席德進的那些以臺灣風景為題材的大渲染水彩畫，表達了一位四川人眼中的臺灣山水，那些或是清晨微曦正醒、或是雨霧迷濛的景致，是藝術家心靈深處童年故鄉回憶的影子，但絕非臺灣燠熱、明朗、溫濕、刺目的白日景象。臺灣的水山，在戰後約近三十年後，開始寄託了大陸來臺藝術家的人文色彩。

相對而言，一樣戰後來自大陸福建的

❸代表性研究，可參蔣勳〈回歸本土──七〇年代臺灣美術大勢〉，《臺灣美術新風貌》，頁32～37，臺北市立美術館，1993.8，臺北；另刊《雄獅美術》270期，頁16～27，1993.8，臺北。

❸朱銘曾接受現代繪畫運動重要成員楊英風指導，楊英風早年從事版畫，後專事雕塑。

圖16：鄭善禧，【小女孩和布娃娃】，
1974，紙本水墨，92×34.5cm。

鄭善禧，卻在其水墨作品中，不論是取景
山林、野趣，或是取材童玩、文具，那種
拙重、狂野的氣質，似乎讓人再幽嗅聞到
清代「閩習」的現代變貌（圖16）。

至於那位曾經牽動「省展」進行大幅
度改組的謝孝德 (1940〜)❻，以一種冷峻
的寫實技法，在作品中對本土的社會現象，
尤其是傳統倫理與性的制約，進行嘲諷與
批判，也是解嚴前難得一見的案例（圖17）。

相對於謝孝德的冷靜旁觀，李梅樹的
學生吳耀忠 (1939〜1987)，在 1970 年代中
期，自政治牢獄中獲釋，以單色油畫構成
一系列類似素描風格的臺灣工人圖像（圖
18），與資深臺籍畫家洪瑞麟 1979 年在臺
北春之藝廊舉辦的三十五年回顧展中的臺

圖 17：謝孝德，【慟親圖】，1976，布上油彩，145.5
×112cm。

❻參蕭瓊瑞〈二十八屆省展改制的歷史檢驗〉，《臺灣
美術》27 期，頁 12，臺灣省立美術館，臺中；收
入前揭氏著《島嶼色彩——臺灣美術史論》。

灣礦工系列（圖 19），均表現了較涉入的情感與關懷。

　　但不管是鄭善禧、謝孝德、吳耀忠、洪瑞麟，他們作品的出現，並不是「鄉土運動」刺激下創作的結果，毋寧說，他們是在自我藝術的長期思考中，自然形成的面貌，只是在「鄉土運動」的時代氣氛中，受到了較多的注目與重視。

　　鄉土運動並不能完全以 1970 年代中後期的少數「照相寫實」作品為代表；誠如文前所提，它是一種社會全面覺醒的歷程與現象，其最大的貢獻，在於重新開啟了臺灣文化工作者關於「本土認知」的思考廣場，並在適度的自我辯證之後，為後來的「本土化運動」提供了奠基的礎石。「鄉土運動」本身蘊育的果，要在 80 年代後期 90 年代初期的「本土化運動」中，才真正結成。

㈣「本土」的再思考

　　1980 年代前半期，是鄉土寫實與戰後「第二波西潮」並呈的時期。

　　陸蓉之曾指出：

> 70 年代的鄉土主義促使許多藝術工作者重視本土的省覺，進入 80 年代初期卻曾經激起第二波西潮的輸入，迫戰後「五月」和「東方畫會」的望向西方風潮之後，再度引進西

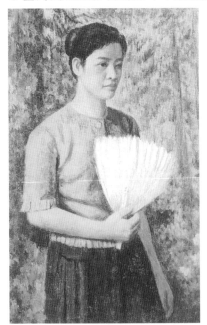

圖 18：吳耀忠，【婦人像】，未註年代，布上油彩，116.5×80cm。

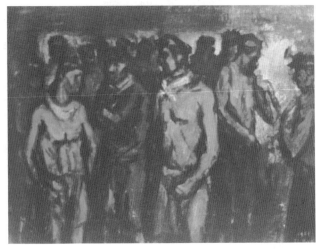

圖 19：洪瑞麟，【坑外群像】，1959，布上油彩，45.5×53 cm，私人藏。

方藝壇流派的關注與模倣。除了「五月」、「東方畫會」成員返國舉辦二十五週年回顧展，趙無極的首度訪臺，也曾激起一陣波瀾。臺北市立美術館建館初期，適巧推崇「最低極限主義」的林壽宇返臺，企圖領導臺灣當代藝術發展的前衛運動，對美術館早期舉辦之展賽活動影響甚為卓著。80年代內大批回流的留學生返鄉服務，對美術館及當代藝壇都產生極為重要的關鍵性影響，不論從事文字工作的王哲雄、陳傳興、黃翰荻、吳瑪悧等，或者從事教學工作的陳世明、董振平、黎志文、莊普、盧明德、張正仁、曲德義、黃海雲……等人，將西方60年代的「貧窮藝術」和「弗陸克速斯」(Fluxus) 等創作理念輸入臺灣，打破傳統媒材侷限於繪畫材料的分類，而蘊育一股複合媒材的熱流。80年代中期在美術館展賽中經常獲獎的賴純純、莊普、張永村、陳幸婉、李錦綢、陳正勳、盧明德……等人，儼然形成臺灣當代藝術對外

的代表性人物，在臺北市立美術館送往國外展覽的人選中，佔有壓倒性的優勢。……❻

70年代的「鄉土運動」，如果視為是對60年代「現代繪畫運動」的反動，80年代的「第二波西潮」則是對「鄉土運動」的解凍。「鄉土運動」在作品表現上的貧乏，是由於未對「現代繪畫運動」的既有成果，加以有效的累積與運用。其原因，一方面是這個運動主導的力量，並非來自美術界；二方面，美術界參與這個運動的主要成員，是以一批來自美術學校的年輕學生，以及未具累積能力的素人藝術家為主體，即是朱銘與現代藝術的關連，也僅是在「太極系列」初期接受曾經參與現代藝術運動的楊英風，在作品形式上所給予的一些啟發，其日後的創作，似無法在觀念上，有較明顯的延續或開展。

1980年代前半重新回流的西方現代藝術觀念，已不是60年代的「非形象」一端所能涵蓋；尤其重要的是，這一波興起的現代藝術觀念，很快的就將「鄉土運動」以來對本土的關懷，加以吸納、延伸；而

❻陸蓉之〈臺灣當代美術新潮——銳變的年代：1983～1993〉，前揭《臺灣美術新風貌》，頁38；另刊《藝術家》219期，頁330，1993.8。

在思想的層面、技法的運用下，均展開了更大幅度的探討。配合著政治發展，1986年第一個正式在野黨的成立、1987年的解嚴，一種具批判、反省的「本土化運動」於焉形成。其「本土認知」的層面，也在「臺灣意識」❷的激盪下，顯現多元、活潑的面貌。

　　早期黃土水時代那種從先住民出發的認知層面、日治後期大多數新美術運動畫家從臺灣風景中去追求的形式（尤其是色彩）特色，到此都不免顯得狹隘，一種從社會的、文化的、民俗的、歷史的、政治的、族群的、兩性的，甚至是地域的、材質的、自然氣候的觀點，多元出發的「本土認知」正迅速的在這個小小的島嶼上展開。

　　那位曾經撰寫《臺灣早期民藝》、《臺灣神像藝術》等書的畫家劉文三，其有關臺灣本土性文化的陳述，或許可以作為某些藝術家從創作層面出發的思考方向之取樣：

　　　我們重新尋找臺灣的本土性文化特
　　　質，一方面從自然的地理環境所孕
　　　育的生活理念與行為準則來探討，
　　　比方：海島型的地形與氣候對人文

的影響、地理環境與自然資源產生的風土特色有哪些等。其次，從先民在困境生活中所衍生的人生觀來瞭解民俗的信仰，如萬物有靈的崇拜性、天人合一的包容性、任勞任怨的容忍性、因果報應的輪迴說、盡其在我的宿命論等，因為那些與民俗生活相關的圖像、器物造形等，其所蘊涵的文化特質或可凸顯某種本土性的美術特質。另一方面臺灣民間的宗教性，也包含著某種象徵主義與神祕主義的圖騰意義，例如用來收驚招魂的人形（用稻草紮成）、道士的十殿閻王圖──道士破地獄門的儀式、道具與行為過程，充滿弔詭、神祕的幻象感。假如把道士使用的黃紙上的符畫造形，轉化為富象徵性而物質化了的繩結，並注入具內涵的意象符號，將會是什麼藝術語言。

當然，從庶民生活的通俗文化中，例如海邊的漁村之漁民、碼頭的貨櫃工人、中小企業工廠裡的勞工、中小學老師等等人的生活中，去尋找他們日常生活中使用頻率最高的

❷參葉玉靜編《臺灣美術中的臺灣意識──前九〇年　代「臺灣美術」論戰選集》，雄獅圖書，1994.8。

東西，以及思考最多的問題，也許會給本土的通俗文化找到特殊有趣的差異性與共同性。

原住民藝術的神話、傳說以及圖騰符號，也具有某種原始文化的精神內涵，臺灣對原住民的關懷，一直缺乏善意的尊重，使得今日原住民的文化消失蕩然。美國的很多現代藝術總是先在新墨西哥州找到，比如以自然物質為素材，表達對大自然與人文之間的情感，這些創意未必是出自印第安的畫家，但確是出於印第安的人文精神所孕育的情懷。我們的畫家少有人去原住民社區居住，連望安、七美、綠島等離島，也少有人把他們的藝術觸覺探索到這些地方──假如，能以人類學的工作態度去觀察，如：七美的玄武岩砌成的田埂以及海邊以石質圍堵成圓形的捕魚陷阱，必定對從事地景藝術與裝置藝術的工作者，敞開另一個省思的空間。❻

劉氏對所謂「本土性文化特質」的尋找，即顯示臺灣美術的「本土認知」，已從較表面、圖像的階段，進入較抽象的、人文的思考層面。

傑出的藝評工作者黃海鳴，在最近的一篇論文──〈本土意識、文化認同及臺灣當代藝術之脈動〉❻中，對當代藝術在本土意識與文化認同的各種思考、創作，及其本質，尤其是和整個社會發展脈動的關連，有極深入的探討。

他在文章開頭，便直截的指出：「藝術之發展，本來就要與人民、土地的真實處境結合在一起，割裂了這層關係，而以一種失根的他方傳統（引述者按：指中國），或以不斷引進的或侵入的西方藝術片斷影像作為主要成分，必然會產生一些扭曲的現象，臺灣近幾十年來的當代藝術發展正是在這兩大勢力下的扭曲及辛苦的發展過程。」❻

黃海鳴極客觀的對戰後的「中原文化」提出了批評。他指出：中國文化與民間宗教、神話等有非常密切的共生關係。但戰

❻劉文三〈如何發展臺灣觀點──對「臺灣新美術」的回應〉，《雄獅美術》244期，頁96～99，1991.6；收入前揭《臺灣美術中的臺灣意識》。

❻黃海鳴〈本土意識、文化認同及臺灣當代藝術之脈

動〉，《藝術家》238期，頁227～234，1995.2，臺北。

❻同上註，頁227。

後國民政府基於「維護中國正統」的觀念，透過教育所傳佈的乃是一種「正統精英文化」，它缺少了多元與多層次的內涵，更完全不顧這個地區原有的「傳統」及特殊時空因素所產生的「新的文化」。因此，藝術無法真正的去面對更豐富的傳統、無法去面對真實的生活環境，更遑論對當今社會有所反映、批判，或對多元傳統的文化，加以選擇的運用。

而在最近文化政策的改變下，整個臺灣的藝術文化，顯然正面臨一種快速的變遷，其中「本土意識」的抬頭自是最大的徵候。黃海鳴認同「本土意識」在當前臺灣社會的正面意義，但他也提醒：「……實際上『本土意識』也正是許多勢力所爭取、塑造的『大符號』。而認同的對象絕非單一，認同的過程也不能避免緊張，它需要時間。」他說：「……本土意識、文化認同，不是一個單義的名詞。在目前的情況，它是多元的、多層次、變動的、生成的。並且有時它也須透過較微觀的方式去檢驗。否則我們可能把精緻或未來的臺灣文化身分的表徵丟在門外。」❻❻

以黃海鳴對當代藝術接觸、觀察的深入，他在這篇文章末尾，甚至試圖列出一些當代藝術與寬廣的「本土意識、文化認同」結合的模式，這些模式，正可藉以顯示當前臺灣藝術界對「本土認知」的不同面向及切入角度，值得提出參考：

1. 各族群文化傳統之追尋、運用、重新閱讀、創新。
2. 各類文化傳統批判及重新組合。
3. 傳統材質、製造法的運用及再創造。
4. 被壓抑、扭曲的歷史事蹟之挖掘、重建、批判，風格、語言不拘。
5. 臺灣當前社會的反映及批判，風格、語言不拘。
6. 不必具有明顯的傳統圖像，沒有直接的社會指涉，須含有強烈本地口音、聲調、感情的藝術。
7. 臺灣身體文化由保守羞澀和平轉變成開放愛秀自我表現、表演，風格亦愈發清楚呈現在臺灣當代藝術中。
8. 已經內化的外來藝術（中原的、日本的與西方的藝術）與臺灣經驗更深化的結合。
9. 沒有傳統圖像、沒有社會指涉、沒

❻❻同上註，頁228及234。

有明顯本地口音，但在背後的語法及深層思惟結構層次上，與中國、臺灣的深層結構有相契合之處。

10. 以上諸元素的混合與延伸。

11. 「本土」是個生成性的名詞，因此具有創新性（相對於臺灣及國際，但又無法歸在舊的臺灣本土姓名下的藝術創作，我們將吸納為新本地性的內涵及文化認同的對象。

12. 我們要在這些新元素中間，重新找出幾個新的可滲透的模糊核心地帶。它不是一個點，而且也會更換。我們透過這來重建我們的自主性文化詮釋權。但可以預見的，我們在這過程中，不斷暫時失去「主體性」，然後又重組新的自我。❻❼

當前臺灣美術界關於「本土認知」的思考，一如黃海鳴的研究歸納，已進入一個比較深層的層面，在這個大目標下進行探討的藝術家，也不再是屈指可數的寥寥幾人，限於篇幅，本文無法在此進行大量個案的討論。惟臺北市立美術館最近赴澳

洲展覽的「臺灣當代藝術展」，抽樣的選取了三十位年輕一代的臺灣藝術家❻❽，或可對本文論述的主題，提供相當有效的選樣參考，前提黃海鳴一文，也正是為此一展覽撰述的專文。

臺北市立美術館的選樣，容或無法全面涵蓋臺灣「本土認知」思考的所有當代形貌，但「本土認知」的思考在當前臺灣已然形成的多樣性、深層化，是可以肯定的；尤其戰後來臺的大陸人士第二代、第三代，也已進入一種土地認同、族群融合的階段，其認知的角度，尤其值得予以尊重和了解（圖20～25）。

近百年來在臺灣美術發展史中所進行的「本土認知」，由自覺而逐次變遷，是否

圖20：黃進河，【引到西方】，1990，布上油彩，165×210cm。

❻❼ 同上註，頁234。

❻❽ 參羊文漪〈他者的超越——臺灣當代藝術的轉折與再造〉，《藝術家》238期，頁215～226，1995.2，臺北。

圖 21：楊茂林，【圓山記事 L9215】，
1992，布上油彩、壓克力，259×
182cm。

圖 22：侯俊明，【極樂圖懺】（局
部），1992，紙版版畫，96×55cm。

圖 23：黃銘昌，【水稻田系列 ── 一方心田】，
1989～90，布上油彩，65×91cm。

圖 24：顧世勇，【故土・異鄉】，1993，綜合媒材。

圖 25：梅丁衍，【絲路 ── 錦繡中國】，1993，綜
合媒材。

可能提供臺灣文化界，尤其是臺灣美術教育，一些可珍惜的借鑒，是本文將繼續探討的問題。

二、「本土認知」在臺灣美術教育上的體現與開展

(一)早期的美術教育

美術作為一種教育的手段，在臺灣仍是以日治時期為起始。唯當時採「圖畫」課程名稱隨新式教育興起的美術教育，基本上，乃是作為整體知識教育的一環，強調手眼協調的知能訓練。

據 1891 年（明治 24 年），日本文部省「小學校教則大綱」對「圖畫」課程目標的定義：

> 圖畫之要旨在於手、眼練習，並能正確的觀察並畫出通常所見之形體，且歷練匠意，使能辨知形體之美。❻❾

美術教育學者林曼麗即指出：這樣的課程目標，是受到西歐一連串藝術教育改革的影響。她指出：西歐自十八世紀末十九世紀初的工業革命以來，由於社會環境的變遷，以及工業的需求，對美術教育的認知，已逐漸脫離傳統學院派純粹美術主義的制約，藝術教育的目的，不再是為特定社會階層的人培養匠師，而是作為培養一般民眾具備「工藝」、「工業」基礎的手段。這種以實用主義為內容的美術教育思想，即成為日本尋求「近代化」努力的一部分❼❶。

林曼麗並以實例指出：1870 年（明治4 年）出版的《西畫指南》，是日本最早的圖畫教科書，根本上就是西洋技術書的直接翻譯，全書不外幾何形及實物的正確描法；從直線、曲線、單形……，到日常用品、動植物、人物、風景等，前半部係以幾何形體的訓練為主，後半部則以各種自然物形體的描繪為主。「如何正確描寫」是全書唯一的內容與方法❼❶。

臺灣在日本殖民統治下，這種作為知能訓練的課程，其教學思想與內容，基本

❻❾轉引林曼麗〈初探二十一世紀臺灣視覺藝術教育新趨勢——兼介北新國小課程開發事例〉，頁 2，亞洲藝術教育國際研討會論文，1994.12，臺北。

❼❶同上註。

❼❶同上註，頁 3。

上和日本內地未有太大差異。然而關於此時期臺灣公小學校中的「圖畫」課程，後人的追述或研究，似仍未見。倒是同時期，接受日本影響的中國大陸❼❷，對這個課程的內容及實施方法，頗有一些記錄與回憶，或可作為研究上的參考。

中國大陸第一代接受新式教育的著名美術教育家吳夢非，回憶他在清光緒末年接受美術教育的情形，說：

> 清光緒末年各中、小學校都設有圖畫、手工、唱歌課。記得我在高等小學裡學的圖畫是臨摹，教師在黑板上用粉筆繪範本，或用畫紙繪好範本貼在黑板上，供學生臨摹。這就是當時的圖畫教學……❼❸

俟吳氏進入浙江兩級師範的圖畫手工專科接受中等教育，當時的圖畫教師是日人吉加江宗二，乃東京高等師範圖畫手工專科畢業。吳夢非回憶說：「（他）教我們

的方法和小學裡差不多，也是注重臨摹，不過他的繪畫技術比較高明。他用的教材是商務印書館出版的《鉛筆畫範本》，間或也用《水彩畫範本》。」❼❹

這種以範本為教材，臨摹為教法的教學模式，正是當年日本美術教育思想下的產物；光緒廿八年 (1902) 中國大陸頒布施行的「頒定中、小學堂章程」深受其影響❼❺。臺灣在相同的思想影響下，也未能有所超越。1922 年，被稱作「臺灣新美術運動之父」的石川欽一郎任教北師，他以強調寫生，尤其是風景寫生的教學方式，開啟了北師部分學生凝視鄉土的眼睛，發掘、描繪臺灣景物之美，也因此培養了大批日後走向創作的臺灣新美術運動第一代畫家❼❻。

然而石川的教學，主要是以師範學校，而且是課外教學為重心，真正受教獲益的學生，仍屬特定區域裡的特定學生❼❼，儘管有一些關於石川以臺北師範學校老師身分，前往各地小學輔導教學，並折服了當地美術教師的說法❼❽，但對日治時期整體

❼❷黃冬富《清代繪畫教育之發展》，頁 130～132，復文圖書，1990.8，高雄。
❼❸吳夢非〈「五四」運動前後的美術教育回憶片斷〉，《美術研究》1959 年第 3 期，頁 42，1959，北京。
❼❹同上註。
❼❺同上註。
❼❻參鄭世璠、白雪蘭〈石川欽一郎先生小傳〉，《臺北市立美術館館刊》12 期，臺北市立美術館，1986.10，臺北；收入《早期畫家作品展》，臺北市立美術館，1986，臺北。
❼❼同上註。
❼❽參白雪蘭〈春風化雨是師恩——石川弟子敘述二三

美術教育之影響，仍是相當有限。以臨摹為手段，以寫形為目的的美術教育，對所謂「本土認知」等文化層面的關懷，可謂完全闕如。

(二)戰後臺灣美術教育的內容檢驗

戰後臺灣美術教育，脫離日本殖民統治，納入國民政府教育政策規範，這是一個新時代的開端。

然而欲對戰後臺灣美術教育內涵做一具體掌握，事實上是有相當的困難存在。其原因在於：構成臺灣美術教育生態的思想面（美術教育思潮）、政策面（美術課程標準），與實務面（美術教學）三者之間，始終以一種若即若離的關係各行其是[79]。

代表政策走向的「課程標準」，自戰後迄今，已進行過六次修訂[80]。就已付諸實施的歷次內容觀，其他科目容或有因應時代變遷，尤其是政治情勢的需要，所作較

具體的改變；然就美術方面言，歷次修正條文中，大同小異的遣詞用字，始終讓研究者深感難窺堂奧，不明其真正的變遷所在。曾以「小學課程標準內涵之變遷」為主題完成碩士論文的王麗姿，在兩百多頁的研究之後，也只能作出：「蓋美勞課程標準之所以變遷模糊，實際與當時的時代背景有關，而美勞教育之不受國人重視，則為最主要的原因。」[81]這樣的結論。

模糊的教育理念，訂出模糊的課程標準；模糊的課程標準，再衍生出其實與課程標準並無實質關聯的教材綱要[82]；然後不管課程標準如何規範，實際從事教學者，則以一種既無組織，也不知目標何在的單元教材，進行著一種快樂，或是不快樂的美術教學活動。因此，林曼麗對當前臺灣的美術教育實況，發出「只有單元，沒有課程」的深沉感歎[83]；認為：整個美術教學，只是不同教材與教法的「單元轉換」，各個獨立、散落而片斷的單元，既無法形

事〉，前揭《臺北市立美術館館刊》12期，頁20；收入前揭《早期畫家作品展》。

[79] 黃壬來〈本土化兒童美勞教育理論的發展〉，《國教天地》102期，頁14，屏東師院，1994.2，屏東。

[80] 戰後課程標準之修訂時間，分別為1948、1952、1962、1968、1975，及最近的1993等六次，參見吳隆榮〈近三十年來我國國民小學美術教育發展與

現況〉，《教育資料集刊》第11輯，頁577～605，國立教育資料館，1986.6，臺北。

[81] 王麗姿〈我國小學美勞課程標準內涵演變之初探〉，頁220，國立中山大學中山學術研究所碩士論文，1991.7。

[82] 同上註，頁219。

[83] 前揭林曼麗文，頁35。

成「課程架構」，更談不上有何「課程理念」⓭。

在扭曲的美術教育體制下，能夠經由層出不窮的大小國內外兒童繪畫比賽，指導兒童製作一些最具「兒童畫」特徵的作品而獲得大獎的美術老師，乃成為「能夠教畫畫」的明星教師，接受媒體禮讚，美術教育幾乎變成由少數人壟斷的「特技」。

在類此含混、扭曲的教育環境中，既難以鎖定討論的焦點，要在同樣的現象中，再去檢驗出與「本土認知」有關的理念或作為，實有緣木求魚的難堪。

儘管如此，本文仍試圖就戰後臺灣美術教育的發展概況，做一簡要的回顧與檢驗。

1946 年 6 月，臺灣舉行戰後第一屆「全省教育行政會議」，與會各方一致認為：臺灣與大陸內地並無不同，故應一體遵行國民政府教育部於 1942 年 10 月所頒布的「第三次修訂課程標準」，做為本地教育的最高指導，以求兩地學生程度的一致⓮。

這是臺灣美術教育在國民政府規範下的首次課程標準，科目名稱計含「圖畫」與「創作」二科。其中圖畫科包括欣賞、基本練習與發表三部分。在發表方面，尤其強調高年級「關於抗戰宣傳畫的發表」與「關於壁報圖案及插畫的發表」⓯；勞作方面，除「訓練手腦並用的能力」、「設計創造的能力」外，則強調「啟發改良農工的知能」⓰。這個訂定於抗戰期間的課程標準，充滿了政治宣傳與勞動生產的戰時精神，既已不完全符合戰後現實情勢的要求，也根本不可能有任何關於鼓勵「本土認知」的思考。

1948 年 9 月，國民政府完成課程標準公布以後的第四次修訂，這是歷來費時最久、動用人力最多的一次課程標準修訂行動；然因隔年國民政府的全面遷臺，使臺灣成為此一標準唯一實施的地區。在這次修訂行動中，「圖畫」一科，回復大陸地區抗戰前原本使用的「美術」名稱⓱。同時，值得留意的是，不論「美術科」或「勞作科」，均出現了意圖與地方結合的思想。在美術方面，教學目標列出「增進兒童審美的識力，使有美化環境、美化生活的知能。」⓲教材大綱的研習部分，也進一步列

⓭同上註。
⓮見前揭王麗姿文，頁 96。
⓯同上註，頁 102。
⓰同上註，頁 108。
⓱同上註，頁 103。
⓲同上註，頁 100。

舉「村容或市容的美化設計」❿的項目；
勞作方面，則在教材大綱中，強調「用本
地材料編製簡易日常器物」⓫的條目，似
隱含著運用鄉土教材的意義。

　　然而這些隱含鄉土教材意義的條文背
後，是否就代表一種尊重地方文化特色的
思想，是頗值得懷疑的，其間似乎包含了
更多基於戰後物力維艱、克難建國的現實
考量。

　　1948 年的課程標準，大抵規範了此後
二十年間臺灣美術教育的基本方向，直到
1968 年配合九年國教實施，公布「國民小
學暫行課程標準」為止。此期間，雖然歷
經 1952 年 11 月及 1962 年 11 月的兩度修
訂，但基本構架與方向，並沒有改變；尤
其是強調「指導兒童對於我國固有藝術的
認識、欣賞和發表」的課程目標，更是「反
共復國」時期，加強民族精神的具體作為。
例如 1952 年 11 月，一位當時大陸來臺的
小學美術教師黃國生，在一篇題名〈小學
美術教材及教法的探討〉文中⓬，談及「美
術教材的選擇」，即云：

應多選授我國固有的藝術，如繪畫、
造像、建築、雕刻、裝飾等。並研
討我國美術之特點，俾使兒童接受
民族文化遺產，而加強美術的創造。
此外，關於反共抗俄的漫畫，及敵
人殘殺我同胞的畫片，均應蒐集，
供給兒童觀覽或習畫。⓭

相對於學校中這種較封閉的教學思想，一
些外來的美術教育思潮已在少數有心的美
術教育工作者，主要是小學教師間逐漸散
播開來。

　　先是 1955 年，有日本美育文化協會堀
江幸夫和井上嘉弘等人，攜帶日本兒童畫
一批，在臺灣北、中、南各地巡迴展出，
並配合幻燈片介紹世界各國兒童畫，主要
是一些「創造主義」與「造形主義」美術
教育思想下產生的作品。關於這兩種美育
思潮的思想源起和重要主張，美術教育學
者袁汝儀、林曼麗等，均已有過深入評
介⓮。這兩種理論，幾乎是 1980 年代末期，
「以學科為本位的美術教育」（discipline-

❿同上註，頁 104。

⓫同上註，頁 108。

⓬黃國生〈小學美術教材及教法的探討〉，《臺灣教育
　輔導月刊》2 卷 11 期，頁 15～17，臺灣省教育會，
　1952.11，臺中。

⓭同上註，頁 16。

⓮前揭林曼麗文，及袁汝儀〈由戰後臺灣的五種視覺
　藝術教育趨勢探討視覺藝術教師自主性之重要性
　與培養〉，《美育》54 期，頁 39～52，國立藝術教
　育館，1994.12，臺北。袁文列出戰後臺灣五種視

based art education，簡稱 DBAE) 引入臺灣以前，臺灣最具影響力的兩種理論。

　　簡稱為「創造主義」的美術教育思想，也稱作「兒童中心主義」，是一種「由個人發展入手」的美術教育思潮。它深受佛洛依德、皮亞傑等這些自然主義思想影響下的心理學家和教育學家之啟發，認為：每個人天生均具有創造及自發性學習的本能，在成長的過程中，施教育若能注意其發展歷程，透過藝術的手段，避免壓抑或臨摹，給予適當的引導與鼓勵，即有助於個體創造力的解放，並達成了解世界、獨立自主的目標，成為民主社會中擁有理想人格的成員。

　　這種理論強調，兒童會因心理年齡發展階段之不同，而有不同的繪畫表現樣式；因此，了解這些樣式，便成為施教者教學的重要準則。這種理論下的教學活動，尊重兒童自由創作的意願，遠比要求作品的完成還重要；在某一層面上，藝術只是一種手段，一種達成完美教育目標的手段。此一思想最主要的代表人物，即英國著名

藝術學者赫伯特‧里德 (Herbert Read)，與美國賓州大學藝術教育系教授羅恩菲德 (Viktor Lowenfeld)。

　　至於「造形主義」的美術教育思潮，是一種由「結構入手」的美術教育思潮，它完全是德國「包浩斯」(Bauhaus) 思想下的產物。這所僅僅存在了十四年 (1919～1933) 之久的德國藝術與工藝學院，企圖發展出一種無地域文化色彩的世界性視覺語言，以打破藝術、工藝、建築之間逐漸擴大的隔閡。這套思想和風格，後來因戰爭而轉入美國，隨著美國國力的推展，形成一股世界性的「現代主義」風潮。具體而言，他們以為所有的藝術，均具有一些最基本的元素，也就是點、線、面、造形、色彩、質感、空間等，透過這套元素，可以產生平衡、對比、調和、韻律等原理，掌握了這些原理，即可達成一種人人皆可享有的「藝術化品質」。「造形主義」的美術教育思想，透過這套理論的實踐，使學習者脫去形象的桎梏，而達到美術陶冶與自由創作的目的。

覺藝術教育趨勢為：由外貌入手的視覺藝術教育，由結構入手的視覺藝術教育，由個人發展入手的視覺藝術教育，由管理入手的視覺藝術教育，由文化社會入手的視覺藝術教育。林曼麗則分為：技術主義美術主義的美術教育，實用主義造形主義的美術

教育，創造主義兒童中心主義的美術教育，美學、美感主義的美術教育。袁、林二文的第三項，即一般所謂的「創造主義」的美術教育；兩文的第二項，即一般所謂的「造形主義」的美術教育，文後依此說明互用，不再註釋。

上述兩種思想,在 1955 年日本美育文化協會來臺推介之後,1957 年,即有臺北市國小教師張錦樹、鄭明進等人組成「今日兒童美術教育研究會」,進行研究與推展的工作,丁占鰲、李英輔等人隨後加入,這個研究會主要偏重「創造主義」的美育思潮。1958 年起,呂桂生等人也在臺灣省板橋教師研習會舉辦的國小美勞教師研習會中,專門推介「造形美術教育」的思想,與教材教法的開發;之後更透過板橋研習會的影響,舉辦了連續數年的全省性國小教師美勞教材教法專題研究競賽。

1959 年,教育廳成立「國民教育輔導團」,美術科輔導員霍學剛、劉修吉、林天從、張志銘、游仲根等,數年間分赴全省各地,積極推動美術教育,主要仍以這兩種思想為內容❾。

1962 年「第一屆國際兒童畫展」的舉辦,透過比賽的方式,更使這些美術教育思想,受到極大的鼓舞。

儘管類似活動,在小學教師為主的有心人士大力推動下展開,但 1963 年 7 月,教育部頒行的第六次修訂課程標準,在精神、理念上,並未有所改變;尤其在總目標方面,完全延用 1952 年的條文;而 1952 年的條文,又完全延用 1948 年的條文,幾乎無視於這些新進美術思潮的存在。

這種「創造主義」與「造形主義」的美育思想,要等到 1968 年九年國民教育的實施,教育部另頒「國民小學暫行課程標準」,才將二者融合納入課程目標與教學指引的文字之中❾,並在 1975 年 8 月正式的「課程標準」公布時,成為官方認定的美勞教育思想。

然而代表「創造主義」的兩本經典之作,赫伯特‧里德 1943 年出版的《教育與藝術》(Education through Art),以及羅恩菲德 1957 年出版的《創造與心智的成長》(Creative and Mental Growth),則是分別在 1973 年和 1976 年,才有完整的中譯本面世❾,提供實際從事教學的教師做較深入的瞭解與參考。而「造形主義」方面,則

❾參劉振源《造形教育》第二章第一節〈美勞教育的回顧〉,作者自印,1982.6,臺北;及陳處世〈臺灣兒童美勞教育概況及現行幼兒造形教材教法簡介〉,《海峽兩岸兒童藝術教育的改革與研究論文集》,頁 143～146,聯明出版社,1994.11,臺北。
❾1968 年 1 月公布的「國民小學暫行課程標準」,首

次在美術科的教學目標中明列「透過造形活動,發展兒童創造的思考和想像能力。」並在逐年出版的教學指引中詳介兒童造形心理發展的各種階段特徵。
❾赫伯特‧里德《教育與藝術》一書中譯本,由呂廷和翻譯,1973.12,分別由臺灣省教育廳及作者自

始終缺乏較完整的理論譯作，1985 年才有藝術家出版社出版《德國現代兒童美術教學》一書[98]，較偏向教材的介紹；此外，則有吳隆榮《造形與美術》及劉振源《造形教育》等理論介紹與經驗統整並重的書籍。總之，這些現象均說明美術教育思潮較具學術性的系統介紹，在整個美術教育發展的過程中，是相當不足且遲緩的。

1979 年 5 月，「國民教育法」公布，「美育」正式成為「五育」的一環；1980 年 4 月，教育部再公布「國民中小學加強美育教學實施要點」。這些法令的公布，對臺灣美術教育的發展，自有一定的促長作用，但對整體美術教育思想的深入或提升，則未有實際的幫助。

1986 年，隨著年輕美術教育學者郭禎祥的留美返國，原本已由資深美術學者王秀雄陸續介紹的艾斯納 (E. W. Eisner) 美育理論[99]，取名「以學科為本位的美術教育」(DBAE)，被進一步積極介紹給臺灣美術教育界。這個理論的主要精神，即在針對「創造主義」論者過度強調尊重個人自由發展，而導致教師無為、教學品質低落的現象，提出糾正。擁有這種看法的教育學者，主張透過「創作、美學、美術史、美術批評」等四個學科，也是四個領域的課程規劃，從事有計畫且持續性的教學，以重新回到美術教育的核心——「美感教育」[100]。

「以學科為本位的美術教育」之思想，隨著藝能科教科書的開放，一些民間的美術教科書，如康和版的教材規劃，已較明顯地反映出這種思想的影響。

1990 年，因應解嚴後社會情勢的變遷，教育部再一次著手進行課程標準修訂，草案在 1991 年 6 月提出，並經教育部核定後，於 1993 年 9 月公布，預定於 1996 年的新學年起逐年實施[101]。唯這個修訂案的實際內容對臺灣美術教育的影響，將是日後方能得見的事實。

行出版；羅恩菲德《創造與心智的成長》，於 1976 年由王德育翻譯，啟源書局出版，1983 年再修訂，重新由康橋書店出版。

[98] 赫爾曼・布克哈特著，海月山譯《德國現代兒童美術教學》，藝術家出版社，1985.9，臺北。

[99] 有關艾斯納的教育理念，早在 1975 年 12 月，汪介侯譯 Manuel Barkan〈美國美術教學可能之改變〉，

《百代美育》28 期，頁 23～32，即有零星介紹；另師大美研所教授王秀雄亦指導研究生劉豐榮，於 1984 年完成《艾斯納藝術教育思想研究》之碩士論文，1986 年由臺北水牛出版社出版。

[100] 郭禎祥〈師資訓練和藝術四領域教育〉，《國教天地》77 期，屏東師院，1988.10，屏東。

[101] 見 1993.9. 教育部〈國民小學課程標準實施要點〉。

綜觀日治以來臺灣美術教育的發展，從政策面與思想面檢驗，似乎所謂「本土認知」的思考，始終不曾成為有關人士正式面對的課題。日治時期殖民主義下「圖畫」課程的實用傾向，固不待言；戰後逐漸興起的各式美術思想，不論是強調以兒童為中心的「創造主義」美術教育，或是倡導世界語言、現代風格的「造形主義」美術教育，甚至是 1980 年代末期的「以學科為本位的美術教育」，基本上均屬域外輸入的美術思潮。這些思潮對臺灣美術教育的貢獻，自是不容抹煞；但若純就「本土認知」的層面檢驗，這些域外輸入的美術思潮，始終不曾和自己的土地產生對話與思考，亦均未觸及對自我土地的關懷或認知。至於條文空洞的歷次課程標準，勉強尋找，也只有「鄉土材料」的使用，偶爾出現在教學大綱的文字中，這種「鄉土材料」的運用，一如「廢物利用」的思想，完全屬於一種材質的使用，並無人文思考的層面。

臺灣美術教育這種始終未和自己土地發生牽連的現象，誠如林曼麗所指出的：「現階段臺灣美勞科的教學最本質性的問題是，美勞科的教學自絕於『環境』之外，與『生活』脫節。」[102]事實上，一如文前所述，這並不只是一個現階段的問題，而是值得深刻反省的歷史性課題。

(三)美術教育內容的再省思

就理論的層面觀，前述臺灣美術教育脫離環境、脫離生活、欠缺「本土認知」思考的現象，在 1990 年代開始有了一些反省；微妙的是，這種反省的動力，在現實上，或許受到解嚴後臺灣社會整體「本土化」運動的激勵，但在理論基礎上，則仍是來自國外思潮的啟導。

1980 年代末期，許多留學歐美、日本學習美術教育的年輕學者，紛紛返國，並對臺灣美術教育提出反省，這是此前臺灣美術教育界未見的現象。1988 年袁汝儀自美返國，對臺灣正熱烈討論的「以學科為基礎的美術教育」理論，提出其源起地的美國美術教育界已產生的檢討[103]：認為這個理論本身，含有強烈的精英主義色彩，強調學術領導，相對地，忽略了一般人在生活中對藝術的真實感受；同時，這個理論，對藝術定義的狹隘，也否定了其他階

[102]前揭林曼麗文，頁35。
[103]袁汝儀〈由藝術教育的價值觀探討有關「以學科為基礎的藝術教育」之辯論〉，《國民教育》月刊 28 卷 12 期，頁 2～15，1988.7，臺北。

層、性別、種族等團體對藝術的認知，因此一種強調平民主義的「文化社會觀」的美術教育理念便被揭櫫出來。

1989年，袁氏發表〈視覺藝術教育與文化人類學〉一文於教育廳主辦的「七十八年度(1989)臺灣省教育學術論文發表會」，首次介紹西方文化人類學對藝術研究的成果，及對美術教育界可能的貢獻。1991年年中，袁氏再發表〈論人類學詮釋體系與臺灣視覺藝術教育〉一文於中央研究院民族學研究所的文化組小型研討會中，更具體的以人類學對藝術的詮釋體系，來解構長期制約臺灣美術界及美術教育界的西歐「美學詮釋體系」⑩。在袁氏的論文中，並不推翻歷來各種美術教育思潮對臺灣美術教育已有的貢獻，也承認這些貢獻必將繼續存在；但她亦指出：由人類學詮釋體系出發的藝術觀，將有助於未來臺灣視覺藝術教育的「本土化」與「國際化」⑩。

1994年初，屏東師院黃王來也提出建立「本土化兒童美勞教育理論」的呼籲，他在一篇題名為〈本土化兒童美勞教育理論的發展〉文章中，對「本土化美勞教育

理論」的特質、發展模式，與努力方向，均做出了綱領性的架構⑩。

同年年底，林曼麗在參與主題為「展望廿一世紀的藝術教育」的「一九九四亞洲藝術教育國際學術研討會」中，提出〈初探二十一世紀臺灣視覺藝術教育新趨勢〉一文。文中，林氏企圖將臺灣當前存在的幾種美術教育理論加以分析、解構，再行重組，以建立屬於臺灣自己的視覺藝術教育理念。林文謂：

> ……儘管有許多美術教育的現象在臺灣相繼發生，也有許多的活動與行為熱烈展開，但是我們是否曾經認真的思考，甚至付諸行動，去發展，確立屬於這塊土地的美術教育，歷史給我們的答案是否定的。吸取外來文化甚至移植外來文化，是每一個文化發展過程中不能或缺的一環，但毫無主體性的、毫無選擇與反省力的全盤吸收、一味的模倣與追隨，最後我們將會喪失原本屬於我們自己文化的精髓，也將喪

⑩ 袁汝儀〈論人類學詮釋體系與臺灣視覺藝術教育〉，頁1～5，中央研究院民族學研究所文化組小型研討會「藝術與人類學」論文，1991.6，臺北。

⑩ 同上註，頁5～11。

⑩ 見⑲。

失別人對我們的認同與尊敬。[107]

　　這些年輕一代的學者，對問題切入的角度，容或不同，對解決問題的策略，或有差異，但是熱切尋求建立屬於本土自有美術理論的用心，則是頗為明顯且一致的。這種趨勢，激發出臺灣美術教育對「本土認知」的深刻關懷與思考，對下一世紀臺灣美術教育新面貌的展開，具一定程度的影響。

㈣傳統文化的重新面對

　　儘管從過往的政策面（美勞課程標準），或思想面（美術教育思潮）檢驗，難以疏理出臺灣美術教育對「本土認知」的關懷或思考；但就實務面觀，在 1980 年代中期，以「民俗藝術」或「鄉土藝術」為名的美勞教材，已經在學校的實際教學中頻繁出現。

　　這種最早以「捏麵人」、「童玩製作」為起始的教材，事實上是受到 1970 年代末期《漢聲》雜誌對民俗活動整理的影響；《漢聲》除出版一系列專輯外，並在南北

各地舉辦研習營，進行推廣研究，當時即有許多國小美勞教師投入參與。

　　1979 年，行政院頒布「加強文化及育樂活動方案」，並委託學術界對瀕臨失傳的傳統技術與藝能進行調查，並提出保存、改進計畫[108]；隔年 1980 年，教育廳首次辦理竹雕及陶藝研習班，之後陸續在全省推動二十二項技藝及四十九個研習班，所有成果，在 1981 年 12 月巡迴展示。教育廳的這些活動，包括「民俗藝術」與「民俗體育」兩方面，主要仍是透過國小教師來推廣進行，無形中也影響了美術教學的內容。

　　此外，1981 年文建會的成立，亦對「民俗技藝」的整理推廣，有著主導、催化的作用。在首任主委陳奇祿任內十年經營下，一種整理臺灣文化、尊重民俗傳統的文化政策，以「傳統與創新」的訴求，對美術教學中原已萌芽的民俗藝術教學，賦予更有力的支持。同時，明清的臺灣書畫，與民俗版畫、年畫的創新，披著一種地域性的色彩被推向國際舞臺。

　　民俗藝術一方面既是本土的，另方面

[107] 前揭林曼麗文，頁 8。

[108] 教育部於 1980 年委託臺大、政大進行「民間傳統技藝」之調查與研究，後分別出版《中國民間傳統技藝訪查報告》、《中國民間傳統技藝調查與現況》、《中國民間傳統技藝論文集》等成果多種。

也是中國的，同時它也符合了課程標準中
「指導兒童對於我國固有藝術的認識和欣
賞」的教學目標，因此受到教學輔導單位
的認同。1991 年 2 月及 1994 年元月分別
出版的《國民小學美勞教學之原理與實務
──美勞科研究習教材》，及《國民小學美
勞科教材教法研究──美勞科研習進階教
材》，均明顯反映出對這類教學的重視。

　　這是由新竹師院所編著的兩本提供全
省美術教師研習參考的「教材」。新竹師院
是 1990 年代其他培養國小師資的師範學
院設立美勞教育系前，臺灣唯一設有國小
美勞師資科的學校，對美術教學的輔導，
具有領導性的地位，其出版的教材，亦具
代表性功能。在前書中有高小曼〈民俗藝
術教學〉乙篇，介紹剪紙、香包、燈籠、
風箏、捏麵人、皮影戲、中國結的製作，
以及泥偶、麵人、編織、縫紉、刺繡、布
袋偶的欣賞；後書中除林麗真〈民俗藝術
教材教法研究〉亦作類似的介紹外，尚有
祝大元〈雕塑教材教法研究〉一文完全以
「廟宇石雕」為內容。❿

早期以「材質利用」為思考的鄉土材
料教學，至此，已由較具人文色彩的民俗
藝術教學所取代。

　　一如林麗真文中，為民俗藝術教學的
意義所提出的解釋：

　　　面對「民俗藝術」，我們會發現它不
　　是毫無生氣的殘餘物，它是一個持
　　續發展的過程，透過傳統的承遞，
　　活生生的存留至今。因此，傳統與
　　創新是「民俗藝術」生生不息的兩
　　股原動力。將「民俗藝術」與國小
　　教學相結合，其目的並不是在重現
　　製作技巧，最重要的目的在使小朋
　　友透過親身的操作體會，了解自己
　　文化的根源，使兒童在面對傳統的
　　歷史、地理、文化、藝術時，有更
　　深一層的體認與感受。⓫

　　且不論其教學的手法如何，企圖透過
教學本身，達成對傳統文化的體認與感受
的目標，已實質觸及「本土認知」的思考。

❿高小曼〈民俗藝術教學〉，《國民小學美勞教學之原
　理與實施》，頁 185～204，新竹師院，1991.2 初版；
　林麗真〈民俗藝術教材教法研究〉，《國民小學美勞
　科教材教法研究》，頁 299～327，新竹師院，1994.

元初版；祝大元〈雕塑教材教法研究〉，同《國民
小學美勞教材教法研究》，頁 229～298。
⓫前揭林麗真文，頁 299。

而在最近一次修訂完成的課程標準中，除在中、高年級的美勞科教材綱要中，強調「民俗色彩與造形」的美感認知外，更增列「鄉土教學活動」乙科，公布「國民小學鄉土教學活動課程標準」，其中涵蓋：鄉土語言、鄉土歷史、鄉土地理、鄉土藝術等幾個層面。這些內容，未來除作為一個獨立的課程，在中、高年級每週一節四十分鐘實施外，亦將與其他科目進行配合教學⑪。美術教育在這種課程結構改變的衝擊下，必將出現更多「本土認知」的思考，其層面亦將不再只是如何將「鄉土藝術」中的「家鄉的傳統美術」⑫，以參觀講授的方式，進行純粹「審美的教學」，也不再只是依樣畫葫蘆的在技法的層面上進行單純的仿作；而是進一步，可能將其他透過「鄉土教學活動」所獲得的有關本土歷史、地理、自然的認知，融入美術教育的範圍內，反映在審美、表現及生活實踐等領域，進行較深刻的思考與創作，建立一個更全面而豐富的「本土認知」模式。

陳朝平〈鄉土教材在美勞新課程上的地位及其研究發展方向〉⑬一文，已為這種努力，提出一些初步的思考與研究。他建議當前鄉土美術教學，應以「具有社區文化特色」的教材研發為重點，並以「小社區」為範圍，從事教學資源的調查研究與應用。

黃壬來在〈邁向廿一世紀的美勞教育發展途徑〉文中⑭，亦提出「以學校及社區為基礎的課程組織」之主張，認為應在國小縱向課程組織上，以社區（鄉土）為基礎，以藝術創作為軸心，在概念、原理、技能、材料、主題上，採學科結構理念，依序累進安排，並於創作與欣賞領域中，強調兒童自我表現的精神；而在橫向課程組織上，則配合時令季節、社會環境，及兒童生活需求來安排⑮。

他並具體舉出在創作教學上的四種可能類型：

1. 採取鄉土文化、鄉土物材或鄉土景觀，從事鄉土文化之傳承及創

⑪參見〈國民小學鄉土教學活動課程標準〉，教育部，1944。

⑫「鄉土教學活動」中，有關「鄉土藝術」部分，計含：家鄉的傳統戲曲、家鄉的傳統音樂、家鄉的傳統舞蹈、家鄉的傳統美術等四大項；其中「家鄉的傳統美術」，又包含：繪畫、書法、篆刻、工藝、

建築、原住民藝術等多項。

⑬陳朝平〈鄉土教材在美勞新課程上的地位及其研究發展方向〉，係「1944亞洲藝術教育國際學術研討會」發表論文。

⑭黃文亦為上註會議論文。

⑮前揭黃壬來文，頁40～41。

新，或鄉土景觀之表現。

2. 參考或利用鄉土文化、鄉土物材或鄉土景觀，從事其他創意表現。

3. 應用非鄉土文化或非鄉土物材的其他資源，從事與鄉土有關之創作。

4. 應用其他資源，從事其他創意表現。⑯

這些思考的成果，事實上正是這些美術教育者自我「本土認知」的一種反映；而同樣的課題，不也正是臺灣傑出的美術家，自黃土水以來，幾近一個世紀，所面對思考的問題？他們在長期的思考之後，藉著作品所呈現出來的豐碩成果，是否可能透過美術史的整理，提供當前美術教育工作者一些重要的參考？

臺灣美術史中「本土認知」的面貌，概如前節所述；其在未來臺灣美術教育上的運用，至少可從如下兩個角度去進行思考：

⑴在思想的角度上：加強臺灣美術史在美術教育中的教學分量，使學習者透過不同時代美術家的作品，去體會、認識各時代臺灣美術家對「本土認知」思考的角度，及其變遷與限制。

⑵在媒材與技法的開發上：借用不同時代、不同美術家表達其「本土認知」的手法，設計出符合受教者從事的教材，進行多元的探討。

具體而言，未來臺灣美術教育對「本土認知」的角度，既不應停留在過去強調「鄉土材料」純粹物質層面的考量，也應超越某些特定民俗圖像的複製與鑑賞，而將臺灣美術家以往曾經有過的努力，以「史」的形態，讓其思想延續到當前的美術教育課程中，進行具有回顧性與批判性的認識，以達到涵化、累積的目的。經由臺灣美術史重建與認識的過程，一般國民美術教育的受教育者，得以進行自我美感與文化的形塑與體驗；而在專業的美術教育中，這些認知更可回饋成為引導創作者進行主體性思考與創作的活水泉源。

然而做為「視覺藝術」的一般美術教育，除認知與情意方面的問題，亦脫離不了實際的「操作」。長久以來臺灣藝術家使用的媒材、技法，甚至主題的選擇等等，美術教育者均可靈活的加以借用、轉化，設計成可供受教者接觸、從事的教材。一如前提黃海鳴整理出來的當代藝術界對

⑯同上註，頁41。

「本土意識、文化認同」所呈現的十二種模式，都是足供借鑑的思考方向。

在「本土認知」逐漸成為臺灣美術教育思考、探索的重要課題之際，如何避免單一意識形態的灌輸，進而培養下一代受教者更寬廣、多元、包容並蓄又具批判反省的文化態度，應是超越狹隘政治制約最重要的關鍵所在。

結　論

「本土認知」只是美術創作諸多關懷面向中的一項，「本土認知」也不可能是臺灣美術教育唯一應該強調的課題。但對「本土」毫無認知的美術創作，藝術家將虛懸於這塊土地之外；對「本土」毫無認知的美術教育，也將使受教者對自我土地的美感型式、文化內涵，完全喪失「土親、人親」的實質認同感。深沉、確切的認知，才有理性、堅定的認同。

在臺灣歷史轉折的時刻，美術創作者、美術教育者，都將扮演重要的角色，臺灣將不再只是域外思潮的集散地，而是具有主體性思考的多元文化的搏成區。

一種企圖建立「本土化」理論的美術教育理念正在醞釀，一些在此理念下進行的教材也正在陸續開發。林曼麗的一個研究小組，正以臺北市北新國小為對象，從事具有「本土化」特色的課程開發工程；其初步的成果已有部分正式發表❶，在那個以「土」為主題的設計中，我們看到了設計者如何企圖透過課程的設計，將「土」的意念，由純屬質材的「自然觀」，逐年提升到較具技法考量的「機能觀」，進而進入「生活觀」、「文化觀」、「歷史觀」與「生命觀」等抽象層面的思考。參與教學工程的郭博州，本身便是一個長期進行「本土認知」思考的藝術家❶；美術家的創作，絕對是美術教育不容忽略的珍貴資源，尤其在臺灣文化進行「本土認知」此一時代課題上。

袁汝儀在〈論人類學詮釋體系與臺灣視覺藝術教育〉一文中，提出「複文化與跨文化視覺藝術教育的過程圖」如右頁圖❶，

❶前揭林曼麗文。

❶參見王哲雄〈從民俗走出現代——論郭博州的近作〉、黃才郎〈回首，原鄉已遠！——檢視民俗文化與文明的失落：郭博州的近作〉，均見《郭博州》畫冊，臺北市立美術館，1992.1。

❶前揭袁汝儀〈論人類學詮釋體系與臺灣視覺藝術教育〉文，頁15。

說明以文化社會觀為主體的視覺藝術教育，如何由純粹「現象學的知識階段」，逐次進入「批判性自覺階段」，印證於本文有關臺灣美術史中「本土認知」的自覺與變遷，既頗具詮釋、檢視的功能，對即將展開本土化理論建構的臺灣美術教育，亦具提示作用。

本文以美術史研究的角度，切入臺灣美術教育與「本土認知」的思考，期望在此展望二十一世紀藝術教育的時刻，對努力於建構屬於臺灣自己美術教育理念的工作者，提供可能參考的材料。

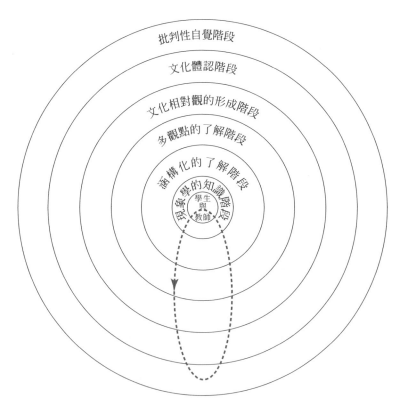

複文化與跨文化視覺藝術教育的過程圖
（圖摘袁汝儀：1991）

臺灣第一代油畫家的文化思考

油畫傳入臺灣的確切時間尚待察考。十七世紀初期，荷西殖民勢力的介入，是否同時帶來了西方油畫作品？是否有人嘗試學習？目前未有具體的證據；明清時期，漢人彩繪技術──運用桐油繪製的廟寺彩繪或家具漆器，是否也可以界定為廣義的油畫？學界也仍有斟酌討論的空間。不過，油畫作為一種非實用、傳達文化思考、抒發個人感受的媒材，在臺灣，顯然是要到日治中期的 1920 年代始告確立、普及，則是可以確認的事實。

本文所謂的第一代油畫家，指的正是這批出生於日治前期，而於 1920 年代，先後在日、臺兩地的官辦美展中展露頭角、獲得社會認同的油畫創作者。這些首次以西方媒材進行創作的臺灣藝術家，處於臺灣─日本─中國─歐洲的文化衝擊下，在作品中呈現了什麼樣的文化思考？成就了什麼樣的成果？遭遇了什麼樣的限制？是本文嘗試探討論辯的課題。

一、對土地和傳統的堅持

1926 年，陳澄波以【嘉義街外】一作（圖 1）入選日本第七屆帝國美術展覽會（簡稱「帝展」），這是臺灣人以油畫作品獲得殖民母國最高美術權威肯定的第一次。這件入選作品，在獲獎後，便懸掛在陳氏故鄉嘉義市役所（今市政府）的大廳內，戰後因「二二八事件」陳氏遇難，相關單位為免株連，將陳氏作品卸下，繼而宣告失蹤，或許已遭銷毀噩運❶。不過由

圖 1：陳澄波，【嘉義街外】，1926，布上油彩，尺寸未詳。

❶訪陳氏長子陳重光先生。

留存的黑白相片及隔年同名的另一作品觀察，南臺灣炙熱陽光照射下黃泥土地面的溫熱氣息，始終是畫家意欲把握表現的焦點。入選的【嘉義街外】一作，作者以自家附近今國華街一帶景致為題材，橫幅的畫面，前方下水道翻開的泥土地，幾佔全幅的近半。這樣的取材與構圖，顯然迥異於一般風景畫家的作法。一般而言，風景畫家選材，總以景物的井然秩序和畫面的單純為考量，而陳澄波卻往往將一般視為礙眼的景物，如電線桿、下水道……等等一一入畫，論者或謂這是畫家忠於現實的一種表現，唯此因素外，似亦表露了畫家對各種現代建設接受、包容的開放態度。一個街外的景致，畫家在井然的街屋：左邊是郵局宿舍、右邊是臺灣銀行宿舍，遠方有溫娘媽廟的燕尾屋頂……之外，著意於前方整個泥土被翻挖過來的下水道實景，似乎泥土薰悶的熱氣，仍可在畫面之中被清楚感受到。畫家對故鄉土地的深情，永不厭倦的一再被呈顯、刻劃。隔年同名的另外一作(圖2)，也是以國華街為取景，超透視的黃泥土地面，幾可讓人觸摸出炙熱的溫度，持傘的婦人、小孩，與挑物的男子，同時出現在前後兩件作品之中，陳澄波在畫面中所要表現的，絕非僅止於景物的優美與否，而是南臺灣風土人情的具

體感受。1927 年，二度入選「帝展」的【夏日街頭】(圖3)也是以嘉義為題材，左下方褐色的榕樹陰影，更強烈地襯托出幾佔畫面一半的黃色泥土地面的溫度，持傘的婦女，由這空曠的炙熱廣場走向遠方陰涼的林蔭和室內。

在油畫初入臺灣的時期，畫家不以西方印象派色光分析的科學理性為追求、不以自我情緒的盡情表露為滿足，卻汲汲於故鄉土地豐厚情感之表現，這在同時期的中國大陸、日本、朝鮮均是未見的現象。

1929 年陳氏自東京美術學校（簡稱「東美」）西畫研究科畢業，應邀赴上海，擔任新華藝專、昌明藝苑等校教職，直至1932 年始因上海事變而被迫以「日僑」身分遣送回到臺灣。

陳氏居留中國大陸期間，以【清流】(1929)、【西湖】(1930)（圖4、5）等作，呈顯了他對中國繪畫的思考。這些作品，以油畫的媒材融入了中國式毛筆用筆的趣味，及傳統中國山水畫構圖的手法，陳氏甚至在接受《臺灣新民報》的訪問中，更清楚地表達了他對中國畫，尤其是倪雲林、八大山人等人用筆、用線的體悟❷。

不過陳氏對中國繪畫的思考，隨著他的離開中國大陸而結束，返臺後的陳澄波，作品中重新呈顯他對故鄉臺灣風土人情的

圖2：陳澄波，【嘉義街外】，1927，布上油彩，
64×53cm，私人藏。

圖4：陳澄波，【清流】，1929，布上油彩，72.5
×60.5cm，第一屆全國美展，家族藏。

圖3：陳澄波，【夏日街頭】，1927，布上油彩，
80×100cm，第八屆帝展，家族藏。

圖5：陳澄波，【西湖】，1930，布上油彩，37.5
×45cm，家族藏。

❷見顏娟英〈勇者的畫像──陳澄波〉附錄資料二，
　1934年秋，臺灣新民報，《臺灣美術全集1・陳澄

波》，頁44，藝術家出版社，1992，臺北。

深刻體驗。1935 年的【淡水】和 1937 年的【嘉義公園】可視為代表之作。

　　淡水由於她特殊的人文歷史與自然景觀，成為日治以來臺灣畫家描繪最多的景點❸。陳澄波對淡水一地的描繪，留存迄今的作品，至少在十幅以上，其中以創作於 1935 年，而由國立臺灣美術館（原臺灣省立美術館）典藏的【淡水】一作最具代表。這件作品採用陳氏習慣的巨幅橫式構圖，呈顯一種嚴謹、穩定、恢宏、內斂的大師氣勢。畫者似乎站立在一個凌空的角度，俯瞰全景，一如小說筆法中的全知觀點。看似紛亂的房舍聚落，在依著山形水勢的有機結構中，形成一個穩然的秩序。磚紅的色彩，搭配著摻雜其間的綠樹、白牆，予人以一種豐實而厚重的紮實感受，臺灣文化中那些土洋雜陳、紛亂中又有秩序的矛盾現象，也透過這件作品充分反映傳達。

　　和【淡水】的強烈現實感相對應的，是 1937 年的【嘉義公園】（圖 6）這件帶著些許夢幻與理想意味的作品，反映了陳澄波樸直性格以外，天真、浪漫的一面。

圖 6：陳澄波，【嘉義公園】，1937，布上油彩，120×162cm，國立臺灣美術館藏。

陳氏樸實耿直的個性，使得他的作品較少虛飾、想像的成分，其被稱為「素人」的風格特色，應有相當部分是來自這項性格使然❹；他曾為確實畫出阿里山數百年樹木的真正顏色求證於植物專家，他也曾因苦於無法如實掌握眼前景物的特色，而將畫筆、畫具擲地嚎哭；然而陳氏作品真正令人動容的，恐怕還是其中透露出來的文學性與浪漫性。他希望自己能擁有一片農園，自己經營，也號召藝術的同好加入；他在臺灣甫剛光復的時刻，熱情的到處勸人學說「國語」，為祖國的復興奔走；也為倡興美術，要求所有畫友出來舉辦化妝遊

❸詳參本書〈人文與自然之交映——美術家眼中的淡水風情〉一文，原刊《淡水學術研討會——過去、現在、未來論文集》，淡江大學，1999.4，臺北。

❹最早指出陳氏作品中的「素人」風格者為謝里法，參謝氏〈學院中的素人畫家——陳澄波〉，《雄獅美術》106 期，頁 16～43，1979.12，臺北。

行；乃至二二八事件發生後，主動要求代表前往水上機場進行調停，而遭槍決示眾的最終命運⋯⋯；陳氏浪漫的理想性格，寄託在樸實的筆法、思維中，格外令人感受強烈而深刻。

【嘉義公園】一作，在濃密的綠樹叢中，曲折有緻的樹枝，猶如姿態阿娜的舞者，下垂的枝葉幾達下方的水面，池中優遊的白鵝與丹頂鶴，點化了全幅的生氣，整座公園猶如一座充滿音樂的夢幻舞臺，這是陳氏對故鄉的一種理想形塑。

日治時期臺灣第一代油畫家的出現與發展，陳澄波實具導引性的作用，從南臺灣的土地出發，標舉出「炎方色彩」的特色，儼然成為日治時期油畫家思考的主軸。廖繼春在 1928 年入選「帝展」的【有芭蕉樹的庭院】，也是以南臺灣耀眼的陽光為主題。不過廖氏並未如他的前輩陳澄波把重心放在炙熱的黃土地上，而是藉著庭院的一角，展現了耀眼陽光下家居婦女辛勤勞作的一面。陽光透過寬闊的芭蕉葉，投射在白色的房舍牆面、以及泥土地面，形成一種色面分割的趣味；泥土地在陰影中，帶著一絲水氣、幾分涼意。全作的視覺焦點隨著房舍的透視，和一個背向而行的婦女腳步，走向隱藏在樹幹之後的中央消失點。和前提陳澄波的【夏日街頭】的有趣

對照：是陳澄波把自己置身在太陽之下，畫面由炙熱走向遠方的陰涼；而廖繼春則是讓觀者置身於陰涼之中，望向另一端明亮耀眼的陽光照射處。這或許也正呈顯了陳、廖二人性格上的差距。

不過對南臺灣陽光的關懷，就廖繼春而言，很快就轉移到對色彩的關懷。廖氏居住臺南期間，數度以「全臺首學」的孔子廟為題材，孔廟大成殿的紅色列柱、文昌閣的白牆、加上榕樹濃密的綠意，和泥土地面的黃，勾引他記憶起兒時觀看母親繡花圖案上的幾種民間傳統色彩（圖 7、8）。對色彩的著意和追求，也就成為廖氏畢生藝術追求的精華，不論是畫歐洲的水都威尼斯，或是日後數量可觀的淡水風光，廖繼春對色彩的運用，事實上都是來自童年記憶的延伸，而這些記憶則是深植於民間漢人的傳統。如果一定要說這個傳統是純粹的臺灣，或是傳統的中國，至少對日治時期的臺灣畫家而言，是相當困難的說法。

陳植棋創作於 1927 年的【夫人像】（彩圖 3），即充分顯露日治時期臺灣人在文化上的一種多元並存與調和。這件以作者新婚夫人為模特兒的全身坐像，在深藍的背景布幔前，懸掛了一件中國式的大紅新娘禮服。張開的大禮服，一如生活中巨大而

無從擺脫的中國文化背景；端坐的夫人，拘謹中透露著堅毅、樸實的臺灣女性特質，手執羽扇，那是透過日本傳進來的西方產品，身著白色臺灣衫、長筒白布襪配上一雙稍稍顯得粗大的尖頭繡花鞋，這是勞動人家的著意打扮，而非不堪操作的富家女性；裙襬下又透露出臺灣特有的藤編竹椅。

圖 7：廖繼春，【臺南孔廟】，1959，布上油彩，38×45cm，家族藏。

圖 8：廖繼春，【玉山】，1973，布上油彩，38×45.5cm，私人藏。

全幅作品，在明亮、深藍、大紅與素白的對照下，猶如一個有著景深布幕與聚光燈投射效果的舞臺，包含了所有來自中國漢人民間、由日本傳入的西洋，以及臺灣原有的各式文化特質；而人物端坐的形式，也正是漢人民間「太祖、太媽」祖先畫像（圖 9）莊嚴儀式性的借用與承續。【夫人像】幾成時代文化的縮影，既多元並存、又不失自我的尊嚴與堅持。而在作品左下方以毛筆端正書寫的「丁卯夏日」數字與畫成印章形式的簽名樣式，在在呈顯陳植棋，甚至這個時代許多藝術家，在當時異族統治下，對漢人文化的堅持。

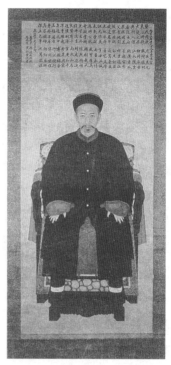

圖 9：【太祖像】，清代民間祖先畫像。

二、祖國意識與民族特色

臺灣日治時期第一代油畫家的漢人意識，並不必然為中國意識，但視中國為「祖國」，而擁有強烈「祖國意識」者，絕非少數。前提的陳澄波即為一例。陳氏出生1895年日人治臺的一年，但他從擔任漢學私塾老師的父親處，學得的漢文學基礎，事實上深刻地影響了他一生文化的思考與取向。陳氏曾在東美研究科畢業後，應邀前往中國，並全力投入當時的美術教育工作，實和他戰後大力勸人學說國語的熱情一般，是對祖國報效的一種積極表現。

陳澄波是日治時期油畫作品最早入選「帝展」的臺灣畫家，卻不是臺灣最早的油畫家。事實上，早在陳澄波赴日之前的1910年代後半，即有臺北西艋舺（今萬華）人黃土水、臺北和尚州（今蘆州）人張秋海，及臺中頂橋仔頭人劉錦堂等人赴日學習美術。其中黃土水入東美雕塑科，是臺灣人最早以雕塑作品入選「帝展」的藝術家，時間比陳澄波還早。而張秋海初入東京高等師範學校圖畫手工科，後入東美西洋畫科，唯日後赴中國大陸，亦捨油畫而走上雕塑創作。最早留日的三位藝術家，劉錦堂是真正走上油畫創作，成就也最為

可觀的一人。雖然有人以劉氏後來長居中國大陸而不把他歸為臺灣畫家，但忽略劉氏臺灣畫家的真正背景，事實上也就不可能真正了解劉氏的藝術內涵，以及隱含其間的文化思考。

劉錦堂於1920年，亦即「五四運動」爆發的第二年，以「東美」在學學生身分，匆匆趕赴中國大陸，意欲投入此一歷史大洪潮，報效祖國，並拜國民黨中常委王法勤為父，改名王悅之，字月芝。王法勤勸他重回東美完成最後一年的學業。1921年，王悅之重新前往大陸，除入北京大學中文系進修外，並擔任國立北京美術學校西畫教授 (1921)、籌組北京第一個西畫研究團體「阿博洛學會」、創辦「阿博洛美術研究所」(1922)、籌辦私立北京美術學院 (1924)、受聘擔任北京大學造形美術研究會導師 (1924)、北京政府赴日全國教育考察專員 (1925)、僑務局顧問 (1926)、臺灣研究會會長 (1926)、國立西湖藝術院西畫系主任 (1928)、全國美展籌備委員暨審查委員 (1928)、並任私立京華美專校長 (1930)、兼任北平大學藝術學院（後改國立北平藝術專科學校）教授 (1930)、最後擔任私立北平美術學院院長（1930，此校後來陸續改名私立北平美專及私立北京藝術職業學校）以迄1937年病逝，得年四十三歲。劉

錦堂是以臺灣人出身,而在中國大陸,尤其是首善之區的北平等地,投入藝文活動核心如此之深,並享有聲響、擁有實質傑出成果的偉大藝術家。在五四運動時代浪潮中,劉錦堂的先期性成就,尤其是對「中西融合」的努力及成果,甚至超越了後來享有盛名的徐悲鴻、林風眠等人❺。

從1922至23年間的作品【搖椅】、【鏡臺】(圖10、11)等作觀察,劉錦堂已

經在油畫作品中,呈現了他東方文化的高度自覺與成就,尤其對黑色的運用,隱隱來自中國水墨美學的延續,他曾說:「光的混合是白色(陽光),顏料的混合達到飽和則是黑色,黑色是最豐富的色彩。」❻這種思維,顯然與印象派畫家所謂的「世間沒有黑色」的「白人美學」偏見,是明顯對立的。而與康丁斯基所說:「無彩色的黑與白是無,然而黑是死的無,白是生的無

圖10:劉錦堂,【搖椅】,1922～23,布上油彩,105×76cm,家族藏。

圖11:劉錦堂,【鏡臺】,1922～23,布上油彩,36×23cm,家族藏。

❺詳參〈王悅之與中國美術現代化運動——從「融合中西」角度所作的觀察〉一文,原刊《臺灣美術》46期,頁10～22,國立臺灣美術館,1999.10.1,臺中;收入《劉錦堂、張秋海生平及藝術成就研討會論文專輯》,國立臺灣美術館,2000.4,臺中。

❻參見謝里法〈妄悔作君婦,好為名利牽——三〇年代成名於北平的臺灣畫家王悅之〉,《臺灣文藝》89期,頁26,王氏學生北京師範教授邊炳麟之回憶,臺灣文藝社,1984.7,臺北。

……」等等說法，也是大異其趣的。

　　劉錦堂的作品，可說是同時呈顯擁抱祖國、心繫臺灣的文化思考之時代典型。1928 年左右的一件【燕子雙飛圖】(圖 12)，是參展當時第一屆全國美展的作品，在長軸式的構圖中，波浪起伏的中國式庭園圍牆內，一位抱膝側身而坐、身著中國傳統服裝的女子，舉目側面凝視牆外斜向南飛的雙燕，南方應正是畫家日夜懸念中的故鄉臺灣。此作有少女懷春的苦楚，也有畫家思鄉的愁緒。畫家曾自填〈點絳唇〉一首：「燕子雙飛，歸巢猶自呢喃語。春情如許，猶自添愁緒。又近黃昏，新月窺朱戶。相思苦，年年如故，沒個安排處。」❼強烈的文學性，塑造出濃郁的詩情意境。庭園外的湖面山巒，提供觀者更為寬廣的想像空間，身居北國而心懸南方。

　　作於 1934 年的【棄民圖】(圖 13)，在早期未能得見原作的臺灣美術研究者認知中，曾誤以為是一件水墨畫成的寫生人物畫，尤其畫上書寫的「棄民圖」三字，更增加觀者中國傳統長軸繪畫的聯想。事實上這是一幅道地的油畫，卻以大量的黑色作成。一位衣衫襤褸的白鬚老者，頭戴包頭絨帽、身著棉襖長褲、腳蹬破洞布鞋、

雙手撐一木棍為杖，置於胸前；兩腕上各拎著竹簍、籐籃，內有碗碟食具，可能這就是老者全部的家當。畫家著意描繪人物的細節：臉部空虛的表情、歲月的風霜、衣褲的老舊笨重……，這是一位遭受戰亂

圖 12：劉錦堂，【燕子雙飛圖】，1928～29，布上油彩，180×69 cm，家族藏。

❼見劉藝〈王悅之作品考〉，《書苑徘徊──劉藝書法圖文選集》，頁 136，青島出版社，1997.1，青島。

之苦而遠離故鄉的東北流民，當無人聞問的時候，也就成為人間的「棄民」了。就一個臺灣出身的畫家而言，「棄民」豈止是那些流落街頭的東北老人？事實上被遺棄的，還有那遠在南方的故鄉臺灣。畫家曾有〈送胞弟歸臺〉詩二首，其一謂：「臺宛淪亡四十年，遺民不復有人憐；送君歸去好耕種，七十慈親倚杖懸。」❽似乎在東北老人的身上，畫家浮現了「七十慈親依杖懸」的深刻感傷。與【棄民圖】作於同年的【臺灣遺民圖】（圖14），是以一種深具宗教意味的構圖，呈顯了畫家對故鄉的懸念與期待。一種取材自民間佛教西方三聖的構圖原模，描繪三位光腳立地、雙手合十、身著傳統旗袍的女子，其中一人一手捧著地球、一手下垂掌心向外，掌心上有

圖13：劉錦堂，【棄民圖】，1934，布上油彩，122×52cm，家族藏。

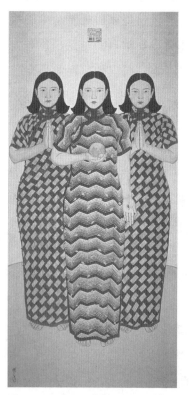

圖14：劉錦堂，【臺灣遺民圖】，1934，絹上油彩，183.7×86.5cm，家族藏。

❽見劉藝〈書法作品釋文〉第153首，前揭《書苑徘徊》，頁143。

著一隻眼睛。有人問：為何會有這樣的一隻眼睛？畫家說：「那是望向故鄉的一隻眼睛！」❾全幅作品筆法工整莊嚴，散發一種自信、平和、又永不絕望的深沉期待，上鈐「臺灣遺民」一方篆文大印。

劉錦堂在美術史上的重要性，絕非僅止於他對故鄉深沉情感的展露。就中國近代「融合中西」的時代課題，他也提出了傑出的貢獻。作於1928年前後的【芭蕉圖】（彩圖9），是劉錦堂的自畫像，以旅居西湖的風光為背景，蒲坐於芭蕉樹下的畫家，一如古代的高士大僧，身著黑袍、項掛大串佛珠、光頭、蓄鬚。芭蕉葉片一上一下，突出的分岔開來，正好襯出後方拱橋、扁舟、雲淡風輕的西湖景致。當同時期的其他畫家，嘗試以古代美人、傳統歷史故事來達成油畫民族化、東方化、中國化的時刻，改名王悅之的臺灣畫家劉錦堂，以自己為題材就輕易地達成這樣的歷史課題。心境、意念、景致，不著痕跡的混合一體；主題、媒材、手法，自然而貼切的完美呈現。

在中國 ↔ 西方的時代課題下，劉錦堂不是臺灣日治時期第一代油畫家的孤例，除前提陳澄波西湖時期的創作，也有

類似的思考外，1937年劉錦堂病逝北平的同年稍後，又有臺南人郭柏川經日本抵達北平，也在一生的作品中，呈顯了同樣的文化思考課題。

創作於1939年的【北平故宮】（圖15），是郭氏前往北平後第三年的作品。這一年，也正是日本名家梅原龍三郎訪問北平、旅居前後四十二天的一年，郭氏與其雖無師生之名，但郭氏在此期間與梅原前後見面二十餘次❿，奠定了二人亦師亦友的終生情誼；而更重要的是油畫東方化、民族化的課題，成為二人終生追求的共同目標。郭柏川居平期間，深受中國傳統建築、瓷器及各式民藝的色彩影響。他曾在

圖15：郭柏川，【北平故宮】，約1939，布上油彩，51.8×63.8cm，家族藏。

❾參❺，邊氏說法。

❿參王家誠《郭柏川的生平與藝術》，頁36，臺北市　立美術館，1998.1，臺北。

接受訪問時，明白表示：

> 我們常會感喟於中國人的色彩品味
> 太弱，其實中國是講究色彩的民族，
> 我們看唐宋的瓷器、看明朝的青花
> 瓷，看我們的國畫，那些色調是渾厚
> 的、古樸的，沒有火氣的……。⓫

他在臺南的老友，也是南美會創始人之一的臺南名醫陳一鶴也回憶：

> 郭先生的家裡，用大張的色紙貼了
> 紅、綠、青、黃等幾個顏色；郭先
> 生說：「我時常提醒自己不要忘了民
> 族的色彩。」⓬

中國的民族色彩，不是一種火氣、冶豔的色彩，而是一種含蓄、成熟的色彩，一如【北平故宮】一作中展現的綠，是青花瓷器的青綠，紅是磚瓦的紅。在色彩層層堆疊中，又呈顯一種類似瓷器釉色透明特質下的迷人魅力。之後，郭氏又嘗試以宣紙繪油畫，其目的仍在追求色彩的清淡及透明性。1954 年的【淡水的觀音山】（圖16）一作，即可發現其逸筆草草間呈顯出

來的文人雅氣，與紅、綠對比間豐厚的民族情緒。郭柏川在 1948 年返回臺灣。

三、歐風和本地的找河

日本在 1895 年對臺灣的統治，帶給臺灣的文化衝擊，如果說是日本文化，不如說是透過日本所帶來的西歐文化，包括：法治的觀念、衛生的講究、西式的建築、現代化的金融、交通、礦業，和一套寫生的繪畫觀念。這原本即是明治維新以來，日本文化走向的主軸。臺灣新一代青年，透過日本來窺見歐洲文化，也對歐洲文化產生深刻的憧憬與仿效。

在油畫初入臺灣的時期，我們很難說這些第一代的油畫家對西歐的文化有什麼

圖 16：郭柏川，【淡水的觀音山】，1953，紙本油彩，37×40cm，私人藏。

⓫同上註，頁 33。

⓬訪陳一鶴先生。

深刻的了解與體會，但在作品中顯露出西歐文化影響的痕跡，甚至是品味的仿效，則是相當明顯的事實。

　　儘管在日治時期，顏水龍已經極具自覺的在作品的題材上，探討並描繪臺灣原住民的文化❸，但終其一生，似乎對歐洲異國的風景，始終存在著一份難捨的情緒。1931 年的【蒙特梭利公園】(圖 17)，是留法期間入選秋季沙龍的作品，大片濃密而厚實的樹林與草地，不同層次的綠色，帶著一份歐洲古老、神祕與浪漫的氣氛。而這份神祕、浪漫的氛圍，似乎也長期成為顏氏作品的基調。除了一些帶著強烈裝飾意味而明亮耀眼的臺灣原住民題材，如蘭嶼的船、魯凱族或排灣族的盛裝女孩外，即使描繪墾丁、淡水，那些襯在拱形迴廊

外的海水顏色，也帶著地中海式的深藍，那些大屯山上的天空，則洋溢著希臘星空的神祕（圖 18、19）。我們實在很難想像一位終生推動民族手工藝的臺灣藝術家，作品中為何永遠散發著一種西歐式的芬芳。儘管我們不可否認：顏氏在這些洋溢

圖 18：顏水龍，【燈塔上的風景】，1965，布上油彩，46×55cm，家族藏。

圖 17：顏水龍，【蒙特梭利公園】，1931，布上油彩，73×90cm，私人藏。

圖 19：顏水龍，【淡水晨曦】，1975，布上油彩，72.5×91cm，私人藏。

❸顏水龍於第九、十屆臺展，即以原住民為題材之作品參展。

著歐洲品味與情調的作品之外，仍然可以看到那些以臺灣山脈和陽光為主題的作品，有著一種堅實、樸直的力量；但是我們也發現：臺灣的藝術家，在中國與臺灣之間，似乎較容易取得一定的協調與共鳴，但在西歐與臺灣之間，則可能撕裂藝術家的思考，因此顏水龍的某些晚期作品，呈現了某種強烈的不穩定性。這是一個值得留意的現象。

顏氏的例子，其實也相當程度的呈顯在其他同時代畫家的身上。如楊三郎的作品，在歐洲印象派的筆法與臺灣實地的強烈陽光之間，似乎一直有著難以協調的難題。而即使沒有留學法國經驗的李石樵，早期的作品，從土地及鄉土人物出發，包括戰後初期的群像畫，均有著真實而樸質的感情（圖20）；之後，則在宣稱對立體派等西歐畫派的全面研究中，作品出現混亂的思維（圖21）。文化思考的混淆，徒留形式的變化，而無實質的內涵；直到晚年，回到單純的花卉靜物（圖22），才又呈顯出單純卻不單調、豐富卻不複雜的風格特色。

原在日治時期以膠彩畫知名的陳慧坤，戰後轉往油畫的研究，在數度遊覽法國寫生之後，許多作品深受塞尚式手法的影響，特色難顯，反而早期描繪【故鄉龍井】或【自畫像】（圖23、24）的作品，更具單純有力的特色。而後期以膠彩作成的【東照宮】（彩圖10）等作，以東方色彩為特色，才建立了自我的風格[14]。

在文化了解未深的情形下，冒然進入異文化的大環境中短暫而浮面的學習，似乎往往未得其益、先受其害；在異文化未能吸收消化之前，反而先行失去了自我的方向與特色。這是我們在研究臺灣第一代油畫家的作品表現時，可以發現並值得深刻留意的一個現象。

圖20：李石樵，【河邊洗衣】，1946，布上油彩，91×116.5cm，家族藏。

[14] 詳參〈慧筆乾坤——從形質鋪衍論陳慧坤的繪畫思維〉一文，原刊《慧筆乾坤——陳慧坤藝術研討會專輯》，2002.6，新竹，國立交通大學。

圖 21：李石樵，【囍】，1972，布上油彩，
162×120cm，家族藏。

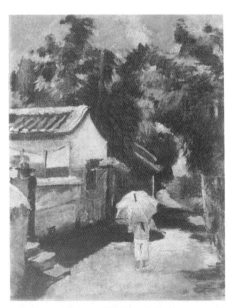

圖 23：陳慧坤，【故鄉龍井】，1928，布
上油彩，55×46cm，家族藏。

圖 22：李石樵，【花】，1990，布上油彩，家
族藏。

圖 24：陳慧坤，【自畫像】，1932，布上
油彩，92×65cm，家族藏。

不過在早期學習西方文化，並前往歐洲留學，而又能從歐洲品味中脫離出來，建立自我一貫特色者，劉啟祥應為異數。劉氏的作品，一如他的生命情調，在優雅當中，始終流露出一絲閒適、疏離的氣氛。在日治時期第一代油畫家中，劉啟祥始終是一個置身於美術運動之外的人物，他既不參與「帝展」的角逐，也就不積極於「帝展」系統下的「臺、府展」的參與，留日時期，他參與的是屬於前衛性質較濃的「二科會」；而在留法期間，印象派等大家對他的影響也極為有限，似乎早期他對人物畫有著一份特殊的喜愛，而他在人物畫中所

欲傳達的，則是人物個別的性情與彼此間曖昧微妙的關係；因此，他所作的個人畫像，要求的不是人物形象的寫實或造形的表現，而可能更著重於人物內在的氣質或心情的反映。此外，他更鍾情於群像的創作，如【肉店】、【畫室】、【魚店】（圖25）等都是代表之作，淡雅素靜的色調、自然而別緻的構圖，透露出一種疏離，甚至無關心的頹廢美感。這份感覺，一如【桌下有貓的靜物】（圖26）一作中在桌下蜷曲而睡的貓，對世間事物有著一份不關心的疏離。這份情調，或許有著劉氏個人生命特殊經驗的反映，但仍不脫歐洲文化的強

圖25：劉啟祥，【魚店】，1938，布上油彩，117×91cm，臺北市立美術館藏。

圖26：劉啟祥，【桌下有貓的靜物】，1949，布上油彩，91×73cm，臺北市立美術館藏。

烈暗示，一如法國流亡與放逐的詩人心情。劉氏作品在此基調上，真正創生自我風格，並與土地產生對應者，反而不是那些色彩濃麗的小坪頂風景之作，而是晚期一些作於室內的靜物之作（圖 27、28）。那些置於窗前的水果，在南臺灣陽光映照下，呈現一種幾乎猶如照片過度曝光的強烈效果；白色的使用，使畫面在明亮耀眼中，卻不刺目冶豔。長居高雄縣大樹鄉小坪頂的劉氏，長年遠離繁華熱鬧的臺北藝壇，終於沉澱出混融西歐品味與南臺灣氣息的獨特風格。

四、美化與俗化

歐洲文化對臺灣第一代油畫家的文化

制約或影響，許多時候是在毫無知覺的情形下產生的。李梅樹是被稱作最擅於表現臺灣女性之美的油畫家，從早期的【小憩之女】（圖 29）開始，李梅樹便時常以臺灣中上階層的婦女生活為題材，表現屬於「優雅」、「氣質」的一面，其中也包含了戰後一段群像畫的時期，如【星期日】、【黃昏】（圖 30）、【郊遊】等作。

不過正當人們盛讚這些女性畫像的「典雅」「優美」時，李梅樹卻在 1960 年代中期，開始採取一種類似照片寫實的手法，重新詮釋這些他長期描繪的女性，人物的世俗性、體型的圓短、衣著的隨意（圖 31），在在令人驚訝：昔日的典雅、優美為何不見了？同樣的人物，為何變成如此俗氣而平庸？關於李梅樹這些晚期人物畫的

圖 27：劉啟祥，【小坪頂風景】，1979，布上油彩，32×41cm，家族藏。

圖 28：劉啟祥，【靜物】，1990，布上油彩，60.5×72.5cm，家族藏。

圖29：李梅樹，【小憩之女】，1935，布上油彩，162×130cm，第九屆臺展特選，李梅樹紀念館提供。

圖31：李梅樹，【佛門少女】，1973，布上油彩，100×72cm，李梅樹紀念館提供。

圖30：李梅樹，【黃昏】，1948，布上油彩，194×130cm，李梅樹紀念館提供。

圖32：李梅樹，【三峽春色】，1977，布上油彩，65×80cm，李梅樹紀念館提供。

意義，研究者已經指出：這是一種本土女性美感的自覺與抬頭❺。具體而言，以往被認知的「典雅」、「優美」，事實上都是強烈受到西方維納斯「修長」、「莊嚴」美感形式制約的結果，當這些典範被推翻，臺灣的女性將回復到自己的生活與上天賦予的體型特色上。此一「俗化」的過程，事實上也正是自我文化重建的一個過程。

　　李梅樹從西方的美感制約中掙脫，奠定了他在臺灣美術史中一個文化思考的典範地位。而其文化思考的表現，尚不止於此，在許多長軸型的風景畫中，李梅樹也展現了他對中國傳統山水的思考，因此，他的【太魯閣】（彩圖 11）、【三峽春色】（圖 32）等作，一如傳統山水的構圖，以油畫刀、畫筆所畫出的筆觸，則一如水墨皴法的再現，其作品應可以「油畫山水」來稱呼❻。我們可以說：在臺灣第一代油畫家中，李梅樹以其深刻的文化反省與思考，成為一個值得注目、研究，並予以肯定、尊崇的重要畫家。

五、結語

　　臺灣的油畫表現，如果以 1920 年代起算，至今未滿一個世紀的時間，但在其殊異的歷史機緣中，不自主地落入西方─中國─日本─臺灣的文化糾葛、交融之中。臺灣畫家以其堅強的毅力與突出的才華，不論在本土特色的發揚，或中西文化交融的努力，甚至是對西方文化制約的反省，都有著一定的表現與成就，著實令人珍惜與欽佩。然而在歷史條件的限制上，臺灣第一代油畫家似乎也不可避免地暴露了某些文化思考的局限，其中最主要的一點，即在於歷史性議題與社會現實課題的欠缺。臺灣第一代油畫家似乎花費較多的心力在周邊人物、風土的描繪、思考，而對於較為大我的社會與族群的過去、現實或未來等議題，則幾乎缺乏具體的觸及與探討。這些限制或不足，或許與畫家所處的時代背景有關，日治時期的殖民統治和戰

❺詳參蕭瓊瑞〈「自我的覺醒」與「自我的隱退」──對李梅樹晚期人物畫的一種解釋〉，原刊臺北市立美術館《李梅樹逝世十週年紀念展》，1993.1，臺北；另刊《炎黃藝術》42 期，1993.2，高雄；收入蕭瓊瑞《觀看與思維──臺灣美術史研究論集》，臺灣省立美術館，1995.9，臺中。另參倪再沁〈茲

土有情──李梅樹和他的藝術〉，臺灣省立美術館，1997.8，臺中。

❻詳參本書〈李梅樹作品中的中國意識〉一文，原刊《李梅樹教授百年紀念學術研討會論文集》，國立臺北大學，2001.8，臺北。

後的戒嚴體制，均不容許藝術家在這方面有所思考論辯。不過這些理由也僅是一種了解上的參考，並不足以作為充分的理由，因為在相同的歷史條件下，戰前、戰後的臺灣文學家似乎展現了更為寬廣的思考與表現。

在珍惜前輩藝術家的成就之同時，我們是否也應以他們的不足，作為自省自勵、持續努力的新議題。

臺灣水彩一世紀

——水彩創作的成就與困境

水彩畫在臺灣的發展，迄今已近百年的歷史。雖然從廣義的界定來看，水墨也可以視為水彩的一環❶，然就創作的觀念和技法言，水彩畫之在臺灣生根發展，仍應以日治時期，隨著新式教育「圖畫」課程的推展為開端❷；石川欽一郎正是在這個時期推動水彩創作最具代表性的導師型人物。

從形式上看，水彩只是一種媒材，甚至是類似具有色彩的水墨顏料，的確，專精於水彩的石川，也始終沒有放棄他那稱之為「南畫」的水墨創作❸，只不過，水彩大都被畫在一些較厚實的圖畫紙上，水墨則畫於較輕薄的宣紙、棉紙，或較為講究的絹布之上。然而，水彩之作為一種創作的媒材被傳授教導，事實上是伴隨著一種新的美學觀與自然觀而進行的。

傳統的水墨畫家，並非沒有「以自然為師」的觀念，然而，將畫架搬到室外，直接「對景寫生」，卻是水彩畫傳入之後，所帶來的全新觀念與作法。

一、 日治時期水彩創作的兩種路向

在「對景寫生」的背後，其實帶著一種強烈的實證精神，在相當的層面上，「圖畫」課程的教育，是明治維新以來，在強調科學興國的觀念下，訓練手眼協調與掌握物象的重要手段之一。從「器用畫」開

❶ 如英國美術學者赫伯特・里德 (Herbert Read) 即將現存大英博物館之顧愷之【女史箴圖】視為水彩作品，參見里德撰，劉國松譯〈世界水彩畫展序〉，1962.9.20《聯合報》六版；另參見姚夢谷〈中國水彩畫述源〉，《中國的繪畫》，臺灣省政府新聞處，1966，臺中；收入《美術論集》，頁 98～110，中國文化大學，1979.1，臺北。

❷ 參林曼麗〈日治時期的社會文化機制與臺灣美術教育近代化過程之研究〉，《何謂臺灣？——近代臺灣美術與文化認同》，頁 162～190，行政院文建會，1997.2，臺北。

❸ 參見《臺灣早期西洋美術回顧展》，頁 129，石川水墨作品【日本神社】，臺北市立美術館，1990.2，臺北。

始，如何使用圓規，如何使用直尺、三角板，乃至如何畫好一個圓球體、圓柱體，如何以透視法呈顯眼前的實景，在在都是在一種「科學先行」的觀念下進行❹。不過作為人文教育的課程，上述的方法與訓練，到底只是入門與開端，儘管石川來臺指導學生從事「美術活動」，肩負著某種「舒解學生精力，導向正當方向發展，以避免學潮發生」的政策性考量❺，一如戰後國民政府的「救國團」活動；但到底曾經接受過英國教育薰陶的石川，仍把水彩教學，導向個人心性抒發與發掘山川景物之美的方向發展，乃至培養出一批日後影響臺灣畫壇的重要畫家，同時也把水彩創作與鄉土特色之間，牽上了緊密的連繫。

當石川帶著一批臺灣年輕人，第一次面對著這塊先祖長期寄養生息的美麗土地時，那種「發現」的驚喜，應是可以想像和理解的。漢人遷臺數百年間，這是臺灣人第一次如此專注而深情的看待自己的土地，或至少是第一次把這種專注和深情以畫筆忠實地記錄下來。

在石川手上原本帶著淡遠、旁觀、異

鄉情調的水彩風格（圖1），在這些學生的手上，拉近了距離，展現了土地的芬芳與勞動者的汗水與歡樂。除了那位聽從老師建議，放棄留日學習美術，轉而從事實業經營以作為美術運動後盾的倪蔣懷外，藍蔭鼎與李澤藩是最能承繼乃師志業的兩位重要畫家。

如果說藍蔭鼎成功地描繪了北臺灣潮濕溫潤的水田農村生活，那麼李澤藩則是確切地掌握了桃竹苗地區草木崢嶸、勤奮踏實的丘陵地區民風氣象。藍蔭鼎在堅持水彩透明性的英國正統畫法中，加了日後越趨強烈的中國水墨筆法，以線性的筆觸，

圖1：石川欽一郎，【福爾摩沙】，1930，紙本水彩，38×45cm，臺北市立美術館藏。

❹參上揭林曼麗文。

❺參顏娟英〈殿堂中的美術——臺灣早期現代美術與文化啟蒙〉，《中央研究院歷史語言研究所集刊》，第64本第2分，頁469〜548，中研院史語所，1993.6，臺北。

述說了臺灣農村生活優美、辛勞，乃至歡愉、騷動的氣息，人物與竹林大地貼近，蟬鳴與風聲雨聲唱和，時而陽光、時而大雨，藍蔭鼎的作品如一幕幕的戲劇，生機蓬勃而永不落幕（圖2）。李澤藩長期遠離臺北畫壇，以一種油畫般的畫法，堆疊出色彩的厚度，他賦予樹石質感、賦予水塘重量，晚年那些帶著桃紅、靛藍、青綠的明亮色彩，鮮明地活化了臺灣丘陵地區旺盛的生命力（圖3）。黃光男以「渾厚華滋、質量兼備、平實自然、樸拙蒼渺」定位李氏的藝術美學，允為恰論❻。

從石川開展的這條創作路線，亦即人與土地間深情的對話，成為臺灣美術最壯闊的主流。倪、藍、李氏之外，另如同為石川學生的楊啟東（1906～），以節制有序的筆法，井然分明的空間，呈顯陽光照耀下，土地散發的亮眼光芒與地熱，以及林木蓊然的陰涼與舒暢。

戰後延續此一創作路向而在風格上較具面貌者，如沈國仁（1924～）、施翠峰（1925～）、尤明春（1927～）、陳榮和（1928～）、曾現澄（1928～）、張煥彩（1930～）、陳樹業（1930～）、何文杞（1931～）、劉文煒（1931～）、陳甲上（1933～）、羅清雲（1934～1995）、李薦宏（1934～）、張文卿（1936～1977）、張秋台（1938～）、簡嘉助（1938～）、李欽賢

圖2：藍蔭鼎，【竹林春色】，紙本水彩，年代、尺寸未詳。

圖3：李澤藩，【靜】，1972，紙本水彩，52×74 cm，臺中國立臺灣美術館藏。

❻參見黃光男〈李澤藩水彩藝術研究〉，《臺灣美術全　集 13 • 李澤藩》，藝術家出版社，1994，臺北。

圖4：沈國仁，【農村景色】，1982，紙本水彩，
77.3×108.2cm。

圖5：羅清雲，【野柳】，1975，紙本水彩，尺
寸未詳。

圖6：張秋台，【春耕】，紙本水彩，年代、尺
寸未詳。

(1945～)、曾興平 (1945～)，以及更年輕
一代的柯榮豐 (1958～)、柯適中
(1966～)、孫心瑜 (1969～) 等人，大抵他
們均一方面執著於土地的情感與臺灣山川
物象的描繪，另一方面，也對水彩的材質
特性，予以一定的掌握與發揮 (圖4～6)。

　　然而，水彩是否有他一定不可改變或
必要發揮的「特性」，卻是一個複雜的問題；
如果有，又是什麼「特性」? 既難定論；如
果沒有，強調「水彩」又有何意義?

　　相對於藍蔭鼎、李澤藩等人對臺灣景
物的描繪，一樣同為石川「臺灣繪畫研究
所」早期學生的張萬傳 (1909～2003) 與洪
瑞麟則走著不同的創作路向。張、洪二人，
均有日本求學的經驗，也和其他留日的石
川學生一樣，在創作媒材上，逐漸轉向油
彩方面去發展，不過和其他留日學生不同
的是，他們始終保持著水彩的創作，留下
為數不少的作品。在風格上，他們不同於
藍、李二人，也和大多數走著「東美」(東
京美術學校之簡稱)、「帝展」及「臺、展」
學院沙龍風格的畫家迥異。他們同時也都
是「行動美協」(1937～) 的成員。

　　大抵而言，繪畫對他們來說，是一種
本質的思考，一如塞尚，同一主題可以反
覆探尋一輩子；他們並不走完全抽象的造
形表現，他們仍舊從視覺的關照出發，但

他們並不關注物象所呈顯或暗示的文化意義或情感交涉，而是關注那些暗藏在物象背後的形色秩序與精神本質。在相當程度上，使用油彩或水彩對他們而言並無分別，然而，當他們採取水彩為媒材創作時，卻又流露出一種獨特的瀟灑與自由，甚至讓水彩本身透明、輕巧的特性顯露無遺，如張萬傳的魚或洪瑞麟的礦工（圖 7～8）。

　　同屬「行動美協」的呂基正 (1914～)，畢業於廈門美專，也一度赴日留學；一生酷愛旅行寫生，尤以山景著稱；呂氏的作品也是油彩、水彩兼備，油彩作品堅實厚重、雄沉粗獷，但水彩作品則在素淡中自有一股灑脫自在的豪氣（圖 9）。

　　成長於日治時期的臺灣第一代西畫家，藍、李和張、洪等人正好代表了水彩創作的兩種典型風格。至於知名的陳澄波，雖以油彩為終生媒材，卻也留下一批簡筆速寫的人體水彩，也是風格獨具的作品。

　　戰後延續張、洪路向的水彩畫家，不如前揭藍、李的大量，只有曾經受教於張萬傳的孫明煌 (1938～)，頗有乃師風範，激情、顫動的筆觸（圖 10），讓人想起表現主義畫家史丁 (Chaim Soutine, 1894～1943)。倒是大陸來臺的李德 (1921～)，深受同為「行動美協」成員陳德旺 (1910～1984) 的啟發，水彩作品深具虛實相應的

圖 7：張萬傳，【角】，1967，紙本水彩，尺寸未詳。

圖 8：洪瑞麟，【盼】，1958，紙本水彩，31.4×47cm，臺中國立臺灣美術館藏。

圖 9：呂基正，【山】，紙本水彩，年代、尺寸未詳。

中國書法之道，在純粹而優美的線條運作中，敷衍淡薄流暢的色彩，有音樂般的律動，也有哲思式的深沉（圖 11），藉藝近道，頗得藝評家之好評❼。

圖10：孫明煌，【風景】，紙本水彩，年代、尺寸未詳。

圖11：李德，【世途如雲】，1985，紙本水彩，48×55cm。

形色相衍的畫面本質思考，從張萬傳、洪瑞麟、呂基正，到戰後的孫明煌，均有精采而傑出的表現，然而如李德一般深蘊哲思與書道般的內涵，則顯然在大陸來臺畫家中才可得見，這或許和其深厚的文化背景以及流亡的戰亂身世有關。

二、「中國風」的追求，是對臺灣文化的豐富

1945 年以及 1949 年，大批中國大陸人士的來臺，是歷史上可數的大移民潮。大陸人士的來臺，是政治上的一種無奈，卻是豐富臺灣文化的一次機緣。除了水墨畫的復甦之外，水彩畫的「中國風」追求，也是豐富臺灣文化最具體的實證之一。

水彩媒材本身「水渲色染」的生機特性，原本即近似於中國「水墨暈章」的美學傳統。油畫描述性的特質，猶如結構嚴謹的長篇小說；水彩即興而表現的特性，則如輕巧抒情的詩詞。戰後臺灣水彩畫壇，「中國風」的追求，幾乎形成最為顯眼的主流，一度超越甚至掩蓋了日治以來由石川傳承下來的風景傳統。「中國風」的追求，

❼參杜若州〈李德的「形」及其他〉，《藝術家》78 期，1981.11，臺北；及于還素〈與李德論自然及涵義〉，

同見《藝術家》78 期。

由馬白水 (1909～2003) 開其端，而以王藍 (1922～) 所領導的「中國水彩畫會」為主軸，以席德進的表現為高峰。

　自西方媒材傳入中國以來，如何在油彩、水彩的創作中，表現「中國的」或「東方的」特色，始終是「中國美術現代化運動」的重要課題。徐悲鴻的【田橫五百壯士】是一種嘗試，林風眠野獸派的國劇人物也是相同考量。這樣的課題，除了那些回歸祖國的少數臺灣畫家，如王悅之、郭柏川等人外，原本並不存在於臺灣畫家的思考之中❽，然而戰後大批大陸人士的來臺，無形中形成一幅宏大可觀的藝壇景觀，也增美了臺灣藝術文化的思考內涵。

　「中國風」的追求，也許是一個可以有相當共識的追求目標，但在表現和詮釋的手法與路向上，則顯然各有不同的見解與抉擇。

　馬白水是戰後來臺最具影響力的畫家之一，除了他本人風格明確的作品之外，其任教當時臺灣唯一公立藝術學府的臺灣師大美術系，也是重要的原因。早在 1950

年，馬氏便有一些模仿中國古代水墨畫家如沈周的水彩作品，但明確的思想和主張，則顯然形成於 1960 年代初期❾；這也是臺灣畫壇在「五月」與「東方」等畫會倡導下，邁入「現代繪畫運動」的時期❿。

　馬白水認為：融會貫通古今中外的方法，就是要運用西洋色彩的三要素，和中國筆墨的剛柔濃淡，表現在吸水的宣紙上。因為宣紙吸水力強，可以將西洋色料中的「火氣」完全吸收；同時，西洋色彩傳統也可使宣紙上的筆墨痕跡，顯現出一片生機，產生新鮮活潑的現代感。而所謂的筆墨痕跡，他認為不應再是古老固定的傳統皴法，而是要依著興之所至，意達而筆隨，以形成質與量的鮮活感。至於在構圖上，則應融合現代繪畫的四度空間和傳統國畫的散點透視，在選擇及重組的過程中，形成一種融貫空間與時間美的整合⓫。馬白水一生的創作，可說正是在上述的理念下，勤奮不懈的經營、實驗，成就了一批批風格獨具的作品；白山黑水，或是白水黑山，加上簡潔的構圖、準確而稍帶誇大的透視，

❽詳參本書〈王悅之與中國美術現代化運動——從「融合中西」角度所作的觀察〉一文，原刊《臺灣美術》46 期，頁 10～22，臺灣省立美術館，1999.10，臺中。

❾參王家誠《馬白水繪畫藝術之研究》，臺灣省立美

術館，1993.10，臺中。

❿參蕭瓊瑞《五月與東方——中國美術現代化運動在戰後臺灣的發展》，東大圖書，1991.11，臺北。

⓫見馬白水口述，葉廣海筆錄〈馬白水的彩墨人生〉，《雄獅美術》213 期，頁 167，1988.11，臺北。

構成馬氏鮮明的風格，也成為他人難以模擬、超越的獨家標誌（圖12）。

然而「中國風」的追求，後來成為最大宗派者，並不是馬家山水，而是以「水渲色染」的大渲染畫法為代表的一批畫家，

圖12：馬白水，【山中劍倒影】，1968，紙本水彩，38×57cm。

圖13：王藍，【豔陽樓（高登）】，1973，紙本水彩，尺寸未詳。

也就是在王藍帶領下的「中國水彩畫會」的一批畫家。王藍本人以大渲染的國劇人物膾炙人口，在擅於掌握劇中人物「做工」，與角色性格的前提下，王藍熟練的運用留白、刮痕、渲染、點筆、勾劃等技法，一氣呵成，作品充滿了文學迷人的氣息與戲劇撼人的張力（圖 13）。在大渲染的時潮中，另有較前輩的胡笳（1911～1979）、吳承硯（1921～1999），和張杰（1924～）、文霽（1924～）、陳克言（1926～）、許汝霖（1928～）、舒曾址（1931～）、金哲夫（1929～）、王舒（1933～）、徐樂芹（1934～）等大陸來臺畫家，以及本地成長的鄭香龍（1939～）、蔡信昌（1943～）、陳主明（1948～）、許忠英（1951～）、張榮凱（1945～）等等，均是當時普受社會大眾熟悉而喜愛的畫家（圖14、15）。

圖14：金哲夫，【山村】，1977，紙本水彩，尺寸未詳。

同樣是大渲染的手法，風格形成較晚的席德進，則因大量描繪臺灣山巒、梯田、古厝、水牛，以及花鳥林木（圖16、彩圖12），而被視為鄉土運動的代表人物；其實他仍是在乃師林風眠的影響下，冀圖尋找具有中國風的水彩樣貌，而其終極目標則在建立現代國畫的新境界❷。林惺嶽曾分析席氏的技法，說：「他經常將紫、藍、綠、褐等顏料混上其他色彩，調釋成色度近於

無色的黑，然後在浸水的紙上大筆渲染，使顏料在紙上流動，染開均勻的面，自在灰黑中隱約顯露出含蓄迷人的色度來。再不然就是以低沉的灰黑做底，在未乾前，加上紫、藍、綠、紅、橙等顏色，借水的暈現，使灰黑之色微妙而均勻的滲透入後加的鮮色。造成紫灰、墨綠、暗藍、陰橙等色澤，散發出淒迷而蒼鬱的韻采。這在調色的技法上，是一種令人激賞的開拓。」❸在席氏影響下，陳明善 (1933～)、劉文三 (1939～)、劉木林 (1952～) 等人亦均有精采的表現（圖17、18）。

中國風大渲染的水彩畫法，在席德進手上，達於一定高峰，且與本地風土結合，

圖15：吳承硯，【薑花與美人蕉】，1984，紙本水彩，64.5×50cm，臺中國立臺灣美術館藏。

圖16：席德進，【竹東彭屋】，1976，紙本水彩，76×57cm。

❷ 參蕭瓊瑞〈傳統與自然的交涉——席德進藝術中的臺灣古建築〉，《席德進紀念全集Ⅰ：水彩畫》，臺灣省立美術館，席德進基金會，1993.6，臺中。

❸ 見林惺嶽〈從「二二」年啟蒙到「八二」年挑戰——試探臺灣水彩畫的過去、現在、未來〉，《雄獅美術》136 期，頁 64，1982.6，臺北。

是戰後重要的藝術成就。然對中國風的追求，在大渲染的手法之外，另有幾位較獨立的畫家，走著另外的路子，亦具一定的成果。如長居臺南的馬電飛 (1915～1992) 與王家誠 (1932～)，前者以國畫般筆法，將中國山水的氣質融入水彩創作之中（圖19、20），臺中的謝以文 (1931～) 可以看

成是相同路向上的努力，唯色彩較為豔麗；後者則以文人的涵養，創作出大量留白的簡筆風格。此外，政戰學校出身的林順雄 (1948～) 和許分草 (1955～)，屬年輕的一代，前者利用一種畫框襯底的紙板，營造出帶有工筆意味的花鳥動物之作（圖21），後者則以長軸的畫面，呈顯龐大空間感下的風景意象。

　　另外，長居海外的程及 (1912～) 和龐

圖 17：陳明善，【北海風情】，1988，紙本水彩，114×141cm。

圖 19：馬電飛，【山明水秀】，1980，紙本水彩，38.5×53.5cm，臺中國立臺灣美術館藏。

圖 18：劉文三，【秀姑巒溪乍醒】，1981，紙本水彩，尺寸未詳。

圖 20：王家誠，【龍蝦】，1981，紙本水彩，39×53cm。

曾瀛 (1916～)，雖主要工作不在臺灣，但
多次來臺畫展，其中國風的水彩創作，淒
迷浪漫、意象繁複，也對臺灣畫壇產生一
定程度的刺激與借鑑的作用（圖 22、23）。

圖 21：林順雄，【枝頭小鳥】，年代未詳，紙本
水彩，104×71cm。

圖 22：龐曾瀛，【林石】，1972，紙本水彩，
16×12cm。

圖 23：程及，【故園老樹】，1972，
紙本水彩，26×17cm。

三、曾景文熱潮與色面畫法
　　的開拓

　　論及海外來臺畫家對臺灣水彩畫壇的
影響，大概沒有人能比曾景文 (1911～) 來
得長遠而廣泛。曾景文分別於 1953 年、
1962 年及 1973 年，多次來臺，平均約十
年即有一次在臺的活動與展出。53 年係在
美國國務院文化交流計畫安排下展覽於臺

北中山堂，並在臺灣大學等地巡迴演講及座談；62年則為《生活》(Live)雜誌繪製插圖來臺；但影響最廣泛，並引發曾景文熱潮的，應是1973年配合《雄獅美術》專輯出刊及《曾景文水彩畫集》的發行。

對長期受到風景寫實或渲染描繪制約的臺灣水彩畫壇，曾景文作品的最大啟發，即在那種平塗、透明、多彩、幽默，甚至帶著符號、裝飾、想像、夢幻等等多樣化手法與自由不拘的創作態度（圖24）。

曾氏曾自述創作的方式說：「我比較喜歡把繁雜的街景的每一件物象，好像用線鋸似的，把它隨心所欲地鋸下來，然後把每件再加以安排、組合。」❶這種物象分割、重組的手法，既有立體主義的趣味，也有超現實主義的趣味。但更重要的，是畫面上因色面重疊、分割、並列所形成的潔淨、透明的效果，予人以愉快的視覺享受和心靈沉澱、平和的暗示。

曾景文熱潮最早影響一位北師畢業的年輕畫家汪汝同(1934～1963)，才華橫溢卻早逝的汪汝同，取材臺灣廟口、市集、農舍、稻田⋯⋯等，以簡化、平塗的色面，給予景物一種如詩的氣息（圖25）。與汪汝同同年出生，畢業於南師的陳俊州，則

以類同的技巧，較為繁雜的畫面，表現了澎湖故鄉海洋底下多變瑰麗的想像世界（圖26）。

曾景文熱潮的另一波影響，則在70年代，和鄉土寫實約略同時的一批年輕人，如洪東標(1955～)、張永村(1957～)、莊明中(1963～)等人，以色面的重疊，和物象的重組，呈顯了都會文明的秩序與美感，甚至是一種夢幻的頹廢（圖27、28）。

曾景文或許不是此一透明分割風格的唯一影響因素，但因為曾氏的熱潮，解構了臺灣水彩創作的局限，也促成了人們對類同風格的注目與肯定。長居新竹的蕭如松(1922～1992)，作品在90年代開始普獲重視，他利用透明與不透明的顏料與畫法，在畫面中營造一種剔透明淨、超凡出塵的絕美境界，畫中流洩出動人的光影與柔和的空氣；在面與點線的交錯重疊中，具有幾何意味的塊面，分割、組構著畫面的穩定，而躍動的色點與明快的線條，則扮演著主旋律的起伏抑揚。灰黃、青綠和深藍的內斂色彩，有著呈顯內心神祕深邃世界的功能。蕭如松為這塊耀眼刺目的土地，營造了一個可供心靈休憩的淨土（圖29）。

此外，同為宜蘭的藍清輝(1937～)與

❶見劉其偉〈水彩畫家曾景文訪問記〉，《藝術家》70期，頁68，1981.3，臺北。

圖 24：曾景文，【倫敦伊斯墩】，1958，紙本
水彩，56×76cm。

圖 25：汪汝同，【市集】，紙本水彩，年代、尺
寸未詳。

圖 26：陳俊州，【漁家頌】，1974，紙本水彩，
51×69cm。

圖 27：洪東標，【夏日午后】，1987，紙本水彩，
55×78cm。

圖 28：張永村，【文明的躍升】，1983，紙本水
彩，82.5×230cm，臺中國立臺灣美術館藏。

圖 29：蕭如松，【畫室】，1987，紙本水彩，72
×100cm，臺中國立臺灣美術館藏。

陳忠藏 (1939～)，也各以厚塗和帶著部分渲染的手法，創造了另一種明淨的畫面。而以水墨創作聞名的顧炳星 (1941～)，則以都會建築的意象和帆影片片的港口景致，組構了另一種較具知性之美的風格。

四、社經變遷下的集體風格：
唯美與精細寫實

　　臺灣的水彩創作，雖然因由畫家個人的天資秉賦、性向思維，各有不同的表現與造詣，但就縱的歷史發展觀察，無形中也由於各個時代的社會需求或文化動向，而影響當時正待成長的年輕人，形成一種可明確辨識的時代風格與取向。較具體者，如 1960 年代傳播媒體興起影響下的一批富於設計與裝飾唯美傾向的創作者，以及1970 年代鄉土運動中，受魏斯風格及照相寫實技法影響下的鄉土寫實創作者。

　　先說 1962 年 10 月，臺灣第一家電視公司——臺灣電視公司開播，臺灣自此走入電視傳播的時代。電視時代的來臨，不僅改變了社會大眾生活作息的習慣與形態，也對文化工作產生巨大的衝擊與刺激。大量的電視節目，需要大量的美工人才，從舞臺的指導、布景的製作、片頭的設計……，到廣告的開發等等，伴隨著電視臺而興起的相關企業、產業，在在吸納著擁有獨特創意與表現能力的美工人才。在早年美術、美工不分的情形下，許多擁有美術背景的人投入了美工的行列，許多美工行列的工作者，也始終不忘情於美術的創作，尤其是水彩的創作。趙澤修 (1930～)、郭博修 (1933～)、高山嵐 (1934～)、孫密德 (1936～)、龍思良 (1937～)、李朝進 (1941～)、藍榮賢 (1944～)、陳陽春 (1946～) 等等都和美工設計相關工作有長期的關係，而在畫面上也都呈現了高度設計與構圖上的創意，強烈的視覺效果，往往超越了繪畫內涵的深掘與思維（圖 30～32）。

　　1970 年代，臺灣因為遭受釣魚臺事件，中日、中美斷交，及退出聯合國等一連串外交困境的衝擊，文化上也產生現代主義的反動與鄉土認同的論辯。此時，美國懷鄉寫實畫家安德魯·魏斯，精細寫實的風格，以及取材身旁周遭人、事、地、物的主題，深刻的感動，也吸引了一批正待投入美術學習的年輕學子，也激發了一些原本即具較強烈本地性格取向的中年美術工作者，於是形成臺灣鄉土運動最具時代共同風格的鄉土寫實作品。代表性的人物，前者如陳東元 (1953～)、翁清土 (1953～)、洪東標、謝明錩 (1955～)、呂振光 (1956～)、楊恩生 (1956～)、黃銘祝

(1956～)、張振宇 (1957～)、區文兆
(1954～)、盧秀玉 (1957～)、李元玉
(1958～)、黃孟新 (1958～)、陳顯章
(1959～)，以及更年輕的一批，如：甘豐
裕 (1960～)、羅平和 (1960～)、楊年發
(1960～)、張美華 (1960～)、蕭寶玲
(1961～)、阮福信 (1961～)、王俊盛
(1962～)、徐文印 (1962～)、黃進龍
(1963～)、林嶺森 (1964～)、邱建忠
(1965～)、彭玉斗 (1968～)、蔡書政
(1968～)、古重仁 (1968～)、林以根
(1969～)……等人，他們也成為各項傳統
展覽的重要得獎人（圖 33、34）。至於年
紀較長而也在此風潮下，重建或調整自我
風格者，有：何文杞、侯壽峰 (1938～)、
林惺嶽 (1940～)，及孔來福 (1947～)、郭
明福 (1950～) 等人（圖 35）。

圖 31：藍榮賢，【依偎】，1983，紙本水彩，53
×74cm。

圖 30：龍思良，【生機】，1980，紙本水彩，尺
寸未詳。

圖 32：陳陽春，【小鎮】，紙本水彩，年代、尺
寸未詳。

圖 33: 陳東元,【牧牛】, 1986, 紙本水彩, 76.5 ×56.5cm。

圖 34: 楊恩生,【臺灣鳥類系列】, 1989, 紙本水彩, 110×76cm。

圖 35: 侯壽峰,【戰爭與和平】, 1987, 紙本水彩, 76×56cm。

　　作為一個文化運動, 鄉土運動在繪畫上的成就, 始終存在著某些質疑。有人認為他們的題材過於狹隘, 使用的「超寫實」手法也趨於單調; 而實際的作品表現, 也不如相同運動下文學作品的突出……。不過, 林惺嶽倒給予鄉土運動的「超寫實」技法較正面的評價, 他認為:

　　在過去幾乎二十年的時間, 唯心主義的抽象主義曾經橫掃國內的畫壇。造成了放棄寫實遠離自然的創作風氣, 使得走出學院欲進入現代化的年輕畫家, 常被迫承受一種蛻變的徬徨與痛苦。因流行的新潮觀念與學校的基礎訓練大相逕庭, 想趕上時代潮流, 就得放棄既有的訓練, 再不然也得脫胎換骨的改變。「超寫實」河流出現了, 它不但是抽象繪畫的徹底反動, 更給予許多正陷於虛無縹緲摸索中的畫家, 提供了一塊最實際的落腳石, 只要有寫實的素描根底, 就能踏實漸進, 慢慢的磨出「現代的」東西來。加以鄉土運動之反映本土社會現實的號召, 那麼還有什麼表達方式, 比「超寫實」更能將鄉土景物精雕細琢成既現代化又大眾化的面目。

因此，「超寫實」對國內的影響不是直接而赤裸裸的。它經由鄉土運動觀念的過濾，變得溫和而有人情味。除了淘汰不合時宜的「抽象」獨裁以外，還揭示人人歡迎的新觀念表現客觀自然，反映社會現實仍然可以現代化，只要功夫下得更深，表達得更周密精緻即可。如此一來，從石膏像起步的素描訓練乃可以派上用場，昂然闊步的直搗摩登的黃龍府。❶

不過，林惺嶽也承認「超寫實」手法的過度運用，也會有一些負面的作用，他說：

「超寫實」的影響，仍有其負面的作用，蓋「精細」與「逼真」的刻畫，同時滯留在恆心與毅力的水平上，而麻痺了創造想像力的激發，當針對一個物體的描繪，只全然刻求細緻逼真時，往往不知覺的成為意志力所壓榨出來的東西。安德魯懷斯的寫實功夫是極其細膩的，但細膩的技法所流露的純樸鄉愁，纔是他的藝術賴以雋永的質素。因此，如何

在技巧的磨練與想像的創造之間維持平衡，也就成為他們的創作課題。換句話說，八十年代的畫家面對「超寫實」的河流，必須能入而出之，主宰性的加以消化，在技法的吸收中強有力的注入個人的思想與氣質，纔能成為其個性化的創作。❶

平實而論，一個文化運動，能激發、吸引如此眾多的年輕人投入，也產生如此一批至今仍持續創作的藝術工作者，絕對有其不容輕忽的因素與影響；對土地的認同，對物象的深入精細描繪，對周遭事物的重新關懷，這在以往的臺灣美術史上不是沒有過，但卻未曾到達如此凝視、專注且廣泛的地步；只是在作品的呈現上，過於懷舊、唯美的表現，顯然降低了反省、批判的思維，而有流於淺薄的危機。

精密寫實的技法，一如早期德國畫家杜勒（Albrecht Dürer，1471～1528）的作品，本身即蘊含高度的科學精神，而在文化、社會意義上，也代表著一種投入、理解與掌控的深沉心理需求。事實上，在這一波投入鄉土寫實風格經營的年輕學子，絕大部分來自臺灣的鄉村，描繪自己曾經熟悉，

❶前揭林惺嶽文，頁75。　　　　　　　　❶同上註。

而且可能因社會變遷逐漸消失的景物，在相當的程度上，不只是一種創作強度的問題，而是一種自我的重新發現與肯定。鄉土運動雖然起於 1970 年，但真正作品的不斷湧現，則是在 1980 年代的前期；此時也正是臺灣社會逐漸趨向解嚴的時代，和這批畫家同年齡的另一批人，正好趕上開放留學的時潮，紛紛前往歐美學習美術，並在四、五年的學習之後，返臺投入解嚴前後臺灣現代繪畫在戰後的第二波運動❶。

五、抽象風格與生命積澱

在前揭林惺嶽的評述中，他認為「超寫實」的手法，是對臺灣之前二十幾年時間，橫掃國內畫壇的唯心主義的抽象主義的一種反動，為原本陷於虛無縹緲中探索的畫家，提供了一塊最實際的落腳石。

林氏的說法，從畫壇整體的史實驗證，或許失之誇大，但仍有幾分證據，不過如果就水彩創作本身而言，所謂抽象主義的繪畫，非但不曾「橫掃水彩畫壇」，在實際創作上投入抽象水彩創作的畫家，幾乎寥寥可數。甚至站在臺灣水彩畫壇長期過度

限於技巧考量的觀點上，臺灣水彩創作的各種自由表現，應還有更多的揮灑空間。衡諸史實，一世紀的臺灣水彩畫壇，在抽象風格的創建上，仍以李仲生 (1911〜1984) 為最早，也最具成果。這位對臺灣現代繪畫影響深遠的導師型人物，早在 50 年代末 60 年代初，即有許多畫在各種媒材上的抽象水彩創作，這些作品以半自動的技巧，十字型的構圖，微妙的色彩變化，形成了風格獨具且品質精緻的特色，形質兼備，理念一貫（圖 36）。之後，分別投入

圖 36：李仲生，【作品 505】，1963，紙本水彩，37×27cm，臺中國立臺灣美術館藏。

❶參陸蓉之〈臺灣當代美術新潮——蛻變的年代：1983〜1993〉，《臺灣美術新風貌 (1945〜1993)，頁

38〜42，臺北市立美術館，1993.8，臺北。

的創作者，另有：蕭仁徵 (1928～)、郭軔 (1928～)、何瑞雄 (1933～)、吳文瑤 (1935～)、陳正雄、虞曾富美 (1937～) 等人。其中尤以吳文瑤帶著田園牧歌情調的抽象風格，予人深刻的印象（圖 37），可惜吳氏後來移居國外，與臺灣畫壇關係漸為疏遠。而陳正雄長期鑽研抽象藝術的創作，雖然作品大多採取油畫、壓克力等媒材，然少數的水彩畫作，仍顯示他精湛優美、鮮麗奪目的抽象創作能力（圖 38）。

作為創作的一種媒材，臺灣水彩畫壇顯然欠缺的不是物象視覺感官的描繪與掌握，而是心靈的抒發與生命經驗的交換與傳遞。是否在臺灣水彩發展的過程中，在戰後接受了較多美國式的水彩技法的介紹，而對於歐洲許多畫家重視心靈積澱的深沉作品，較少接觸、認識的機會。能將編織圖案繁複的桌巾描繪得精確實在，的確是一種高度技法的發揮，但是畫家如果缺乏生命的體驗，再優秀的技巧，也只是一種插畫般的炫耀，儘管我們也同樣珍惜好的插畫。從這樣的角度觀察，李仲生那些無法之法、帶著心象痕跡的抽象作品，格外令人珍惜。而王攀元 (1912～) 那些極簡而孤獨深沉的水彩創作，更是引人共鳴沉思（圖 39）；這位曾經經歷戰火摧殘與生命焠煉的大陸來臺畫家，將個人的生命經歷與大時代的動亂悲劇，濃縮成一幅幅

圖 37: 吳文瑤，【秋收】，1973，紙本水彩，尺寸未詳。

圖 38: 陳正雄，【四季之 4】，1987，紙本水彩，81.5×61cm，美國洛杉磯私人藏。

圖 39: 王攀元，【歸途】，1981，紙本水彩，54.5×79.5cm，國立臺灣美術館藏。

充滿人與動物身影的畫面，在偌大的宇宙時空中，寂靜的奔馳、游走，落日、倦鳥、孤犬，樹影、荒原、大地，言簡意賅，哀而無怨。同樣以生命思索為主題的，另有曾培堯(1927~1991)與王武森(1959~)等人的作品，大抵這些作品都和他們個人的困惑或疾病有關。

六、遊戲、實驗，與研究

水彩繪畫在臺灣發展已近一世紀的歷史，從早期石川欽一郎等這些日本導師帶著年紀不到二十歲的臺灣年輕人，前往戶外寫生；到戰後大量中國大陸人士的來臺，加入了中國風的追求與思考，其間又有如曾景文、魏斯等歐美經驗的滲入，臺灣的水彩已然發展出面向多樣、風格迥異的繁茂景觀；這當中固然有一些不以水彩為專業的畫家的偶爾投入，但更多的是，終生以水彩為職志的畫家之貢獻。除了前提諸多畫家之外，劉其偉(1912~2002)與李焜培(1934~)是長期在水彩創作之外，致力理論譯述、畫家介紹、畫法研究，及風氣推廣，且著有貢獻的兩位畫家。在1957年馬白水的《水彩畫法圖解》一書出版前三年(1954)，劉其偉便以一位水彩初學者的角色，譯作了《水彩畫法》一書，介紹各種水彩創作的材料工具和技法。此書日後多次再版、重印，對臺灣水彩風氣的推廣，應具一定的影響。劉其偉本人在創作上，始終保持開放自由與實驗研究的態度，他的畫法不拘一格，材料也一直多方嘗試，主題更是專題式的逐一探討。

從1965至67年間的「中南半島一頁史詩」，帶著人類學探訪性質的寫生調查之外，1974年的「二十四節令」抽象水彩系列，也展現了劉氏造形與色彩上的魅力。這個以中國傳統二十四節氣為主題的作品系列，將農業社會生活的自然變遷與人文特性，以抽象的造形和色彩，加以形象化的表達，從立春到大寒，有知性的思考、有隱喻的詩意、有純樸的感情、有歡愉與哀隱的情緒……（圖40）。1980年前後，劉氏開始進行「混合媒體水彩」的試驗，在製作媒材和方法上，進行一個較大幅度

圖40：劉其偉，【白露(2)】，1981，紙本水彩，54×40cm。

的改變。

　　劉其偉自述；應用混合媒材 (mixed media) 的方法來畫水彩，主要是在擴展以往趨於狹窄的水彩表現領域[18]。他指出這種手法，早在克利 (Paul Klee，1879～1940) 和米羅 (Joan Miró，1893～1983) 的時期，已經加以採用，而埃及古代與中國敦煌也都運用類似手法，進行壁畫的製作。如埃及利用無花果樹膠和蜂蠟，加熱處理壁畫，而敦煌的畫家們，則是利用蛋白和礦土的冷處理，來製作水彩顏料的壁畫。劉其偉本人採用的媒材，包括：壓克力顏料、粉彩、蠟筆、石墨，而輔助的媒劑，則有牛膠、樹脂、甘油、酒精、食鹽、漿糊，甚至爽身粉等等，舉凡能使畫面產生特殊質感的材料，都可列入試驗之材。同時為使含水充足，且多次疊色，他也改以棉布代替畫紙，甚至在裱框前，將棉花周圍抽紗，使留出大約三公分左右的寬度，使畫面產生雙重畫框的效果，也增加了畫面高貴的氣質與趣味（圖41）。

　　劉其偉畫面的趣味，不同於一般玩弄技巧的畫家，主要原因有二：一是他的趣味充滿了知性的思考；儘管有許多寫生而來的素材，他總是喜歡在畫室中思考安排

來完成作品。其次是他的作品充滿了深情的關懷；尤其晚年對環保問題的關心，更增加了社會大眾的認同，與其作品情感的深度。

　　劉其偉對生命充滿好奇、對自然充滿敬意、對異文化充滿尊重，他的一生嚴肅與幽默兼而有之，在在反映在他的作品之中，也成就了臺灣水彩畫壇最別緻而親和的一個精神典範。

　　相對於劉氏的享受、遊戲與好奇，把藝術當作生活，從事多元的探索與實驗；李焜培則以學術、理性的態度，把藝術視為一種近於科學的領域，來進行整理與思考。這位在香港啟蒙於靳微天並度過中學時期的畫家，在臺灣師大美術系畢業後，留校任教，並持續以研究的態度，蒐集、

圖41：劉其偉，【報春者】，1996，布上水彩，23×30cm。

[18] 參劉其偉〈混合媒材水彩——劉其偉〉，《現代水彩講座》，頁219～221，藝術家出版社，1980.11，臺北。

整理水彩創作相關資料；1976 年他結集出版《20 世紀水彩畫》一書，厚達四百餘頁，計分「文字篇」、「繪畫篇」、「技法、工具篇」，對臺灣水彩研究的學術化，是一項里程碑的工作。

李氏本人的創作，也展現多方研究、嘗試的面向，從硬邊的構成，到流動式線條的描繪，李氏的作品在感性中，始終透露強烈的自覺與理性（圖 42）。而他對學生、後進的不斷鼓勵與關懷，也奠定他成為一代人師的地位。

圖 42：李焜培，【陶俑的聯想之二】，1982，紙本水彩，112.5×69cm，臺中國立臺灣美術館藏。

七、水彩創作的困境與再出發

1983 年年底，臺北市立美術館開館，臺灣正式步入美術館的時代，一些歷史整理的工作也陸續展開。前此一年的 1982 年年初，臺北春之藝廊才風光的為 75 年以來陸續獲得國內各項大展首獎的九位年輕水彩畫家辦理「八二年水彩的挑戰」特展。殊不知歷史的巨流，就正在此時，將臺灣的水彩創作推向一個最為陰冷而荒涼的角落。

自日治時期新美術運動以來，水彩創作總是扮演著一個重要的角色；在臺展中，儘管油畫是為大宗，但水彩始終沒有失去他應有的位置，臺展重要推手之一的石川本人，更是忠實的水彩創作者；戰後的省展，水彩與油畫同領西畫部的風騷，早期多屆的得獎者，也不乏水彩畫創作者，而 1963 年之後，水彩畫更是獨立設部，始終未曾被畫壇冷落過。

然而到了美術館的時代，巨大的展示空間，水彩作品無形中遭到了忽略與漠視，巨幅的油畫，被認為是最合適於美術館的空間特質，而小巧的水彩似乎成了畫廊領養的孤兒。水彩的個展，除了歷史整理性

質的前輩畫家以外，幾乎不曾在美術館中出現過；而策劃性的大型競賽展，從水墨、雕塑、裝置、版畫與素描……均獲得一定的青睞，獨獨水彩也被一定程度的忽略了。曾經在 70 年代大展中得獎的年輕水彩畫家，已然成為美術史的棄兒，讓位給剛自國外陸續歸國的同輩現代藝術工作者——或稱「新生代藝術家」。

　　然而這樣的困境、似乎也並非全然是外在環境的不公平對待，就以鄉土寫實水彩風格最盛時期各屆省展水彩畫部評審的意見為例，下面的批評，始終不絕於書：

　　……本省水彩畫尚停留在保守的傳統階段，沒有前衛的、突破性的作品出現。❿

　　……收件的作品中大多採用鄉土題材，不是鄉村景色即是廢墟與破爛景象，室內物品與人物畫就很少見。其作畫態度與畫風，假借科技方法以超寫實風格者居多，例如廢墟的牆角、腳踏車、廢鐵堆等到處可見。

一味模寫物體之表象，而欠缺寫生的基礎與經驗，不知美之深處而未能表達個人的真正思想與感受。❷⓪近年來盛行新寫實畫風及鄉土題材入畫。一般青年畫家多喜歡畫些偏僻的廢墟，或破爛的景物，由於前幾次民間舉辦的美術比賽得獎的影響，相繼被抄襲，變相的引用。為畫牆角的草叢，建築物的鷹架、腳踏車……之類的題材。這都顯示了投合的動機，而缺乏獨創的精神。❷①

　　將水彩創作的沒落，或遭畫壇輕忽的原因，簡單的歸諸於某一群畫家、或某一種風格，當然不是合理，也不是公平的說法，但「面對挑戰」，不管是什麼原因使然，關心水彩藝術發展的人，豈能不有所檢討，有所作為？

　　從對土地的關懷與對話的角度出發，在臺灣能否有一種媒材比水彩更直接且多樣的呈現了面向的廣寬與深情的流露？

　　從材質的特性與美學的發掘檢驗，又

❿見劉文煒〈談水彩畫之品質——第三十五屆省展水彩部評介〉，《臺灣省第 35 屆全省美展彙刊》，頁96，臺中省政府，1981.1，臺中。

❷⓪同上註。

❷①見席德進〈本屆全省美展水彩畫部評審觀感〉，《臺灣省第 34 屆全省美展彙刊》，頁 82，臺灣省政府，1980.1，臺中。

有那一種媒材比水彩創作更確切地掌握了臺灣溫熱潮濕的氣息，和中國水渲色染、天人合一的人文精神？

如果迷信巨大的尺幅，才是藝術的強度，那麼所有面對【蒙娜麗莎】，以及林布蘭特 (Harmensz van Rijn Rembrandt, 1606～1669) 那些精采的銅版畫的人，可能都要大失所望了！

臺灣的水彩畫創作不是沒有可再反省的問題：過度的基礎技法的傳授，局限了許多年輕學子創造的心靈；過度重視視覺感官的甜美，也輕忽了藝術離不開心靈凝煉的本質。然而，歷經一個世紀的努力，在這個歷史建構與重新出發的關鍵時刻，除了老一輩畫家如劉其偉那些仍舊充滿活力與創意的混合媒材水彩作品之外，80、90 年代的水彩畫家，在鄉土運動的精細寫實風格之後，又提出了什麼成果與貢獻，這是值得所有關懷者共同思考的課題。

世紀黎明

——臺灣近代雕塑的世紀檢驗

一、臺灣近代雕塑的展開

臺灣近代雕塑之發展，始於日治中期的黃土水，殆無疑義。黃土水出生的 1895 年，正是日治臺灣的第一年。他是臺灣接受日人新式教育二十餘年後，亦即在 1920 年代，開始綻放藝術光芒的第一人。在那「新文化運動」啟蒙的黎明時刻，黃土水猶如暗夜中最閃亮耀眼的一顆彗星，以其短暫的生命，為臺灣近代多姿多采的文化運動，正式拉開序幕。

黃土水的作品，以西方古典寫實的技法，為臺灣傳統雕刻藝術開啟嶄新的一頁。

1919 年完成、而在 1921 年入選「帝展」（帝國美術展覽會）的【甘露水】（見頁 4 圖 1），是臺灣美神的誕生，一如西方文藝復興初期波提且利那浮現於地中海海面的【維納斯的誕生】，預告著一個新時代的來臨；又名【蛤仔精】的【甘露水】，一如觀音大士淨瓶中點化枯竭人心的一滴聖水，也成為臺灣近代人文精神的永恆標竿，自信、舒緩，而凝煉❶。

1927 年，亦是「臺展」（臺灣美術展覽會）開辦的那一年，黃土水再以【釋迦立像】（見頁 5 圖 3），為臺灣的男神塑像：堅毅、智慧，而恆定❷。最後，在結束三十六歲短暫生命之前，他更以【水牛群像】（見

❶【甘露水】係以大理石雕刻，等身大小，戰後自臺北中山堂（公會堂）遺失，疑流落臺中某人士家中。有關黃土水生平，可詳參《黃土水百年誕辰紀念特展》，高雄市立美術館，1995.12，高雄；李欽賢《黃土水傳》，臺灣先賢烈傳輯，臺灣省文獻委員會，1996.6，南投；王秀雄〈臺灣第一位近代雕塑家——黃土水的生涯與藝術〉，《黃土水》，臺灣美術全集 19，藝術家出版社，1996.10，臺北；李欽賢《大

地‧牧歌‧黃土水》，家庭美術館前輩藝術家叢書，文建會策劃，雄獅圖書公司出版，1996，臺北。

❷【釋迦立像】為黃土水應臺北萬華龍山寺之邀而作，原作以櫻木雕刻而成，藉由材質堅硬的質感，表現釋迦堅毅的精神。原作供奉於龍山寺，二次大戰期間，遭美軍轟炸而毀，現存銅鑄作品數件，係由當年石膏翻模而成。

頁5圖4）一作，為臺灣譜下永恆的田園牧歌，留給臺灣子民無限的想望與省思❸。

黃土水縱橫的才氣，為臺灣近代雕塑的開展，奏出最美麗的序曲；可惜他的影響，曾經隨著日治時期的結束，一度遭人淡忘而流失；直到1970年代，才隨著臺灣文化意識的自覺而重新受人歌讚❹。

日治時期臺灣新美術運動，雖以黃土水的入選「帝展」揭開序幕，但在當時臺灣最重要的美術舞臺——「臺展」中，卻始終沒有「雕塑部」的設立，這種現象，嚴重地阻絕了人才的培養和教育的推廣❺。少數幾位雕塑家，仍如他們的先輩黃土水一樣，只有遠渡日本學習。黃清埕是其中表現優異的一位，這位來自澎湖西嶼的青年，曾在1939年之後，多次入選「帝展」，並應聘北京藝專任教，唯在返臺準備途中，不幸遭遇船難去世，年僅三十一歲，作品尚未形成明顯的自我風格❻。

戰前，在風格上得以獨樹一幟且備受肯定者，臺中人陳夏雨是一代表。陳氏早在淡江中學就讀時期，即沉醉於攝影藝術之奧妙，之後受到日本雕塑家崛進二作品感動，乃投身雕塑藝術追求。陳夏雨的作品，藝如其人，精煉典雅、含蓄而唯美（圖1）；

圖1：陳夏雨，【裸女】，1947，青銅，H：19cm，臺北市立美術館藏。

❸【水牛群像】係黃土水在中斷參展「帝展」數年之後，發憤重新參展之巨作，以五條水牛、三個牧童，表達臺灣農村充滿陽光、和風、水氣、生命之田園牧歌，原名【南國】。原作在黃氏過世後，移往臺北公會堂（今中山堂）陳列。

❹1973年2月，先有可人〈臺灣藝壇的麒麟兒黃土水〉，《雄獅美術》24期，加以介紹；之後，1979年4月，《雄獅美術》推出「黃土水專輯」，內有謝

里法〈臺灣近代雕刻的先驅者——黃土水〉專文，後收入氏著《出土人物誌》，臺灣文藝雜誌社，1984.10，臺北。

❺「臺展」設立之初，僅東洋畫部與西洋畫部，臺灣日治時期重要畫家大抵均出身此二部門。

❻黃清埕現存作品不多，以頭像為主，可參《臺灣近代雕塑發展——館藏雕塑展》，高雄市立美術館，1994.12，高雄。

他在日本，先後投入水谷鐵也與藤井浩祐之門學習；1937 年，以二十一歲年紀入選「帝展」，此後又連續三年入選，成為繼黃土水後，臺灣雕塑界最閃亮之新星。可惜戰後因二二八事件牽連，離開任教之臺中師範；此後深居簡出，疏遠社會，成為藝壇的自我放逐者。唯其作品精緻之品質，仍為臺灣重要之文化資產❼。

圖 2：蒲添生，【孔夫子】，1946，銅，第一屆省展。

較陳氏年紀稍長而活躍於同時的嘉義人蒲添生，是臺灣知名畫家陳澄波的女婿，蒲氏擅作人物肖像，成為戰後「偉人圖像」時代最具代表性的雕塑家。從古人的吳鳳，到戰前戰後的社會名流，如連雅堂、楊肇嘉、劉啟光、游彌堅、黃啟瑞、黃朝琴，到大陸來臺政治人物蔣中正、于右任甚至魯迅等等（圖 2），蒲氏作品無形中成為臺灣政治社會變遷最忠實的反映與重要史料❽。

二、從偉人圖像到現代雕塑

戰後有許多自大陸來臺雕塑藝術家，如劉獅、丘雲、闕明德、何明績等人，他們普遍受過正統學院教育，來臺後，自然成為臺灣學院中的主導力量❾（圖 3）。他們的作品，基本上走著一條人物寫實的風格路線，講究基礎功夫的培養，但也有一些頗能與本地風俗結合的佳構，如丘雲為臺灣省立博物館人類學展示室所形塑的一系列臺灣原住民塑像即是❿。在此一風格

❼ 參《雄獅美術》103 期，「陳夏雨專輯」，1979.9，臺北。

❽ 參《蒲添生・蒲浩明父子雕塑集》，嘉義市立文化中心，1995.3，嘉義。

❾ 劉獅、闕明德為上海美專西畫科畢，丘雲、何明績為杭州藝專雕塑系畢；來臺後，劉獅為政戰學校美

術系創系主任，丘、闕、何等人，則先後專、兼任於臺灣藝專雕塑科、臺灣師大美術系、文化大學建築系等校。

❿ 丘雲，1916 年生，廣東人，曾赴日研習雕塑、西畫三年，在創作風格上，是戰後大陸來臺雕塑家中，最具現代意識及創新精神者。

圖3：丘雲，【蔣總統浮雕】，1977，銅，66×55cm。

下，另有較年輕的陳一帆，亦是「偉人圖像」時代最具知名度的製作者，國父紀念館、中正紀念堂之孫中山、蔣中正塑像，均為其作❶（圖4）。

臺灣戰後雕塑發展，受到政治環境的強力制約。公共空間的佔有，原是權力延伸最有力的表徵，臺灣的雕塑藝術家，或是投身這個大的時潮，去滿足威權人物的需索，或是只能回到狹窄的沙龍展覽中，尋求一己風格的突破。基本上，「省展」（臺灣省全省美術展覽會）雕塑部仍是戰後培

圖4：陳一帆，【興中會宣言】，1977，銅，200×60×60cm。

養人才最重要的場所；不過，由於評審的人數有限，固定的風格走向，較難激發多元的思考與表現。在1967年以前，「省展」雕塑部評審始終由蒲添生、陳夏雨、劉獅三人共同或分別評審。直到1968年的第二十三屆，才有陳英傑的加入❷。陳英傑是

❶陳一帆非學院科班出身，卻擁有極精準的人像寫實功夫，講究外觀的掌握，所作作品，具一種莊重凝定的特質。

❷參蕭瓊瑞〈廿八屆省展改制的歷史檢驗〉，原刊《臺灣美術》27期，臺灣省立美術館，1995.1，臺中，收入氏著《島嶼色彩——臺灣美術史論》，東大圖

戰後循「省展」參展路徑晉升評審的第一人，而更重要者，他也是脫離黃土水、陳夏雨等先輩之古典凝煉作風，毅然邁向現代表現的第一人。

　　陳英傑擅長於將人體化約成純粹的造形，明快而流動，具有強烈的現代感。尤其工藝學校出身的背景，更使他在媒材上不斷有所開拓、突破，深刻地影響了戰後正在起步的臺灣雕塑藝術。陳英傑對媒材與造形之間完美結合的追求，也逐漸使他

脫離戰前第一代近代雕塑家對敘事風格的執著，而走入意念與造形的純粹表現（圖5、6）；稱他為臺灣現代雕塑的先驅者，應非過語❸。由於陳英傑的晉升省展評審，也開放了此後省展雕塑部風格的變遷❹。五年後 (1972)，又有楊英風、丘雲的加入，二人均在現代造形上有所突破，而以楊英風結合景觀的不銹鋼造形，成為戰後現代雕塑的代言人。

圖 5：陳英傑，【思想者】，1956，玻璃纖維，34×38×32cm。

圖 6：陳英傑，【春風化雨】，1993，玻璃纖維，250×167×81cm。

書，1997.11，臺北。

❸詳參〈臺灣現代雕塑的先驅者──陳英傑的生命的圓融〉一文，原刊《陳英傑七五回顧展》，臺南市立文化中心，1998.9，臺南，另刊《臺南文化》新46 期，臺南市政府，1998.12，臺南。

❹參蕭瓊瑞〈現代繪畫運動期間的「省展」風格〉，原刊《臺灣美術》19～20 期，臺灣省立美術館，1993.1～4，臺中，收入氏著《觀看與思維──臺灣美術史研究集》，臺灣省立美術館，1995.9，臺中。

楊英風曾以現代版畫知名，並參與創立「現代版畫會」❶。1970年與知名華裔建築師貝聿銘合作，創作日本萬國博覽會中國館前的一件【有鳳來儀】大型不銹鋼作品（圖7），使他成為國際知名人士；此後作品常見於世界各地重要建築前景點。

楊英風，宜蘭人，先後在日本東京美術學校建築系、北平輔仁大學美術系，及臺灣師範大學藝術系求學，並一度旅居羅馬，入學義大利羅馬藝術學院雕塑系，學

經歷之豐富，也開拓了他宏觀的藝術視野與文化胸襟。1960年後半至1970年前半，他曾擔任花蓮榮民大理石工廠顧問，創作了山水系列石雕作品，對日後花蓮石雕藝術的推廣與開展，作出了先期性的貢獻。1970年代後半，他又積極投入「雷射藝術」的倡導，但真正成為其藝術代表面貌者，仍屬不銹鋼媒材之創作。如完成於1973年的【東西門】（圖8）一作，在極為簡單的

圖7：楊英風，【有鳳來儀】，1970，不銹鋼，H：700cm。

圖8：楊英風，【東西門】，1973，不銹鋼，320×700×340cm，臺南國立成功大學藏。

❶參蕭瓊瑞《五月與東方——中國美術現代化運動在戰後臺灣之發展(1945～1970)》，東大圖書，

1991.11，臺北。

平面方形造形上，挖出一個圓形，空間於是形成，圓形往前移動，仍為另一平面，但藝術家巧妙的將圓形予以凸面處理，空間又轉為豐富多元；而原被挖出圓孔的平面，將其一邊予以直角扭轉，空間也因此由二度轉為三度。這種在極為單純的造形中，賦予媒材微妙豐富的空間變化，不愧為一代大師的手法。在純粹的造形中，作者始終不失文化的寓意與暗示：以方寓西，示其方整，以圓寓東，示其圓融；一東一西，一方一圓，似為二體，合則為一，實有世界一家的哲學思考與文化期望❶。

楊氏在現代工業媒材中，強調中國思想的注入，一方面形成自我作品特色，二方面也影響造就了另一位民間木雕師父出身的雕塑家朱銘。

朱銘小楊氏十一歲，早年曾拜木雕師父李金川學藝，後以具民俗色彩的木雕創作，如【同心協力】的人、牛拉車造形，或關公、蔣公等人物造像，在國立歷史博物館展出，受到《中國時報》副刊主編高信疆的大力宣揚，與另一素人畫家洪通同為 1970 年代臺灣鄉土運動的典型人物。之後，在楊英風啟蒙下，逐漸走向現代風格探討，以「太極」系列作品，受到廣泛重視（圖 9、10）。

圖 9：朱銘，【玩沙的女孩】，1961，木，朱銘美術館藏。

圖 10：朱銘，【太極系列 ── 飛撲】，1988，青銅，520×455×580cm，朱銘美術館藏。

❶【東西門】原設置於美國紐約東方海外大廈前，建築師仍為貝聿銘，成功大學所設置者，為尺寸較小之系列作品。

朱銘的「太極」系列，原稱「功夫」，表現了大刀斧劈、鋸裂的強勁力道；之後，這些作品逐漸加入了「太極」拳法中較為抽象的哲學意含，也萌發出【掰開太極】等等渾沌初開般的生動氣勢，加上專業藝廊的計畫性推廣，廣受西方世界的矚目。

朱銘的作品，早期雖多少有著日本圓空和尚的作品影響痕跡，但其氣勢之龐大、造形之簡潔，亦堪稱大師氣象。唯其日後的「木雕人間系列」、「降落傘系列」、「運動系列」，及「不銹鋼人間系列」等等，雖呈顯藝術家勇於嘗試、敢於突破的高尚品質，但在藝術成就上，較之成名的「太極」系列，顯然未能有所超越、突破[17]。

年長朱銘十歲的李再鈐，福建仙遊人，是少數大陸來臺雕塑家中，能自傳統出發，卻表現出現代低限風格的重要藝術家；作品往往採取某些最為簡潔的形、色元素，表達了一種「無限」開展、循環的生命觀與宇宙觀（圖 11）。創作之外，李氏除致力於西洋雕塑藝術之譯述介紹，其對中國佛雕藝術之調查、研究，更可謂臺灣藝術

家中之第一人[18]。

此外，早年亦以現代版畫知名的陳庭詩，80 年代之後，則以鐵雕作品樹立自我強烈風格，表現出一種蒼涼、堅實的氣韻。陳庭詩往往取材工業廢鐵零件，予以巧妙組合，賦予新生，其作品擁有豐富的藝術語彙，而非表象的形式結構；以小博大，以淺寓深，在荒涼中有詼諧，在堅實中富柔情[19]（圖 12）。

三、學院的成立與地區性的形成

大抵臺灣的雕塑發展，可以 1962 年國立藝專（今國立臺灣藝術大學）美術科雕塑組的成立作為斷代里程碑。換言之，藝專雕塑組的成立，標示著臺灣戰後一代學院出身的本土雕塑家時代的來臨。該組在 1967 年，經時任科主任的李梅樹努力，單獨成科。今日臺灣雕塑界卓然有成的大家，百分之八十為該科組畢業之校友。這些校友除了在本身的創作上持續開展外，並在

[17] 朱銘太極系列最大的成功來自其傳統木雕劈砍的強烈力道，其後期作品未能延續此一藝術特質，而走向表象題材「人」的變化，或為朱氏始終未能有所突破的原因所在。

[18] 李氏在臺灣解嚴之後，數度前往中國從事佛雕藝術

之調查研究，專書將由國立歷史博物館結集出版。

[19] 參《陳庭詩美術作品集》，臺中縣立文化中心，1990.6，臺中；《陳庭詩八十回顧展》，臺灣省立美術館，1993.12，臺中。

各個地區，透過教育與活動推展，形成臺灣幾個重要的雕塑區域；而這些在各個區域具有領導地位的藝專校友，早期亦均出身「省展」競賽行列。

　　年紀較長的郭清治正是藝專美術科雕塑組第二屆畢業生，也是現任中華民國雕塑協會理事長。郭氏作品，取材中國線性藝術與原住民圖騰、甚至漢人牌樓的形式與意象，巧妙地結合石材與不銹鋼，成為極具現代風格與本土特色的創作❷（圖13）。

圖12：陳庭詩，【艱澀的往事】，1998，鐵，113×39×36cm。

圖11：李再鈐，【無限延續】，1992，鋼、噴漆，250×200×250cm。

圖13：郭清治，【夢之塔】，1997，不銹鋼，530×420×420cm。

❷參《1997中華民國雕塑學會會員聯展專輯》，中華民國雕塑學會，1991.11，臺北。

中華民國雕塑學會成立於 1994 年秋天，揭櫫「國際觀、現代化、生活化」的創作目標，除年展外，亦經常舉辦國際雕塑營、鐵砧山雕塑展、和國外交流展，成員涵蓋層面頗廣❷。

與郭氏同屆畢業的廖清雲，多年來在花蓮經營創作，推動石雕藝術，配合近年花蓮石雕藝術節的舉辦❷，花蓮地區一些

優秀的創作人才，開始受到較多的注目。如：作風頗為多樣精緻的許禮憲、以切割手法賦予石材「蝶化」般魔幻生命的邱創用、曾經師事朱銘而自創突出風格如風起雲飛的甘丹（朝陽），以及以牛的造形賦予石材如泥塑般溫潤厚度的莊丁坤，和佛雕出身卻在人像石雕中寄予凝思深意的詹文魁等等，均為個中翹楚（圖 14～19）。

圖 14：廖清雲，【牽手】，1997，印度紅砂石，360×130×100cm。

圖 15：許禮憲，【風帆】，1998，石材、不銹鋼，360×330×120cm。

❷同上註。

❷花蓮石雕節最早舉辦國際石雕公開賽於 1995 年，後在花蓮文化中心持續努力下，已成花蓮每年重要

藝術活動，結合產業文化，吸引大量參觀人潮；唯有限的經費，如何投注在石雕公園的建立，或將更可收長遠之效益。

圖 16：邱創用，【蝶化】，1998，黑花崗石，53×102×36cm。

圖 18：莊丁坤，【水牛】，1998，花崗石，132×63×75cm，臺南國立成功大學化工系藏。

圖 17：甘丹，【浮雲樹影－風刻痕】，1998，大理石，280×180×150cm，臺南國立成功大學藏。

圖 19：詹文魁，【思量】，1998，黑花崗石，240×160×90cm，臺南國立成功大學工科系藏。

對於石雕藝術的研究與推動，藝專雕塑科畢業的陳石年，早年服務榮民大理石工廠擔任石雕設計工程師，之後又任臺灣省手工業研究設計組長，其間配合當年產業政策，對石雕景觀之推動、開發，亦有著一定之貢獻；近期作品則以翻銅為主❷❸（圖 20）。

相對於花蓮地區的石雕創作，中部地區雕塑風氣之盛，亦為論述臺灣雕塑發展時值得深入探討之課題。目前臺灣雕塑人口，以中部地區為最多。臺中縣政府自 1992 年起，曾持續多年推動校園雕塑藝術建置方案，每年執行預算多達兩千多萬元，實為其他地區所未見❷❹。

目前活躍中部地區的藝術家，除前提之陳庭詩、郭清治、陳石年外，尚有藝專雕塑科第二屆畢業、教導學生頗多，且在風格上不斷有所思考突破的謝棟樑❷❺；以及早期參與東方畫會，之後在鐵雕藝術上持續有所創作的鐘俊雄；和自學成功、作

品頗具自然意趣與生命律動的黃輝雄；藝專出身、一方面創作水墨，二方面在石雕上有所成績，作品中蘊含濃厚宗教氣質的汪英德；另曾任中部雕塑學會理事長的黃映蒲；任教於東海大學美術系的林文海；

圖 20：陳石年，【鳳凰呈祥】，1996，銅，220×190×100cm，臺南國立成功大學中文系藏。

❷❸ 陳石年，原名陳振榮，國立臺灣藝專（今臺灣藝術大學）雕塑科畢業，1961 年行政院退輔會設榮民大理石工廠於花蓮，陳石年及同校校友許禮憲、梁正居等，均受邀擔任設計工作，對花蓮石雕藝術之奠基，具有一定之貢獻。詳參廖清雲〈花蓮石雕藝術的回顧與前瞻〉，《1997 花蓮國際石雕藝術季花蓮縣石雕協會會員聯展作品集》，花蓮縣石雕協會，

1997，花蓮。

❷❹ 臺中縣政府校園雕塑藝術建置方案，係在縣長廖了以，教育局長洪慶峰全力支持下，由郭清治、林文海等藝術家協助推動，頗具時代意義。

❷❺ 謝棟樑早期以寫實人物群像在省展中頻頻得獎而知名，其學生如余燈銓、王忠龍等均有傑出表現。

裁縫師父出身，以類似手法銲縫鐵材的蔡
志賢，以及更為年輕一輩的陳進雄、余燈
銓、陳尚平、王忠龍、陳冠寰等人，作品
均各具特色（圖21～28）。而往來於臺北、
苗栗間的郭少宗，也以金屬材質，為許多
城市留下上漆明亮色彩的地標作品（圖
29）。郭氏另以長期關懷、推動公共藝術而
知名❷。

圖22：鐘俊雄，【對話】，1966，鐵上噴漆，
195×135×135cm。

圖21：謝棟樑，【瞻】，1984，玻璃纖維，
298×60×67cm。

圖23：黃輝雄，【擎】，1955，銅，205
×180×175cm，臺南國立成功大學工科系
藏。

❷郭氏是最早在媒體上報導公共藝術之藝術家，其中
尤以對韓國公共藝術之介紹，對臺灣公共藝術之起

步，具觀摩借鑑之功。

圖24：汪英德，【世紀之誕生】，1988，
漢白玉石，100×75×75cm，臺南國立成
功大學工管系藏。

圖26：林文海，【大地子民】，1977，青銅，285×455
×150cm，臺南國立成功大學藏。

圖25：黃映蒲，【憩】，1988，玻璃纖維，
254×210×165cm。

圖27：蔡志賢，【開拓者】，1988，鐵、
不銹鋼，510×375×140cm。

圖 28：陳冠寰，【等待】，1997，
玻璃纖維，210×120×70cm。

至於南部地區，活動不如中部與花蓮之熱絡，但在陳英傑影響下，仍有郭滿雄、楊明忠、鍾邦迪等幾位建立自我風格的創作者（圖 30）。此外，黃步青在裝置意念下，也有和景觀結合的雕塑之作，運用本土磚石建構，生活性極強（圖 31）。許自貴維持他一貫對人性的批判與關懷，在繪畫之外，雕塑也迭有表現（圖 32）。謝茵則使用現代工業媒材，探討文化的兩面性（彩圖 13）。而藝專畢業，先後留學義大利、西班牙的王國憲、廖秀玲，與賴佳宏，前二人以石雕為擅長，後者以鐵雕為特色，是年輕一輩值得期待的幾位（圖 33～35）。

圖 29：郭少宗，【律動】，1998，不銹鋼烤漆，228×45×45cm，臺南國立成功大學化工系藏。

圖 30：楊明忠，【有情世界】，1996，青銅，180×120×40cm。

圖 31：黃步青，【水‧蓮】，1998，磚，700×230×160cm，臺南國立成功大學藏。

圖 32：許自貴，【行走的女人】，1994，銅，186×45×72.5cm，臺南國立成功大學藏。

圖 33：王國憲，【眾志成城】，1996，青銅，250×80×70cm（含座）。

圖 34：廖秀玲，【昇記號】，1990，大理石，180×50×50cm（含座）。

圖 35：賴佳宏，【門神】，1995，鐵，460×420×160cm，臺南國立成功大學藏。

此外，國立臺南藝術學院的成立，有一些年輕人正從這當中萌芽成長，如帶有裝置意味的陳浚豪為其中佼佼者（圖36）。另潘娉玉，則以帶著自然主義、女性色彩的編織手法，從事軟材雕塑，也獲相當重視與期待（圖37）。而任教於此的屠國威，則在鐵材與石雕中進行反覆的思索（圖38）。以臺南為中心，北有嘉義的王文志，作品中永遠透露著對嘉義山上林木的深厚情感與懷念（圖39）；高雄方面有師大系統的洪郁大，帶著一份生活的滄桑之感（圖40）；吳寬瀛、陳明輝則在幾何的形式中，強調觀者的參與（圖41、42）。賴新龍以工業社會的化學材料如塑膠水管為媒材，作成極具吸引力的作品（圖43）；黃順男則在純粹中尋找象徵的意含（圖44）。任教屏東師院的林右正，作品講究空間結構，部分則加入展演手法（圖45）。

圖37：潘娉玉，【攸心】，1998，鐵絲、紗布，165×110×110cm，臺南國立成功大學藏。

圖36：陳浚豪，【四方】，1998，壓克力盒（16個）10×315×315cm。

圖38：屠國威，【成功】，1994，銅、繪色，300×480×116cm。

圖39：王文志，【山川之父】，1995，
銅，320×280×280cm。

圖41：吳寬瀛，【文明的痕跡】，1996，鋁，250
×250×250cm。

圖40：洪郁大，【討海人的手】，1993，
塑鋼，90×60×30cm。

圖42：陳明輝，【方位↔方向】，1998，鐵，250
×1000×1000cm。

圖 43: 賴新龍，【突】，1998，
FRP 管、漆料，350×250×250cm。

圖 44: 黃順男，【未來不是夢】，
1998，大理石，40×40×13cm。

圖 45: 林右正，【空間影像結構】，
1995，不銹鋼，150×160×160cm。

　　整體而言，臺北仍為現代雕塑的大本營，出身臺南自學成功的郭文嵐，以其精湛的銅雕處理，深受此地景觀界的喜愛❷❼（圖 46）。藝專美術科雕塑組第一屆畢業的何恆雄，早年是「省展」重要的獲獎者，勇於嘗試變化、自我挑戰，近年在石雕上亦有傑出之作，取山海意念而化為雕塑景觀❷❽（圖 47）。吳炫三以類同於繪畫的造形語彙，化為巨型雕塑之作，雕塑性凌越了

早期以鐵材拼合的作品（圖 48）。蒲浩明是前輩雕塑家蒲添生之子，近作取材自然形象，頗有詠物詩之意趣（圖 49）。而高燦興學理與技法兼具的素養背景，頗受藝壇敬重，他是國內鐵雕藝術的佼佼者，其銲合之技法，表現了鐵材多樣性之可能❷❾（圖 50）。林良材以靈視般的銳眼，將眾生的苦痛與歡樂、消沉與奮起，凝注在一片片原本平板無生命的銅片、鐵片中❸❶（圖

❷❼郭氏 1984 年完成臺南文化中心前水池中之【永生的鳳凰】雕塑，是國內各文化中心中較大型而具特色之作品。

❷❽何氏 1965 年完成臺南市延平郡王祠內歷史文物館之鄭成功受降巨型銅像【屈服】，是當年少數半具像之大型公共藝術。另參《何恆雄雕塑展——擁抱

生命之美》，臺灣省立美術館，1998.5，臺中。

❷❾高燦興是臺灣少數專研鐵雕之專業雕塑家，且對學理之研究，時有專文發表，為國內各大美術館舉辦大型雕塑展時之重要諮詢對象。

❸❶林良材以敲擊、撕剪之手法為主，賦予鐵材豐富之生命，是國內備受國際矚目的重要雕塑家。

51）。張子隆、董振平、黎志文、李光裕，均是國立藝術學院的老師，那種講究精緻品質的傾向，使他們的作品往往帶著一份

濃郁的學院古典氣息，而手法、形式仍不失強烈的現代品味（圖52～55）。

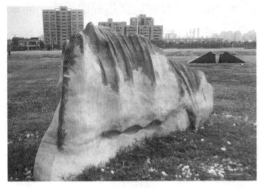

圖46：郭文嵐，【展翅】，1998，青銅，325×230×150cm，臺南國立成功大學藏。

圖48：吳炫三，【遠眺】，1991，銅，303×242×242cm。

圖47：何恆雄，【山與海】，1997，石，150×310×84cm。

圖49：蒲浩明，【桃】，1991，青銅，130×100×95cm。

圖 50：高燦興，【鹿】，1996，鐵、
不銹鋼，208×282×50cm。

圖 52：張子隆，【Madame】，1998，
銅上色，240×106×80cm。

圖 51：林良材，【讚嘆】，1998，銅，
285×134×25cm。

圖 53：董振平，【迴旋穿透－325】，
1993～98，鐵鋁、現成物，600×600
×600cm。

相較之下，任教於國立臺灣藝術大學（原藝專）的陳振輝，則更重視傳統雕塑中的量感與媒材特性（圖56）。

推動現代藝術不遺餘力的賴純純，是在所有從事裝置藝術的作家中最具雕塑性格者，其作品中浮現的禪意、佛性，似乎凌越了她的女性特質[31]（圖57）。

較具空間擺置特質的，有輔大景觀設計系的張德輝，和較年輕的徐揚聰，他們都對環境與人之間的關係有所反省、探討（圖58、59）。

相對於現代藝術的追求，造形上以寫實為主體的高振益，任教復興美工二十餘年，技法風格影響學生甚鉅，是國內少數持續進行人體肌理質感探討的藝術家（圖60），唯近年來亦有轉向抽象造形的表現。同年生的唐自常和較年輕的簡志達，則是強調人體結構中的律動表現（圖61、62）。屬於前輩的周義雄，與何恆雄同為藝專美術科雕塑組第一屆畢業生，長期以中國樂舞人物造形為探討主題，開展出銅上加彩的技法，富濃厚的中國色彩，頗受國外人士所看重[32]（圖63）。

圖54：黎志文，【泉水】，1998，黑花崗石，300×60×40cm，臺南國立成功大學建築系藏。

圖55：李光裕，【寶印】，1998，銅，120×60×70cm。

[31] 賴純純是國內少數具備強力活動力及創作力之女性藝術家，早期作品較具純粹、低限的特質，後期則注入更多宗教之哲思，參《賴純純——雕塑自然／時間自然·空間自然·人性自然》，賴純純工作室，1996.4，臺北。

[32] 周義雄人物造形在傳統古樸與現代簡潔中，尋求巧妙之協調，作品近期受德國柏林國家人類文化學博物館之邀，舉行大型展出。

圖 58：張德輝，【空間】，1993，蛇紋石銦、銅索、繃帶，77×77×142cm。

圖 56：陳振輝，【互持】，1996，青銅，190×45×45cm，臺南國立成功大學藏。

圖 57：賴純純，【真空妙有】，1995，銅，225×190×110cm。

圖 59：徐揚聰，【寵中鳥】，1994，不銹鋼，130×160×45cm，65×65×45cm。

圖 60：高振益，【瀕死的黃河】，1998，
玻璃纖維，230×210×160cm。

圖 62：簡志達，【舞動】，1996，銅，210
×180×140cm，臺南國立成功大學藏。

圖 61：唐自常，【喜悅】，1997，玻
璃纖維，160×170×90cm。

圖 63：周義雄，【琵琶飛天】，1977，
金銅加彩，280×130×75cm，臺南國
立成功大學藏。

阮文盟也是藝專雕塑科畢業，長居德國，設計珠寶，亦從事金屬創作，作品企圖表達亞熱帶風情特色，施作細膩、品質極高。而楊柏林也在商業與藝術之間，有極好的拿捏，作品富濃厚文學氣息與夢幻特質。楊奉琛追隨乃父楊英風風格，加以延續擴張，造形上更為靈動（圖 64 ～ 66）。

桃園的李達皓取材人像的簡化形象，和姜憲明來自自然生物的聯想，均表現了一種極簡卻深的形象意含（圖 67、68）；陳齊川以中國林園造景框景、借景的手法，顛覆了石材的重量感，予人輕靈浮動的感受（圖 69）。

更為年輕的一代，如傅伯年對環境的關懷、張乃文賦予材質一種儀式性的神聖感，都是臺灣現代雕塑極可期待的明日之星（圖 70、71）。

圖 65：阮文盟，【亞熱帶風情】，1998，不銹鋼，210×50×35cm。

圖 64：楊柏林，【黃金海岸】，1993，青銅，95×597×150 cm。

圖 66：楊奉琛，【相交與共融】，1997，不銹鋼，192×65×72cm。

圖 67：李達皓，【玉體如意】，1997，樹脂石粉，50×205×70 cm。

圖 69：陳齊川，【天空】，1997，南非花崗石、花蓮雲紋石，245×1000×150cm，臺南國立成功大學藏。

圖 68：姜憲明，【萌芽】，1996，大理石，138×104×145cm。

圖 70：張乃文，【淄流IV ── 融】，1994，花崗岩，80×167×92cm。

圖71：傅伯年，【飄落的黑雪】，1994，銅，91×50×35cm。

四、期待世紀黎明的來臨

從臺灣美術發展的整體歷史檢驗，雕塑藝術無疑是一個較受冷落的門類。自從1920年代末期，黃土水以他帶著西方古典寫實風格的作品入選日本帝國美術展覽會，打開臺灣近代美術發展的序幕，到1930年以三十六歲英年辭世，留下傳世的經典之作；臺灣的雕塑青年，似乎沒人再能繼踵其盛，引領時代風潮。

不過臺灣雕塑的零落蕭條，其原因不完全來自藝術家個人才情之有無，而是特殊的歷史情境使然，日治以來的臺灣社會，始終沒能提供雕塑家一個最低限的發展空間。

雕塑是一種佔有三度空間的藝術，而空間是權力的象徵；尤其是屬於公共的開放空間，更是當權者緊緊掌控絲毫不願放鬆的領域。日治時期，臺灣藝術家優秀如黃土水、陳澄波等，得以被容許在當時象徵藝壇最高權威的「帝展」會場佔有一席沙龍之地，卻絕不容許其作品在公共空間中頂立昂揚。號稱先進文明的日本政權，治臺時期，臺灣都市重心的各個圓環，站立者仍是日本總督、親王的塑像。此一情形，在戰後更是變本加厲，戒嚴時期的政治氛圍，一批數量龐大舉世罕見的偉人圖像，從街頭深入校園、軍營，以及各個公私立機構。偉人圖像不是不能成為創作的題材，但顯然創作的內涵不是臺灣戒嚴時期偉人圖像創作者最主要的考量。臺灣雕塑家的才氣喪失了揮灑發揚的空間，只能萎縮到沙龍展覽會場，在那些木製的展示臺上，進行一種脫離生活、純粹觀賞的造形遊戲。

我們不能說臺灣「展覽型」的雕塑藝術，毫無風格、手法、主題、材質上的創新與探索，但相較於繪畫界在1950年代後期發動的現代繪畫運動、抽象水墨風潮，

以迄 70 年代的鄉土運動，臺灣的雕塑藝術顯然欠缺較具全面性與整體性的時代訴求與思考。

威權的解構帶來了空間的共享，解嚴前後的雕塑悸動，始自嘉義吳鳳銅像的拆毀。而 1992 年「文化藝術獎助條例」的頒行，以及公共建築百分之一藝術經費的規範，更標示著臺灣雕塑藝術新紀元的來臨。臺灣的雕塑藝術正從室內的木質展示臺上走向戶外，在景觀中和大眾開始對話。而這些「景觀型」的雕塑藝術，已逐漸脫離戒嚴時期政治權力的壓迫，有了發展空間；在意識形態上，也漸次擺脫威權時代那種強調「巨大永恆」的普遍傾向，而有更為活潑多元的表現。

雕塑新紀元的來臨，應不僅是舞臺空間的改變，更重要的是意識形態的調整；當雕塑重新融入生活，成為一種驚喜，而非宰制或震懾，臺灣的雕塑藝術應可走出一片更為廣闊而愉悅的天空。

人文與自然之交映

——美術家眼中的淡水風情

一、淡水描繪小史

　　淡水最早被人用圖畫的方式描繪出來，可推溯到十七世紀初期歐人在此爭衡鬥勝的時代。1629 年，也就是西班牙人佔領淡水的第二年,佔據臺灣南部的荷蘭人，有心驅逐西班牙人，曾派員偵察淡水附近水域，並加以描繪❶。在這最早的圖繪中，西班牙人所蓋的聖多明哥城，清楚地雄據在淡水河的河口；不過可能由於測繪者無法深入內地，淡水河被畫成為一個港灣的形式，而沒有向內延伸的河道；又可能是基於同樣的限制，淡水河附近的村落、山形，都被有意無意的簡省❷（圖 1）。

　　較詳細的淡水圖，在 1654 年被完成，此時，荷蘭人已佔有淡水。一張帶著淡彩的手繪地圖，清晰地描繪了三百多年前臺灣

淡水河流域的山形、聚落（包括平埔族人與漢人）、耕地，及荷蘭人的公共建設；地圖上並附有編號，清楚地說明了各個圖繪的意義，淡水村落對岸的大觀音山，第一次清楚的被描繪並標示出來❸（圖 2、2–1）。

圖 1：荷人手繪，【雞籠和淡水之間的臺灣北部海岸手繪海圖】（局部），約 1629。

❶參格斯‧冉福立 (Kees Zandvliet) 著，江樹生譯《十七世紀荷蘭人繪製的臺灣老地圖》下冊，頁 26～27，漢聲雜誌 106 期，1997.10，臺北。

❷此圖現藏荷蘭海牙國立總檔案館。

❸此圖現藏荷蘭海牙國立總檔案館。

圖2：荷人抄繪，【淡水及其附近村落及雞籠嶼圖】，1654。

圖2-1：圖2局部（淡水部分）。

此後清朝歷次修纂的府志、縣志、廳志，卷首的形勢圖，均可見到這古名「滬尾」的地區。但簡略的線條勾勒，只在呈現地形方位，完全失去了山形水勢的風景意象（圖3）。倒是康熙六十一年 (1722)，巡臺御史黃叔璥奉呈皇帝御覽的【臺灣番社圖】，對各地的山川、聚落、城市、官署、田園、水陸防營、道路港灣，乃至番社習俗，均有圖文相參的生動呈現。「淡水社」位於「淡水城」邊，原住民持矛狩獵的情狀，及對岸高聳的觀音山，中隔寬闊的淡水河道，予人以相當豐富的想像❹（圖4）。約二十餘年後的乾隆年間，另有滿籍巡臺御史六十七，託畫工作成【番社采風圖】，其中【瞭望】乙圖，即以淡防廳原住民攀爬「望樓」、守望禾稻、以防奸宄盜禾的風

圖3：【臺灣府志】中的滬尾地區。

❹此圖現藏臺灣省立博物館。

俗為內容❺（圖5）。畫中所繪望樓形式，
及住民高架式屋宇，至日治時期，仍可得
見於日人所作番人舊慣調查記錄之中❻。

　　同治十年 (1871) 修成之《淡水廳志》，
距離六十七時代已一百多年，卷首附有「淡
水八景」，其中，【滬口飛輪】首次以文人
認知形式，賦予淡水一地較為具體的風光
意象；這也是淡水開埠以來，以港口形式
被描繪認知的較早形式❼（圖6）。

　　然而近代認知中的「淡水之美」，更明
確的建立與形塑，似仍應以日治時期為起
始。「滬尾」之名也在此時，改為「淡水」。

圖5：六十七【番社采風圖】之【瞭望】。

圖4：黃叔璥【臺灣番社圖】（局部）。

圖6：《淡水廳志》，「淡水八景」之【滬口飛輪】。

❺六十七【番社采風圖】現有版本五種，分藏臺北南
　港中央研究院歷史語言研究所、臺北國家圖書館臺
　灣分館、北京故宮博物院，及北京歷史博物館，相
　關內容詳參蕭瓊瑞《島民・風俗・畫──18 世紀
　臺灣原住民生活圖像》，東大圖書，1999.4，臺北。
　此圖採中央研究院本【瞭望】幅。

❻參見《臺灣蕃族圖譜》，臨時臺灣舊慣調查會，1915，
　臺北。

❼圖摘《淡水廳志》卷首，臺灣研究第46種，臺灣
　方誌彙刊卷一，臺灣銀行經濟研究室，1956.12，
　臺北。

1918 年，日本大正七年，日籍膠彩畫家木下靜涯 (1887～？) 與友人前往印度研習佛畫，返日途中，路經臺灣，因病滯留，為淡水風光所吸引，遂有長居之意；後並舉家遷居此地，時在大正十二年 (1923) 之間❽。木下居淡期間，曾與畫友組成畫會，招募淡水地方有力人士入會，倡導藝文風氣。1927 年，並催生「臺灣美術展覽會」（簡稱「臺展」）成立，影響臺灣新美術運動甚鉅❾。

木下居淡期間，擇居「三層厝」達觀樓西側之一棟磚瓦二層建築。二樓前廊可眺望觀音山和淡水河口，居高俯望，視野極佳❿。木下常於此地作畫，一件至遲完成於 1935 年的作品，即以俯視淡江帆影為取景。

木下舉家定居淡水的三年後 (1926)，楊三郎就讀日本關西美術學院二年級，利用暑假返臺期間，四處寫生，尤其看中了淡水一地；因其家境富裕，乃在此地尋得一間日本宿舍，充當畫室⓫。相對於木下的膠彩畫，楊三郎的油畫手法，更吸引了一批在地年輕人的興趣；先後與楊氏交往並投身創作者，有杜添勝、李水吉、邵來成，及新店的盧春元等人。其中，除邵來成外，各人作品均曾先後入選臺、府展，亦多以淡水風光為題材，此外，外地來此寫生而作品入選府展者，尚有洪水塗、黃集榮、蘇秋東等多人⓬。

楊三郎出入淡水期間，亦曾多次邀約日本畫家來此作畫，包括關西美院老師田中善之助，及畫友別府卷一郎等人。1929 年楊氏自關西美院畢業後，每年前來淡水寫生作畫的習慣，仍舊不變，如 1935 年，楊氏以【盛夏淡水】出品九屆臺展「無鑑查」、1936 年以【夕暮的淡江】入選十屆臺展，可見其對淡水風光的描繪，始終未斷。1944 年，楊氏夫婦因戰爭空襲，更選擇淡水作為避難之所；期間並受陳敬輝之邀，任教淡水高等女子學校及淡水中學⓭。1946 年，臺灣音樂家高慈美、林秋錦、蔡繼焜等人，前往淡水拜訪楊氏夫婦，因而促成了戰後省展的創設⓮。

楊氏為人海派好客，促使日治時期多

❽參見張建隆〈淡水繪事因緣錄〉，《尋找老淡水》，頁 129～130，臺北縣立文化中心，1996.7，臺北。

❾參見謝里法《日據時代臺灣美術運動史》，頁 90～92，藝術家出版社，1978.11，初版，臺北。

❿同❽。

⓫同❽，頁 131～132。

⓬參王行恭編著《臺、府展臺灣畫家東、西洋畫圖錄》（以下簡稱《臺、府展圖錄》），編者自印，1992，臺北。

⓭同⓫。

位畫家前往淡水作客畫畫。即使楊氏不住淡水期間，畫家也常結伴前往淡水寫生，並留下諸多佳構，這些人包括：倪蔣懷、陳澄波、廖繼春、李石樵、藍蔭鼎、李澤藩、洪瑞麟、吳棟材、葉火城、楊啟東、陳慧坤、鄭世璠等人。

日治時期臺籍畫家中，真正長期居住淡水者，以陳敬輝為代表。陳氏1932年自日返臺，任教淡水女子學校及淡水中學，一生貢獻美術教育，甚至利用暑假開設「美術講習」課程，提供在校生課外研習及校外人士進修管道，直至1968年去世為止❺。陳氏本人擅長膠彩人物畫，所作淡水風景畫不多，但留有部分素描及淡彩風景。其女弟子林玉珠（王昶雄之妻）亦曾以淡水之作入選第三回府展❻。另臺北人紀秀真，亦為一膠彩畫家，早在1931年，亦以【淡水紅毛城】一作入選第五回臺展；紀氏手法細密，畫作清晰呈現當時淡水紅毛城附近林木、建築景象❼。

木下居住淡水，直到戰後第二年

(1946) 始被迫返日。而日治時期來臺日本畫家中，留下淡水畫作者，尚有和田三造、小磯良平等人❽。

戰後的淡水，仍是臺灣畫家的最愛，陸續前來作畫者絡繹不絕，除前提諸人外，又如行動美協與紀元畫會的呂基正、陳德旺、張萬傳、廖德政、金潤作等人，他們以觀音山為題材的創作，幾乎使這座山成了臺灣畫家心靈中的聖山；山形婉約如觀音橫臥，水波瀲灩，傾訴無盡歷史滄桑。

戰後成名的畫家，以淡水為作畫題材者，亦不勝枚舉，如蔡蔭棠、賴傳鑑等，但以何肇衢最具代表性。何氏對淡水之描繪，最早開始於50年代末期，90年代初期，何氏借住淡水作畫，曾有一年產量幾近二百餘幅之記錄❾，成為市場最愛。

70年代之後，鄉土運動激發本土認同風潮，淡水以豐富的人文與自然景觀，又蘊育了連紀隨、李永沱、陳月里、劉秀美等幾位素人畫家，提供了淡水在文人雅士認知之外的另一殊異風貌❿。

❹參蕭瓊瑞《五月與東方——中國美術現代化運動在戰後臺灣之發展 (1945～1970)》，第三章第一節〈全省美展之設立〉，東大圖書，1991.11，臺北。

❺參見「陳敬輝紀念展」專輯，淡水藝文中心，1995.10，臺北；及林新輝〈懷念的臺灣美術家陳敬輝〉，《聯合報》1995.10.2三十四版。

❻參《林玉珠——膠彩與我》，作者自印，1998.5，臺北；及前揭《臺、府展圖錄》東洋畫，頁116。

❼參前揭《臺、府展圖錄》東洋畫，頁233。

❽訪何肇衢。

❾同上註。

❿參《臺灣素樸藝術》，臺北市立美術館，1997.8，

臺灣，這個被稱作福爾摩沙的美麗之島，沒有一個地區，曾被這樣多的畫家，以如此豐美而多量的畫作，不斷地描繪、形塑。初步估計，截至目前為止，畫家筆下的淡水之作，至少超過五百多件。淡水作為美術史研究中的一項課題，應有其值得探掘、深究的文化與美學上的豐富內涵。

本文的重點，以日治以來的大量畫作為材料，不在探討個別畫家的風格特色，而在試圖釐清淡水之作為一個倍受喜愛的「風景」，是那些元素吸引了畫家的目光？而畫家眼中的淡水風情，又呈顯了何種特殊的文化意義或美學內涵？簡單地說：本文的目的，不在辨明各個畫家作品風格的不同所在，而在企圖搜尋、探掘其中相同、相通的部分，藉此作為建構「淡水」美學的一個可能基礎。

二、觀看淡水的幾種角度

「風景畫」概念的成立，在中西美術史上，均是一個重要的課題。一如中國山水畫家早在三、四世紀，即藉著外在的自然景象聊寫「胸中丘壑」㉑；西洋的風景畫家，也在十五世紀前後，開始形成在自然的觀察中，賦予人文想像與秩序的傳統㉒。因此，即使某些表面看來極其客觀寫實、帶著記錄意味的風景畫，事實上，在取景下筆的時刻，即蘊含了畫家個人或那個時代理解自然、掌握自然，進一步詮釋自然的人文意義。

歸納可見的大批畫作，淡水作為一個被不斷描繪的「景點」，大抵有幾組「意象」，是畫家在作品中共同突顯出來而值得我們特別留意者；這幾組「意象」的提出，將有助於我們理解畫家眼中的淡水風情之具體內涵。茲試分論如下：

(一)水鄉船影

淡水是淡水河系的唯一出口，也是臺北盆地的主要門戶；早在正式開港之前，淡水即是大陸移民與各國貿易商品在北臺灣最重要的轉運站。清同治元年 (1862)，淡水在中英「天津條約」的簽訂下，正式

臺北；及《臺灣樸素藝術圖錄》，臺北縣立文化中心，1995.1，臺北。

㉑參余城〈山水畫概述〉，《中國書畫 I ，山水畫》，頁136～142，光復書局，1983.3 再版，臺北。

㉒參王哲雄〈印象主義之前——西洋風景畫的萌芽及其演變〉，《羅浮宮博物館珍藏名畫特展——16 至 19 世紀西方繪畫中的風景畫》，頁 26～33，帝門藝術教育基金會，1995.9，臺北。

開港，並設立海關，自此進入港埠歷史的
顛峰時期。同治十年 (1871) 修成的《淡水
廳志》，卷首「淡水八景」中的【滬口飛輪
】，即是此一貿易盛況的具體寫照。然而這
種飛輪破浪前行的景象，並沒有留存在日
治以來的畫家筆下，反而是一種靜江水月、
孤帆幾片的恬靜景致，成為畫家對淡水一
地最鮮明的意象。

　　1930 年，黃集榮入選第四屆臺展的一
件【風景】（圖 7），即以帆影橫過淡江水
面的意象為題材，受到評審的青睞：遠景
是觀音山，近景為岸邊屋宇與山路，路面
高於牆面，由畫面前景正中，斜向右後方
遠去，路旁護堤外，是一些竄生上來的植
物，一棵姿勢多變、枝幹張揚的喬木，賦
予畫面較為活潑的氣息，但整體畫面是安

靜而無爭的；帆船之後，還有一艘無帆的
小船，上有小小人影，拉深了畫面的焦距。
1932 年第六屆臺展，亦有李水吉的【淡水
河畔】（圖 8）一作，鏡頭拉近，在岸邊一
棟二層樓房的前方，有兩、三艘靠岸休息
的帆船，帆布已卸下，孤獨的桅桿，挺立
向天，後方是觀音山的一角。這原本飛輪
繁忙的港口，如何變得如此靜謐且帶著些
許荒涼的情狀？

　　原來在日人治臺之後，基隆逐漸取代
了淡水的港口地位，尤其在 1920 年代市街
改造的過程中，原是淡水門戶的沿河方向，
隨著港口機能的退化，逐漸沒落，對外的
交通改由陸路取代；一種沒落中的廢港意
象，帶著某些浪漫的情懷，反而格外吸引
畫家的喜愛。

圖7：黃集榮，【風景】，1930，布上油彩，第
四屆臺展。

圖8：李水吉，【淡水河畔】，1932，布上油彩，
第六屆臺展。

1910 年代末期到達此地、並定居於此的日本畫家木下靜涯，以及之後以淡水為題材的日籍東洋畫家森月城和吉田初三郎等人，均不例外地著意於表現淡水繁華過盡、復歸平靜的恬靜之美。這些作品，大抵均完成於 1935 年前後，木下靜涯的【淡江帆影】（圖 9），遠方是雲煙水氣攔腰橫過的觀音山，水中尚有一堵沙洲，一只帆船在沙洲前順風而行，前景另有一艘無帆小舟，上有正彎腰勞作的漁夫，旁邊則是柳樹、瓦屋相參的聚落，岸邊靠泊著幾只卸帆息作的戎克船。這種平和的景象，襯

圖 9：木下靜涯，【淡江帆影】，約 1935。

圖 10：森月城，【淡江落暉】，年代未詳。

以木下細膩柔和的筆法，格外顯得清新闊遠。木下長居此地，用情既深，下筆也就格外感人。

森月城的筆法較為快速而率性，但淡江波平無痕、水鄉恬靜的意象，亦與木下之作，殊無二致。森月城尤好在畫面增添一些和緩的人物，或是行走中的路人、或是背著小孩在岸邊等候夫婿收工的婦人（圖 10）。淡水的風情、人情的恬淡，猶似一曲慢板的小夜曲。

木下靜涯與森月城的作品，均採登高俯望的視角，予人以遼闊開朗的氣象，江面平遠，水天一色。至於吉田初三郎的【

圖 11：吉田初三郎，【淡水暮色】，1935。

淡水暮色】（圖11），則採取另一角度，由江面回望岸上聚落，萬家燈火，一勾彎月，水面有粼粼燈影的反映，逆光的帆影獨佔畫面中央；南國風情，水鄉夜景，予人以無限遐思想望。

　　1930年代後期，前來淡水寫生的臺籍畫家人數漸多，陳澄波一件作於1935年的【淡水風景】（圖12），畫家立足岸邊，平視淡江，對岸平野山巒歷歷在目，前景左方是建於微高坡地的屋舍，右邊是三棵高聳的喬木，樹幹伸展，幾乎遮住了整個天空，江水反映著天空的清明，岸邊一只小船，畫

家意欲掌握、表達的，仍是山光水色間平和寧靜的氣息，時間似乎靜止，午后無限悠長。事實上，陳澄波對淡水的描繪，自1930年以後，即接續不斷，他和中南部上來的畫友，往往投宿在臺北鐵道旅館，一早搭乘火車，一路到達淡水，黃昏之後再返回臺北❷❸。這種畫友同遊淡水寫生的經歷，曾被記錄在陳氏1941年一件水彩速寫的背面，上有李梅樹、林玉山、楊佐三郎（楊三郎）、中村敬輝（陳敬輝）、郭雪湖，以及陳澄波等人的簽名，並書「昭和十六年春初淡水寫生紀念」數字❷❹（圖13）。

圖12：陳澄波，【淡水風景】，1935，布上油彩，72.5×91cm，家族藏。

圖13：陳澄波作品後之畫友簽名。

❷❸訪何肇衢。

❷❹參見江衍疇〈伊誰來繪涉紅圖──藝術家與淡水〉，

《藝術家眼中的淡水》，淡水藝文中心，1993.9，臺北。

另如洪瑞麟對淡水的熱愛，也從戰前持續到戰後；他經常投宿淡水旅店，穿著簡便衣褲，走在淡水老街，一如當地居民㉕。1935 年的一幅【淡水的船】（圖 14），濃重的色彩，表現了江水湛藍清涼的感受，兩艘漁船並泊，畫面只取船身部分，略去了船桅，江水及水面倒影，成為畫面主題，右下方則是幾位在江邊洗濯衣物的婦女。勞動中的人群及承載這些人們的大自然，似乎始終是畫家洪瑞麟關懷的焦點。

相對於洪瑞麟的率性濃重，郭雪湖以近乎工藝裝飾的手法，詳細地描繪了戎克船的形貌。從 1935 年獲第九屆臺展「朝日賞」的一作（圖 15），直到 1960 年代，乃至 1980 年代，均仍有類似的主題創作（圖 16、彩圖 14），表現了畫家對此一題材的高度興趣；這也是淡水之為水鄉，而他地所難能得見的殊異景觀。後期作品以色彩明麗引人，多艘並置，頗為壯觀；早期獲獎一作，則更細膩地表現了船上各種裝備的繁複，以及船夫的忙碌。巨大的戎克船邊則有多艘舢舨及竹筏，連繫圍繞，應是在退潮時，由岸邊接渡貨品、旅客之用。郭雪湖的作品，一如特寫的民俗記錄。

對民眾生活的熱心描繪，藍蔭鼎也是一例。1930 年，藍氏即以【港】（圖 17）一作，入選第四屆臺展。此作在標題上雖未直接標明淡水，但從岸邊櫛比鱗次的屋宇以及遠方山形，應可確認係屬淡水景致無誤。江上一遠一近的帆船，搭配中景帆船桅桿及小船，仍是一派水鄉船影景致。藍氏細筆寫繪的手法，在戰後更發揮了他呈顯生民百態的特色，作於 1965 年的【遠眺觀音山】（圖 18）及 1967 年的【淡水斜暉】（圖 19），在開闊的全景式風景中，把淡江船伕工作忙碌的情狀，作了淋漓的表現；在其他畫家恬靜平和的風情中，更增添一份務實勞作的鄉土情趣。

不過就多數畫家言，淡水並不是一個終日忙碌的地方，李石樵 1950 年的【淡水河畔】（圖 20）、李澤藩 1956 年的【朝霧】（圖 21）、林克恭 1966 年的【淡水港】（圖 22），甚至何肇衢 1993 年的【淡水夕照】（圖 23），淡水始終猶如一個沉睡中的小鎮，一切勞作暫息，不管朝露、夕照，靠岸停泊的小船，在盪漾輕搖的微波推擠中，似乎等待著另一個航程的出發。

不過可以肯定的一點，在 80 年代之後，三角形的遊艇式船帆已取代了古老的戎克船四角形船帆；淡水的水鄉意象，似

㉕訪何肇衢。

圖 14：洪瑞麟，【淡水的船】，1935，木板裱
布油畫，33×53cm，私人藏。

圖 15：郭雪湖，【戎克船】，1935，紙本膠彩，
尺寸未詳，第九屆臺展朝日賞。

圖 16：郭雪湖，【三彩船】，1986，絹本膠彩，
47×52.5cm，家族藏。

圖 17：藍蔭鼎，【港】，1930，紙本水彩，第
四屆臺展。

圖 18：藍蔭鼎，【遠眺觀音山】，1965，紙本
水彩，57.2×77.3cm。

圖 19：藍蔭鼎，【淡水斜暉】，1967，紙本水
彩，56.8×77.7cm。

圖 20：李石樵，【淡水河畔】，1950，布上
油彩，45×65cm，家族藏。

圖 21：李澤藩，【朝霧】，1956，紙本水彩，
55×74cm，家族藏。

圖 22：林克恭，【淡水港】，1966，布上油
彩，38.1×45.7cm。

圖 23：何肇衢，【淡水夕照】，1993，布
上油彩，50×60cm。

圖 24：楊三郎，【淡水】，1982，布上油
彩，38×45.5cm，私人藏。

圖 25：陳德旺，【淡水‧行船】，
1982～84，布上油彩，32×41cm，家族藏。

乎不再和商業、漁業聯想在一起，而更像一個遊客熙攘的觀光勝地。楊三郎 1982 年的【淡水】(圖 24)之作，江上帆影穿梭，前景綠樹黃沙，搭配一艘掛著白帆、船身有著紅、綠、藍、白等色相間的傳統漁船，明亮的天空，一如歡愉多采的遊客心情。倒是陳德旺 1980 年代一系列以淡水為主題的作品，如【淡水‧行船】(1982～84)(圖 25)、【觀音山風景】(1982)(彩圖 15)等，簡潔的構圖、純化的形體，配以單純卻層次豐富的色彩，將景象提升為一種心靈的象徵，像一首首無聲的詩詞，如歌的行板，輕靈、流暢，而帶點孤寂。淡水之美，首先離不開水鄉船影的意象，不論 30 年代的恬靜，或是 8、90 年代的寂寥、偶爾的熱鬧，淡水在畫家筆下，永遠是繁忙臺北城外一個可供心靈休憩的邊城水鄉。

㈡觀音風情

淡水之作為一個優美恬靜的水鄉，她不同於臺南的安平，不同於北臺的基隆，因為隔著一條淡江，在不遠的對岸，她有著一座可供遙望、凝視的「觀音山」。

在前項提及的諸多作品中，均可同時得見對觀音山的描繪，但其性質，大抵是在作為畫面的遠景或背景。以觀音山為主體，進行較集中而深刻描繪的作品，係在戰後才大量出現。

顏水龍 1947 年的【觀音山】(圖 26)一作，是極具代表性的典型。顏氏以帶著色面分割的手法，將日落時分的觀音山景象，作了極鮮明的描繪。山形座落在畫面正中央，山腳下的矮樹與民房，隱約地成為山與水的分界，水面有山形的倒影，並以較明亮的色點，暗示出夕陽反照的印象；天空採黃色為主調，襯以數抹茶紅雲朵，上方則為帶著綠色的天際，紅、綠並置，頗為別緻。

圖 26：顏水龍，【觀音山】，1947，木板油彩，65×80cm，家族藏。

林克恭 1967 年的同名之作 (圖 27)，在精神、手法上也有頗為類通的趣味。顏氏前作係以油彩畫在木板上，林氏此作則以油彩畫在膠板上，由於媒材上的接近，均屬硬質襯底，因此畫面均呈簡潔、濃重、筆力富於勁道的特色，且風格也均具色面分割簡化的意趣；唯前者以暖色為主，後

者以冷色為主。顏氏之作，構圖上接近正十字型的穩定感，林克恭則採「之」字型的斜線延伸，白色的道路筆直的向斜後方延伸，具有速度的感覺，前景的樹幹，遮掩了白路的盡頭，使它更具空間深遠的效果。掛於樹梢的幾片樹葉，頗具戲劇的舞臺效果，一如左方天際較為明亮的一朵大白雲；一切景物，烘托出位於畫面中軸線上的觀音山，小巧卻沉重穩定，襯著戲劇性的天藍，觀音山在此有神聖化的傾向。

事實上，觀音山一如臺灣的聖維克多山❷，是許許多多畫家長期描繪不厭的聖山。他們從各種角度眺望觀音山，觀音山在

某種意義，早已超越單屬淡水風情的地方層次，她是許多居住在大臺北區域的畫家，藝術心靈的故鄉。就如前提顏水龍一作，係他站立在當時臺北中山堂屋頂上遙望的產物❷，崇仰中帶著幾分想像的成分；林克恭也不完全是站在淡水鎮上看觀音山。至於廖德政，乾脆在天母蓋了一棟畫室，可以從窗外遠眺觀音山，透過窗前的田野、樹叢、山徑，他在幾乎看來沒有多少變化、卻筆筆深思、筆筆用情的長期經營中，完成了一幅幅以觀音山為精神歸宿的作品（圖28）。知名藝術史學者顏娟英在描述廖氏諸多風景作品之後，如此形容他：

圖27：林克恭，【觀音山】，1967，膠板油彩，21.6×26.7cm。

圖28：廖德政，【觀音山晚霞】，1992，紙板油彩，19×26cm，私人藏。

❷ 聖維克多山 (Mont. Sainte-Victoire) 為後期印象派大師塞尚 (Paul Cézanne, 1839～1906) 晚年日夜研究描繪的對象。

❷ 參見《臺灣美術全集 6・顏水龍》，圖版 63 說明文字，藝術家出版社，1992，臺北。

畫家最心儀的還是遠接水天之際的觀音山。多年來他不斷經營佈置，從窗前挪向樹叢的腳下望向觀音山的一片天地。例如【寧境】、【相思樹林】、【靜晨】、【晨曦】、【黃昏】、【綠野】、【清晨】，這些陸續完成於1989～1991年的作品，近景是空寂無人的草叢，據此盤桓可以憑眺遠處的觀音山。……有時綠野中一陣薰風拂面，草堆裡的蟲子、蝴蝶輕盈地飛舞；有時是畫家凝視著平靜的地面上映照的夕靄，讚嘆其光影變化；也有時畫家佇足於樹旁，遠眺清靜如仙境的觀音；也有時朝陽戶露，草木蠢動，生氣活潑。其中，尤其像【黃昏】一作中，由池水反照天空，水天相映的構圖頗受畫家的喜愛，因此在1991年以後陸續發展此主題，正面掌握近景腳下的立足地與「觀音山」的呼應關係。尤其是1992年完成的【觀音山晚霞】聯作，夕暮中橙紅色與黑影的搭配，天地交融於一片莊嚴的光影，揉和其一貫浪漫的田園詩曲與

莊嚴、神祕的氣息，可以說是他晚年的力作。㉘

　廖德政之描繪觀音山，其生活與創作已完全合一。廖氏的好友，也是充滿才華與個性的金潤作，其描繪的花卉之作膾炙人口，但他也以對觀音山的熱愛，留下許多「觀音山落日」的作品。如1970年的一作（圖29），以灰色為主體，夜色將近，太陽的餘暉，在逆光的畫法中，灑落在樹叢的末梢，也反映在灰藍的河面。左下角

圖29：金潤作，【觀音落日】，1970，布上油彩，60.5×49.5cm，家族藏。

㉘見顏娟英〈觀音山畔的畫家——廖德政的油彩風景〉，《臺灣美術全集18・廖德政》，藝術家出版社，1995，臺北，頁32～33。

樹叢中的暗紅，和遠處天邊的一抹紅光，相互呼應，使畫面在灰沉中，有一種對角線構圖的上揚氣勢。落日的黃昏色光，平和而舒緩，空氣似乎正在冷卻，心情也隨之平靜而豐盛。

至於 1974 年的一幅（圖 30），太陽落山的角度，顯然偏南，這是冬陽下山的溫暖情境，畫家頗為特殊的以紅色描畫山形，河面的反照和實景，排列成平行的構圖，平衡了情感的激動；而近景的幾抹藍、綠，一方面增加畫面色彩對比的動感，一方面也穩定了全幅構圖的重心。如果我們仔細欣賞，畫家在這幅作品，巧妙的運用倒「Z」字形的構圖，讓畫面在看似完全平行的構圖，仍有著視覺逐次深遠的強烈空間感。

圖 30：金潤作，【觀音山落日】，1974，布上油彩，73×91cm，家族藏。

在金氏的作品中，我們已可見到相當主觀的成分，那是由於描繪的對象，已成畫家心神寄託的客體，觀音山不再是純粹的外在世界，而是畫家心靈、理念中一個完美的象徵。英年早逝的金潤作，愛妻將他的骨灰安置在陽明山上，因為她說：在這裡，金潤作可以眺望他生前深愛且日夜描繪的觀音山❷。

和廖、金同為紀元畫會成員的陳德旺，是將觀音山絕對精神化的最典型實例；甚至在一段時間之後，寫生對他而言，已屬無謂，他每天面對畫布，思索長存心中的這一座聖山。從 1960 年代中期始，陳德旺便開始投入淡水系列風景的研究，對著幾乎相同的構圖，進行持續的變化與探討，如描寫舟行水面的「淡水・行船」系列，如由建築物一角平遠望江或由岸邊泊舟遠望聚落的「淡水風景」系列，或如水天一色的「淡水河口」系列等等，每個系列，作品少則五、六幅，多則近十幅。許多時候，還是不同的主題，持續數年同時交叉進行。1970 年代之後，陳德旺開始進行「觀音山」系列研究，作品計分「觀音山風景」、「觀音山」與「觀音山遠眺」等幾個子題，也是同時進行的方式，收在後來由藝術家

❷參《中國巨匠美術週刊──金潤作》，錦繡出版社，1997.6，臺北，頁 32。

雜誌社出版的全集中，光「遠眺」部分即有十四幅之多。初期作品，畫面大多以深沉的藍色為主調，筆觸沉實俐落，在蒼茫中帶著一份豪氣（圖 31）；之後，畫面逐漸平緩、虛靈，色彩也漸次純淨，一如心靈的淡然而豐實（圖 32）。

陳氏言論、作品重要的整理者及研究者陳偉光，在〈陳德旺的生涯與創作〉一文中指出：「『觀音山風景』系列，是陳德旺畢生勤力耕耘的一個母題。……大山自水面昇起，兩者接和處細密難辨，水面似有水氣氤氳，直漫至山頂天空，產生夢幻一般奇妙的感覺，流動性的構成隨意成形，隨直覺賦彩彰顯。……以『織布式』技法

圖 31：陳德旺，【觀音山風景】，1974，布上油彩，46×53.5cm，私人藏。

交織而成，似幾線音群相互激盪、協奏，抽象而複雜。這類畫作……為精神、體力飽和狀態，心手合一、筆道流便之作。」❸⓪

觀音山之純化、精神化，幾位紀元畫會的成員不約而同地有此傾向，是研究臺灣美術史中極具趣味的課題。

前述的作品，其精神性的傾向，使觀音山成為臺灣美術史中的聖山，然而若以塞尚晚年終日描繪的聖維克多山作比擬，陳慧坤的例子，才是最為接近的；因為精神性的關懷，不是他的重點，陳德旺晚年所提：「一張畫，總要有些未可知的東西存在，才吸引人。」❸① 這樣的說法，顯然不是強調造形思考的塞尚或他的追隨者陳慧坤所認同的。

圖 32：陳德旺，【觀音山風景】，1980～84，布上油彩，35.5×48cm，私人藏。

❸⓪見陳偉光〈陳德旺的生涯與創作〉，前揭《臺灣美術全集 15 ·陳德旺》，頁 42～43。

❸①同上註，頁 43。

陳慧坤也是從士林的方向描繪觀音山，因此，山前的河流被關渡平原的一片平野所取代，構圖上，幾乎是塞尚作品的翻版。從 1968 年的【士林觀音山】（圖 33）到 1988 年的【觀音山】（圖 34）之作，我們可以看到這位勤奮的臺灣畫家，是如何追尋著西洋大師的步履，試圖構築出屬於自我的面貌；同時，藉著這些作品，我們也可以認知

觀音山在臺灣畫家的眼中，又是如何的和西方美術史中的思維語彙相結合。

以系列研究的精神，對觀音山進行長期的探討，是前述幾位畫家的共同特色，然不論他們採取的是由精神性入手、或由造形入手的角度，多少均將觀音山從土地的情感中疏離了出去。同樣有大量觀音山作品存世的廖繼春，則是以一種較直觀的方式，面對淡水的觀音山，唱出明亮而多采的鄉土組曲。從 1960 年至 1975 年的幾件作品（圖 35～37），我們發現廖繼春在前後十餘年的歲月中，總是以幾近相同的構圖，對不同角度的觀音山，發出同樣歡樂、讚嘆的歌聲，色彩明麗、多采，時而銘黃、時而青藍、時而粉紅，豐富而多樣；那沉穩站立的觀音山，始終是畫面上隔著淡江最重要的視覺焦點。廖繼春的作品，

圖 33：陳慧坤，【士林觀音山】，1968，布上油彩，50×61cm，家族藏。

圖 34：陳慧坤，【觀音山】，1988，布上油彩，97×130cm，家族藏。

圖 35：廖繼春，【觀音山】，約 1960，布上油彩，50×60cm，家族藏。

由於下方屋宇、原野的變化，讓我們確信：
這些都不是純粹在畫室中冥思默想所獲得
的造形結果，而是直接真實面對景物，由
心中不斷湧生的感動與讚嘆，一次與一次
不同，正是基於這些特質，畫面也因而洋
溢著一種土地散發的真實情感。

　　同樣是色彩的魅力，觀音山在郭柏川
眼中，又展現另一種風情。郭氏長期對東
方民族色彩的思考，以及釉色透明特質的
追求，當他採用油彩在宣紙上，以快速而
流暢的筆法，繪寫觀音山風情時，雲飛、
水流、草生、木長的自然氣韻，格外顯得
生動、盎然（圖38）。

　　相較之下，李澤藩以水彩寫繪觀音山，
採長卷式的構圖，呈顯江水既深且重、山
勢綿延穩實的山水神氣，又是另一番氣象
（圖39）。

圖37：廖繼春，【淡水風光】，1975，布上油彩，38×45.5cm，私人藏。

圖38：郭柏川，【淡水河風景】，1949，紙本油彩，33×41cm，私人藏。

圖36：廖繼春，【淡水風光】，1971，布上油彩，60.5×72.5cm，私人藏。

圖39：李澤藩，【淡江風景】，1972，紙本水彩，72×182cm，家族藏。

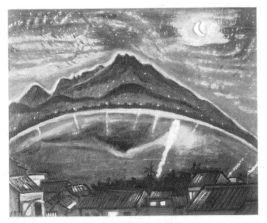

圖 40：李永沱，【月夜愁的淡水】，1978，木板油彩，46×60cm。

　　1970 年代，臺灣鄉土意識高漲，李永沱以素樸藝術的手法，表達了在地居民對觀音山風情的想像與美化。1976 年的【月圓的淡水】與 1978 年的【月夜愁的淡水】（圖 40），觀音山以半弧形的形態，出現在畫面中央，弧形的底部環抱江水與聚落，猶如無言的大地之母，是當地居民夜夜想望、寄託愁思的永恆對象。李永沱 1978 年的【四季觀音山】（圖 41～44）連作，更賦予觀音山春、夏、秋、冬不同的時序面貌與季節風情，完全是民間藝術家活潑心

圖 41：李永沱，【春天的觀音山】，1978，木板油彩，91.5×35.5cm。

圖 42：李永沱，【夏天的觀音山】，1978，木板油彩，91.5×35.5cm。

圖 43：李永沱，【秋天的觀音山】，1978，木板油彩，91.5×35.5cm。

圖 44：李永沱，【冬天的觀音山】，1978，木板油彩，91.5×35.5cm。

靈的自由飛揚。尤其 1982 年的【日落照觀音】（圖 45），繞行天際旋轉的大鳥，圈出那正中的山形，充滿著神話的想像與歷史的情感。十一年後的 1993 年，另一位素樸藝術家陳月里的【淡水圓舞的和樂】（圖 46），一群展翅翱翔山前的白鳥，襯以前景枝葉招搖的椰子樹，觀音之於淡水，一如橫臥環抱幼子的慈母。或問「那個角度觀

圖 45：李永沱，【日落照觀音】，1982，布上油彩，60×72cm。

圖 46：陳月里，【淡水圓舞的和樂】，1993，布上油彩，90×117cm。

看山勢，最像觀音形貌?」這些問題已成多餘! 在畫家筆下、在當地居民心中，這座祖先之山，風情萬種，形貌多變，總之，美得像觀音! 又豈是形貌近似與否的問題?

(三)小鎮教堂

淡水除作為一個港口，有山有水，景致宜人，吸引畫家及文人、旅客的注意外，淡水格外迷人之處，還在這個地區自十七世紀初期以來，由於特殊的歷史因緣，始終籠罩著一層西洋文化的薄紗，增添了她某種異國的情調與神祕的色彩。尤其同治開埠以來，洋商雲集，相對輸入的建築風格，也就成為這個地區文化多元、土洋雜陳最具體的表徵。然在眾多的洋式建築中，那重建於 1932 年的紅磚教堂，是此地西洋文化的代表，聳立於當地民房之中，對應於綠山藍水之際，成為最具魅力的繪畫素材與造形語彙。

這幢淡水長老教堂，初建於 1891 年，位於當時「偕醫館」的鄰側，是著名加拿大傳教士馬偕博士的傳教之所。1932 年，由其子偕叡廉重建，以紅磚砌成，高聳的「仿哥德式」鐘樓，成為淡水最鮮明的地標與歷史、文化象徵。站在淡水後方的高地，遠望觀音山與淡水，山河相抱，前方的屋宇連比，紅教堂高聳的鐘樓，即成為

圖47：蘇秋東，【赤塔】（紅樓），1940，布上油彩，尺寸未詳，第三屆府展。

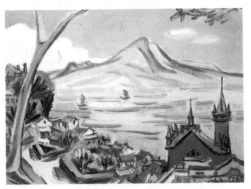

圖48：郭柏川，【淡水】，1954，紙本油彩，33×45cm，私人藏。

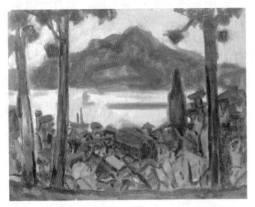

圖49：廖繼春，【觀音山】，1956，木板油彩，36.5×45.5cm，家族藏。

畫家創作時畫面的焦點。

1940年，蘇秋東入選第三屆府展的【赤塔】（圖47），畫面左高右低的對角線構成，教堂紅磚即位於前方街道的盡頭，尖塔屋頂甚至突出畫面之外，更增加了高聳的感覺，這座教堂和所有的民居混融在一起，沒有大的草原、廣場，或圍牆予以分隔，這種情形，恰似馬偕當年傳教深入民間的作風一樣，教堂就是所有住戶的鄰居。

教堂的磚紅主色，事實上也正是所有民居磚牆、屋瓦的顏色，這樣的磚紅，隔著藍色的江水，和遠方觀音山的綠色相互唱和，尤其是天氣晴朗的日子，讓人有一種心曠神怡、平和寧靜、時日悠長的美好感受，更不必說那讓人聯想的基督之愛了，郭柏川1954年的【淡水】（圖48），正是傳達了這樣的氣息。

紅、綠原色的對比原是野獸派畫家最喜愛的顏色，深受梅原龍三郎影響的郭柏川，從野獸派的思考入手，但中國文人的氣韻，已使他的作品非但沒有了「火氣」，反而流盪著一股明淡舒爽的水墨之氣。同受野獸派影響的廖繼春，色彩濃厚而不沉重，豐富而不繁複，層層堆疊，也有著某種玻璃磁畫般的透明氣韻。除了文前提及的觀音山風情系列作品之外，1956、1965、1972年分別題名為【觀音山】、【淡水風景】、【淡

江風景】（圖49～51）的幾件作品，降低了
觀音山在畫面中的重要性，退向遠方，重心
放到前景的聚落屋宇，而紅色的教堂，不論
在以深藍為主調的【觀音山】中，或在以粉
紅色為統調的【淡江風景】中，或在色彩較
為多樣的【淡水風景】中，始終是畫面視覺
的凝聚點，收攏了畫面的繁雜，歸納於一個
足以歇息、再出發的焦點。

　　張萬傳 1970 年的【淡水風景】（圖
52），也有類似廖氏作品的意趣，但是他用
筆較重速度，畫面帶著流動、旋轉的感覺。

　　此外，楊啟東與陳慧坤的作品，較重視
覺的忠實再現與物象固有色的掌握，主觀
的成分較弱，知性的分析較強（圖53、54）。

　　就感情的層面言，對教堂的熟悉與親
近，在地的素樸畫家李永沱的作品，作了
最好的呈現。在一般畫家作品當中，教堂

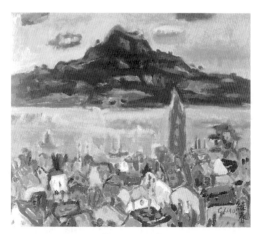

圖51：廖繼春，【淡江風景】，1972，布上油
彩，45×52.5cm，家族藏。

圖52：張萬傳，【淡水風景】，1970，布上油
彩，41×53cm。

圖50：廖繼春，【淡水風景】，1965，布上油
彩，73×92cm，家族藏。

圖53：楊啟東，【淡水風景】，1970，布上油彩。

地位即使重要,卻不巨大,但在李永沱的作品當中,卻顯得特別巨大而高聳。1970年【西窗外黃昏的教堂】(圖55)一作,橫長型的畫幅,以黃昏的橘紅為主調,「大」教堂就佔去了畫面幾近一半的篇幅,同時又頂天立地的伸出畫面,更突顯了它巨大的意象。就建築的型制言,淡水教堂事實上只稱得上細巧精緻,但在當地住民的心目中,卻是巨大而浩偉的,就像那百餘年前前來淡水醫病傳教的馬偕博士給人的意象一般,巨大而宏偉。

儘管李永沱對教堂的描繪,顯得如此宏偉高聳而巨大,卻同時也是親和而融洽的,1978年的【夏天淡水的黃昏】(圖56)、1983年的【秋天淡水的黃昏】(圖57),樸實而真誠的色彩與筆觸,淡水教堂已非來自他地的異國情調,而是我們的土地、我們的歷史、我們的教堂。

圖56:李永沱,【夏天淡水的黃昏】,1978,布上油彩,61×71cm,私人藏。

圖54:陳慧坤,【淡江觀音山】,1963,布上油彩,65×81cm。

圖55:李永沱,【西窗外黃昏的教堂】,1970,木板油彩,56×157cm。

圖57:李永沱,【秋天淡水的黃昏】,1983,布上油彩,53×73cm。

㈣山城櫛比

淡水之趣味，不在她只是一個擁有歷史、文化、走過風華繁盛的港鎮，同時，她也是一個建立在坡道蜿蜒上，充滿空間變化之美的山城。

淡水特殊的地形，自然造就特殊的景觀與人文。淡水地勢多山，除了隔著淡水河與對岸的觀音山遙遙相望之外，淡水的背面，也就是大屯山。大屯山的主峰，約有海拔一千餘公尺，一路和緩的向西伸展，直下淡水河畔，層層的山脊，減緩了季風的風害，有利於背風坡的拓墾，再加上沿河的港灣功能，淡水就是在這樣的地理條件下發展起來的。

大屯山支脈，分成幾座山崙，淡水的房舍，就是沿著淡水河，以山水錯落的形式搭建而成。站在任何一個稍高的坡地，都可以一覽淡水聚落屋宇櫛比鱗次、高低有致、街道蜿蜒其中的殊異景觀。

日治以來藝術家，首先以淡水山城屋宇櫛比為描繪對象的，應為陳植棋。早從1925 年起，因抗議事件遭北師退學、赴日留學，以迄 1928 年偕妻兒返臺定居，至1931 年4 月中旬因病去世，陳植棋有過多

件與淡水相關的油畫作品。這些作品，相當部分均是以淡水聚落屋宇之美為題材，包括其入選帝展的最後遺作，難怪當他因病不幸英年早逝之際，他的老師日籍畫家吉村芳松，深深地感歎說：此後再也看不到「陳君筆下的淡水風景了」❸❷。

在現存陳氏遺作中，有三幅淡水風景畫作，都是由同一角度取景。這是由於陳氏有一東京大學畢業的連襟，與他意味相投，感情密切，就居住在淡水稱作「崎仔頂」的地方。從名稱上即可知道：這是當地一個比較高突的坡地，可以俯瞰淡水聚落，往觀音山的方向望去，江水就在屋宇之上，屋宇櫛比鱗次、錯落有致，陳植棋經常與畫友在此寫生。這些作品確實的創作年代，均已難以考證，但如前所述，大抵均作於陳氏留日以迄去世的短短五年間。

73×91 公分的一幅（圖 58），尺寸最大，筆法也最謹慎而規矩，觀音山座落在遠方，隔著一江反映天色的明亮河水，前方的屋宇，空間秩序井然，幾乎佔去畫面二分之一至三分之二的部分。最左，半壁牆面由畫幅外切入，是被稱為白樓的樓房，在此也是以紅色處理，和前方兩座傳統的大屋頂成為一組，是畫面的最前景；之後，

❸❷見《臺灣美術全集 14 ‧ 陳植棋》，圖版 93 說明文　　　字，藝術家出版社，1995，臺北。

所有的屋頂往左後的方向延伸遠去，一座稱作「達觀樓」的樓房，就在最遠的地方，推出了畫面的景深距離。這幅作品，以紅、綠、藍、褐為主要色彩，間以部分白、黃，在沉重堅實中，仍不失明亮、開朗。尤其明、暗色調間的搭配，也頗富節奏、韻律，構成與用筆上的節制、嚴謹，顯示出作者創作時的講究與用心。

另一件畫於木板上的【淡水風景】（圖59），尺寸頗小，約在15.8與22.8公分見方，然取景寬闊，仍頗具氣勢，尤其藍山配以米黃的江水，尤顯別緻；在用筆上，此作顯得較為大膽，勾畫之間，信心十足而恰到好處，此一特點表現在前景屋頂上，尤為明顯，黑、白、紅之間，均仍看得出油畫筆刷過的肌理，色彩有時彼此拖引，形成中間色，在對比中有調和。

至於另一件46×53.5公分的作品（圖60），似乎更見圓熟流暢，全幅以紅褐為統調，畫山、畫水的態勢，頗有中國畫山水的韻味，尤其部分似乎採取留白的手法，讓我們對畫家在這段時間的藝術思維更覺好奇，是否水墨畫作曾經吸引了他，進而對他產生了影響，幾筆勾畫之間，點出了前景的屋瓦與牆面窗戶。這種寫畫的方式，也讓我們想起了前提曾回歸中國、又深受梅原龍三郎影響的郭柏川，只是陳植棋的色彩，地方的味道多過了郭氏筆下的文人氣息。

陳植棋是日治時期畫家中熱情洋溢、敢說敢做、才華天縱的一位，短短的繪畫生涯中，有流暢如這件【淡水風景】之作，有精細中見龐大意象的【夫人像】人物畫，均堪列為臺灣美術史中之經典；三十六歲的英年早逝是臺灣文化的巨大損失，睹景思人，「陳君筆下的淡水風情」的確令人懷念。

圖58：陳植棋，【淡水風景】，1925～30，布上油彩，73×91cm，家族藏。

圖59：陳植棋，【淡水風景】，1925～30，15.8×22.8cm，家族藏。

陳氏 1930 年還有一件【淡水風景】（圖
61），取景不同於前揭三作，這件作品，改
採面東向上仰望的角度，畫家似乎是站在
一個巷道之旁，景物由大而小，節節上升，
以達遠景的藍天。畫面由一些較短的筆觸
組成，緊密而堅，頗有塞尚的意味，空間
層次井然，明亮與深暗之間，暗示了一個

圖 60：陳植棋，【淡水風景】，1925～30，46
×53.5cm，家族藏。

圖 61：陳植棋，【淡水風景】，1930，布上油
彩，80.5×100cm，家族藏。

陽光充足的自然感受，多變的山牆、門坊、
樓房、屋宇，又呈顯淡水一地豐富的人文
景觀。這是陳氏最後一件風景畫作，曾入
選第十一屆帝展，由當時企業家楊肇嘉收
藏，陳氏過世後，楊氏應陳植棋的妹妹要
求，將這張具有紀念性的作品物歸原主，
由家族收藏至今。

　　緊接在陳植棋之後，對淡水櫛比鱗次
的山城屋宇之美有著特別的喜愛而大量描
繪者，則為陳澄波。陳澄波是日治時期第
一位以油畫作品入選日本帝展的重要畫
家，他在 1929 年東京美術學校西畫研究科
畢業後，即返回中國大陸，擔任上海新華
藝專、昌明藝苑等校教職，並創作了許多
頗具當地特色的風景畫；直至 1933 年 6
月，始因中日關係緊張，而被迫返臺。1935
年 3 月間，他連續以三件淡水風景之作參
展臺展，分別為【淡江風景】、【岡】，及【曲
徑】。其中【淡江風景】、【曲徑】（圖 62、
63）二作，即以淡水聚落屋宇的變化之美
為主題，構圖迥異於他人，係採一種具對
角線構圖的手法，將淡水港灣的幅度，作
了優美的表現，房子延著弧形的港灣而建，
屋宇高高低低、由近而遠，頗具變化之美。
可惜這兩件作品均已佚失。所幸另有兩件
構圖極為相近的作品，仍保存在臺北某一
收藏家的手中；這兩件作品，畫面只有作

者簽名，而無日期，但嘉義市立文化中心在紀念陳氏百年誕辰的紀念展專輯中，標明創作日期為 1931 年❸。這一年，事實上陳氏仍任教於中國大陸，但他每年暑假均會返臺寫生，自然不無可能是這種情形下

的產物，不過，就其構圖筆法考察，均與前揭 1935 年的作品相近，卻迥異於他1931 年前後其他任何可見的作品，包括參展當時臺展的大陸風光之作。因此，我們或可據以判斷：這些作品應係陳氏返臺後，1935 年前後的創作。分別標名【黃昏淡水】

圖 62：陳澄波，【淡江風景】，1935，布上油彩，第九屆臺展。

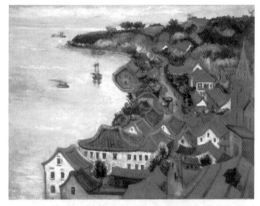

圖 64：陳澄波，【黃昏淡水】，1931，布上油彩，91.5×116.5cm，國巨公司藏。

圖 63：陳澄波，【曲徑】，1936，布上油彩，第十屆臺展。

圖 65：陳澄波，【淡水】，1931，布上油彩，91.5×116.5cm，國巨公司藏。

❸見《陳澄波・嘉義人》，嘉義市立文化中心，1994，嘉義。

（圖64）與【淡水】（圖65）的這兩件作品，以磚紅色為主調構成整個聚落，偶爾參雜一些暗綠的樹叢與潔白的牆面，流露出一種溫暖、親和、踏實、寧靜的樸實之美，充滿了土地的情感。1935 年，陳澄波另外還有兩件仍是以淡水屋宇層次之美為表現對象的作品，亦均題名為【淡水】。一件由私人收藏的（圖66），係以一堵門牆為前景，橫亙在門牆與後方聚落間的，是一條帶著藍綠色調的道路，和門牆內方的黃土地，形成一個不太平衡的構圖；後方的屋宇，層層上疊，間以一些綠色樹叢。這件作品，在左右浮盪的構成，將淡水沿山形水勢而建的山城特色，頗有一些直截的呈現；前方的寬鬆，逐漸轉為右後方的緊密，全幅予人一種「不安定」的感受。

陳澄波淡水的巔峰之作，也可視為日治時期臺灣美術史中經典作品之一者，即另一件同樣創作於 1935 年、由國立臺灣美術館典藏的【淡水】（圖67）。

這件作品，寬 116.5 公分，長 91.5 公分，尺幅上與前揭【黃昏淡水】等作相當，均是陳氏最常採用的巨幅形式，係屬較為大幅之作。這件作品特殊之處，是它呈顯了一種前揭諸作所沒有的穩定、嚴謹、巨大、內斂的恢宏氣度。這件作品採取的角度，也不同於前揭諸作之很容易尋得畫家觀看的立足點，而是加大了俯瞰的角度，成為一種類似小說中的全知觀點；畫家似乎是凌空而視的仙人，我們已無法尋得他立足的定點，甚至遺忘了畫家的存在，一如文學中「無我」的境界，大地就如此這般、自然而然地鋪陳在這樣一個寬闊而似乎無邊無際的視域之中。

圖66：陳澄波，【淡水】，1935，布上油彩，38×45.5cm，私人藏。

圖67：陳澄波，【淡水】，1935，91.5×116.5cm，臺中國立臺灣美術館藏。

國立臺灣美術館典藏的這件【淡水】，巧妙的調整了描繪的角度，淡水和觀音山隱藏到右後方的一個角落之中；但極清楚地，這種安排，一方面顧及聚落本身緊密完整的構圖，二方面也推開了聚落與後方天空的距離；我們知道，淡江正由屋後蜿蜒而流，而前方的街道，也由正中央那間有著煙囪、屋瓦較為深褐濃重的房子後方，曲行而上，應是可以到達右後方那間有著拱形廊柱的二層紅樓之前。這些房子，不是西方那種機械幾何都市計畫下的規矩排列，而是一種有機的、隨著山形水勢、你讓我閃的自然生成，看似橫七豎八、方向混雜的屋脊，卻在這種自然生成而非人為計畫的情形下，得到一種難以言喻的和諧。從構圖上看，前揭那個濃重瓦頂上的煙囪，幾成畫面的中心。左右而觀，隱含著兩組半弧形的聚落構成；上下而觀，情形也是略同：左下由大而小的一組房子，到達那煙囪邊的樹叢轉往右方這兩間較為濃重而大的屋頂，是一個下方的半圓；上方則依最左方的屋頂順勢而下，再轉向右方的山稜線向上昇騰，仍是一個半圓。如果再換成另一種視線的移動方式，視點由最前方的屋脊開始，左右游移，之後沿著街道上行，到達煙囪後，視線可能往右方的觀音山巔消失，也可能往左方最高的那間房子屋頂消失。總之，在看似紛亂的屋宇中，畫家依其

直覺，將它放入一個幾近左右上下完全均衡穩定的構成之中。而紅綠的對比、山水的併陳、土洋房舍的並置，一切看似矛盾的因素，都在一種歲月的磚紅色彩中，得到完全的協調。陳澄波在這件作品所呈現的，似乎也正是整個臺灣人文特色的一個微妙縮影：紛雜中的穩定。

1935 年前後，顯然是淡水描繪的一個高峰，除前揭陳氏諸多佳構外，光從臺、府展入選參展的作品中，我們又可看到：楊三郎 1935 年的【盛夏淡水】（第九屆臺展）（圖 68）、1936 年的【夕暮的淡江】（第十屆臺展）（圖 69），以及李水吉 1934 年的【淡水風景】（第八屆臺展）（圖 70）、蘇秋東 1935 年的【海邊之家】（第九屆臺展）（圖 71）和 1936 年獲朝日獎展的【展望】（第十屆臺展）（圖 72）、洪水塗 1935 年的【淡水風景】（第九屆臺展）（圖 73），以及 1938 年的【街內】（第一屆府展）（圖 74），再如盧春元 1936 年的【淡水風景】（第十屆臺展）（圖 75）等等，這些都是西畫之作，也都是以淡水屋宇櫛比之美為對象的作品，他們是否同時受到前揭二陳作品的啟發而有如此類同的表現，尚待考查；尤其是林玉珠 1940 年的膠彩畫【西日】（圖 76，又稱【西照港埠】）一作，參展第三屆府展，筆法細緻，構圖取景，頗近似於陳澄波那件經典名

圖68：楊三郎，【盛夏淡水】，1935，布上油彩，
尺寸未詳，第九屆臺展。

圖69：楊三郎，【夕暮的淡江】，1936，布上油
彩，尺寸未詳，第十屆臺展。

圖70：李水吉，【淡水風景】，1934，布上油彩，
尺寸未詳，第八屆臺展。

圖71：蘇秋東，【海邊之家】，1935，布上油
彩，尺寸未詳，第九屆臺展。

圖72：蘇秋東，【展望】，1936，布上油彩，
尺寸未詳，第十屆臺展。

圖73：洪水塗，【淡水風景】，1935，布上油
彩，尺寸未詳，第九屆臺展。

圖74：洪水塗，【街內】，1938，布上油彩，
尺寸未詳，第一屆府展。

圖75：盧春元，【淡水風景】，1936，布上油
彩，尺寸未詳，第十屆臺展。

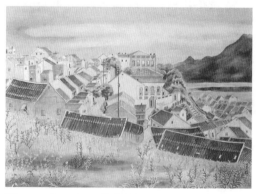

圖76：林玉珠，【西日】，1940，絹本膠彩，
33×45.5cm，私人藏。

作，是否是受到陳氏影響，抑或巧合，更令
人感覺好奇與興趣。

　　戰後，這類描繪屋宅櫛比的主題，仍
未中斷，廖繼春還是以他歡樂而活潑的色
彩，賦予淡水小鎮一份明麗、迷人的情調，
屋宇的堆疊，一如孩童手中的積木，變化
中充滿無盡的趣味（圖 77）。李澤藩則較
強調山嵐林木圍繞中的山城風情（圖78）。

圖77：廖繼春，【淡水風景】，1963，布上油
彩，尺寸未詳，私人藏。

圖78：李澤藩，【淡水街】，1965，紙本水彩，
52×74cm，家族藏。

陳慧坤以研究的精神,在 1965 至 67 年間,
分別以油彩和膠彩,完成【淡水白洋樓】
(圖 79)、【淡水觀音山】、【淡水街頭】(圖
80)等作,房屋的變化,帶著光影的分割
與重組,而顏水龍的【淡水】一作(圖 81),
則展現了幾何構成的建築美。

　　至於李永沱這位素樸畫家,在【被漆
成黃色的紅樓】、【東窗外的香蕉、菊花與
老街】(圖 82)、【大屯山下的淡水老街】

圖 81:顏水龍,【淡水】,1968,布上油彩,
65×80cm,私人藏。

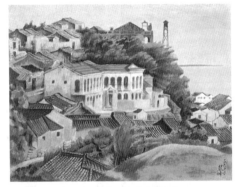

圖 79:陳慧坤,【淡水白洋樓】,1965,
布上油彩,55×67cm,私人藏。

圖 80:陳慧坤,【淡水街頭】,1967,布
上油彩,50×60.5cm,臺北市立美術館藏。

圖 82:李永沱,【東窗外的香蕉、菊
花與老街】,1978,90×45cm。

等作中，將淡水聚落妝點得猶如一座幻夢中的仙境，充滿著花香、蝶舞、陽光、水氣。類同於夢幻的情境，在顏水龍筆下，有著不同風格的呈現。1975 年的【淡水晨曦】（圖 83），將淡水聚落塑造成一座沉睡在大屯山下的古城，堆疊的房子猶如秩序井然的積木，前方的白色欄干，提供了觀

圖 83：顏水龍，【淡水晨曦】，1975，布上油彩，72.5×91cm，私人藏。

圖 84：顏水龍，【觀音山夕景】，1995（依 1964 素描畫成），布上油彩，32×41cm，私人藏。

者的立足點，也推遠了景物的深度感，猶如坐在戲院包廂中觀賞舞臺上正在演出的一齣超現實戲劇。1995 年的【觀音山夕景】（圖 84），前方的房子，仍是秩序井然，屋頂、牆面、窗戶，不斷重複、衍生，在明亮的天空斜照下，仍然是一派安靜、平和的景象。

(五)舊城古樓

淡水這樣一個夾雜著東西文化的古老小鎮，其歷史與文化的遺影，最容易從那些斑駁著歲月痕跡的建築物呈露出來。

不管是荷蘭人所興建的古要塞，或是馬偕博士所創設的淡水中學，或是觸目所見的那些作為中國海關和歐洲官員住宅的白牆建築物，都記錄著這個地區在前揭陳澄波等人形塑的鄉土特色之外，還流露著一些西洋的異國情調。這些景象，在 1895 年，亦即馬偕來臺的初期，就以優美而忠實的筆調，在他寄回加拿大的《臺灣遙寄》(From Far Formosa) 書中，如此記載著：

> 我們的船起了錨，悠悠地駛入淡水河口。……我們的船徐徐行駛，經過幾座低矮的白色的建築物之前——那是中國海關及其歐洲官員的住宅。山在這裡突然高升至二百呎，

上面有一座被風雨吹黑了的高大堅固的紅建築，那是荷蘭人的古要塞，現在是英國領事館，高掛著大英帝國的國旗。稍低一點，有英國領事的漂亮的公館及其美麗的花園。在我們對面的山頂上，從海上就可以望見兩座優雅精巧的紅建築物，其式樣與在中國的其他通商港埠所見的都不同，有林蔭路環繞著，那就是加拿大長老教會的佈道團所設立的牛津學堂 (Oxford College) 及女學校。與它們相近處，有兩座宣教師所住的白屋，幾乎為樹木所隱蔽，都是平房，有別墅的瓦屋頂及白色的牆壁，叫做 bungalow（有涼臺的平屋）。再遠些，還有兩座同樣的平屋——其中一座，在後面一點，是海關的秘書所住的，另一座和佈道團的房屋並列，是中國海關的稅務司所住的。從那裡起，有一片漢人的墓地傾斜地下來到一個谿谷為止，谿谷中有一條小溪流著，瀉入前面的河中。淡水鎮就在那裡開始，背山面河地伸展著。❸❹

馬偕博士的記載相當詳細，白屋、要塞、學校、林木、溪流，幾乎就是外人初來淡水時最鮮明的人文意象。1931 年，也就是馬偕寫下《臺灣遙寄》之後的第三十六年，一位臺北的膠彩畫家紀秀真，就以細密的筆法，畫下了【淡水紅毛城】（圖 85）及其附近的景致，並入選第五屆臺展。這件作品，一如馬偕文章的忠實映像，船行淡江水面，抬頭可以一覽岸邊山坡上的所有景物。那個被稱作「紅毛城」的荷蘭城堡，上頭高懸著英國國旗，旗上的圖案清晰可見；旁邊的領事公館，拱形的迴廊散發著一種悠閒的氣息，引人目光。下方是繁茂的林木和田野，由一道蜿蜒的白色圍牆所分隔；牆的內面，亦即靠近建築物的

圖 85：紀秀真，【淡水紅毛城】，1931，絹本膠彩，第五屆臺展。

❸❹見馬偕著，周學普譯《臺灣六記》，頁 118，臺灣研究叢刊第 69 種，臺灣銀行經濟研究室，1960.1，臺北。

一邊，有彎腰耕作的農人；牆的外面，則有一些放牧的羊群，和一位坐著吹笛的牧童。幾乎對半分開的構圖，上方是清澄一片的天空和若隱若現的大屯山，對比著下方繁複細膩的景致。紀氏是臺北的一位肖像畫家，這種帶著素樸意味的刻劃手法，讓我們極易聯想起那位以【圓山附近】一作，獲得第二屆臺展特選而名震一時的膠彩畫家郭雪湖。

1936 年，陳澄波亦以那象徵著淡水人文之光的淡水中學為主題，創作了【岡】（圖86）一作，參展第十屆臺展。

如果說淡水是臺灣文化的一頂冠冕，在這冠冕上最明亮的一顆明珠，便是淡水中學。這座淡水人引以為傲的中學，前身即是馬偕博士設立的牛津學堂。百年來，她為臺灣培養了無數優秀的人才，包括臺

圖86：陳澄波，【岡】，1936，布上油彩，91×116.5cm，第十屆臺展，家族藏。

灣的第一位博士、前臺灣大學醫學院院長杜聰明醫師，及臺灣的第一位民選總統李登輝先生。也是該校畢業的知名文學家鍾肇政，在其自傳體的長篇小說《八角塔下》，以深情的筆調如此寫道：

我幾乎願意用「莊麗」這個最高級的詞兒來形容它。我永遠也不會忘記當我第一眼接觸到我即將置身其中的中學……。

進了校門，開始是寬約二公尺左右的紅磚路──一塊塊紅磚頭鋪起來的。它在兩旁的無數棵榕樹挾持中蜿蜒伸展開去，直伸入虛無縹緲中……。那林蔭、碧草，彷彿深不可測。左邊每隔十幾公尺遠便有一幢形式各異的房子，那就是學寮。從第一幢數起，是和寮，其次是信寮、義寮、仁寮、智寮……。

右邊則是修剪得很整齊的草地，籃球場、網球場散佈其中。

然後，紅磚路一轉彎，眼前豁然開朗，校舍映現在前面。

正中是一座八角塔，大概有四層樓那麼高──這不算很高，但比起臺北總督府那瘦而長的塔身，卻顯得格外沉著安靜。……

學校位在高岡上——地名叫砲臺埔——面臨淡江河口，西邊隔著淡水河曲線優美的觀音山，東是大屯、七星等火山群。藍天、碧海、翠巒、綠茵……。**㉟**

陳澄波【岡】一作，描繪的正是這樣的一個景致。雖然陳氏並未把淡水中學的內部呈現出來，但已把這座歷史悠久的學府周遭的氛圍，作了完美的呈現。淡水中學的八角塔位於整個畫面最崇高的地位，前方是起伏有致的高岡坡地，民舍田地分散其間，田中有工作的農人，路上有持傘、擔物、背小孩的行人，還有一位站在門口階梯上的婦女；右方坡地田埂上，則是幾隻休憩、啄食的白鷺鷥。畫面有著一種扭曲、旋轉的活力，綠意盎然而多變、生活平實而自足，而那遠方高處的淡水中學，更是平實生活中提升的精神力量與仰望的對象。

不論淡水中學的八角塔，抑或前節提出的淡水教堂紅色塔樓，均是一種人文的象徵，也是淡水在港埠商業之外，足以傲人的歷史、文化的表徵。不過在現實的環境中，淡水的風華時代已過，各具特色的

樓房，已逐漸蒙上一層層歲月的痕跡。那些白牆上的斑駁色彩，吸引了畫家的流連，一如巴黎街頭古牆對尤特里羅 (Mauric Utrillo, 1883～1955) 等人的魅力。

淡水白樓是許多畫家頗為喜好的主題，這座兩層樓的建築，在過去曾是規模較大的一座私人宅邸，因外牆漆白，而稱「白樓」。關於其來源，說法紛紜，有謂：荷蘭人所建、有謂：馬偕博士所建、有謂：英籍猶太人所建、亦有謂：同治二年 (1863) 板橋林本源家族所建**㊱**。總之，以其規模及面山面水的優越位置，絕非出於一般人士。後因幾度易手，逐漸凋零，成為大雜院。約 1940 年，楊三郎以此為主題，將白樓豪宅大院的景觀，作了相當忠實的描繪（圖 87），圍牆內庭院中的大樹，遮掩著白樓的一樓部分，使白樓更顯高大。楊氏接近印象派的手法，以細碎的筆觸，捕捉白樓牆身在陽光下透露出的色澤變化。約四十年後，楊氏再度以白樓為主題，作了系列的描繪（圖 88），不過，取景的角度已經有了改變，從左方的小徑向上仰望，階梯蜿蜒而上，低矮的瓦屋摻雜其間，增加了歲月斑駁的痕跡，與廢港古樓的意象。

㉟ 見鍾肇政《八角塔下》，頁 15，前衛出版社，1998.4，臺北。

㊱ 參張清和〈淡水鎮史蹟勘考〉，《臺灣文獻》32 卷 2 期，頁 205，臺灣省文獻會，1987.6，臺北。

此前二十年的 1950 年,鄭世璠亦以完全相同的角度,描繪了此一【蘭城寫舊】(圖89),鄭氏強調門牆的比重,有深宅大院的稀落與荒涼之感。

張萬傳是出生於淡水的知名畫家中,年紀較長的一位。1907 年出生的他,儘管在兩歲前後,即舉家遷往基隆,後再移居臺北大稻埕,但對出生地淡水始終存有一份殊異的感情,早在 1930 年代後期,張氏即以快勁的野獸派手法,對淡水建築的古舊之美,進行長期的描繪。一件作於 1970 年的【淡水白樓】(圖90),採取和前揭鄭世璠類同的角度,以紅、白、黑等幾個主題,刻劃出古樓老牆歲月風蝕的質感,可視為畫家對淡水古樓描繪的重要代表作。

1975 年,較年輕一輩的何肇衢,也在同樣的取景下,以較節制的筆法,為這棟古樓留下記錄(圖91)。1990 年間,當地人士曾有拆除白樓重建的舉動,張萬傳聞言,即慨然提出捐贈畫作以求為此歷史性建築留下一線生機的呼籲。

凋零中的古樓老街,在現實生活中,是一種無奈與包袱,但在畫家眼中,卻是歷史滄桑之美的最佳見證。洪瑞麟、張萬傳等人自 1930 年代以降為淡水老街描繪的一系列作品(圖92、93),都是見證小鎮歷史、傳承地方情感的珍貴資產。

圖87: 楊三郎,【淡水白樓】,約 1940,布上油彩,91×117cm,家族藏。

圖88: 楊三郎,【淡水白樓】,1982,布上油彩,60×73cm,家族藏。

圖89: 鄭世璠,【蘭城寫舊】,1950,布上油彩,72.5×91cm。

圖 90：張萬傳，【淡水白樓】，1970，布上油彩，21.2×33.3cm。

圖 91：何肇衢，【淡水白樓】，1975，布上油彩，60×72cm。

圖 92：洪瑞麟，【淡水街】，1935，木板裱布上油彩，24×33cm，私人藏。

圖 93：張萬傳，【淡水風景】，1980，紙本水彩、蠟筆，24×35cm。

㈥港鎮新貌與民俗風情

歷史的巨輪，顯然不因藝文人士的思古幽情而停頓其翻新城鎮風貌的工程。一個新的淡水景觀正在形成，鋼骨水泥的巨廈不斷在古老的磚牆紅瓦中竄起，不受制約的樓層高度，隨機的破壞了原有山形水勢的地表原貌，而相同的巨廈高樓，也在對岸的觀音山下、甚至觀音山腰突兀地出

現。一個歷史的淡水，似乎正在真正的走入歷史。白色的現代意象取代了紅色的傳統溫暖，何肇衢80年代之後大量的淡水畫作，忠實的呈現了港鎮新貌的新美學（圖94）。而一股歷史反省與文化尋根的熱潮，也同步地在社會底層逐漸擴展。一些在地的文化人士，逐漸不滿於傳統畫家對淡水過度美化的描繪，在他們眼中，那只是一種外鄉人表面的觀察與趣味，淡水的風情，豈只是自然的風光與建築的形貌？對一群70年代以來逐漸抬頭的本地素樸畫家而言，生活中百姓的群像，才能更真切的貼近這個港鎮歷史的核心。於是李永沱開始畫他的父親、母親，背景是這塊熟悉而親切的土地，也開始畫自己結婚的記憶（圖95）；陳月里開始畫在淡水街頭左顧右盼、

窺探不已的【淡水遊客】（圖96），畫在馬偕教堂的信眾。陳氏的女兒劉秀美，則帶著同情的筆調，描繪「流浪到淡水」的走唱歌手金門王與李炳輝、畫來自大陸的鄉土口味【溫州餛飩】、畫茶室中的【老茶孃】、畫撲了香粉、穿著性感，準備【約會】的中年女人、畫【渡船頭】的年老船夫（圖97、98）……，畫那群在現實生活底層中的勞苦大眾。這是自來描繪淡水風景的畫家們不曾描繪過的主題，它在1990年代之後，成為社區意識抬頭後自省自視的一股新力量。

圖94：何肇衢，【淡水教堂】，1995，布上油彩，91×117cm。

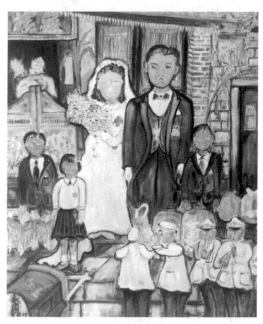

圖95：李永沱，【我的結婚紀念日】，1976，布上油彩，61×50.5cm。

圖96：陳月里，【淡水遊客】，1991，布上油彩，72
×90cm。

圖98：劉秀美，【老茶孃】，1992，布上油
彩，162.1×130.3cm。

圖97：劉秀美，【金門王】，1990，布上油彩，
116.7×80.3cm。

三、淡水景觀特質

　　90 年代逐漸形成的港鎮新貌與深掘
民間風情的新主題，暫且不談，統合日治
以來畫家眼中的淡水風情，淡水作為一個
臺灣文化中倍受關愛的景觀，可歸納出如
下幾項特質：

　　1.濃厚的時間感與鮮明的季節秩序

　　所謂「夕照」、「朝露」、「斜陽」、「晨
曦」、「日暮」、「盛夏」，是畫家描繪淡水，
喜歡賦予的標題，也是用心捕捉刻劃、呈
現的主題。臺灣似乎極少有這麼一個地方，
日出大屯山、西下觀音山、夏日行船江面、

秋意布滿山坡，時序季節的多樣明朗，使淡水的自然景致格外豐富而迷人。

2. 多層次的空間秩序

淡水位處河系出口，加以兩側群山，山形水勢，空間層次豐富，由於立足位置的不同，景觀亦為之不同；即使同一立足點，身體轉向不同，又是一番不同景致。這種山城與海港並存的空間特色，使得畫家在畫面構成上，可以同時處理多重層次的空間秩序，增加了藝術表現上的複雜性，也增加了豐富性。

3. 多元混融的人文景觀

除了山城、海港的不同景觀，由於特殊的歷史因緣，使得淡水一地，同時呈顯中國漢人民居與西洋樓房混融多元的特殊現象；此外，砲臺與教堂、城堡與學校，這種既文又武的文化表徵，不斷交替呈現，也使得這個地區的人文景觀格外多元豐富。

4. 滄桑的歷史感與深邃的人間性

一度擁有風華歲月的港鎮，在歷史的流程中逐漸沉睡，一種廢港的意象，使走入這個地區的人，均能感受到強烈的歷史滄桑感；而高崗處處的山坡地形，山城櫛比的屋宇造形，又予人以一種濃稠的現實感與人間性。這種時空的交錯，益發增美淡水迷人的魅力。

5. 豐美的人文想像

觀音山隔著一條淡江，提供淡水人及前來寫生的畫家，無盡豐美的人文想像，山形優美的稜線、薄霧輕罩的山色、夕照瀲灩的光影，甚至夜暮點點的燈火，均是激發畫家發揮想像、形塑夢境的素材。

6. 全景式的地理視野

除了部分描繪單一建物、街道的作品之外，大部分的淡水畫作，均如一幅彩色闊銀幕的電影畫面，一種全景式的地理視野，可以使山光水色、街道房舍、林木人物，鉅細靡遺的呈露，不同於其他地區單一定點的呈現。

總之，淡水作為一個景點，在臺灣恐怕找不到第二個地方像她一樣，包含如此豐富而優美的人文與自然的意象，彼此交涉輝映，而又受到這麼多畫家的喜愛，留下數量如此龐大、質地如此精美的畫作。如果說：淡水是臺灣近代史上最具文化代表性的一個地區，應非過語。

下篇

切片・美術生態

戰後北師五十年

——臺灣現代美術與美術教育發展的一個斷代切面

一、前言

本文指涉的北師，係指今國立臺北師範學院。

該校始源於清末士林師範學堂。甲午戰後，日人入據臺澎，1895 年 7 月，日本政府派六名教師前來接收師範學堂；並遷址於芝山巖，改稱「國語學堂」，又稱「芝山巖學堂」。不久，因六名教師遭抗日人士所殺，日本政府乃將學堂封閉，改為神社，奉祀六氏先生，即遇難之六名教師；同時，將學堂暫遷臺北萬華祖師廟，並改稱「臺灣總督府立國語學校」❶。

1896 年 9 月，殖民政府頒布「臺灣總督府國語學校規則」，並選擇臺北南門旁原清文廟舊址，即今市立臺北師院址，興建國語學校校舍；隔年落成啟用，校本部正式遷入，成為臺灣創設最早，也是當時唯一的最高學府。唯該校主要係招收日籍學生，以培養本地所需師範人才；少數臺人在語學部中的日語科學習，僅屬權宜附設之性質。

1899 年，臺灣總督府基於日政府「一縣一師範」的原則，於臺北、臺中、臺南三縣同時設立師範學校，召收臺人，以培育公學校之訓導人才，此為臺人接受高等教育之始。唯三年後 (1902)，日人即以教師供給過剩為由，廢除臺北、臺中兩校，學生分別撥入臺北國語學校師範部及臺南師範。1904 年，又將臺南師範廢除，學生亦轉入國語學校師範科乙科。國語學校再度成為全臺師資培育的唯一機關。此後師範部甲科，即以培養日籍教諭為主旨，乙科以為培養臺籍訓導為目的。

1919 年，「臺灣教育令」公布；1920 年，根據「臺灣總督府師範學校規則」及「官制」（即組織章程），改國語學校為臺

❶ 參許金德〈江山代有人才出，各領風騷數百年——國師述往〉，《北師四十年》，頁 84～85，臺灣省立臺北師範專科學校，1985.12，臺北。

北師範學校；並將 1900 年設立的實業部農業、電信兩科，分別獨立為宜蘭農林學校及臺北工業學校；1918 年設立的臺南分校，亦獨立為臺南師範學校❷。

1927 年，亦即「臺灣美術展覽會」（簡稱「臺展」）設立的一年，臺北師範因學生人數增加，分設臺北第一師範與第二師範，第一師範為日籍學生，留在原校址；第二師範，全為臺籍學生，遷到新建的大安芳蘭之丘新校舍（即今國立臺北師院址）。作為臺灣新美術運動導師的石川欽一郎，對臺籍學生的指導，後期主要即在芳蘭校區。

直至 1943 年，由於學制改變，臺北一師、二師再度合併，全名回復「臺灣總督府臺北師範學校」，並升格為專科層級，本科設於芳蘭校區，原南門校舍則為預科及女子部，以迄臺灣光復❸。

溯自 1895 年的芝山巖國語學堂，至1945 年日人離臺，合計五十年時間。

戰後以迄 1995 年，又經五十年時光。本文即在探討戰後五十年，以北師為切面，所展現的臺灣美術發展樣貌，其中兼論美術教育與美術創作兩層面。首先應對戰後北師師資結構及課程內容，作一簡要分析。

二、課程內容與師資

1945 年是臺灣歷史的又一次斷裂，日治時期的歷史經驗和社會基礎，在「臺灣光復」後，遭到全面的檢討和動搖。這個改變，因 1947 年的「二二八事件」，而更加徹底。

在 1945 年的時代變局中，北師由長官公署遴派唐守謙先生在 1945 年 12 月充任校長。儘管大部分日籍教師均先後離職，但至少到 1946 年年底，該校五十七位教職員中，仍有七位日籍人士，其中包括書記、雇員各一人，以及教授物理、化學的屋良朝苗、教授博物的古賀一夫、教授農業的加島太法、教授英語的國分直一等人，係以「留用」性質，繼續在校任職、任教❹。另有立石鐵臣，則在 1946 年 4 月，以兼任方式，到校擔任美術教學。立石鐵臣(1905～1980) 是日治時期熱心參與臺灣新

❷參吳文星《日據時期臺灣師範教育之研究》，頁 15～21，及頁 42～43，國立臺灣師範大學歷史研究所專刊，1983.1，臺北。

❸同上註，頁 45；及 1946.12.5〈臺灣省立臺北師範

學校一覽表〉「沿革」項。

❹參 1946.12.5〈臺灣省立臺北師範學校一覽表〉「現任教職員一覽」項。

美術運動的知名日籍木刻版畫家；1934年臺陽美協的創會成員名單中，立石的大名，亦赫然在列；他為《民俗臺灣》刊物所繪製的一系列「臺灣民俗」木刻版畫，更是至今膾炙人口的作品（圖1）❺。

圖1：立石鐵臣，【臺灣民俗 —— 麵攤子】，1941，木刻版畫。

1946年前後，同在北師擔任美術、工藝科課程的教師，除日人立石鐵臣外，尚有臺籍人士陳承藩與廖德政二人。陳承藩臺北市人，1946年5月到校，擔任美術及工藝科教學。廖氏臺灣臺中人，較陳承藩稍晚三個月(1946.8)到校，擔任美術科教學。當時三位老師的年齡，以陳承藩年紀最大，約四十六歲，立石次之，為四十二歲，廖德政則僅二十七歲。唯當時藝師科並未成立，學校設有三年制普通師範科、四年制普通師範科、師資訓練班（招收舊制中學畢業者，接受一年師範訓練）、簡易師範班(二年制，招收國校高等科畢業者)，以及高砂族簡易師範班（三年制，招收國校畢業者）❻。基本上，這些學生，在北師就學期間，均得接受「美術」和「農工藝及實習」兩門科目。其時數如下❼：

科班	三年制普師科						四年制普師科								師訓班		簡師班				高砂族簡師班					
年級	一		二		三		一		二		三		四		一		一		二		一		二		三	
美術	2	2	2	0	0	2	2	2	2	2	2	2	1	0	1	1	2	2	1	1	2	2	2	2	1	1
農工藝及實習	3	3	2	2	2	0	3	3	3	3	2	2	2	0	0	2	3	3	2	2	3	3	3	3	2	2
佔總時數比例	20/204						31/260								4/74		16/131				26/202					

表　一

❺立石鐵臣木刻作品，後由詩人向陽結集，配上詩文，出版《臺灣民俗圖繪》，洛城出版社，1986.8，臺北。

❻參 1946.12.5〈臺灣省立臺北師範學校一覽表〉「學校編制」項。

❼同上註，「教學科目及各學期每週教學時數」項。

從上表約略可知：在未設藝術師範科之前的一般北師學生，其所受美術課程的時數，是相當有限的，除師訓班僅接受 4 個學分的美術課程外，其他各種科班美術課程所佔學分時數，也約僅在百分之十二、三左右。這是屬於一般通識教育的性質，要達到培養一位稱職或專業的美術教師，甚至畫家，是較為不易之事。

北師在國民政府接收前，原有學生千餘人；接收後，所有日籍學生全部離校，各班不足人數，再經招考補足。據 1946 年 12 月〈臺灣省立臺北師範學校一覽表〉顯示：當時計有學生六二八人，而同年 7 月，即有戰後第一批學生畢業；之後，每年均有學生陸續畢業，步出校園。這些學生中，很多是日治前已入學者，其中有些甚至已經在北師待上八年時間，即包括預科五年及本科三年。日後知名的臺灣早期「寫實攝影」名家黃則修，正是其中一位，他是 1949 年的畢業生。另有 1946 年畢業的楊乾鐘，亦以油畫創作受到注目，他們都在戰前即受到日籍老師的啟蒙，而日後憑著自我的持續努力，始有所成；其藝術成就，

將在文後「美術創作的兩大路向」一節中，再予詳論。

戰後北師，真正開始培養出大批專業的美術工作者，包括美術教育與美術創作兩方面之人才，則屬藝術科設立之後的發展。

北師藝術師範科（簡稱「藝術科」或「藝師科」），成立於 1947 年，招收學生兩班，計七十四人，施以三年的教育，這是臺灣最早設立的藝術科系，除一般共同必修課程外，「美術」和「農工藝及實習」兩科目時數均有所增加，其實際時數如下[8]：

年級	一		二		三	
學期	1	2	1	2	1	2
美術	7	7	9	9	2	2
農工藝及實習	3	3	6	6	8	8
佔總時數比例	76/208					

表　二

由此表可知：其專業課程時數，已由原來一般師範時期的約 12～13%，提高到 36.5% 的比例。

這些專業課程的實際內容為何，可再以 1955 年的科目及時數一覽表所示資料[9]，進一步表列如下頁表三：

[8] 1947.10.5〈臺灣省立臺北師範學校一覽表〉「教學科目及每週教學時數」項，「三年制藝術師範科」欄。

[9] 參 1955〈臺灣省立臺北師範學校校務概況簡表〉，「教學科目及每週教學時數」項，「三年制藝術師範科」欄。

年級	學期	圖畫				工藝						農藝	家事	藝術概論	透視學	美術勞作兩科教材及教法	合計
		素描	水彩	圖案	國畫	木工	金工	籃工	土工	紙工	化工						
一	1	6				2		2						3			13
	2	6				2		2		2					2		14
二	1	3	2	2	2												9
	2	3	2	2	2											2	11
三	1	2	2	2	2		2					2	2			2	16
	2	2	2	2	2		2		2		2					2	16
總　計		22	8	8	8	4	4	4	2	2	2	2	2	3	2	6	79
所佔總時數比例		76/36×6=216															

表　三

北師藝術科時期的課程內容，大抵即如上表所示，其間偶爾會有一些小幅的變動，如美術史、工藝概論之類一、二課程的增減，但整體結構，並未更動。從上表內容，亦可窺見戰後北師藝術教育的一些特性如下：

1.專業科目所佔總時數比例，雖然始終維持在36.5%左右，但由於三民主義、軍訓等課程的增設，以及國文、教育學分的加重，使得課程時數整體膨脹，以致壓縮了學生課外學習的有限空間，這對藝術科學生是頗為不利的。

2.工藝、設計等實用性課程的著重。除圖案外，又如木工、金工、籃工、土工、紙工、化工、農藝、家事等課程，合計30個學分，約佔整體藝術專業課程的38%。這種強調實用性工藝課程的作法，一方面固是因應未來國校教學的實際需要；另方面，或與當時倡導「克難建國」的時代氛圍有關。

總之，作為專業的藝術教育，北師藝術科除三年間22學分的素描訓練外，水彩、國畫均僅8學分，且無油畫、版畫等教學，這樣的課程結構，對訓練一個稱職的小學美術教師，是否足夠，尚且不論；但對一些有心於專業美術追求的青年，顯然是有所不足的。

北師藝術師範科在1963年，因全省師範改制為五年制國校師資科而與南師等校藝師科同時停辦,唯留新竹一校設置藝師科。

之後，又在國校師資科中設置美勞組，其作法係在最後兩年間加強美勞課程約20～30學分，包括美勞概論、色彩學、描寫技法、國畫、手工藝、美術設計、工藝

製圖與設計、水彩畫、美勞科教學研究與實習等科目，這樣的課程份量，在訓練專業的創作或美術教育人才上，其成效自然無法與藝術科時期相提並論。

不過，課程的結構，尚屬表面的形式，主要的關鍵，還有賴任課教師的引導，一如日治時期石川欽一郎之於北師學生，雖無藝術科的設置、雖無足夠的美術專業課程，但透過課外寫生會的指導、透過師生間私下的情感交流，北師終能在日治時期，培養出一批投身藝術創作的優秀青年；至於日治時期小學美術師資訓練的成效如何，則有待研究者再行深研探究。總之，師資對教育成效的影響，實不比形式上的課程內容為輕。因此欲對北師戰後之發展作一考察，師資的陣容、結構，亦應進行

圖 2：廖德政，【清秋】，1951，布上油彩，91×72.5 cm。

❿同上註。

必要的探討。

北師戰後五十年的師資結構，約可分為四個階段：

1. 1946 年至 1949 年的戰後初期（其中含 1947 年藝術科的設立）。

2. 1949 年至 1963 年的藝術科時期。

3. 1964 年以迄 1987 年的美勞組時期。

4. 1987 年師院改制，中經 1992 年的成立美勞教育系，視覺藝術教育中心，迄今。

其中第四階段，因另有專文探討，本文僅就前三階段淺論如下：

(一)戰後初期的北師師資 (1946～1949)

如文前所述，1945 年臺灣脫離日本殖民統治，國民政府的接收，仍留任了幾位頗為知名的學者在校任教，如：古賀一夫、國分直一，及兼任美術教師立石鐵臣。此外又有留學日本的陳承藩與廖德政等人，他們都是在 1946 年的 4～8 月間陸續到校❿。次年 (1947)，北師藝術科成立，則有大陸來臺木刻版畫家楊啟煙、朱鳴崗二人加入教師陣容。唯同年年初，發生「二二八事件」，使日籍教師立石鐵臣，首先被迫離臺；而在之後的陸續整肅中，臺籍人士的廖德政，以

及具有左翼色彩的大陸來臺木刻版畫家朱鳴崗，也均在 1948 年年初先後離校；廖德政因為父親在二二八事件中遇難失蹤的關係，轉往私立開南商工任教❶，朱鳴崗則匆匆離臺逃往香港，轉回大陸❷；之後，楊啟煙也在大陸變色的 1949 年前後，返回大陸。陳承藩則因 1949 年臺灣省立師院成立藝術系（今臺灣師大美術系），轉往該校任教。

　　此一階段，除立石鐵臣係擔任藝師科未設立前的「美術」科教學外，陳承藩先後擔任美術、工藝、音樂等課程，並一度兼任學校圖書組組長的行政工作；廖德政則專任美術課程，楊啟煙擔任圖案、工藝，朱鳴崗擔任西畫、藝術概論與美術❸；唯頗為奇異的，據當年第一屆畢業生劉振源表示：具有東京美術學校畢業背景的陳、廖二位，並未在藝術科任教，反而是擔任普通科的課程，至於朱、楊二位，則分任甲、乙班的導師❹。

　　平實而論，此一階段的北師師資，頗具特色，任課教師本人的學歷，如陳承藩、廖德政兩人均是東京美術學校畢業的背景

姑且不論，其創作成就，亦均在日後的臺灣美術史中，佔有一定地位。日籍教師立石鐵臣所作「臺灣民俗」系列版畫，對日治時期臺灣居民生活情趣的記錄、描繪，兼具藝術與史料的雙重價值；唯其任教時間太短，對北師學生影響不大。廖德政、陳承藩的油畫，在精練中蘊育沉鬱的情感，也是臺灣美術史中不容忽視的表現（圖 2）；但更值得留意者，應是 1947 年藝師科設立當年，來校任教的楊、朱二位教師。

　　楊啟煙在 1947 年 2 月到校，擔任第一屆藝師科乙班的導師，但兩年後，學生未畢業，楊已因政治因素離校。學生對這位老師留下極美好的記憶與深深的懷念，他們在畢業紀念冊上寫著：

　　　　1947 年──這個值得回憶的日子──北師藝術科誕生了。
　　　　「藝苗」也是這一年萌芽的，三年來慘淡經營，到今天，它給予我們「第一屆」的榮耀。
　　　　頭兩年間，在楊啟煙先生的諄諄善

❶參顏娟英〈觀音山畔的畫家──廖德政的油彩風景〉，《臺灣美術全集 18・廖德政》，藝術家出版社，1995.11，臺北；及白雪蘭〈本質與永恆的追求者──試論廖德政的生平、畫風及創作之源〉，《廖德政回顧展》，臺北市立美術館，1991.9，臺北。

❷參《朱鳴崗書畫集》，〈年表〉，琢璞藝術中心，1993.8，高雄。

❸1947.10.5〈臺灣省立臺北師範學校一覽表〉「現任教職員一覽」項，「擔任學年」欄。

❹1995.10 訪劉振源。

誘之下，我們確實在學校內出過一番風頭，教室內奪目的錦標直到現在還提示著我們曾度過一段黃金的時代。

他和我們生活在一起，用年青的心培育年青的心，親熱點說起來，與其稱他是我們的導師，倒不如叫他一聲「大哥」來得適合。

但，他終於沒有看到我們成長而離開了。「大哥，祝福你」。「藝苗的保姆，祝福你」。❶❺

從這段文字中，我們可以揣摩這位楊老師在北師藝師科草創初期，和學生建立起來的親密而深沉的感情，他不似日治時期石川欽一郎和學生之間的那種父子之情，而是一種更具民主情懷的兄弟之情。

有關楊啟煙的生平，我們的了解相當有限，研究者一度懷疑他是否就是戰後從大陸來臺的木刻版畫家荒煙，據謝里法〈中國左翼美術在臺灣（1945～1949）〉一文❶❻，對荒煙在二二八事件的經歷有一些訪問的記錄；荒煙離臺後，並就此經驗，和聞一多

被殺的事件結合起來，刻成了【千萬人站起來】的大幅木刻版畫。不過在謝文中指出荒煙當時任教北女師；同時，當年屬於甲班的學生劉振源也證明楊啟煙只教圖案課程，不刻版畫；年紀約僅長學生五、六歲，和同樣任教北師藝術科教授木工的劉姓女老師結婚，返回大陸後，目前定居北京❶❼。

較之可能為荒煙的楊啟煙，朱鳴崗的臺灣經驗，更具歷史意義，同時由於朱氏在 1990 年代以後和臺灣藝術界的重新取得聯繫，並由臺灣為其出版大型畫冊❶❽，我們對他當年在臺的活動，也就獲得更多更清晰的了解。

朱鳴崗為安徽鳳陽人，1915 年生，曾在蘇州美專學習國畫，後因日軍侵華，乃投入抗戰宣傳隊，並以木刻版畫，受到相當重視。戰爭期間，先後擔任福建省立長汀中學、國立僑民師範、永安師範等校美術教師；抗戰勝利後，參加福建幹訓團，受派來臺，擔任臺北師範藝術科第一屆甲班級任導師，並編輯《日月潭》雜誌；也就是在這段期間，完成了他知名的【臺灣生活組曲】（圖 3、4）木刻系列版畫。這

❶❺見 1950《省立臺北師範學校畢業紀念冊》，〈「藝苗」是怎樣成長的〉。

❶❻謝文見《臺灣文藝》101 期，1986.7.8，臺北。

❶❼1995.10 訪劉振源。

❶❽見前揭《朱鳴崗書畫集》。

些作品充滿了對社會中下階層的同情，與對社會不合理現象的強烈批判⓳。

二二八事件後，朱鳴崗一度逃到上海，

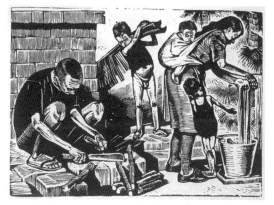

圖3：朱鳴崗，【臺灣生活組曲 ── 三代人】，1946，紙本木刻版畫，19.2×25.2cm。

圖4：朱鳴崗，【臺灣生活組曲 ── 太太這隻肥！】，1947，紙本木刻版畫，19×19.7cm。

但因家小仍在臺灣，不得已再返臺。一返臺即遭傳訊並監視，被迫不得再從事木刻創作。直到1948年年底，才在朋友的協助下，離開臺灣。一到香港，即將醞釀已久的感受，刻成【迫害】（圖5）一作，描寫知識分子被特務提走前的一個無助鏡頭⓴。

和楊啟煙一樣，學生們也頗為懷念這位老師，有時學生買不起顏料，朱老師就自己掏腰包買水彩送學生。近年來，師生取得連繫，班上有十餘位同學，連袂前往大陸廈門拜望當年恩師㉑。

圖5：朱鳴崗，【迫害】，1948，紙本木刻版畫，24.4×18.7cm。

⓳參見前揭謝里法〈中國左翼美術在臺灣(1945～1949)〉。

⓴同上註，頁148～149。

㉑1995.10訪劉振源；及朱氏任教福建永春師範藝術科時學生陳慶熇〈一生執著「為人生而藝術」的長者──記朱鳴崗教授的人品與畫格〉，文收前揭《朱

本文無意誇大二二八事件的歷史悲劇，但北師戰後第一個時期的師資，幾乎都因這個事件而被迫離職，則是一個明顯的事實。此一發展，也導致北師戰後初期這些學、經歷均豐富，也具相當創作強度的師資，中斷了他們對北師學生可能的持續影響。

(二)藝術科時期的北師師資 (1949～1963)

北師藝術科自 1949 年以後，師資結構即呈一種極端穩定的態勢。首先是 1948 年周瑛的到校，之後在 1949 年，亦即國民政府全面遷臺的一年，陳望欣、陳雋甫、黃啟龍、孫立群（可人）、宋友梅等人同時到校；再隔年 (1950)，又有吳承燕來任，此後直到 1956 年，因陳雋甫的離職，再有沈新民前來遞補。上述這批成員，即成為北師藝術科時期的所有師資陣容。茲將其任教科目及基本資料表列如下表四[22]。

從這份表列中，可以看出北師藝術科時期師資，以福建省籍居多，主要畢業於上海美專和福建省立師專二校。在當時較具知名度之創作者，為陳雋甫，陳氏是唯一畢業於北平藝專者，以傳統國畫為創作面貌，為溥心畬之入室弟子，山水表現高曠、典雅風貌，有乃師神髓（圖6）；另擅寫飛禽走獸，充滿動態之美，較具個人特色。其夫人吳詠香亦為水墨畫家，以花卉、翎毛知名（圖7）；二氏同為戰後臺灣畫壇

姓 名	字號	性別	出生年	籍 貫	學 歷	擔 任
周 瑛	亞南	男	1922	福建長汀	福建省立師專藝術科	素描、版畫、水彩
陳望欣	漳欣漳生	男	1920	福建龍溪	福建省立師專藝術科	工藝、國畫
陳雋甫		男	1917	北 平	國立北平藝專國畫系	國 畫
黃啟龍	亦蒼易青	男	1922	福建莆田	上海美專西畫組	圖案、藝術概論、素描
孫立群	可人	男	1912	福建邵武	上海美專藝術教育系	素描、透視學、水彩
宋友梅		女	1924	福建林森	福建省立師專藝術科	家政、工藝
吳承燕	翼予	男	1922	江西寧岡	上海美專高等師範科	國畫、工藝
沈新民		男	1914	浙江蕭山	上海美專西畫科	絹印、藝術概論

表 四

鳴崗書畫集》。

理而成。

[22]本表據省立臺北師範學校歷屆畢業紀念冊資料整

代表傳統保守路徑的「壬寅畫會」、「六儷畫會」成員❷。另有周瑛擅長木刻版畫，日後逐漸轉向現代形式表現，頗受畫壇敬重（圖8）；唯當年仍以延續抗戰時期寫實木刻風貌為形式，對北師藝師科初期學生，具啟蒙引導之功，郭宣俊、秦松、江漢東、李錫奇、何政廣、倪朝龍之投身版畫創作，均與周氏之早期啟發有關。

圖6：陳雋甫，【惠政開新運】，1972，紙本水墨，69×267cm，私人藏。

圖7：吳詠香，【寒山茶】，未註年代，紙本水墨，53.9×93.5cm。

圖8：周瑛，【生之初】，1955，綜合媒材，180×120cm。

❷「壬寅畫會」成員，包括：黃君璧、陶壽伯、葉公超、朱雲、高逸鴻、陳子和、傅狷夫、姚夢谷、余偉、吳詠香、李康、邵幼軒、林中行，及陳雋甫等人；「六儷畫會」則包括：高逸鴻與龔書錦、陶壽伯與強淑平、李康與林若璣、陳雋甫與吳詠香、傅狷夫與席德芳、林中行與邵幼軒等六對夫婦。

此外，陳望欣、孫立群、宋友梅、吳承燕、黃啟龍等亦有水墨創作的發表，但均偏向傳統面貌，個人特色較不明顯（圖9）。

總之，北師藝術科時期的師資，整體而言，已無初期師資那種開創、多元、和社會互動較強的特色，或許這是時代氛圍限制下的無奈，也或許是個人其他因素所致，總之他們均走向穩健保守的傾向。

不過就作為人師而言，不論是在訪談的過程中，或當年畢業錄上的文字顯示，北師藝術科學生對這些老師所給予他們的關懷、督促、鼓勵，均有許多正面的回憶與記錄。

(三)美勞組時期的北師師資 (1964～1987)

北師美勞組時期的師資，基本上仍是前期結構的延續，另再陸續加入陳寶琦、司瑚等人，陳寶琦是留法油畫家，也是戰後北師第一位正式教授油畫課程的老師；司瑚教授工藝，唯任教時間未久。又有楊啟棟、李鈞棫等工藝老師來校，唯前者只教一年即離職。此外，美勞組時期又有較年輕一輩的教師，如校友吳長鵬、江明賢，及曹志漪、林哲誠、伊彬、林明德、楊雪

圖9：陳望欣，【山水】，1992，紙本水墨，45×90cm。

圖10：江明賢，【巴黎塞納河畔】，1996，紙本水墨，48×187cm。

梅等（圖 10～12），唯這批新人，不是短期任教即離職，即屬兼任教師或助教，對學生影響較為有限。

1987 年北師改制國立師院，編制擴充，1992 年正式成立美勞教育系，並設視覺藝術中心，人事管道大為暢通，也正好面臨原藝術科時期師資相繼屆齡退休，北師藝術教育自此邁入另一嶄新階段。

三、美術創作的兩大路向

北師以師範學校的原始屬性，本以培養國校師資為宗旨，但在特殊的歷史情境中，由於美術專業學校在臺灣始終遲遲未能建立❷，北師以其藝術師範科的名目，和省立臺灣師院圖畫勞作科同是臺北僅有的兩所和藝術有關的科系，由於師院圖勞科必須是高中畢業後才能投考，因此北師乃吸引了大批有志投身藝術追求的青年，在初中畢業後，即進入該校，較之其他高中學生，提早進行藝術方面的接觸與學習。日後，這些北師校友，有的離開了教學崗位，走向專業的美術創作生涯；而其中的大部分，則在教學之餘，持續創作不懈，進而做出一定的成績；在臺灣美術發展史上，北師校友形成一股不容忽略的力量。這種情形，在藝師科停辦，改為美勞組後，雖有大幅衰退的傾向，但其中少數表現殊異者，仍具傳

圖 11: 吳長鵬，【秋山】，1996，紙本水墨，69.9×135.9cm。

圖 12: 林明德，【生痕】，1991，木材，60×45×12cm。

❷參蕭瓊瑞〈民國以來美術學校的興起(1912～1949)〉，原刊《臺灣美術》第 3 期，臺灣省立美術館，1989.1，臺中；收入氏著《臺灣美術史研究論集》，伯亞出版，1992.2，臺中。

承延續的特定意義，值得一併討論。

　　從 1950 年首屆藝師科畢業，至 1963 年最後一屆藝師科學生離校，前後十四屆，北師藝師科，約計有畢業生六百五十人左右❷；其中，持續保持創作者，約佔六分之一❷，人數應在一百人之間。再加上美勞組之後的零星創作人數，以每年五人計❷，初步估計北師戰後五十年間，在美術創作上持續耕耘者，約在三百人之譜❷。

　　要對這些風格頗為多樣的創作者，進行一種全面的介紹、討論，自非屬易事。然在戰後五十年間，與臺灣整體畫壇產生較為緊密互動之關係者，約略可以歸納出兩條基本的創作路徑，或可作為了解北師校友戰後美術創作面貌的一個基礎架構。

　　呈顯在戰後北師校友創作中的兩條主要路向，簡要言之，一為基於對土地關懷的深沉情感而出發的探討與發掘，一為基於現代精神的感召而進行的探索與創建。前者有延續自日治時期臺灣寫實主義精神的遺緒，後者則來自大陸來臺前衛藝術家的啟示與開導。此二路向，並存發展，早期較不互涉，後來則有相互交融的傾向，茲分別論述如下。

　　首先就基於對土地關懷的深沉情感出發的一路而論。

　　北師藝師科成立於 1947 年，第一屆畢業生於 1950 年離校，按照臺灣的習慣，以校友畢業的民國紀年而稱為「39 級」（民國 39 年）。不過在此之前，即有楊乾鐘（35級）、廖季芳（38 級）等人，以戰前本科及預科的背景，日後在油畫、水彩畫的創作上，有所表現；前者更在國立臺灣師大美術系進修畢業後，任教國立臺灣藝專（今國立臺灣藝術大學）、中國文化大學，在教授任內退休。後者，畢業後一度轉而從商，1990 年代之後，成立「圓山畫會」，活動趨於頻繁。楊、廖二氏均參與由石川欽一郎北師學生組成的「芳蘭美術會」❷，在作品中延續日治時期的寫實精神，而抒發對鄉土景物的情感（圖 13、14）。

　　不過，在藝術科成立之前，北師畢業校友中格外值得留意的創作者，應是以「寫實攝影」知名的黃則修（38 級）。

❷參〈光復後本校歷屆畢業生人數分類統計表（表一：三年）〉，前揭《北師四十年》，頁 99。

❷按筆者知見名錄加以統計。

❷美勞組時期，係由各班按志願選組，歷屆美勞組人數平均在三十五至四十人之間。

❷此數目僅屬校友間初步估計之概數。

❷「芳蘭美術會」成立於 1975 年，會員包括石川的日、臺兩地學生，每年定期展出，以紀念恩師。

1930 年出生於臺北的黃則修，小學唸的是日治時期的北師附小，五年級時由同學處借得相機，開啟他從觀景器中學習觀察萬物百象、體會攝影魅力的契機❸。

橫跨戰前、戰後，黃氏在北師先後接受預科五年、本科三年的師範教育。此一

圖 13: 楊乾鐘，【萊茵河畔】，1990，布上油彩，65×91cm。

圖 14: 廖季芳，【還我大自然】（紅樹林），1994，布上油彩，65×80cm。

時期，他對音樂、美術，均同時具有極大興趣，然而由於預科時期三位日籍教師的影響，終致使他走上視覺藝術的探討，並終生堅持寫實主義的精神。這三位老師，便是在戰後仍一度留任北師的立石鐵臣、國分直一，以及同是在戰後滯留臺南，而後撰有〈戰敗後日記〉的池田敏雄等人。他們三人同是日治時期《民俗臺灣》雜誌的同仁，對臺灣民俗、民藝的省察、研究，以及寫實精神的鼓吹、創作觀念的導引，留下許多值得學習與思考的例證。黃則修在三位老師的理念影響下，蘊育了「寫實主義」的精神。

1950 年代初期，黃則修以七、八年時間，記錄、攝影以臺北艋舺龍山寺為中心的臺灣庶民生活形象，成為臺灣「寫實攝影」的開拓者之一。之後又接掌《攝影新聞》編輯工作，主持「攝影藝術」、「攝影走廊」等專欄，累積了近百萬言的文字論述，成為臺灣推動攝影藝術論述的先河❸。

黃則修的「龍山寺」系列（圖 15），頗有 1955 年愛德華·史泰真 (Edward Steichen)《人類一家》(*The Family of Man*) 攝影專題展的影響痕跡，但更重要的是，

❸參張照堂〈黃則修——龍山寺的見證〉，《影像的追尋——臺灣攝影家寫實風格》（上），頁 60，光華

書報雜誌社，1989.9，臺北。
❸同上註，頁 60～61。

他捉住了臺灣當時生民的質樸情感與生命脈動。誠如張照堂確切的評述：

「龍山寺」中的照片，特色在於精神上是實際而關切，態度上是客觀而率直的。他不像傅良圃（筆者按：臺灣早期另一攝影師）那麼抒情，刻意於構圖與取角，只表現美、善的一面。他也不像某些主觀性格強烈的攝影者，帶著自我的批判視點。黃則修站在一個平凡而不為人察覺的角度，他的照片，幾乎感覺不到「攝影機」的存在，好像很自然的生活在廟宇與人群中間，與其一起呼吸、膜拜或休憩。

然而比起一些刻板的紀錄照片，這兒又有一些冷暖關切的「焦點」，一種相屬與認同的淡然情感在。在廟前廣場午后聚集的人群中，有聊天的、午寐的、祈拜的臉顏，我們彷彿又觸及那已然消逝的，相識、遙遠，然而又親切的記憶底深處。

黃則修所使用的軟片，當時只有一百度的 Double X，在光源不足的情況下，他將軟片當成兩千度使用，用 D–76 加沖。因而我們在正殿廣場前的夜色中，看到雲層穿行的月光、恍惚遊走的人影、以及明暗起落的佈局構成，更增加了照片鮮活、曖昧的氣氛。

同樣的，利用供桌上環繞蠟燭的微光照射，我們更清楚看到那種宗教的魅力及信仰者的虔誠。加沖之後產生的粗粒質感，似乎也吻合了當時刻苦、勤樸的生活質地。這些照片，由於黃則修在光源、技術上的利用與掌握，呈現了另一層動人的視覺力量。❸❷

圖 15：黃則修，【龍山寺系列 —— 正殿廣場夜景】，1956，攝影。

❸❷ 同上註，頁 61～62。

黃則修的寫實主義精神，在某些程度上，和戰後北師教師朱鳴崗等人的創作意念是可以相通的；同時，在時間上，朱鳴崗任教北師，並創作其知名木刻「臺灣生活組曲」系列時，黃則修仍然在學。不過，這並不代表二者在傳承上有真正的關係存在。黃則修的寫實主義，是一種基於諒解與融入的深沉情感，朱鳴崗的寫實精神，則蘊含著強烈的批判態度。

朱氏的批判寫實，隨著朱氏1948年年底的離臺，而結束其在北師可能產生的影響。而黃則修所承襲的那份人文寫實精神，也似乎未在北師獲得較好的延續。戒嚴體制時期的北師，隨著另一批較為溫和的師資出現，多少也有一些鄉土風情寫實或反共內容的木刻版畫，在學生的習作中表現出來，這些主要都是木刻老師周瑛指導下的成果，郭宣俊（41級）、倪朝龍（49級）尤為周氏風格影響下，爾後表現最具成績者（圖16）。但就日後的發展而論，北師校友從土地情感出發的寫實之作，主要是表現在油畫及水彩創作之上，並走向一種視覺的、詩質的溫情寫實傾向。此一路向，事實上也正是戰後臺灣全省美展（簡稱「省展」）、臺陽美展的主流傾向。北師校友，如曾現澄（39級）、吳逐水（39級）、劉振源（39級）、郭豐森（39級）、陳德宗（39級）、

賴傳祿（40級）、黃坤炎（40級）、周福番（40級）、張錦樹（40級）、何肇衢（41級）、詹益秀（41級）、吳英聲（41級）、林書淵（41級）、張祥銘（41級）、吳王承（42級）、曾茂煌（42級）、吳隆榮（42級）、馮騰慶（42級）、謝榮磻（42級）、陳輝煌（42級）、王守英（43級）、黃植庭（43級）、李丹桂（43級）、呂義濱（43級）、林聯文（44級）、黃照芳（46級）、張淑美（46級）、簡新模（46級）、許杜金（46級）、吳仁芳（47級）、潘朝森（48級）、鄭香龍（48級）、許信雄（48級）、郭清宗（48級）、賴武雄（49級）、及劉曉燈（51級）、郭掌從（52級）等人，均為此中之佼佼者（圖17～24）。同此脈絡之較年輕者，又有黃飛（64級）、黃見昌（67級）、陳國珍（68級）、林洲榮（71級）、林聰明（72級）等人，亦有相當之表現。

圖16：倪朝龍，【拉網捕魚】，年代、尺寸未詳，木刻版畫。

圖17：曾現澄，【鄉間景色】，1996，紙本水彩，38×53cm。

圖18：張錦樹，【金山落日】，1995，布上油彩，50×65cm。

圖19：詹益秀，【暮色】，1995，布上油彩，72.5×91cm。

圖20：張淑美，【匿藏的愛】，1995，布上油彩，72.5×91cm。

圖21：潘朝森，【樹上女孩】，1996，布上油彩，80×116.5cm。

圖22：賴武雄，【青山依舊伴古橋】，1991，絹本水彩，50×66cm。

圖23：吳隆榮，【無上菩提】，1995，布
上油彩，91×72.5cm。

圖24：李丹桂，【步步高昇】，1996，布
上油彩，72.5×60.5cm。

此一脈絡的創作者，講究的是畫面結構之穩定、色彩層次的豐富、質感的突出或趣味，同時畫面的整體氛圍，也和土地的情感相互呼應；這些特質，事實上都是延續自他們的學長，也正是石川啟蒙下的日治時代第一代臺灣西畫家的精神。但在時代的變動下，他們也吸取了一些現代繪畫的思想和手法，如立體主義的畫面分割，以及野獸主義的色彩解放，形成一股戰後穩健而強勢的創作風貌。

從這些創作者的背景分析，他們大多屬於本地成長的省籍青年，而他們的藝術成就，顯然也和當時的北師師資，沒有明顯的關連；更確切地說，這些創作者基本上是透過參與當時由省籍前輩畫家主導的「全省美展」與「臺陽畫會」，追求藝事精進與受肯定；同時，也有許多證據顯示：他們之間的多人，在求學時期，即不斷地透過課後校外的學習管道，和臺灣的前輩西畫家有所接觸❸。

相對於此一路向，另有一批北師校友，則在某種殊異機緣下，陸續集結在校外老師、大陸來臺前衛西畫家李仲生的門下，接受現代繪畫思想的啟蒙，創立「東方畫會」、「現代版畫會」等團體，進而帶動了

❸當年北師同學前往校外學習之處所，主要為李石樵　　及張義雄等人之畫室。

戰後臺灣畫壇最具聲勢的「現代繪畫運動」。這些校友，即包括創立「東方畫會」的霍學剛（霍剛，42 級）、蕭勤（43 級）、李元佳（44 級）、蕭明賢（45 級）、劉芙美（45 級），以及他們的支持者黃博鏞（43 級）等人，此外，又有創立「現代版畫會」的秦松（42 級）、江漢東（42 級）（彩圖 16），和較晚的李錫奇（47 級）等人（圖 25～28）。這段史實的發展，已見於筆者《五月與東方》一書❸，不再贅述。

在李仲生啟發下的現代繪畫創作，強調前衛精神的掌握，也重視民族自我特色的發揚。他曾具體表述其藝術思想，也清晰提示學生在藝術追求上的基本方向，謂：

圖 25：蕭勤，【氣之 136】，1983，布上墨水，129×202cm，米蘭私人藏。

圖 26：秦松，【無題】，1990，紙上油彩，94×181cm。

圖 27：蕭明賢，【作品】，1964，紙本墨水。

❸蕭瓊瑞《五月與東方——中國美術現代化運動在戰後臺灣之發展 (1945～1970)》，東大圖書，1991.11，臺北。

一、堅持在繪畫上作現代的表現。

二、注意現代世界美術思潮的發展和變遷。

因此，不論歐洲的、美國的、日本的藝壇動態，都很注意。不論對任何新誕生的作風，都詳細研究，但絕不作形式上之模仿。

三、要有獨創性。

要有獨創性，就必須先具備素描功力，因為素描功力是創作的基礎。

四、要有素描基礎。

現代的畫，有現代的素描基礎，我認（為）現代的畫如果沒有素描基礎，那麼，不是畫成圖案，便畫到插圖去了。不過現代繪畫的素描，不同於傳統繪畫的素描罷了。❸

除前敘諸北師校友，另有梁奕焚（46級）亦在稍後接受李氏指導，而進行現代的表現（圖29）。

這些有心在現代繪畫上有所突破、建樹的年輕人，在堅持數十年後，許多人都已建立自我獨特面貌，並在國際藝壇上迭有表現。

圖28：霍學剛，【繪畫】，1993，布上油彩，80×100cm。

圖29：梁奕焚，【馬】（連作），1986，漂染，120×324cm。

❸參李仲生手稿，收入前揭蕭瓊瑞《臺灣美術史研究論集》，頁117。另李氏思想可參見蕭瓊瑞〈來臺初期的李仲生〉、〈李仲生的最後生活與思想〉二文，均收入前揭論文集，及蕭瓊瑞《李仲生文集》，臺北市立美術館，1994.12，臺北。

這批追隨李仲生學習的北師校友，雖同時包括本地青年與大陸來臺青年，但主要仍以大陸來臺青年為主軸；似乎因戰火而遠離家鄉的際遇，在抽離物象追尋中，更容易尋得某些足以與心靈深度契合的美學質素與玄思。

總之，從臺灣美術史發展的角度看，北師校友在創作上的實際表現，不論是戰前的「新美術運動」，或戰後的「現代繪畫運動」，俱扮演了重要的角色，也提供了具體的貢獻。

在前述兩大和臺灣畫壇運動較密切關聯的創作路向之外，另有大批持續進行自我創作的北師校友。如早年以水彩創作受畫壇重視的李薦宏（41級）、汪汝同（44級），和之後亦在水彩上持續探討者，如馬永莉（45級）、黃義永（46級）、徐郁永（47級）、鄭香龍、蔡益助（50級）、蔡裕

標（60級）、許忠英（61級）、鐘立盛（62級）、張茂坤（65級）、陳玉嬌（65級）（圖30～33）。又如從事國畫創作者，有較強調保持傳統水墨韻味並加入寫生觀念的吳長鵬（42級）、陳秀芬（44級）、傅麗華（44級）、李如罡（45級）、梁丹平（45級）、徐賓遠（45級）、潘柏森（46級）、黃光顯（52級）、賴元龍（52級）、湯瑛玲（61級）、林妙鏗（63級）、謝翠珠（64級）、熊永生（64級）、林紘正（64級）、方朱憲（66級）（圖34～36），和以工筆人物、馬匹而知名的曾謙賢（45級）（圖37），以書法篆刻受重視的薛平南（55級）（圖38），以及採較具新式手法的水墨畫家戴武光（50級）、江明賢（50級）、洪新添（63級）、張信義（63級）、廖經華（76級）（圖39）等。又如頗具女性特質的油畫家席慕容（48級）、許麗蓉（76級），和以「七等生」筆

圖30：李薦宏，【紅葉之美】，1994，紙本水彩，56×78cm。

圖31：汪汝同，【市集】，約1961，紙本水彩，72×91cm。

圖 32：鄭香龍，【山城】，1996，紙本水彩，56×76 cm。

圖 33：蔡益助，【後院】，1996，紙本水彩，50×62 cm。

圖 34：李如罡，【富貴白頭】，1988，紙本重彩，80×160cm。

圖 35：賴元龍，【獅頭山景色】，1996，紙本水墨，104×68cm。

圖 36：林紘正，【豐年慶】，1995，紙本水墨設色，158×80.5cm。

圖 37：曾謀賢，【工筆人物】，紙本水墨設色。

圖 38：薛平南篆刻作品。

圖 39：戴武光，【窗邊細語】，1996，紙本水墨設色，66×66cm。

名見重小說界的劉武雄（48 級），近年亦投入現代式的油畫創作（圖 40、41）。其他較具現代表現手法的，又有傅佑武（41 級）、顏倉吉（42 級）、劉同仁（42 級）、簡滄榕（47 級）、陳政宏（51 級）、謝文（52 級）、張進傳（57 級）、陳主明（59 級）、陳柏梁（60 級）、陳志芬（66 級）、連淑惠（66 級）、林家斌（70 級）、林福全（73 級）、許國寬（74 級）等（圖 42～44）。其中以師專時期美勞組畢業生組成之「其紀畫會」，包括莊崑榮（57 級）、陳主明（59 級）、簡志雄（60 級）、簡建新（62 級）等人，則代表著新生一代在創作上之集體性努力（圖 45）。

圖 40：席慕蓉，【盛放】，1992，布上油彩，
91×65cm。

圖 41：劉武雄，【林中受教】，1992，布上油
彩，45×45cm。

圖 42：傅佑武，【生】，年代未詳，布
上壓克力，75×60cm。

圖 43：陳政宏，【暖冬】，1993，布上
油彩，91×72.5cm。

圖44：謝文，【藝】，1993，蠟染，48×48cm。

至於在雕塑方面具成就的有許和義（49級）（圖46）、郭清治（49級）等人；郭氏並任中國雕塑學會理事長。陶藝有戴清村（47級）。

在插畫方面，執本地牛耳的鄭明進（41級）、江義輝（46級）、雷驤（47級）、簡滄榕（47級）、曹俊彥（50級）；其中江、曹二氏，在兒童插畫方面，表現尤為突出（圖47～49）。

在設計方面，有何耀宗（41級）、朱守谷（46級）、連錦源（46級）、馬英哲（48級）等人（圖50）。

圖45：簡志雄，【望安花宅組曲】，1996，陶板釉彩，45×54cm×4。

圖46：許和義，【春之聲】，青銅，69×30×24cm。

圖 47：江義輝插畫作品。

圖 48：曹俊彥插畫作品。

圖 49：雷驤，【時光】，1996，布上油彩，45.5×53cm。

圖 50：何耀宗，【山雨欲來】，1996，木板壓克力，87×155cm。

至於漫畫方面，劉興欽（42 級）的大名，曾經風靡 1950 至 70 年代的臺灣兒童（圖 51、52）；張錦樹、徐麒麟（42 級）、顏倉吉（42 級）也都有大量作品問世，《新生兒童》常見他們的作品；其中顏倉吉在攝影方面，亦多表現（圖 53）。

圖 51：劉興欽漫畫作品「丁老師」。

圖 52：劉興欽漫畫作品。

圖 53：顏倉吉，【荷塘逸趣】，1994，彩照拼貼，20×20cm。

　　作為師範學校，北師能在創作上培育出如此眾多傑出表現的校友，值得肯定；但不可忽略者,在國小美術教育的本職上，北師校友的成就，亦為可觀。

四、兒童美術的開發與推廣

　　戰後五十年的臺灣兒童美術教育，嚴格而言，作為師資培育機構的師範院校，至少在 1970 年代之前，對這方面的貢獻，幾乎一片空白；真正推動兒童美育理論普及，及致力指導技術提升者，反而是一群在國小從事實際教學的美術老師。尤為值得注意者，他們之中的絕大部分，都是來自北師藝術科的校友。這些兒童美育的開

路先鋒，憑著個人的力量、熱心引介國外理論，透過教學實證，對戰後臺灣兒童美術教育的發展，作出了實際的貢獻；也提供了 1980 年代之後大批留外美育理論人才，回國後從事研究的實務基礎與論證素材。

這批來自北師藝術科的兒童美術教育開拓者，較知名者包括：39 級的劉振源、呂桂生、劉修吉、陳宗和，40 級的丁占鰲、張錦樹、李寶鳳、黃坤炎，41 級的鄭明進、張祥銘、吳英聲，42 級的霍學剛、吳隆榮、吳王承、謝文林，43 級的黃植庭、鄧兆銘、44 級的游仲根、何福祥，45 級的姜添旺，46 級的黃義永，47 級的李錫奇，49 級的倪朝龍，以及 52 級的郭掌從等人。

對於這些校友在各自崗位上的實際作為與得失，有待未來更為深入的個案研究❸❻，本文謹就較為整體的發展，作一綱要式的陳述。

有關日治時期臺灣公學校中，兒童美術教育的發展概況，林曼麗在〈日據時期的社會機制與臺灣美術教育近代化過程之研究〉❸❼鴻文中，已有精闢的論述。

戰後基於對祖國文化回歸的考量，日治時期的臺灣經驗並未受到應有的看重與延續。1946 年 6 月第一屆「全省教育行政會議」召開，決議舉凡一切教育內容，「應一體遵行國民政府教育部於 1942 年 10 月所頒布的『第三次修訂課程標準』，作為本地教育的最高指導，以求兩地學生程度的一致。」❸❽

此一粗糙的決策，使得臺灣在日治時期已然累積的某些現代新式教育思想，無法獲得持續的開展。

1947 年成立的北師藝術科，雖有「美術勞作兩科教材及教法」的設置；但基本上，所謂的美術教育，仍是以成人的觀點，傳授一些臨摹、寫生，或器用畫的技巧；勞作因男女不同，強調一些實用性的器具製作。至於有關兒童心理的認識與想像力的發揮等教育理念，完全尚未建立。

即使校外偶爾舉辦的學生美術比賽，也完全邀請一些未有實際教學經驗的成名畫伯擔任評審，以成人的美術觀點去評定

❸❻近有陳瑤華《兒童美術教育講座》一書（藝術家出版），係以整理本地兒童美術教育工作者之經驗為主，可視為此領域之開拓者。

❸❼林文發表於雄獅美術主辦「何謂臺灣？近代臺灣美術與文化認同」研討會，1996.9，臺北。

❸❽轉見王麗姿〈我國小學美勞課程標準內涵演變之初探〉，頁 220，國立中山大學學術研究所碩士論文，1991.7，高雄。

兒童作品的高下。

而就在這種情形下，一批批北師藝術科的學生，陸續畢業離開校門，回到自己的故鄉，投入實際的兒童美術教學活動。當他們發現那些生硬的教材教法，並無法真正帶動兒童高昂的學習興趣時，這些本地青年開始透過既有的日語能力，私下去接觸一些日文的相關兒童教育資訊。1919年在日本由山本鼎等人所推動的「自由畫運動」，也開始被這群北師藝術科早期的校友所認識。

1955 年，日本美育文化協會的崛江幸夫、井上嘉弘等人，攜帶一批日本的兒童畫來臺，巡迴各地展出，並舉行演講座談。這批帶有「創造主義」❸❾、「造形主義」❹⓿等特色的兒童作品，帶給臺灣兒童美術教育界，一次極大的震撼；臺灣的國小美術老師，開始從那些生硬、固定的教材中解放出來，和世界新興的美育思潮有了初步的接觸。

1957 年，由當時任教於臺北市各國小的北師校友：陳宗和、張錦樹、鄭明進、張祥銘、黃植庭等人發起組成「今日兒童美術教育研究會」；這是臺灣第一個自發性的民間兒童美術組織，企圖整體性的改變臺灣當時流於落伍、呆板的美育思想與作為。未久，有更多的北師校友加入，包括：丁占鰲、李寶鳳、黃坤炎、吳王承、謝文林、鄧兆銘，及他校的李英輔等人。

由於「今日兒童美術教育研究會」的成立，使當時全由資深畫家主導兒童作品評審工作的局面，有了轉變。

1958 年，臺灣省教育廳所屬的板橋教師研習會，開始舉辦經常性的「國校美勞

❸❾ 「創造主義」的兒童美育思想，亦稱「兒童中心主義」，是「由個人發展入手」的美術教育思潮。其理論主要由佛洛伊德、皮亞傑等自然主義思想啟發，強調個體天生所具有，且皆有的創造力及學習本能，施教者應尊重此發展歷程，予以適切的引導與鼓勵，以達於創造力之解放，並發展成完美之人格。其主要代表人物，即英國著名藝術學者赫伯特‧里德，與美國賓州大學藝術教育系教授羅恩菲德 (Viktor Lowenfeid)。

❹⓿ 所謂「造形主義」，又稱「構成主義」，是德國包浩斯 (Bauhaus) 思想下的產物，強調一種「由結構入手」的美育思潮。這派論者相信有一種無地域文化色彩的世界性視覺語言，足以打破藝術、工藝、建築間逐漸擴大的隔閡。具體言之，即彼等以為：所有藝術均係由一些最基本的元素，如點、線、面、造形、質感、空間等元素，產生平衡、對比、調和、韻律等原理，如能掌握這些原理，即可達成一種無階級差別的「藝術化品質」。這套思想後來成為「現代主義」最重要的理論基礎。

教師研習會」；北師校友呂桂生在此主持，推動「造形主義」的美術教育理念，美術與勞作並重，特別強調教材教法的開發與運用。

　　當時霍學剛以「東方畫會」的創始會員之一，接受來自精神導師李仲生前衛藝術觀念的啟導。李仲生發表於 1955 年間的〈改革中的日本兒童美術教育〉、〈也談兒童美術問題——兼評學生美展初中國校組暨國際組〉二文[41]，是臺灣戰後兒童美術發展史上的重要文獻；其中主要倡導「創造主義」的思想，強調尊重兒童自由、獨立、飛揚的想像力與表達方式。霍氏為大陸來臺青年，無法和成長於日治時期的本地青年一樣，能從日文書籍中獲得世界新興的美育思潮，李仲生的指導即為重要的成長關鍵。日後在兒童美育上頗具建樹的

北師學長劉振源，即回憶當年和這位學弟有過多次書信的討論[42]。不過霍學剛在 1964 年出國後，即中斷了他在兒童美育上的持續探究與貢獻；但這段存在於臺灣現代繪畫與兒童美育間的一線淵源，卻頗具殊異的意義。

　　此外，同是輔導員的劉修吉，亦在 1959 年，在他所服務的高雄市大同國小，成立「創美兒童畫會」；除推展「創造主義」美育思想外，也對日本學者淺利篤的繪畫診斷理論[43]，多所闡揚。

　　1962 年，臺灣在兒童美育的推動上，已見相當成效，兒童畫教學蔚成風氣，兒童作品亦具特色；由北師校友主導組成的「今日兒童美術教育研究會」乃以民間力量，出面舉辦「第一屆國際兒童畫展」，計展出日本、韓國、美國、法國、英國、西

[41] 李仲生〈改革中的日本兒童美術教育〉一文原刊 1955.1.18《聯合報》六版，〈也談兒童美術問題——兼評學生美展初中國校組暨國際組〉原刊 1955.8.27《聯合報》六版，二文皆收入前揭《李仲生文集》。

[42] 1996.9 黃千娥、王瑞良等訪問劉振源記錄文稿。

[43] 淺利篤曾任日本兒童畫研究會會長，該會倡導「兒童繪畫診斷法」頗力。主要理論係認為：兒童身心所受的刺激和傷害，甚至家族所受傷害，均會在兒童的大腦中留下記錄，進而引起大腦皮質細胞不正

常的興奮。當兒童不受干涉，自由繪畫時，這些大腦中的記憶便會透過形象與象徵，投射在畫紙上，診斷者只要按圖索驥，即能有所了解，並給予適切的治療、引導。國內學者王家誠曾對這套學說為文加以檢討，見王撰〈從理論評析淺利篤的兒童繪畫診斷書〉及〈從實際資料反證淺利篤兒童繪畫診斷書〉；二文均收入王著《了解兒童畫——兒童繪畫心理分析》，頁 69～133，藝術圖書公司，1975.7，臺北。

德、瑞典、丹麥、西班牙等九國七十餘件兒童作品,以及國內的三百餘件作品。此一畫展,促動了社會大眾對兒童美育的注目與認識,同時也具國際交流的意義。

　　1962 年此一民間性質的世界兒童畫展之舉辦,提供了 1966 年省教育廳國教輔導團在臺北縣新莊國小舉辦「中華民國第一屆世界兒童畫展」的經驗基礎。第一屆世界兒童畫展,參展國家多達二十六個;掛名名譽會長是副總統夫人,名譽副會長則為教育部長夫人、省府主席夫人,及臺北縣長夫人等,而當時在新莊國小承辦此一畫展的主要承辦老師,即為北師校友的李錫奇。李氏當時也是知名的現代版畫家,作品曾榮獲 1964 年日本東京第四屆國際版畫展之推薦獎(第二大獎)❹。他在承辦感言中寫道:

> 第一次第一屆世界兒童畫展,是我國美術教育史上劃時代的創舉,也是中國文化外交史上極具意義的活動,能在一個國民學校裡舉辦而榮

獲國家與社會如此熱烈的支持與重視,是值得我們高興欣慰的一件事。……

自從我選擇了繪畫創作,尤其是兒童美術教育作為我終生的職業以來,我便希望有一天中國的兒童有機會獲得益處,我們自己也可以藉此檢討我們美術教育工作。……

我國兒童的作品,年級與年齡愈低作品愈好,想像力也比較豐富;年級與年齡愈高,個人的個性也愈少,普遍而共同的面目也愈多。除了升學的負擔以外,美術「教育」是促使兒童美術作品趨向定型的因素之一。這次展覽以後,我們可能要重(新)修正我們的「教學方法」,啟發重於指導,便顯得有事實上的需要了。❺

　　李錫奇的這一席話,一方面點出了 1966 年此一畫展的時代意義,另方面也暗示出:推動十餘年的本地兒童美術教育,

❹李氏生平及藝術,詳參〈眾神復活——深究李錫奇的藝術行動〉一文,原刊《李錫奇創作歷程表》(展覽專刊)導論文章;另收入盧天炎主編《回音之旅——李錫奇創作評論集》,頁14~46,賢志文教基

金會,1996.3,臺北。

❺見李錫奇〈我的感想〉,《中華民國第一屆世界兒童畫展》(專輯),臺北縣新莊國民學校,1966.9,臺北。

已到了應予檢討的時刻，其中「過度指導」的情形，尤為教學者必須共同警惕的課題。

以國家名譽主辦的此次世界兒童畫展，當時擔任評審工作者，除了一些從事現代畫創作的畫家，如吳昊、席德進、楚戈、黃朝湖等人，更多為北師系統，如教師沈新民，及校友劉修吉、張錦樹、鄭明進、秦松、何政廣等人；之外，才是一些其他教育界人士。

之後，「中華民國世界兒童畫展」交由中華民國兒童美術教育學會承辦，每年舉辦，計持續了二十餘屆，參展國家一度達於七十餘國，對中華民國在國際地位的提升，對國內兒童美術教育風氣的展開、帶動，均具實際的貢獻。而主其事者，亦多為北師校友，如吳隆榮、丁占鰲、呂桂生、吳英聲、吳王承、吳長鵬、姜添旺等人。這些人主要即為「中華民國兒童美術教育學會」之重要成員。

「中華民國兒童美術教育學會」係1969 年由當時擔任教育廳第四科科長的陳漢強所推動成立，並出版《美術教育》雙月刊。當時兒童美育已成為一種全島性普及的教育思想，各地均有相關人士在熱心推動，最早參與創立學會的北師校友，有呂桂生、丁占鰲、姜添旺、倪朝龍等人。

1970 年代，是臺灣文化在外交挫敗下，逐漸進入「本土化」的時期，除了《雄獅美術》在本地企業雄獅文具公司支持下於 1971 年創刊，由北師校友何政廣擔任總編輯，對兒童美術的推動頗具影響外，由日本利百代文具公司支持的《百代美術》，亦在 1973 年 10 月創刊。當時在這兩個刊物中論述介紹兒童美育理論的，北師校友多所參與；尤其當時擔任利百代公司顧問的日本教育大學倉田三郎時常來臺巡迴演講、座談，與北師校友呂桂生等人多所接觸。

亦即在 1970 年代，由國小教師尤其是北師藝術科早期校友開拓推動的美術教育風氣，始進入包括師範系統在內的大專院校，1972 年有以大專教師為主體的「中華民國美術教育學會」之成立。而歷經近二十年的努力，早期由這些國小教師尤其是北師校友推動引介的新興美育思潮，在 1975 年 8 月配合九年國教實施公布的「課程標準」中，才正式進入官方的美勞教育體系。

自 1950 年代中期以來，北師校友以實際行動，織構成臺灣戰後兒童美育發展史最重要的支架，其間發表的單篇文字，亦成為推動這些思想信念的重要媒介。而就個人論，如：呂桂生以工作之便，所集結出版的大批教材教法專書，是國內教師教

學最重要的參考書籍。鄭明進透過兒童故事畫所推動的教學成果，也使他成為國內蒐集世界兒童圖畫書最多的專家。而 1969 年開始擔任臺北縣美勞科教學輔導員的劉振源，雖較少直接參與集體性活動，但透過辛勤的筆耕，除《近代西洋美術全集》（1～4 冊）成為早期臺灣資訊缺乏時，學子一窺西方美術發展的便利管道，1983 年他亦將多年教學思考所得，輯成《造形美術》一書出版；隨後又有吳隆榮的《造形與美術》，在 1984 年出版；這些都代表著戰後國小兒童美育實務經驗的階段性總結。至於吳氏以其行政長才，與呂桂生結合前輩畫家楊三郎、顏水龍等人創立「中華民國造形藝術教育學會」(1979)，並歷任中華民國兒童美術教育學會常務理事長，負責第七至二十六屆世界兒童畫展的主辦事宜，對兒童美育行政，尤具貢獻。年輕一輩的張進傳、簡志雄等人，接續前輩的基礎，在北部的兒童美育界頗為活躍，在美勞教科書開放民間編輯後 (1991)，參與第一套審定本康和版教科書之編輯工作，亦具時代意義。

1980 年代後期，隨著大批留外藝術教育理論人才的歸國，這些北師校友曾經有過的作為，一方面面臨可能的檢討與挑戰，另方面，如何肯定其貢獻，進一步整理其既有的本土經驗，成為驗證下一波新興藝術理論的實證基礎，則為後繼者不容逃避的課題。

五、學術論述與社會教育

北師戰後五十年的學術論述，包含北師教師本身的成果和校友的發表兩方面；社會教育則主要指校友的參與表現而言。

《國教月刊》是北師創刊於 1950 年的一份教育雜誌，接受校內外教育人士的投稿，這雖然不是一份嚴肅的學術性刊物，但其有交換心得、傳遞資訊的積極意義。北師藝術科師生，經常在這份刊物發表文章者，包括教師方面的陳望欣、孫立群、吳承燕、黃啟龍、周瑛、沈新民、宋友梅、林哲誠、林明德、李鈞棫、司瑚、吳長鵬、江明賢等人，其中後二者，同時具有校友身分；純屬校友的稿件，則有鄭明進、霍學剛、李錫奇、張錦樹、何政廣、丁占鰲、吳英聲、吳隆榮等人。在內容方面，校友的主題均屬兒童美術的範圍；教師的部分，層面較廣，除孫立群、林哲誠、林明德、吳長鵬、江明賢也談兒童美術外，陳望欣談教材教法以及評鑑、測驗的問題，吳承燕、黃啟龍談中國美術史與國畫教學，宋友梅、李鈞棫談工藝、勞作教學，司瑚則

涉及智能不足兒童的美勞教學。

　　屬於嚴肅的學術論著，另發表在《北師專學報》，計有宋友梅的〈論室內佈置〉(1972.1)，吳長鵬〈臺東民間藝術之研究〉(1978.7)，以及林哲誠的〈十九世紀西歐繪畫特質研究〉(1982.9) 與〈幼兒繪畫表現語意之研究〉(1984.11)。此外，李鈞棫有《住宅設計與庭園管理》、《工藝材料》、《石膏工藝》等專書，分別由華欣、東大等書局出版，林哲誠則有《幼兒造形教育》由藝術家出版社出版。

　　不過就整體而言，部分北師校友藉由日後進修，在學術論述上，似乎顯現了更為強力的表現。如一度回母校任教的吳長鵬，在臺灣師大美術系進修畢業後，東渡日本取得大東文化大學文學研究所、博士學位，先後結集出版的專書，除前提《臺東民間藝術研究》(1977) 外、另有：屬於中國傳統藝術的《中國神話鳳麟龜龍之研究》(1971)、《王維的山水畫與文學的關係》(1973)、《黃公望繪畫觀研究》(1980)、《倪瓚繪畫觀研究》(1983)、《倪瓚的繪畫與文學的關係論》(1993)、屬於地方藝術的《臺東宗教藝術研究》(1982)、《臺東手工藝研究》(1983)、屬於美術教育的《國小美勞科教學評量》(1982)、《美勞概論》(1984)、《殘障兒童美勞教育研究》(1984)、《師專

國畫教學理論與實際》(1985) 等，論述豐富，目前任教臺北市立師院美教系。

　　此外，47 級的吳仁芳，在色彩學方面的專精，也出版有《我國兒童對色彩喜好之調查研究》、《兒童色彩的認識與教學指導》、《圓形的變化和應用》、《色彩立體造形教學》等專書，吳氏目前亦任教於臺北市立師院美教系。

　　另藝術科後期畢業的呂清夫 (51 級)，更是臺灣當代重要的藝術理論與評論家。呂氏曾留學日本筑波大學，取得藝術碩士，並為日本色彩學會會員，返臺後，除翻譯諸多西洋美術畫集外，著有《現代視覺品味派 —— 視覺品味的光譜》、《現代都市叢林派 —— 臺灣大都市的生與死》、《色名系統比較研究》、《色彩標準化之研究》、《色名與測色》、《色名的初步調查與研究》、《造形原理》、《當代藝評家及其思想》等。呂氏長期關懷臺灣當代藝術發展，經常受聘擔任重要展覽評審委員，近期並出版《後現代的造形思考》(炎黃出版) 一書，允為力作。

　　至於屬於師專美勞組階段畢業的校友林保堯 (57 級)，在佛教藝術，尤其敦煌佛像方面之研究，允為年輕一代之傑出代表。林氏除編集出版《敦煌藝術圖典》(藝術家出版) 外，並以《法華造像之研究》

巨著，取得日本筑波大學藝術學研究院博士學位。林氏返國後，催生《藝術學》、《東方宗教研究》等學報之出版，以提升藝術學、宗教學在國內高等教育之地位；並兼任國立藝術學院傳統藝術中心主任，對國內藝術史料之蒐集保存，及藝文活動之指導推動評鑑，均積極參與，冀圖建構一套結合庶民與學術的文化資產研究環境。

北師藝術科、美勞組校友任教大專院校者，尚有多人，如楊乾鐘、傅佑武、何耀宗、李薦宏、張淑美、賴武雄等。

北師出身的學者，具實事求是、踏實苦幹的特質，在理論的建構上，較少提出虛玄的理想標示，倒是看重由實踐、論證的過程中，尋求材料的累積與經驗的傳承。

相對於嚴肅的學術論述，另有一批北師校友，長期投入社會教育的參與。社會教育的涵蓋層面頗為廣泛。北師校友所涉及者，包括：美術出版、視聽製作、畫廊經營和藝術行政等等，且均具一定之成績。

美術出版以何恭上（45 級）、何政廣（47 級）兄弟為代表。前者主持藝術圖書公司，出版較為大眾化的美術刊物，涵蓋舞蹈、美術、攝影等等範疇，以精美的圖片配合淺白的文字，對臺灣藝術欣賞風氣的開啟，頗有實質影響。何政廣則從主編《雄獅美術》，到主持《藝術家》月刊社、藝術家出版社，由早期較具介紹性的推廣性質，到後期出版「臺灣美術全集」等頗具學術價值的本土藝術研究畫集；並支持《藝術學》、《東方宗教研究》等學報之出版，是臺灣當代最具規模與水準的藝術出版社。何政廣本人能編能寫，如近期重新改版出刊的《歐美現代美術》及「世界名家全集」等，均為精簡扼要的美術入門書籍，對有心藝術學習的社會大眾或年輕學子，實為極佳的讀物；何氏同時也曾是教育廳兒童讀物編輯小組總編輯、東華書局兒童部總編輯。成就普獲各界肯定，1977 年曾應美國國務院邀請訪問。

和何政廣同班的雷驤，早期就讀南師，因故轉學北師，在北師畢業。雷驤服務教育界二十年，課餘從事文學創作，較不為人所知；俟 1979 年轉任板橋研習會視聽教育館工作後，始展現其視聽方面特有之才華，1979 年即以「北京人」16 厘米影片，獲頒視聽教育學會金牌獎；此後再進入電視製作工作行列，先後製作「映像之旅」、「大地之頌」、「靈巧的手」等影集，多次獲得電視金鐘獎。另製作「歲月中國」、「風景線上」等帶狀影集，亦均獲得好評；近年則轉回繪畫及散文創作，並著手策劃民初文學家生命史影帶之攝製。

47 級的北師藝術科，似乎人才特多，

前提何政廣、雷驤外，在畫廊經營方面，
又有李錫奇主持版畫家畫廊、劉煥獻主持
東之畫廊、張金星主持阿波羅畫廊，是臺
灣 1980 年代初期以降，最重要的幾個畫
廊，李氏強調現代繪畫，劉、張則經營本
土畫家。近年來劉氏更投入畫廊協會之經
營，多次舉辦藝術博覽會，對本土藝術市
場的整合、建立，亦具貢獻。

此外，60 級的陳萬富，走上藝術行政
之路，目前擔任臺北市社教館館長，對社
會美術教育之推廣、倡導，更具直接而具
體之貢獻。

六、結論

半個世紀的戰後北師，見證了臺灣美
術發展史實的一個重要側面；其校友傑出
的表現，已然成為該校今日的榮光，也是
後繼者持續策勵進步的動力。1947 年，北
師藝術科設立，是臺灣最早的藝術科系之
一，但 1963 年藝術科的停辦，改制為較不
專業的美勞組，實為一種倒退的作為。事
實證明：藝術科時期豐沛的人才湧現，既
為北師之光，亦為國家之福。1987 年的改
制，及 1992 年美勞教育系的成立，或將可
為此光榮的傳統，再進行美好的延續。

學院外的美術傳統

——以府城民間傳統畫師為例

一、前言

　　繪畫的起源，幾乎與人類的歷史同其久遠。早期的人類，或在岩壁上描繪動物、人形，或在身體上彩飾紋樣，或在器物上刻劃圖案；這些行為的目的，至今仍為學者揣測紛紜，有的認為那是一種基於巫術、宗教的需要，有的認為那是為了裝飾、恫嚇，或求偶的目的，有的認為應是一種社會階層的表徵，有的則以為完全是人類塗鴉的內在衝動使然。

　　不管這些對繪畫起源的爭論如何紛歧，學者頗為一致的看法是：中國的繪畫，脫離實用、教化的目的，作為一種純粹寄託個人心性、講究筆墨趣味的媒材，顯然要到魏晉南北朝之後，才隨著文人山林思想的興起而成立。今天留存在大多數人認知中的「中國畫」概念，顯然也正是以這樣一個文人系統下的水墨繪畫為主要內容。

　　事實上，在一種較寬廣、週圓的中國美術史架構中,除了文人水墨的作品之外，存在於民間不知名的廣大畫師，實更具體地反映了民間生活美感的體現、生命價值的認知，以及宗教信仰的形塑。同時，文人與庶民二者，也始終存在著一種相生相長、互為滲透的情形。因此，論述中國美術史，若只談文人系統的水墨畫，顯然是片面而不完整的；而論述臺灣美術史，不談民間的畫師系統，只談中原水墨，更可能流於捨本逐末的危機。

　　臺灣美術史的研究,大約在 1970 年代的鄉土運動中，開始形成初步的行動與成果。而在 1990 年代的前半期，達到首度的高峰。

　　不過在這樣的一個進程中，臺灣美術史的內涵，始終被界定在一些以「學院」為典範的作品範疇內，無形中忽略了許許多多隱藏在民間生活裡的藝術表現。

　　一如近代對敦煌石窟藝術的看重，那些屬於民間系統，而在歷代史書中被視為「畫工」、「畫匠」的藝術家，實應回復民間對他們的尊稱，以「畫師」的定位，重新給予應有的認識與肯定。

臺灣漢人社會，沿襲母鄉文化，隨著明清移民的渡海，時有畫師受聘來臺；稍晚，更產生了本地土生土長的民間畫師。他們最主要的貢獻，便是滿足了臺灣移民社會宗教生活的需求。他們或為寺廟、大宅，繪製門神、壁畫；或為私人廳堂提供佛道畫像；宗教人物、歷史題材、吉祥語圖等，是他們作品最主要的內容。

這些傳統畫師，也稱「拿筆師父」或「上手畫師」，他們並不等同於所謂的「彩繪師父」。在中國傳統建築營造體系中，彩繪師父主要是負責建築彩繪圖案的繪製。「彩繪」一詞也在中國建築的語彙中，成為專指「油飾彩畫」的專有名詞。

在一般的建築施工過程中，廟方往往將整座廟宇的彩繪工作，發包給「彩繪師父」，彩繪師父領導一批彩繪工匠，將所有的井藻、樑柱圖案繪製完成後，留下橫樑「包袱」（堵仁）、壁堵白灰，及門板部分，再敦請「拿筆師父」的「畫師」前來繪畫歷史故事、門神圖像，並簽註名號。由此可知「畫師」在一般社會大眾心目中的崇高地位了。

在西洋美術史中，為教堂繪製壁畫的米開朗基羅，我們會給予崇高的地位，令人不解的是：為什麼同樣為廟宇彩繪圖畫的畫師，在此地卻往往只獲得「工匠」的地位？

臺灣社會每年為廟宇活動，尤其是興修、彩繪工程所投注的金錢、人力，絕非少數，對於這些為神明居室粉彩的畫師，學界的整理研究顯然多所不足，本文即以府城——臺南市一地為案例，進行一些初步的史實重建與課題思考，以期對這些學院外的美術傳統有所認識。

二、府城民間傳統畫師源流

早期府城民間傳統畫師，都是來自中國大陸，尤其是潮汕地區的「唐山師父」。這些畫師接受此地寺廟之聘，來臺工作；工作完畢後，即返回大陸，未聞有留下定居者。同時，可能是基於技術不外傳的原則，也可能是為了保障大陸師父得以繼續受聘來臺工作的機會，這些渡海來臺的畫師，始終不曾在此地正式收徒授藝。因此，儘管自明末漢人開臺以來，廟宇興建始終不斷，但屬於本地土生土長的民間畫師，就府城一地而言，卻遲未出現。

依目前所知：最早活躍於臺南府城的畫師有來自福建同安的莊敬夫，活動時間約在乾隆年間。莊氏號「桂園」，來臺後，居當時臺灣縣西定坊，約卒於嘉慶初年。其傳世之作，多為松鹿圖，筆法粗勁狂野，

頗具勁道（圖1）。史載莊氏曾應臺南寺廟之請，製作壁畫，唯此類作品均已佚失，不可得見。至於本地出生之畫師，大約要到道光年間（1821～1849），才有嘉義人林覺，遊走於臺南、新竹之間，留下不少壁畫作品，林氏被日本學者尾崎秀真在〈清朝時代之臺灣文化〉一文中，稱許為「……過去三百年間，唯一臺灣出生的畫家」（圖2、彩圖 17）。光緒年間（1875～1907），又有臺南人謝彬（一作謝斌），承襲林覺人物畫系統，擅作廟宇中之八仙等人物（圖3）。此外，又有黃雲峰者，字云奇，亦臺南府治人，活動於清道光、咸豐年間，以工筆宗教人物及山水知名。

唯上提諸家，目前可知資料頗為有限，且他們是否涉及傳統畫師最具代表性的工作——門神繪製，尚不可考。就現存可信資料顯示：1891及1900年出生的潘春源、陳玉峰二人，應可視為府城本土第一代民間傳統畫師，並因其傳人的傑出表現，儼然形成兩大畫師家族。

潘春源（1891～1972）生於日人治臺前四年，陳玉峰（1900～1964）小潘氏九歲；均為臺南府城人氏。

圖1：莊敬夫，【松鹿圖】，紙本水墨，118.5×120.5 cm，私人藏。

圖2：林覺，【柳岸雙鴨圖】，紙本水墨，62×35.2cm，私人藏。

圖3：謝彬，【福壽人物圖】，紙本水墨，62×127.3cm，私人藏。

1909 年，潘氏年僅十八歲，即於府城三官廟旁（今忠義路），開設「春源畫室」，正式掛牌為人繪製畫作。而 1915 年左右，年僅十餘歲的陳玉峰，也以為鄰里鄉人繪製陰宅墓地的風水圖像而知名。

據二氏的後人表示：在廟畫方面，尤其是門神畫作，他們的父祖，均未曾正式拜師學藝，往往是趁唐山師父來臺工作時，悄悄從旁觀察，默記於心，返家後再迅速筆記寫下，描成圖形。這種「偷學」的工作，基本上因為是犯忌諱的，因此總是背著唐山師父進行。

除了現場觀摩唐山師父的運筆、用彩，以及施作過程外，遍布府城大街小巷的上百座廟宇，其間的廟畫作品，也是這些有心的本地畫師，觀察學習、描繪揣摩的最好教材。

1920 年左右，大陸畫家呂璧松客居臺南，前後約三年時間，潘、陳二氏得有機會問學於呂氏。呂氏係福建泉州人士，1872年（同治十一年）生。曾祖一度遷居臺南。呂璧松乃一水墨畫家，而非民間畫師，但他擅長南宗畫法，無論山水、花鳥、人物、走獸，均頗為專精（圖 4、5）。史載其門人許春山、鄭清奇二人，皆有聲於時；唯二人資料，目前已不可考。

呂璧松客居臺南時，年近五十，正是藝事精熟、聲名卓著之際；時潘春源二十九歲，陳玉峰二十歲，乃先後請益於呂氏。其中潘、呂二人關係實乃介於師友之間，而無正式師徒名分。一般人將潘、陳二氏，視為同門師兄弟，似乎只是一種方便的說法。

圖 4：呂璧松，【夏山獨居】，約 1920 年代，紙本水墨，152 ×42cm，私人藏。

據潘氏後人包括其子潘瀛洲、其孫潘岳雄表示：其父祖在世時，從來不曾聽聞他提及「拜師呂璧松」之事；潘春源過世時，由府城耆老楊乃胡為其所撰的事略、生平年表，也均未提及此事。

不過潘、陳二人師出同門的說法，是府城老一輩人士共同的認識，如果此事不去輕易推翻，那麼潘氏後人的說法，似亦正顯示潘春源與呂璧松間關係的淡薄。又

圖 5：呂璧松，【水牛渡河】，約 1920 年代，紙本水墨，128×55.5cm，私人藏。

據陳氏後人表示：呂璧松於離臺返回大陸時，曾將部分畫稿贈送給陳玉峰，則更進一步證明了呂、陳關係之更為密切；二人正式的師徒關係，殆無疑問。

潘、陳二人同時問學於呂氏，而有如此關係淡密之分別，捨棄人事上的問題不論，似乎藝術的走向，也是值得留意的關鍵。呂璧松係一水墨畫家，潘、陳二人自以請益水墨之事為主要內容；唯據日後的表現觀察，潘春源在水墨之餘，亦從事膠彩寫生的創作，並因而多次入選當時臺灣最具權威的「臺灣美術展覽會」（簡稱「臺展」）（圖 6），這是自日本傳入的一種中國古代丹青畫法，這種走向，似乎也有可能拉遠了呂、潘二人藝術見解上的距離。陳

圖 6：潘春源，【琴笙雅韻】，1930，絹本膠彩，第四屆臺展，私人藏。

玉峰對水墨的堅持（圖7），一方面使他始終未列名當時以「膠彩」為主流的「臺展」，二方面也影響了他所製作的門神，畫面呈顯出強烈的「繪畫性」，有別於潘氏較富「裝飾性」的風格。

潘春源與陳玉峰二人的個人風格，大體決定了府城畫師風格的二大系統。

1909年，潘春源設立「春源畫室」以來，事實上已擁有一定的社會尊崇與地位，可以想見當時潘氏已正式受聘從事一些寺廟的繪圖工作。因此當他遇見呂璧松時，以近三十歲的年紀與聲望，再加上已經結婚生子的家累，自不同於年僅二十歲的陳玉峰，能毫無牽制的全心投入學習。這種情形，造成他與呂氏之間的情感介於師友之間，而非正式的師生，也是可以理解之事。

陳玉峰在問學於呂氏之後，旋即赴大陸潮汕等地遊學，並在1922年，參與桃園景福宮三川殿的門神製作；並於1925年，以二十五歲之年紀，和潮汕匠師朱錫甘合作澎湖天后宮，負責三川殿的部分。此時的陳玉峰顯然亦已確立了他畫師的地位與聲名（圖8、9）。

1924年，潘春源也在克服家庭的羈絆之後，赴大陸短期留學，於廣東汕頭集美美術學校學習，前後約三個月；1926年二度赴大陸，遊學各地（圖10、11）。

圖7：陳玉峰，【伏虎尊者】，約1930年代，紙本水墨，135×65 cm，私人藏。

圖8：陳玉峰，【羲之弄孫圖】（局部），1961，直徑150 cm，臺南陳德聚堂壁畫。

圖 9：陳玉峰，【麻姑獻壽】，1943，
臺南大天后宮壁畫，1976 年陳壽彝修繪。

圖 10：潘春源，【大舜耕田】（局部），
約 1920 年代，149×40.5cm，私人藏。

圖 11：潘春源，【秦叔寶、尉遲恭】，
約 1958，門神彩繪，270×164cm，
原六甲媽祖廟，私人藏。

1928 年，另有一位傑出的大陸匠師來
臺，即廣東汕頭的剪黏名師何金龍。何氏，
字翔雲，生於 1878 年，卒於 1945 年。1928
年，何氏年約五十，以名氣鼎盛之際，受
聘前來臺南縣市等地，從事廟宇屋頂的剪
黏工作，除知名的學甲慈濟宮、佳里金唐
殿外，臺南竹溪寺也留下了他的作品（圖
12、彩圖 18）。

何金龍除擅長剪黏人物，水墨人物亦
稱一絕。就目前存留在他的弟子──佳里
王石發後人宅中的何氏之作而觀，其人物
畫，體態修長，氣宇軒昂，富京劇人物之
動態（圖 13）。何氏滯留府城之際，住今「東

圖 12：何金龍，【鴻門宴】（局部），剪黏，臺南縣學甲慈濟宮。

市場」附近，與住於嶽帝廟的陳玉峰相近，因此陳玉峰亦曾問學於何金龍，其後人甚至仍保存有何氏之畫稿。陳氏日後之觸及泥塑佛像及人像，或與此一機緣有關。

1920、30 年代，是府城寺廟興修的全盛時期。臺灣社會在淪入日人之手以降，歷經慘烈的武裝抗爭，此時已漸趨平靜。就臺灣人而言，深知「武裝抗日」之不成，乃逐漸走向「文化抗日」的路徑；就統治者而言，第一任文官總督田健治郎，也在 1919 年上任，結束此前的武治階段，開始文治的紀元。

臺灣社會在政治、經濟穩定之餘，宗教、文化活動也趨於活絡；寺廟興修正是

圖 13：何金龍，【八仙】，1930，紙本水墨，80×36cm，私人藏。

在這種背景下，出現了空前興盛的景況。

此時，即使仍有像何金龍這樣的大陸名師受聘來臺，但整體而言，自日治以來，臺灣與大陸分屬不同國家，無形中也阻絕了大部分匠師，包括傳統畫師，來臺工作的意願與管道。這種情形，恰恰正提供了如潘春源、陳玉峰這些本土畫師興起的機會。

1920、30 年代的寺廟興修工程，帶給

潘、陳等畫師較豐富的工作機會，也因工作上的需要，讓他們培養了下一代的承繼者。

其中潘春源系統，長子潘麗水在 1934 年已能獨當一面（圖 14、15），另有曾竹根、丁網等人，先後從學；春源司分別為他們取號雲山、雲林、與雲鵬。至於潘瀛洲為春源次子，亦一度投入寺廟畫師工作，但日後轉向戲劇發展，為日治末期、戰後初期，府城重要的新劇導演兼作者。

潘麗水是春源系統最主要的繼承者，曾竹根後來以膠彩畫創作，成為戰後「全省美展」中的知名畫家；丁網則較偏重彩繪系統，包攬廟宇的油漆工程，傳至其子丁清石、清山、清川，及族人丁介斌等人，成為府城最主要的彩繪師父系統，其中丁清石，則亦參與畫師工作，且卓然有成（圖16）。

陳玉峰傳人，在日治末期，主要以其外甥蔡草如為主。1937 年，當時原名錦添

圖 14：潘麗水，【畫具】，1931，絹本膠彩，第五屆臺展，私人藏。

圖 15：潘麗水，【東華帝君】，約 1960 年代，高雄三鳳宮壁畫。

圖 16：丁清石，【財子壽全】，1995，壁畫，240×120cm，高雄茄萣天后宮。

的草如，至玉峰處學習，並參與了一些廟
宇工程，唯在實際畫作風格上，所受影響
頗為有限（圖17～19）。1943年，草如轉
赴日本川端畫學校留學，當時玉峰獨子壽
彝年方十歲。

圖18：蔡草如，【降龍尊者】，
1987，紙本膠彩，129×88cm，

圖17：蔡草如，【相逢】，1967，紙本彩墨，1362×
69.5cm。

圖19：蔡草如，【關帝聖像】，1989，
絹本膠彩，117×68.5cm，

1920、30 年代之交形成的寺廟興修熱潮，在 1930 年代後期，又見消沉。其原因一方面固然是中日戰爭的影響，二方面更是 1938 年以降，日本殖民政府在臺灣推動的皇民化運動下，一連串「寺廟整理運動」、「鋤佛運動」、「正廳改善運動」等措施的影響，這些措施的目的原在打壓臺灣傳統信仰，但也直接影響到依附著這些信仰而發展的民間藝術。

這一波低潮，對甫剛出頭的第二代畫師頗為不利，如潘麗水等人，迫於生計，紛紛轉往戲院發展，為電影繪製宣傳廣告、看板。

戰後的臺灣社會在 1950 年代初期，又見復甦契機。潘麗水在 1954 年結束戲院廣告工作，重回廟宇畫師崗位；同時，這一波熱潮，又培養了潘家系統的第三代接班人，包括年甫十餘歲的長子岳雄，以及年紀較長的薛明勳、蔡龍進，和較年少的王妙舜等人，紛紛從學（圖 20～23）。這些人至今仍在工作崗位上，其中蔡龍進遷居北部，也成為北部寺廟爭相聘請的重要畫師。潘岳雄、薛明勳、王妙舜則留在府城，繼續培養了一些傳人。

圖 20：王妙舜，【四大天王】（局部），1990，255×130cm，臺南德化堂門神。

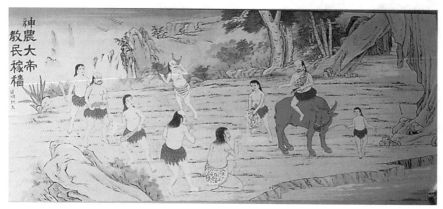

圖 21：薛明勳，【神農大帝教民稼穡】，約 1970 年代，壁畫，240×530cm，臺南藥王廟。

圖22：潘岳雄，【尉遲恭】，約1980
年代，臺南三山國王廟門神。

圖23：蔡龍進，【宮女】（局部），
約1980年代，245×116cm，臺南辜
婦媽廟門神。

陳玉峰於戰後亦先後培養了一些相當
優秀的傳人，包括其子壽彝，以及姻親宋
森山，和較早的鄭文淡、謝平祥等人；可
惜其中在廟畫工作有所表現者，只有蔡草
如及陳壽彝二人。而他們兩人又因有感於
寺廟畫作的不易保存，逐漸減少廟畫工作，
轉向紙本畫作及純粹的水墨創作（圖
24～26）。

圖24：陳壽彝，【達摩】，1982，紙本
水墨，130.5×62cm。

圖25: 陳壽彝，【秦叔寶】（局部），
1966, 285×176cm, 臺南總趕宮門神。

蔡草如以其戰後府城畫壇的先輩角
色，對府城水墨畫發展頗有影響，在民俗
繪畫方面，也指導了一些出色的傳人，如
其子蔡國偉（圖 27、28），及一些未正式
拜師，但時常問學於他的洪英傑、胡明宏、
柯武鐘等人（圖 29、30）。不過這些屬於
第三代的傳人，主要工作偏重於民俗畫及
神佛畫像的製作，旁及水墨、膠彩的純粹
創作。就嚴格的角度言，他們不再受託繪
製寺廟壁畫及門神，已非真正的傳統畫師
角色了。

圖26: 宋森山，【張天師】，1996,
紙本膠彩，114×70cm。

圖27: 蔡國偉，【西方三聖】，1991, 紙
本膠彩，100×69cm，私人藏。

綜合而言，由於陳玉峰系統的逐漸淡出畫師工作，府城目前持續工作的傳統畫師，乃是以潘氏的第三代傳人，如潘岳雄、王妙舜，以及部分由原來彩繪系統轉入的丁清石、潘義明（為彩繪匠師蔡祺安傳人）為主流。

茲將府城傳統畫師源流表列如下頁：

圖 28：蔡國偉，【燕尾】，1994，紙本膠彩，60.6×72.7cm，私人藏。

圖 29：胡明宏，【千手千眼觀世音】，約 1990，絹本膠彩，127×90cm。

圖 30：柯武鐘，【義薄雲天】，1994，紙本墨彩，91×182cm。

※〔　〕係表示彩繪師

三、傳統畫師的困境與生機

　　府城傳統畫師在全臺的傑出表現與地位，是無庸置疑的事實。幾乎自潘春源、陳玉峰等第一代畫師以來，府城畫師即時常應聘前往臺灣南北各地，甚至遠赴離島澎湖，或異國，如蔡草如之至東南亞，為寺廟繪製廟畫；相反地，始終未聞有外地畫師進入府城來從事相同的工作。

　　然而這個具有優良傳統的工作，近年來，正面臨著一些挑戰與困境；值得有心人士的共同關懷與思考。

(一)「創作」觀念的興起，貶抑了傳統畫師的地位

　　自日治中期「新美術運動」以來，從日本傳進來強調「寫生」、講求「創作」的觀念，便對傳統的藝術，包括：文人與民間的藝術，造成了相當的衝擊。潘春源會以膠彩作品參與「臺展」競賽以求取認同，便是一例。

儘管這種來自西歐的美學理念，吸引走了一批有志藝術的新生人才，但像潘春源、陳玉峰等人，在那樣的時代，仍能堅持原本的藝術理念，自我突破、自求精進，乃至有成，確實值得肯定。

然而因「純藝術」理念所造成的文化分裂，在本土二代畫師身上，已開始產生無法逃避的壓力，像蔡草如、陳壽彝等人，一方面固然鑑於廟畫保持的不易，自覺心血白費，以至逐漸淡出廟畫領域；另方面，實則更因「創作」觀念的制約，使他們意圖自「畫尪仔」的工藝性、技藝性領域中脫出，以追求更具藝術價值的表現。尤其在獲獎以至受聘為官辦美展評審的競賽體制中，他們似乎更能找到自我肯定的憑藉。

無形中，作為「畫家」總是比作為「畫師」更具尊嚴的想法，也左右了社會一般大眾和畫師本人。

此一困境，是一種文化衝突的問題，自然也應在文化的調適中獲得解決。

在一種世界性的「人類學的美學詮釋」思潮逐漸興起以來，以往被西方強勢文化主導的地域文化，也普遍開始反省：「什麼是藝術？」「『創作』是否是藝術的唯一標準？」許多地域或國家的文化人士，也開始回頭在自己的文化中找尋自己的藝術定義。

臺灣在這一波的文化反省浪潮中，剛好遇上政治的本土化運動，一度流失的文化成果，開始得到較多的注目和研究。民間畫師的研究正是一種基於文化反省而有的行動，對畫師面臨的困境，也進行一些必要的面對與思考。

畫師所面臨的定位困境，基本上也是整個文化面臨的困境。

(二)商業性的運作體系取代了藝匠的運作體系

目前傳統畫師面臨最大的難題，並不在工作機會的缺乏，反而是在工作機會過剩所形成的大量人力投入，進而造成的價格競爭與品質的低落。

簡單地說，以往的畫師作業方式，是在一種相當封閉性的運作體系中進行。

有限的寺廟興修工程，維繫了有限的藝匠人口；畫師在此一藝匠體系中，獲得一定的工作機會與保障。畫師可以在工作之餘，還有時間自我進修、自我磨練。然而在社會急遽變遷後，尤其是臺灣大型寺廟的快速興修，需要相當數量的廟畫人才，這種需要，吸引了一批並非來自傳統畫師養成體系的人口投入，其中不乏良莠不齊與魚目混珠的現象，寺廟在缺乏藝術認知的情形下，只能以競標的方式擇定畫師。原有傳統體系出身的畫師，在此一衝擊下，

為求生存，只得降價競標；降價競標的結果是：畫師必須爭取更多的工作機會，才能達到和以往相同的生活水準；更多工作機會的獲得之後，便是求速、趕工的情形出現。以往以作品水準來維持自我招牌形象的觀念，到此完全崩解。廟畫水準的日漸低落，連畫師本人都不得不承認。

㈢傳承制度的崩解，後續人才的斷層

傳統的畫師養成教育，是一種學徒制。在長期的共同生活中，一點一滴的學習、磨練。這種學徒的傳承制度，當然不是一種有效率的教育制度；但是當學徒制崩解之後，新的傳承制度並未建立起來，整個後續人才的斷層，幾乎是所有傳統文化的共同困境，而非畫師界的單獨現象。

目前府城的知名畫師，其實都還有一些學徒，作為助手，幫忙工作。但這些助手式的學徒，大多抱持上班、打工的心態。在這項極重品質的廟畫工作中，「品質」的觀念根本不存在的時候，也就是這項藝術走向死亡的時刻。

據府城的畫師表示：現在的學徒，一下工，連筆也不洗，東西一丟，人就走了。晚上繁華的夜生活，也使得他們第二天根本沒有精神工作，更談不上利用夜間磨練

技巧、讀書求長進了。至於真正能讀書的青年，則不屑走上廟畫的老路；府城的潘、陳二大畫師家族，都同樣面臨這樣的傳承困境。

㈣廟畫表現形式的多樣化，打擊了原有的傳統形式

最明顯的例子是：許多寺廟在經濟充裕後，開始以浮雕，或玻璃纖維的方式製作門神、壁畫，傳統在筆墨、色彩的平面形式中展現功夫的畫法，也逐漸流失一些工作的機會。

統合而言，傳統民間畫師在社會變遷、價值轉型、競爭激烈、商業掛帥的情形下，的確面臨前所未有的發展困境；然而，有困境即有生機，在面對這些現有的困境中，不管是研究者，或實際從事工作的畫師，都有義務為這項頗具特色的傳統藝術形式，尋得一些可能的生機。

首先應透過研究的成果，重建傳統藝術的價值。在思考「何謂藝術？」的過程中，應從歷史的發展歷程，尋求自我文化藝術的真正精神與價值所在。西方傳進來的「創作」理念，應是充實我們既有的藝術形式，而非完全的取代。

其次，在商業的競爭中，政府應建立藝師的分級及認證制度，保障某些技藝精

湛的畫師,得以在政府的古蹟修護過程中,獲得一定的參與機會。否則誠如一位老匠師所說的:如何教一個大學生和幼稚園生來比價格?

分級制度也可提供民間廟宇興修時擇定畫師的依循準則,在凡事講求盡善盡美的廟宇營建工程中,優秀、知名的畫師便可成為廟宇聘求的對象。

第三,加強學校中的傳統藝術課程,包括一般學校中的欣賞課程,以及專業學校中的實作課程。一種屬於民族共有的視覺圖像,不見得要保持他原有的宗教功能;有一天,中正機場的大門、國家劇院的大門、五星級大飯店的正廳,都有這些色彩華美的門神、壁畫時,那應是教育所帶來的自我文化認同的結果。

最後是對各種可能的創新形式的容忍與討論。門神的走向立體化,基本上不是對門神藝術的否定或取代;傳統的形式可以保留,新的形式也應該開發。臺灣的門神,本身便是一個集合歷代畫師不斷自我形塑的文化成果。

四、結語

從文化的觀點看,傳統畫師在臺灣的社會中,扮演一個溝通大傳統與小傳統的積極角色。他們是一群為民眾的精神文化造像的心靈工程師。

府城傳統畫師有優良的傳統與豐美的成果,只有當這個社會有了足夠的能力,對自我的文化成果,抱持欣賞、肯定的態度,這個社會才能有持續發展的堅實基礎;文化的成果,也才不致凋零,而成為我們繼續前進發展的養分。

臺灣現代繪畫運動中的兩種風格

「現代繪畫運動」在臺灣美術史研究中，已逐漸成為一個專有名詞，指的是1950年代末期發軔，1960年代中期達於高峰，而在1970年代初期逐漸趨於低沉的一次繪畫革命。其所倡導的「現代」觀念，主要是用以對抗或顛覆臺灣自日治中期以來，以類印象主義及外光派思想為軸心的油畫畫壇，和戰後以傳統文人水墨創作形式為主流的國畫界，甚至及於以反共抗俄或鄉情抒寫為風格的傳統版畫。有相當一段時間，所謂的「現代繪畫」幾與「抽象畫」劃上等號；此一說法，事實上有其一定的史實可依據。的確，此一運動在發軔中、前期，抽象畫思想幾乎全面地覆蓋了畫壇中、青輩藝術家的所有思考和眼界；幾乎不管你喜不喜歡，歷史的長流已然走到抽象的階段，它就像工業革命一般，既讓人興奮，也令人無奈，抽象時代的來臨，就在堅信與懷疑之中成為一股無可抗拒的潮流。然而不可忽略的事實是，這個原本以抽象為主軸的「現代繪畫運動」，在一段並不算太長的時間之後，便開始產生分歧的現象，一部分的人，繼續奉純粹抽象為藝術創作的唯一出路，但也有一部分人，開始回復到一種以「物象變形」為主要手法的類立體主義風格。十分弔詭的是：臺灣這種由「純抽象」發展到「半抽象」的路徑，正巧和西方由「立體主義」的物象解構走向完全放棄物象的「純抽象」之路，走著逆向而行的發展。然而更值得注意的是：當年以純抽象為信仰的藝術青年，恰巧大部分是大陸流亡來臺的外省籍青年；相對地，在初始積極投入抽象嘗試，但不久又紛紛回到形象的，則以本省籍青年為主要。此中所涉的文化現象，是一項有趣而值得探索的課題。今天我們要論述這段期間的現代繪畫運動，實不可忽略這同時並行的兩種風格發展，才是一種周全的論述方式和忠實的史學態度。

「現代繪畫運動」在臺灣的興起，是一次因緣巧合的風雲際會。1945年，日本文化隨著殖民統治者的戰敗而淡去，一批熱忱而具理想主義性格的大陸文化人士隨即進入臺灣，彌補了這份文化上的空缺；

臺灣文化人士在熱切迎接祖國來臨的心情下，也以一種激昂、興奮的情緒，創作出前所未有的畫面氛圍；陳進的【婦女圖】、李石樵的【建設】、李梅樹的【和風】，均為顯例。然而這一切，都隨著 1947 年「二二八事件」的發生，劃下休止符；到處勸人說「國語」卻遭致公開槍決示眾的陳澄波，是此一悲劇的代表性人物；而對其他那些紛紛逃離臺灣返回中國大陸的「左翼」版畫家而言，此一事件的發生，也未嘗不是一種生命的挫折。

1949 年，隨著中國大陸的全面易幟，臺灣面臨一次有史以來最大規模的移民潮。在這次大陸文化入移的過程中，知名的文化人士事實上寥寥可數，但一批熱血填膺、生死無懼的流亡學生，卻早已醞釀著臺灣另一波文化運動的巨大潛力。

1950 年代末期，臺灣經歷國民黨在大陸全面失敗的慘痛教訓，從西方人口中的「垂死」邊緣逐漸站立起來；加上韓戰的爆發，一度對國民黨撒手的美國政客，重新體認臺灣戰略地位的重要性，1954 年「中美協防條約」的簽訂，使得臺灣獲得了初步的安全保障；同時，文化、政治、經濟也正式步入「美國文化的時代」。

事實上，1950 年代中後期的臺灣，在國際外交上，並未達到 1970 年代之後因退出聯合國而遭致兵敗如山倒的窘境。至少在形式上，臺灣仍和許多歐洲國家表面上維持著一定的良好關係，例如當時堅決「反共」的西班牙就是一個例子。透過這個西方的窗口，許多歐洲現代藝術的資訊，不斷地輸進臺灣；此一情形，在蕭勤留學之後為《聯合報》撰寫「歐洲通訊」專欄，更為顯著。而歐美資訊之得以在臺灣流行，乃因正巧碰上臺灣戰後第一波出版高峰，知名的報刊、雜誌都在這個時候紛紛成立或擴張，其中不乏思想、藝文的版面，《聯合報》的改版和「藝文天地」的開闢、《文藝月報》、《幼獅文藝》、《創世紀》、《筆匯》、《文星》、《藍星》、《現代文學》相繼創刊；舞臺搭建起來了，等待的就是文化英雄的上場。

今天我們回顧這段歷史，儘管 1950 年代中期發軔的文化運動，不論是現代繪畫、現代詩、現代文學，甚至是現代音樂，大抵均有抵制或挑戰 50 年代前期「反共文藝」的革命意圖，但弔詭的是：這股新生的力量，卻正是在前一波「兵寫兵、兵畫兵、兵演兵」的「軍中文藝」床中滋長起來的。這些熱血填膺，一心要為國犧牲的青年，在局勢逆流中，生活一下子失去了奮鬥的目標，反攻大陸成為年復一年的夢想，滿腔的熱血只有發洩在這一波的文藝

狂潮中；許多現代畫家、現代詩人之出身軍中，顯非偶然。

儘管文藝青年的熱情有了輸出的孔道，但政治局勢的緊張、白色恐怖的陰影，並未與日稍減；時代的壓抑、言論的緊縮，標榜著現代的抽象思潮，其「曖昧」、「多義」、「形式」、「唯美」的特質，也就成為知識青年最佳的掩護，同時也是時代最真實的寫照。

1970 年代之後，本土意識興起，有部分論者回頭批評 1950、60 年代的現代藝術是脫離了土地、脫離了時代，儘做一些虛無的囈語。事實上，任何一個足以形成時代潮流的運動，絕不可能自空而降，毫無時空因緣；只不過 50、60 年代的臺灣現代藝術，不論是現代詩、現代繪畫，或現代文學，受限於特殊的政治氛圍，他們正是在自覺與不自覺的情形下，反映了那樣一個激情卻不自主、革命卻又緊抓傳統不放的時代特質。

戰後國際畫壇在冷戰氛圍中興起的抽象狂潮，事實上有自由主義陣營對抗共產主義思想的政治催促力在旁加勁。但巧的是，這份抽象的意念與理論，正好迎合了某些中國傳統畫論的主張，當年作為臺灣現代繪畫運動最有力的旗手──劉國松就說：「中國畫的用筆，從空中直落，墨花飛

舞，與畫上的虛白，溶成一片，畫境恍如『一片雲，因日成彩，光不在內，亦不在外，既無輪廓，亦無絲理，可以生無窮之情，而情了無。』（王船山評王儉〈春詩〉絕句語）中國畫的光是動蕩著全幅畫面的一種形而上的，非眼可見的宇宙靈氣的流行，貫徹中邊，往復上下，這是中國畫家畢生所追求的，也是抽象畫家的願望。」（劉國松〈無畫處皆成妙境〉）

抽象的意境，一方面滿足了這些流亡學生對故國文化的回歸心情，一方面也激發了他們承接傳統的雄心大志。然而，更重要的是，這些玄思哲學以及老莊禪學，正可和他們飄泊靈魂的內在情思兩相契合，而「計白守墨」、「以虛當實」的美學思考，也正是這個「神龍見首不見尾」的「大陸文化」脫離了那塊立足的土地後，最忠實而貼切的表現。這樣的思想和作為，又恰恰地顛覆了中國美術現代化潮流自民初以來落入「寫實」、「寫生」等主張的窠臼，而進行了一次徹底的形象解放與思想解凍（圖 1～6）。

五月、東方和現代版畫會幾名健將在 1960 年代初期所展現出來的絕美風格，在當時畫壇而言，的確是耳目一新、震撼人心的精采表現，而同時，幾位藝評家如余光中、張隆延、虞君質、楊蔚、黃朝湖和

圖1：劉國松，【壓眉】，1964，紙本墨彩，89×58cm，私人藏。

圖3：蕭勤，【大方無隅】，1961，布上油彩，80×100cm，私人藏。

圖4：胡奇中，【繪畫6524】，1965，布上油彩、砂，86×120cm，菲律賓私人藏。

圖2：莊喆，【秋】，1964，紙本墨彩，89×58cm，臺北市立美術館藏。

圖5：霍剛，【舊夢】，1962，布上壓克力，52×72cm，私人藏。

圖6：秦松，【人的意象】，1966，紙本油彩，120×60cm。

畫家本人如：劉國松、蕭勤、莊喆、馮鐘睿，乃至詩人楚戈，更為這個風潮的澎湃洶湧，投下激化的巨石。

這一股巨大的抽象狂潮，披靡了整個臺灣畫壇，事實上，除了極少數中的少數，大部分的本地畫家，不論資深、中堅或年輕的，都公開或私下進行抽象繪畫的了解、嘗試與實驗；然而，正如文前所揭示，抽象繪畫之得以產生於這些大陸來臺青年的

身上，是有其一定的文化背景和時代因素，缺乏這些背景與因素，強從形式中去尋求的創作已非其創作，充其量只是一種短時間的嘗試或製作而已。

然而，如就此定論抽象畫完全沒有在臺灣本地文化中生長的可能，亦非允論。在前提的抽象風潮中，有一值得再特別提出討論者，即這些大陸來臺青年在1950、60年代所展現的抽象畫風，嚴格而言，大都均非純粹的形色抽象，而是寄託著強烈山水意象的抽象。論者倪再沁曾以「內在的真實」來論述抽象藝術的本質，認為五月的健將都難逃「以想像中的自然來測度抽象繪畫的意境」之陷阱，他舉例說：「像劉國松的【雲深不知處】、莊喆的【茫】，不都是藉『有意識』的自動性技法來營造近乎潑墨山水的意象（禪境）嗎？」倪氏認為這樣的「抽象水墨」，其實也還「蠻具象」的，而且也偏離了作為抽象藝術最重要本質的「內在的真實」（倪再沁〈在真實與虛幻間的臺灣抽象畫〉）（圖7、8）。

倪氏企圖以這樣的論述角度來解釋抽象藝術在臺灣發展無法真正延續的原因，此一解釋是否充足，姑且不論，然而倪氏的論述，已然點出那屬於抽象山水的「抽象」，實無法成為缺乏山水大傳統的本地畫家創作的適切語彙。

圖7：劉國松，【雲深不知處】，1963，紙本水墨，55×84.5cm，香港藝術館藏。

圖8：莊喆，【茫】，1962，布上油彩，60×92 cm。

大山大水的虛凌意象，不是本地成長的省籍青年所能憑空杜撰的，如果勉為其難的抽象，到後來，既又缺乏如倪氏所言的「內在真實」，只剩下徒具形式的一團團色彩罷了。

為了克服形色的柔散無力，依附某些物象以為憑據的方式便成為這些畫家最便捷的管道和手法；因此，就在大陸來臺青年展現出抽象山水的畫面意象時，本地青年在「省展」、「臺陽展」的獲獎作品中，出現大量半抽象的「靜物」、「窗前」等等題材，或以較細實的寫實手法塑造超現實的情境（圖9～14、彩圖19），這也就不是令人完全不可理解的現象了。簡言之，當那個擅長於老莊玄學思想的大陸文化，正從「心象」出發，去營造山水意象時，缺乏哲學傳統的本地青年，就從眼前的「物象」出發去進行另一種形色的組構、變化與想像。

三、四十年的時間過去了，當年意興風發的少年，如今都已是雙鬢斑白的長者，以不到半個世紀的時間距離，要去評斷一個運動的成敗功過，顯然並非完全允當。然而，歷史在急迫中一路前行，近代的中國或臺灣，在救亡圖存的驅迫下，似乎容不得我們好整以暇、從容應對；如果容許我們在這個時刻，基於對臺灣現代藝術發展前途深切關懷的立場，我們仍甘冒大不韙的為此一運動中的兩種風格作一初步的評斷：大山大水的中國情懷，在90年代的臺灣已然過去，但掀起形象解放革命的執著與勇氣，仍為近代的兩岸畫壇做出了影響深遠的貢獻；而尋求物象變形的風格，忽略了思想的層面，過於看重畫面的視覺效果，完成畫家個人的風格固不成問題，但若要有開創性的啟發或延續性的影響，恐怕便有其力所未逮之處了。

圖9：陳景容，【在天空上的雕塑】，1967，布上油彩，193.5×130cm，臺北市立美術館藏。

圖10：許坤成，【太空系列 —— 老虎螺】，1984，布上油彩，53×65cm，私人藏。

圖11：何肇衢，【花與果】，1964，布上油彩，90×72.5cm，臺中國立臺灣美術館藏。

圖12：吳隆榮，【天鵝戲荷圖】，1972，布上油彩，65×65cm。

圖 13: 郭東榮,【向阿波羅 11 挑戰】, 1973,
布上油彩, 257×197cm。

圖 14: 潘朝森,【少女與花】, 1968, 布上油彩,
79×115cm。

雙城組曲‧一闋寂寞

——寫記南臺灣新風格展的緣起緣落

1980 年代中期，臺灣面臨解嚴前後特有的社會鬆動與精神解放；自 1970 年代鄉土運動以來累積的文化自覺力量，也在這個時候具體而強烈地釋放了出來。為土地尋根、為歷史翻案，藝術界在社會的大動脈中，正展開一場激情而生動的展演活動；以往未曾有過的想法、以往不敢發表的言論、以往不可能採取的行動，都在這個時候，急遽地冒出頭來。社會的活力伴隨股市的活絡、臺灣生命力的展現，宣示著一個全新時代的來臨。

激情的時代中，總有一些質疑自省的沉靜隱流。當藝術成為一種言說的工具、一種宣示的圖像，有人開始自省「藝術的本質」，這無關乎濁流與清流，卻毋寧是另一種策略的運用與選擇。

「南臺灣新風格展」的推出，代表這股自省力量中較為顯著的聲音，而強調南方的特質，也標示著某種對文化「中心」與「邊陲」等既定思考的不滿。

1984 年，臺南市立文化中心成立，原來服務於臺北國立歷史博物館的黃宏德回到故鄉，進入這個新設立的文化機構服務。生活地點的選擇，多少已經呈顯某種生命特質的傾向。也正此同時，一些自國外留學歸來的藝術工作者，在臺北人才飽和的情形下，開始集結高雄、臺南兩地，以高雄新興都會的經濟實力，結合臺南古都特有的文化風情，操持不同於臺北藝壇的運作方式，凝塑出一種放牧與隱逸夾雜的特殊人文氣質。

高雄現代畫學會，那種簽名在裸露上身，大塊吃肉、大碗喝酒的生猛活力，在臺南則對比著一種孤高、疏離、安靜、隱逸的「南朝氣息」。雙城間原有頗為不同的文化樣貌，但當他們面對「臺北中心」的壓力時，卻極其自然的結合在一塊，尤其他們那種不屬於汲汲投身名利戰場，對假冒偽善者也有著一份與生俱來的深惡痛絕之感，同時相對地，他們卻也不甘於被完全埋沒；因此，他們偶爾聚集、放論時事，對藝術與生活採取若即若離的姿態。

1986 年，是解嚴的前一年，「南臺灣新風格展」正式在臺南市立文化中心推出

首展。參展者有高雄方面的洪根深、楊文霓、葉竹盛、陳榮發、張青峰,和臺南方面的黃宏德、曾英棟、顏頂生、林鴻文等九人。他們之間,最年長的是四十歲的洪、楊、葉等三人(1946～),最年輕者為二十五歲的林鴻文(1961～)。

這個組合的特色,一如其初始命名——「南臺灣新藝術・風格展」,一方面標舉了地域上的自我認定,二方面則在強調「新藝術」的堅持與追求,而「風格」的呈現,則是主要的手法與目標。這些思想具體表白在一篇由葉竹盛執筆的類似宣言中❶。

這篇文章,文字相當生硬,但可以看出他們對沉默的南臺灣,流行著3、40年代由日本移植而來的印象派、野獸派等毫無創見的二手貨,深感不滿;因此,他們主張藝術家應積極面對時代的變動,選擇適當的創作材料與繪畫語言,來呈顯自己的「藝術觀」。

事實上,第一屆「南臺灣新藝術・風格展」的作品,除洪根深與楊文霓、張青峰三人的作品呈顯較穩定而成熟的風格外,其餘數人,均帶有強烈的實驗與探索的意味;作品的不成熟,一如那篇文字生硬聱口的宣言,頗有眼高手低、力不從心

的感覺。而有趣的是:這幾位風格未見成熟的成員,日後反而發展出頗為雷同的藝術走向,成為所謂「南臺灣新風格展」的典型代表;而在首展中,作品已趨成熟且具一定份量的洪、楊、張等人,則先後因不同因素,脫離畫會。

洪根深,與楊文霓、葉竹盛同齡,但就輩分論,他是南臺灣,尤其是高雄地區現代繪畫的老前輩。在70年代的現代水墨風潮餘波中,洪根深結合劉國松等人抽象水墨與何懷碩造境式水墨的風格於一爐,頗受畫壇注目與肯定;之後,長期經營自我風格、關懷社會變遷與文化整建,也戮力推動南臺灣的現代繪畫運動。1986年「南臺灣新藝術・風格展」的成立,他受

圖1:洪根深,【時間・空間・人間】,1986,裝置。

邀參展,也是基於支持現代藝術的一貫理

❶參見《1986南臺灣新藝術・風格展》展出目錄,　臺南市立文化中心,1986,臺南。

念。在首屆展覽中，他以裝置的手法，將一些時裝模特兒模型，纏滿緋帶，在投射燈仰角照射下，呈顯出他當時對人性與生命思考的關懷（圖1）；這種風格，事實上與他在水墨表現上的緋帶系列是頗為一致的，然而放在整個會場中卻顯得格格不入。在前揭葉竹盛的宣言中，雖然多處流露出對環境變遷、科技進步、社會問題、經濟危機的關懷，也強調要用多媒材的手法透視、呈現時代的大背景。然而在實際的表現上，除了洪根深的作品有直接的觸及外，其餘多是在材質與形式上，進行純粹的造形與探索。此一差異，在第二屆的展覽結束後更形突顯，洪根深體諒畫會成員對於「會場整體風格」之考量，乃主動退出。

至於楊文霓，是知名陶藝家，尤其在1980年代之後，以其留美學習現代陶藝的

經歷，對南臺灣現代陶藝的啟蒙，產生了決定性的影響。楊氏的參與南臺灣新風格展，固然由於其作品呈顯出來的高度純淨、簡逸特質，與其他成員的作品，頗有相通相融之妙（圖2、3）；但本質上，這種相通相融的現象，可能更大部分係緣於陶土造形與釉色變化本身的材質特性，而不完全是楊氏本人的思想傾向有以致之。1988年的展出，是南臺灣新風格展極重要而具代表性的一次展出，楊氏在創作自述中云：「對我來說，器皿是有個洞，你可以看裡面，而它亦可以裝載，假如它是有味道的陶瓷，那麼多少它會帶有一些空間感和雕塑的份量；而它原有的實用性，並不會與我想要的有什麼衝突。目前我的作品，仍

圖3：楊文霓，【形工】，1988，陶，27×21.6×6.5cm。

圖2：楊文霓，【無題】，1986，陶，91×182cm。

然是這幾年來欲想探討一個中心問題的延續，以作陶的觀點來處理空間和平面的問題，在我的願望裡，它們不是二個平行或矛盾的因素，而是會交錯涵接而為一，而這器皿的生動和精神，決定在我所使用的方法和安排的過程。」❷

從這段文字，可以清楚呈顯楊氏所關心者，仍是藝術造形本身的問題，陶藝之於楊氏，乃是一種介於雕塑與繪畫之間的微妙媒材，既是立體又是平面。這種強調純粹形式的傾向，固然有相通於南臺灣風格展中其他成員的部分，但在創作的態度上，楊氏卻與其他成員是頗為差異的。如果說：在「道」「象」二者之間，楊氏係屬「先象而後道」的類型，新風格展的其他

圖4：張青峰，【開·合】，1986，木材，直徑599 cm。

成員，則屬「先道而後象」的類型；換句話說，前者屬「形式先行」，後者屬「意念先行」。這種本質上的不同，終至使楊氏與新風格展越行越遠，在1990年的展出結束後，也不再參展。

張青峰在許多方面，事實上也都與南臺灣新風格展的成員有所不同。他1954年生於雲林，和其他以高雄、臺南為出生地的成員，顯然「南臺灣」的氣質少了許多。而臺灣師大美術系畢業後，留學紐約州立大學，其作品雖亦強調材質的特色，但擁有強烈的造形性，尤其充滿理性思考。事實上，張氏是1950年代前期出生的年齡層中，相當具有大氣魄與大師風範的傑出藝術家；其首展中的一件作品，取名【開·合】（似乎如為【開·闔】更為恰當）（圖4），以折疊如扇面的長條木片，排列成一個直徑約五百公分的大圓形，此圓形置於牆面與地板之間，形成一個半圓直立、半圓橫臥的造形，隨著觀者立足點的移動，折疊的木片，本身既產生光影、角度的視覺變化，直立的半圓與橫臥的半圓間，也會隨著而有一種漸「開」、漸「合」的意象變化，近觀如大圓，遠觀似半圓，大圓似合，但視界為開，半圓似開，但視界縮，

❷見《88"南臺灣·新風格雙年展》，作者自述，臺南　市立文化中心，1988，臺南。

又如雙唇的密合。1988 年的展出，除平面
的抽象繪畫，以多媒材（主要為壓克力顏
料、石墨、粉彩，而無自然或現成物）強
調畫面的造形性外，主要引人注目者，仍
是幾件立體的作品。一件取名【結局】者
（圖 5），以一塊偌大的畫布（長寬約 240
×220 公分）；用六條繩子綁成六個角，並
拉開，猶如一張剝開的牛皮，表面以青藍、
紅紫絹印色料揮灑得相當濃稠，然後在中
間以刀片劃開，露出底下的白色襯布，這
種綁、拉、割、甩的強烈意象，配合【結
局】的題名，予人以一種生命掙扎的聯想，
猶如觀賞史丁的畫作一般；但張青峰的作
品，手法乾淨俐落、節制而非狂亂，理性
分析多於率性發洩。另一件【生界】（圖 6）
亦頗為別緻；將一塊圓木切成四分之一，
放置在一個張開的紙製購物袋上，上重下
輕，產生一種視覺的緊張與心理的壓力，
唯恐購物袋會隨時被壓扁；由於木頭和紙
袋原本是同一材質，都是樹木的殘體或再
製品，再加上藝術家把木頭切割的寬度和
紙袋大小完全一致，讓人產生既合體又相
斥的微妙心理，大有「煮豆燃豆萁」的味
道，作者將作品的英文名稱取作 "The four
miseries"，意為「四不幸」，頗有佛家的生
命體悟；「生界」即為「四不幸」。這種對
材質的運用，這種對生命或生活的反思，

圖 5：張青峰，【結局】，1988，纖維
織布、絹印顏料，240×220×30cm。

圖 6：張青峰，【生界】，1988，木
塊、紙袋，50×70×36cm。

圖7：曾英棟，【天堂樂園(5)】，
1990，綜合媒材，122×82cm。

圖8：曾英棟，【天堂樂園(11)】，
1991，綜合媒材，81×61cm。

或許是促使張青峰和南臺灣新風格展成員
結合在一起的主要特質；但在創作的手法
和態度上，他們其實有著迥然不同的方向，
張氏或許更像一個理智的科學家，透過自
然真理的發掘，而體悟人生，其他的成員
則似浪漫的哲學家、隱士，以不著痕跡、
不假虛飾的態度，傾吐胸中逸氣。張青峰
1988年以後的遠離新風格展，其因素應不
止於工作地點的北移一端。

　　1992年的展出，是新風格展確立的一
年，當年展出因曾英棟出國，而使參展成
員只剩葉竹盛、陳榮發、顏頂生、黃宏德、
林鴻文等五人。這種情形，事實上，更合
乎新風格展真正的性格與特質。其原因在：
即使曾英棟自始迄今持續參與新風格展的
展出，但本質上，曾英棟與其他幾位成員
間，仍有諸多氣質與手法上的根本差異。
曾英棟那些以貝殼、熱帶魚、變色龍、石
龍子，和天堂鳥等符號構成的作品，充滿
了視覺感官上的炫麗色彩，物性大於精神，
裝飾多於本質（圖7、8）；基本上，這是
偏向美洲的文化傾向，而不同於其他成員
之偏屬歐洲系統的思考。曾英棟的作品毋
寧更讓人聯想起同是師大畢業的許自貴。

　　如果再剔除曾英棟，那麼所剩下的新
風格展中的幾位成員，全屬藝專（今臺灣
藝術大學）系統，也就不讓人覺得意外了！

在戰後臺灣的美術發展上，從教育的系統觀，大抵有師範（含師大和早期師專）、文化、藝專三個系統；如果範圍再擴大些，還可以加入政戰一系。這些不同的學院系統，由於學院教育本身的取向，再加上學生畢業後的出路不同，往往呈顯出各具特色的創作走向。師範大學美術系的學生，畢業後有著從事教職的生活保障，走向深化學院傳統，或在紮實的「基本功夫」中尋求「現代」的表現，是普遍的現象；文化大學美術系的畢業生，少數進入教職，多數在專業美術家的路徑上掙扎，於是帶著一份反社會、反傳統的精神，便成為他們頗為一致的特色；激烈者，直接進行強烈的社會批判，消極者，則走向一種文人式的疏離與隔絕。至於藝專畢業的學生，他們之中，頗多具有設計方面的專才，對純粹形式的探求、媒材的開發，尤具一種他校所無的傳統與興趣；而留學西班牙、義大利等地，幾成為學長學弟間長期相互牽引的一脈鎖鏈；即使未出國留學者，也在這種傳統感染中，表現出頗為類同的藝術走向。

藝專校友此一系統的源頭，可以清楚追溯到西班牙戰後成名的「不定型畫派」大師安東尼‧達比埃 (Antonio Tapies, 1923～)。他早期的畫風，接近同為西班牙畫家米羅 (Joan Miro, 1893～1983) 的風格，有超現實主義的傾向；之後，由於兩次大戰帶給人類巨大的心靈創傷，他開始轉向一種厚塗的技法，排斥一切有關具象的記號及自然物象，刻劃出傷痕一般的洞穴和線條，由材料來決定形式，由形式而衍生情感。這種強調肌理、質感的畫面，深深切合西班牙那些古老而浪漫的傳統建築與風情，也對具有禪學或老莊思想的東方藝術家，產生特殊的魅力與啟發。臺灣最早受其影響者，為 1956 年留學西班牙的蕭勤❸；而在數十年後，則再度影響到一些相繼留學西班牙的藝專畢業生。

葉竹盛即謂：「記得在西班牙，旅行時常拍攝自然留下來的痕跡，如牆、門、窗及有觸覺感的物質，雖然非常喜愛，可是沒有很明顯在作品中出現。而到現在，以前所留的意象才和創作結合。」❹

陳榮發也描述他在西班牙留學時創作的一件作品說：「【冷‧碑】作品是在異鄉之實驗性作品之一，它是具象的，亦同是

❸詳參〈宇宙過客——蕭勤的心靈逆旅〉一文，原刊《蕭勤》，帝門藝術教育基金會，1996，臺北。

❹葉竹盛〈我的語言——素材〉，《1990 南臺灣新風格雙年展》，臺南市立文化中心，1990，臺南。

抽象的。由渲染、撕紙、裱貼、密雜的撞擊筆觸、乾枯的橄欖樹枝，以及具有質樸感之土黃色牛皮紙所構成，所呈現的是苦難、衰敗、孤獨而淒清的憂鬱氣氛。是由電影『沙戮戰場』所帶來的震撼以及思鄉之情所激發的情感渲洩之作。」❺

不過這一系列的作品，在臺灣的真正形成風潮，則與 1982 年的林壽宇回臺有關。林壽宇在 1970 年代，即以 Richard Lin 的名姓，在歐洲抽象畫壇擁有一席之地。這位故鄉臺中的世家子弟，早年留學英國學習建築，之後轉入藝術創作；其自馬勒維奇幾何抽象出發的絕對主義風格，隨著回國展出，為臺灣鄉土運動以來陷於低潮的現代繪畫運動，注入一股新鮮活力，迅速吸引一批年輕人追隨左右。1984 年在春之藝廊的「異度空間展」，正是他和學生聯合推出的一項大型展出。除後來活躍北部的莊普、陳幸婉、張永村，和中部的程延平外，同時參展的葉竹盛則因故鄉高雄的原因，與 1985 年獲得雄獅新人獎的黃宏德，聯手推動「南臺灣新藝術‧風格展」的成立。

首屆的「新風格展」成員，除前提洪根深、楊文霓、張青峰外，均可明顯見到林壽宇絕對主義或低限主義、材質主義的

交錯影響。即使日後最具發展潛力與實質成績的顏頂生，仍在首屆展出中，表現著一種畫面分割與極簡筆觸的淡逸風格。黃宏德、林鴻文等也都是在極簡的畫面中，以一種飛鴻留爪的不經意筆觸，捕捉著一種不經意的效果。倒是留學西班牙的葉竹盛和陳榮發，藉著材質的排比，散發著較強烈的質感和色彩（圖 9～13）。

就在新風格展推出首展的同一年 (1986)，《雄獅美術》也在三月號推出「戴壁吟專輯」，這位留學西班牙與達比埃有著直接情誼的藝專校友，和葉竹盛同齡(1946年生)，其因應 1970 年代中期能源危機而研發自製紙和混合媒材所創造出來的特殊風格，引起臺灣畫壇極大的興趣，同時似乎也對新風格展的其他學弟，產生了直接、間接的感召和啟發。

戴壁吟背後源頭的達比埃系統，就形式言，與林壽宇源於馬勒維奇幾何抽象帶回來的絕對主義，有所矛盾，但強調材質本身的精神性，卻是一致的；東方哲學中無為、靜謐的思想，也成為他們積極汲取的精神泉源。新風格展的成員就在林壽宇與戴壁吟的兩種極端形式中，自行轉化，走入一個禪思與疏離的純淨、簡淡風格中。

❺陳榮發〈時空交錯的點〉，上揭《1990 南臺灣新風格雙年展》。

圖9：顏頂生，【85～7】，1986，紙本鉛筆、炭筆，
40×76cm。

圖10：黃宏德，【鏡中之海】，1986，布上壓克力、
鉛筆，186×(123＋123)cm。

圖11：陳榮發，【低調震盪】，1986，綜合媒材，
162×(92＋122＋92)cm。

圖12：葉竹盛，【機能轉移】，1986，綜合
媒材，72×110cm×4＋91×91cm×2。

圖13：林鴻文，【86～T2】，1986，紙本
壓克力、炭筆，28×28cm。

就新風格展的團體活動言，1992 年的成熟，也是畫會瓦解的開始。各個成員在 90 年代前期逐漸以同中有異的風格，坐擁一片天，甚至成為臺灣畫廊、美術館垂青眷愛的對象；而 1994 年的展覽，已經是由一些名不見經傳的「新新人類」擔綱；新風格展的成員，作品才剛成熟，就已準備退出幕後，進行「發掘新生代」的使命，扮演前輩的角色了。

94 年的新人展結束後，原已成為雙年展定制的展出，並未如期推出後續行動；97 年的展出，與其說是畫會成員的再度凝聚，不如說是文化中心工作人員的勉強撮合。緣起緣落，「南臺灣新風格展」似乎也如 80 年代中期興起的臺灣南北各現代藝術團體一樣，正在走入歷史，即將成為一個歷史的名詞。

但這樣的發展，並非是全然悲觀的，南臺灣新風格展的緣起緣落間，事實上也成就了成員各自殊異而值得繼續開發的個人風格。如葉竹盛 1988 年被作為畫展封面的作品，以稻草、石膏、壓克力、鉛筆，造成的一種燃燒與餘燼的強烈意象，即予人以極深刻的印象；相信光就這件作品，已足以成為南臺灣新風格展為臺灣美術留下的一個美麗標點（圖 14）。

至於黃宏德以毛筆沾墨，一筆成道、落墨成象的禪思，或將自己陷入一種可畫可不畫的困境之中（圖 15），看了他的作品，讓我們想起東方畫會的李元佳。但對以生命獻給藝術的人，即使他不再執筆，我們仍將懷念他。

圖 14：葉竹盛，【作品 II】（局部），1988，布上壓克力、石膏、稻草、實物，120×240cm。

圖 15：黃宏德，【惠風】，1993，布上壓克力、水墨、炭筆，73×91cm。

林鴻文的心象風景，事實上仍多取材於現實的一角，「紅城心式」❻，近幾年來，對古都地方文化事務的積極參與，已使其作品，逐漸脫離個人內心獨白的形式，而在色彩、造形上有了更大的開闊，尤其1997 年的作品，明顯可以期待一個新的創作高潮的來臨（圖16）。

倒是陳榮發那些飽含悲壯情緒的作品，多年來，成為南臺灣最濁重有力的一把號手，對這位大器晚成的藝術家，我們期待他持續保持宏聲的嗓門，不要轉為優雅的小調（圖17）。

至於顏頂生，從他的種子系列開始，便背負著畫壇最大的期待，似乎同時代的抽象畫家中，沒有人能比他更深切的植根於黃泥土壤中（圖18、彩圖20）。經歷一些曲折，他現在回到臺南將軍的故鄉，親自下田、種植果樹；這樣真實的生活體驗，必將為顏氏帶來更紮實的創作源泉。

圖17：陳榮發，【暗夜】，1995，綜合媒材，923×180cm。

圖18：顏頂生，【窗】，1993，綜合媒材，73×91cm。

圖16：林鴻文，【綠入】，1997，布上壓克力。

❻「紅城心式」為林鴻文 1994 年於臺南新生態藝環 境展覽之名稱。

　　有物混成，先天地生；寂兮寞兮，
獨立不改。（《老子》25 章）
　　道之為物，惟恍惟惚；恍兮惚兮，
其中有物；惚兮恍兮，其中有象。
（《老子》21 章）

　　南臺灣的雙城，在二十世紀末的大時
代變局中，因緣際會，合奏一曲寂寞短歌，
有來自遙遠西方的啟蒙，有漫漫傳統的滋
養，但更重要的是，他們以自己的生命去
印證那惟恍惟惚的「道心」。

　　南臺灣新風格展的是否持續展出，已
成為無關緊要的問題，關心藝壇發展的人
士，更關懷的是：這些在臺灣歷史脈動中
浮現的藝術工作者，不管當年是出自策略
性的選擇，抑或心性的自然抒發，他們以
青春生命換得的作品風貌，是否可以在生
活的困頓或職業的安逸中，持續保持自發
性的發展與延續。而我們除卻急急冠以圖
騰式的標籤外，可否也能給予這些誠心而
嚴肅的創作者，更多的關懷與支持？

建構臺灣美術創作的歷史論述
──為形塑二二八的歷史意象而作

不同的年代唱不同韻律的歌。「二二八」的真實面對,對這一代的藝術家而言,將不是一次設定主題的創作比賽,而是一段沉重歷史真實面對的自我期許。

一、文化超越政治

歷史是族群生活有意識的累積,透過累積,族群文化生命得以凝聚,也透過累積,族群得以和自己過往的生命,產生不斷的對話,進而衍生出具有時間縱深理念的種種智慧與行事準則。

臺灣顯然是一個喪失歷史意識的民族,而此一現象,在美術創作上,似乎表現尤烈。

臺灣社會之缺乏歷史意識,和她殊異的政治歷程有關。至少在進入有文字記載的三百多年來,政權的短促而快速更替,後一個政權急於否定前一政權。族群以生命、血汗、屈辱換得的文化成果,往往在另一個政權興替後,便被斬除殆盡;永遠在重新開始,永遠沒有過去。對過去沒有尊重,對過去也不可能產生感情。

以最接近的一個例子論,臺灣人絕不期待日本的殖民統治,但在一紙祖國戰敗的條約中,臺灣被迫割讓給日本。臺灣在屈辱中被出賣,但也在奮發中從「殖民母國」擷取了新的文化養分,法治、衛生、務實等精神姑且不談,至少,以五十年的屈辱,學得了日本的語言。然而新的政權一來,對文化毫無理解,對臺灣的過去毫無尊重,對臺灣的未來,也缺乏宏觀的想像。五十年的成果可以在一紙命令下,被連根斬斷;「日語時代」的被迫結束,只是將文化誤當政治的諸多可悲實例之一。這是臺灣的二度政治悲劇,被日本人統治是一種無奈的悲劇,以五十年時間吸納學習的文化再被無情斬斷,又是一種無知的悲劇。語言被當成一種政治的工具,此一悲劇至今仍在上演。日語如不被禁絕,臺灣人並不一定會因講日語而懷念日本,就像今日不一定因不講日語而不懷念日治時代一樣,同時,也不一定因講「國語」而「愛國」。日語如不被禁絕,臺灣的大學有可能

因此不必學習第二外語，而直接進行第三外語的學習。語言的多樣化，只有使一個民族更為豐富，而不會因此瓦解。美國以往以民族大融爐自居，所有新移民子弟，均要求課外特別加強英文學習；中東戰爭後，他們才深切瞭解：英語的學習是極其自然之事，但原本母語的保留，將成為美國對外貿易、外交談判，甚至軍事對壘最重要的資源；因此，他們改變政策，鼓勵新移民讓他們的子弟保留課外複習母語的課程，為美國儲備人才。政權的更替是悲劇，文化的累積則可超越悲劇的制約。

二、「雨果死了！」

臺灣社會，在長期否定過去的情形，無法構成宏觀的歷史視野，只有狹隘的政治解釋，國民黨否定日治時期的臺灣歷史，一如民進黨的眼中，戰後的國民黨一無可取。政治的語言是詭詐的，歷史文化的思維才是長遠的。偉大的政治家如孫中山，都可以在前一天夜裡還高唱「驅逐韃虜」的口號，第二天一早，中華民國建立了，他會馬上改口「五族共和」。政治的語言是一時的，社會如果沒有一個強大的歷史文化背景作基礎，政治的語言不幸成為唯一的語言，這個社會必定流於詭詐、無情，

而易碎。

我們無意強化政治的醜陋面，政治本是眾人之事，當眾人毫無判知能力、毫無處理事情的能力時，才會在心中期待「偉人」的出現，才會將政治視為「艱難」的革命事業，也才使政治明星成為此一社會中最自我膨脹、不知節制的一群怪獸。殊不知一個縣長死了，馬上可以有五、六個縣長候選人遞補上去！一個藝術家死了，就沒有了那個藝術家。法國社會，在雨果逝世當天，大學生在街上狂奔，高喊「雨果死了！雨果死了！」這種景象在臺灣社會似乎是不可能出現的。但雨果不只是當年法國社會的驕傲，只要文明繼續存在，他將是人類永遠的驕傲。臺灣的驕傲在哪裡？

臺灣社會的缺乏歷史意識、文化情懷淪喪，固可理解，但不可諒解；臺灣的社會應在這樣的困境中早日解脫出來！誰是此一困境的解困者？當然是以靈魂工程師自居的文化工作者。可悲的是，許許多多文化工作者，本身也同樣缺乏歷史意識，缺乏宏觀深遠的時間縱深思維，看的只是事物的表面，短淺的眼光，使創作往往流為個人的囈語，卻自認是對「內在真實」的把握。

此一指控，絕非無的。美術界的缺乏歷史論述巨構，正是最佳的證明。

三、歷史‧對話

臺灣美術，暫摒原住民和漢人早期社會那些生活息息相關的工藝不論。美術作為一種心靈抒發的媒材，在明清書畫中，始終缺乏具有歷史意識的創作出現，既無反省，也無批判，最多只是一種「狂野」美感的流露與追求。這種情形，在日治中期「新美術運動」出現之後，視「美術」為崇高、純粹的工作，也使藝術家汲汲於畫面的構成、風格的建立，而疏遠了族群的關懷與歷史的沉思；一群生活在殖民統治下的美術家，完全看不到一絲絲對「被殖民」此一事實的深切反省，即使不是罪惡，又有什麼特別值得驕傲的。

戰後初期，曾有一小段「現實主義」抬頭的契機，如李石樵、李梅樹均有大幅人物畫的出現；畫家的眼光，開始提升到一個較高的視野，結合那些大陸前來的「左翼版畫家」對中下階層生活的深刻關懷，臺灣美術似乎有了一些發展的新契機。然而「二二八」的發生，一切歸於枉然。1949年的戒嚴令頒發，臺灣自此冰封在另一個歷史上從來未曾有過的言論思想的禁區中，長達三十八年之久。

臺灣在長期戒嚴中，保障的是軍事的安全，對抗那海峽對岸虎視眈眈的共產政權的鯨吞，那個政權好或不好，事實已無需爭辯，但臺灣因此避開那可能波及的三面紅旗、大躍進、文化大革命等等一連串悲劇，則是可以確認的。

然而軍事的緊張，是否一定需要伴隨著思想的嚴密控制和特務白色恐怖的統治，則是可以懷疑的。狹隘的作為，只是導致文化思想的萎縮；在那樣的時代，產生抽象的風潮、產生超現實的風格，大多數年輕人沉耽於形色組構的視覺平面中，也就不足為奇了。

臺灣真正開始產生自發性的文化生機，和戒嚴時代的結束有明顯關聯。一群出生於戰後，在解嚴時約三十多歲、四十歲前後的藝術家，躬逢其盛，激發出一種新的語彙，產生對社會的批判、文化的反省、歷史的重構；偉人的形象被顛覆了，政治的迷夢被戳破了，一切回到理性思維的論理上。此時，部分的人想從民俗的養分中獲得一些創作上的滋潤；部分的人想從考古的殘跡中取得一些思維上的延展；然而臺灣由於長期缺乏歷史畫的傳統，一切不免顯得形式而浮面。

四、何妨「歷史畫」?

歷史畫之在中國，擁有強烈教化的意味，所謂「以史為鑑」的傳統，是規諫帝王的重要制約；儘管民間流傳的廟宇壁畫，形式上要活潑得多，但教忠教孝的理念仍是思想主軸。

在西方，歷史畫的傳統結合了較多宗教、神話的滋養，形成一種較為宏觀的視野和多元想像。歷史畫在新古典主義時期達於高峰，此後，表面上看，歷史畫似乎趨於消沉，然而其創作典範，卻仍留存在許多現代型式的作品中，畢卡索「格爾尼卡」整個構思、實作的過程，正是一種嚴謹的歷史畫創作模式；甚至在波依斯的諸多展演中，也可以嗅聞出那深入考據、反覆思維對話的歷史意識。

臺灣的「新美術」傳統，從「物」的表象走進「事」的表象，缺少的，正是一種深入歷史情境、嚴謹考據、嚴密思維的創作態度；既無歷史意識，也就無歷史論述的能力。許許多多的臺灣藝術家，憑著一種模糊的「感覺」作畫，只是「感覺」的對象不同，而作品樣貌稍呈差距。

如何面對族群生命的過往，是這一代藝術家必須及時擔起的責任。二二八是臺灣歷史上，與這一代畫家最接近，也是影響臺灣近代歷史、文化最為遠深、巨大的歷史事件，其蘊含的巨大悲劇本質，是人類文明必須共同面對的重要課題。但在長期的政治制約下，此一悲劇的反思，成為社會的禁忌，藝術家也缺乏真實面對的機會與使命。如今，時機逐漸成熟，相關的資訊逐漸開放；「二二八」美展也已從幾個民間畫廊的逐次醞釀，到達官方美術館的推動主辦；其間雖不乏政治力介入的痕跡，看在文化人士眼中，不免心生「悲涼」。然而如何超越政治的思維，真正面對歷史，則是考驗這一代藝術家真誠與智慧的關鍵時刻。

就像一個社會中，有人學織布，有人學做摩托車；而當這個社會顯然需要幾輛汽車時，我們不應要求原來在織布的人去改做汽車。但幾個原來做摩托車的，鼓勵他們加強一些設備、學習更多專業，不妨來試做汽車。如果我們求長期在水墨美學中思考、長期以現實意境或類印象主義色光分析為創作主軸的藝術家，改變思考的脈絡，來為歷史塑像，顯然是缺乏美術史理解，也陷藝術家於困境的作法。不同的年代唱不同韻律的歌，歷史、文化、社會等脈絡的思考、反省，顯然是這一代藝術家的責任，如何擴大歷史的視野，摒棄表

象符號的堆砌，更不應一味反覆已然形成的風格。臺北市立美術館 1998 年二二八美展，以「凝視與形塑」為主題，讓我們第一次真正面對歷史，深入歷史情境；我們須大量閱讀資料、觀看許多訪談影片，與受難者同苦同悲，再從其中出來，為此一臺灣近代史上影響最深遠的歷史悲劇，形塑一個真實的意象；為改變臺灣美術創作典範進行一次劃時代的努力，也為後代子孫保留一份可供清晰記憶與沉思的視覺文化資產。

「二二八」的真實面對，對這一代的藝術家而言，不應是一次設定主題的創作比賽，而是一段沉重歷史真實面對的自我期許。

後二二八世代與二二八

——從建碑到美展的思考

　　臺灣對歷史圖像的形塑，在 1990 年代初期，隨著二二八事件的建碑活動，達到前所未有的高峰；而在 1990 年代後期，隨著臺北市立美術館幾次「二二八紀念展」的舉辦，進入一個更深沉反省的階段。

　　歷史圖像的形塑，在臺灣文化史上的困難，係緣於臺灣特殊的歷史經驗與政治變遷。從有史以來的二、三百年間，這塊被歐洲航海家稱作「美麗之島」(Formosa)的土地，便經歷了一次又一次族群變遷與政權更替的命運；不同族群所建立的不同政權，基於維護自身政權的正當性與穩固性，不斷地去推翻、抹煞前一個政權的存在，同時也否定了其文化的價值。臺灣歷史累積的空洞化，也就注定臺灣文化的淺薄化。一個缺乏時間縱深思考習慣的族群，也就只能在現實的平面或一己的情緒上打轉。歷史真實的凝視與歷史圖像的形塑，對歷來的臺灣文化工作者而言，是陌生而不必要，甚至是危險且多餘的！

　　歷史的建構與思考，原是人類面對一種「逝者如斯」、「大江東去」的生命極限與時空不可逆性的深沉感歎，也是對人性醜美、族群愚智的一種強力批判與質疑，更是對那天人之際與古今之變的永恆真理之無盡追求。然而對一個悲情的族群而言，歷史往往只成為一種教化、愚民的粗陋工具；一旦對這種窄化工具的質疑與唾棄，擴大而為對歷史本身的遺棄與忽略，則是這個可悲族群的二度愚昧與不幸！

　　當「歷史教學」逐漸在這個社會解構與重構的過程中，遭受大多數人的質疑與放棄時，有人問我：年輕人還會對歷史有興趣嗎？我苦思良久，反問問者：「你看過了鐵達尼號的電影嗎？」

　　一個聰明的民族，歷史不僅僅是一種經驗的重新回溯與永不歇止的反省，歷史也可以是一種賺人熱淚、衝擊心靈的娛樂商品或精緻藝術品。從深沉的意義言，鐵達尼號沉沒於她的首航之旅，對人類心靈的衝擊，就猶如那傳說中一夕倒塌的巴比倫塔。《聖經》中記載：人類的文明進展到某一個程度之後，人們開始相信自己的能力足以與上帝爭衡，因此，他們就誓言蓋

一座能夠上通天庭的高塔；塔越蓋越高，人們認為自己也越來越接近上帝。忽然，一陣風吹來，塔倒了，人的語言也混亂了，人群開始流散世界各地，成為不同的族群。

在人類科技越來越發達、工業越來越進步之際，人們建造了鐵達尼號，他們相信這是一艘永不沉沒的巨輪，甚至因此連船上的救生艇，也被刻意的精省，就在眾人歡唱喧天的首航途中，她撞上冰山而沉沒了。

歷史，提供人類永恆的沉思；巨大而深沉的歷史悲劇，更化為一種精煉豐美的藝術形式。文獻只是歷史的骨架，只有藝術才能賦予歷史以血肉的溫度。

一、二二八紀念碑的矗立

臺灣對歷史的反省，是隨著心靈桎梏的解放而展開的。歷史脫離了狹窄的愛國教材與民族精神教育的樊籠，開始成為民間需求探索的對象。人們企圖在土地的歷史中找尋認同與歸宿，人們更需要在族群的歷史中獲得慰藉與提升。

二二八事件，對戰後臺灣歷史的走向，有著深刻而長遠的影響，他曾經摧折了一些炙熱靈魂的羽翅，也曾經壓抑了許多理性的爭辯與飛揚；二二八事件結合著反共

恐共的長期戒嚴，使臺灣文化的發展，像一隻只知裝扮美麗的彩蝶，美或美矣，卻缺乏釀蜜的能力與自覺。

1987 年的解嚴，臺灣文化的發展，與其說是自此飛揚蓬勃，不如說是開始沉潛深化；與其說是多元並茂，不如說是解構紛紜；人們開始有了發言的權利，卻不見得馬上有了思考的能力，一切才正重新開始。

1990 年代初期的二二八建碑行動，清楚地呈顯這個長期以來缺乏形塑歷史圖像經驗的族群，是如何以他生澀、甚至幼稚的語彙，開始學習敘說自己的故事。第一個二二八紀念碑，1989 年在畫家陳澄波的故鄉嘉義市郊被矗立起來（圖1），以阿拉伯數字「1947.2.28」合成的尖塔狀碑體，設計意念薄弱得一如中、小學運動會班旗設計中的班別圖案；這樣的藝術形式，實在無以搭配那樣一位熱情洋溢，以至於以身殉難的藝術家才情。然而，似乎也只有這樣一種淺白文字符號式的形象，才能在那樣的時代，被社會大眾所接受。

1990 年年底，「行政院研究二二八事件專案小組」成立，並在第三次會議中建議：「政府以負責態度處理二二八事件，由政府與民間共同組成建碑委員會籌建紀念碑。」「二二八建碑委員會」於是在 1992 年

2月26日正式成立。

同年9月，公布設計圖徵選辦法，並標舉建碑意義為「悼念、撫慰、和諧、寬容、公義、光明、團結」。這樣一個企圖廣泛的目標，甚至被部分人士批評為「以華而不實的辭句堆砌成永不可及的口號式寶塔」❶。

至隔年 (1993) 2月，計收到作品二百八十二件。歷經三次評選，最後由一件標名為【生命與歷史的象徵】的作品，脫穎而出，作者：王俊雄、鄭自財，這正是後來建造在原臺北新公園的二二八紀念碑（圖2）。

圖 1：嘉義市郊二二八紀念碑（陶亞倫攝影）。

王、鄭二氏設計的作品，顯示在這個階段的文化工作者，已能跳脫純粹符號、圖騰的借用，而自抽象思維的角度，進行造形的組構。【生命與歷史的象徵】是以幾個正立方體為基本造形，變化組構而成；儘管創作者在他們的作品設計說明中花費大量文字篇幅去解釋那些虛、實、人體比例等等繁複的隱喻與象徵；但由直線幾何形體所構成的尖銳碑體，仍予人以吶喊、抗議的直接印象，而那些以方形組成，再以尖角站立的作法，也令人想起冬山河畔日人涼亭造形設計的意念借用。

圖 2：臺北市新公園二二八紀念碑（林宗興攝影）。

❶參見《二二八關懷雜誌》1992年10月期。

從造形的意念檢驗，這樣一個構成繁複的形體，並不是一件最為成功的作品，尤其它情緒成分多過精神層面，勾起傷痛的力量也大於撫平靈魂、提升精神的作用。再加上整個空間的配置，又是水池、又是骨甕、又是玉琮、又是球體、又是立柱，紛雜、拼湊，缺乏沉思冥想的虛靈空間。不過這件作品，似乎又恰恰好映現也滿足了這一代臺灣中堅階層的心靈欲求。

在這個臺灣歷史上最大規模的藝術徵件行動中，另一件王為河的作品，顯然受到更多評審的喜愛。

王為河的作品，標名【臺灣·空靈·宇宙】，它是以建築的形式，取代一般的碑體，兩面以玻璃帷幕構成的高聳牆體，提供猶如置身峽谷一線天的意象，人在經由狹小的入口進入之後，清澄、明亮的內部氛圍，企圖提供給人一種宇宙浩瀚、人生有限的驚歎，進而撫平所有的傷痛與不平。同時，兩面牆體圍成一個狹長橢圓的形狀，也暗喻著臺灣島的地形特色（圖 3～5）。

圖4：王為河，【臺灣·空靈·宇宙】，二二八紀念碑設計模型俯看圖。

圖5：王為河，【臺灣·空靈·宇宙】，二二八紀念碑設計模型。

圖3：王為河，【臺灣·空靈·宇宙】，二二八紀念碑設計配置圖。

評審之一的建築師陳其寬就認為：

> 王為河設計案可能有「化解」過去
> 歷史痛苦心結，並展望未來、消除
> 受難家屬痛苦心情之效果。
> 當會眾經過此一建築物內部時，此
> 一「過程」極為重要。由內部仰望
> 一線天，可以感覺到內部光線之柔
> 和與上蒼之神祕，進而感到與自然、
> 與宇宙、與天、與神之接近，提升
> 精神上之昇華，對人生將有一澈悟，
> 達到忘我之境界，進而可以使痛苦
> 心情得到安慰與化解。
> 綠色玻璃象徵和平，內部光線多向
> 度的反射及折射，晶瑩剔透，有如
> 置身水晶球中，導致心理上之極大
> 安適感，此一現象頗類似洛杉磯的
> 橘郡，菲力浦‧強所設計之玻璃教
> 堂所予人之感動。由於全世界尚無
> 類似此種型式紀念碑，此設計極有
> 創意，將引起全世界之注目，也可
> 予本國文藝界、建築界以及社會大
> 眾精神上、思想上的啟發。❷

另一評審臺大城鄉所教授夏鑄九也認
為：

> 王為河的作品則藉兩面弧牆突出的
> 狹長空間類比臺灣，更重要的是以
> 兩片六層樓高的格子綠玻璃，創造
> 出一種在完工前都很難想像的奇妙
> 效果：光由上端濾入，獲致一種平
> 和、優雅的氛圍。它雖然高，但是
> 卻不致於有威脅性與造成神聖的紀
> 念性。可是，一旦它建成，它將從
> 容地占領整個新公園，音樂臺將成
> 它的活動場延伸；省立博物館雖在
> 軸線一端，卻勢將為其所納入為「二
> 二八紀念館」，簡言之，新公園的意
> 義，將因而改寫。它是一個平靜但
> 是卻有外延效果的作品，選擇它，
> 是有主動涵意的──改造新公園，
> 將一個殖民者留下來的紀念性公園
> 所具有的虛假的市民公園轉化為愉
> 悅而開放的戶外空間，容納市民的
> 活動。❸

❷見《二二八紀念碑設計作品專輯》，頁 474，二二
八建碑委員會，1994.2，臺北。

❸同上註，頁 477。

至於雕塑家楊英風則更直接的表示：

> 我參加「二二八紀念碑」競圖評審時，在兩百多件參選的作品中，發現王為河的作品風格超脫、不落俗套，引起我多加注意。他用兩條弧線包圍而成臺灣的外形，曲面的處理方法簡要，本土性意含頗深，技巧上純度亦高。格狀綠色玻璃架構而成山谷空間，造形單純明朗，人在其間仰望蒼穹，悼念逝者，念天地之悠悠，覺人類之渺小，體宇宙自然之無私，愛與寬容之情油然而生，更明白光明的未來才是最需要努力的目標。下雨時，雨水沿玻璃牆面順流而下，產生哭泣的聯想。王為河活用曲面的處理，充分發揮材料的特性，構化空間的活潑性。作品主題清楚、造形材質統一，藉玻璃的透明度用在氣候環境的變化中產生高境界的多種聯想與變化。在紀念碑特殊的涵意上，他的作品充分表達樸實、單純、大方、宏觀、明朗的意境，更與魏晉南北朝時期的藝術精神相合，極具中國文化現代化的意含。如能將此件作品落實為景觀藝術可使周圍環境漸漸發酵產生現代而明朗單純的改變，是未來性的一種指標，對今日混亂的大環境具示範性改變的引導。參選的作品中，雖然有很好的作品，但仍以此作最為單純有力，具超脫的設計品味。❹

不過在評審過程中被評比為第一名的王為河作品，在送交建碑委員會決議時，並未能順利中選，而是由前揭王俊雄、鄭自財的作品奪魁。同為評審的陳錦芳就大力支持、稱美王、鄭的作品說：

> 不管從那個角度看，這個碑體都像是一個人兩手合掌，靜默祈禱的姿勢：合十的兩掌是向上延伸的部分，而兩個手肘則是立體斜線的等邊。這個契合追悼仰思的基本造形乃是這件設計的巧思。這種形狀自然帶來莊嚴、肅穆的情緒暗示。以這造形為基本展開推演的結構秩序整然，再配以其他與之對立或相應的形狀成一多元而和諧的藝術品。❺

本文無意就此評斷兩方論點的誰是誰非，而是希望就存在於這兩組看法間的認知差異，探尋其中可能的意義，和思維的脈絡。

以省籍背景來看待前述問題，自然是一種粗糙、淺薄的說法，但因省籍背景而產生認知差異，則是可以理解、也可以成立的解釋。陳、夏二人外省籍的背景，加上建築的專業，使得他們得以跳脫事件本身的情緒糾葛，純粹從形式、精神的層面，去鑑別作品的優劣；而楊英風「半山」的背景，以及長期以中國哲學作為不銹鋼媒材創作養分的作法，也使他認為王為河的作品充分應用及表達了「中國造形藝術單純、明朗、樸實不重虛華，高雅空靈的空間變化」❻。

相對而言，以受難者家屬及本省籍官員為主體組成的建碑委員會❼，其認知的基礎，即較容易集中在對事件本身的暗喻及情緒的渲洩上，這也包括同為本省籍畫家的評審陳錦芳。因此，存在於評審委員會與建碑委員會間的歧異，與其說是專業與行政之間的角力，不如說是一種文化背景與歷史態度的自然差距。

然此一問題，更有趣的是和作者背景之間的關聯。最後出線的作品，作者雖是掛名王、鄭二人，但顯然鄭自財在當中扮演更重要的概念引導角色。這位在美國執業的建築師，曾因「刺蔣案」而名噪一時，戰前出生的背景，使他對二二八事件及其後的白色恐怖，有著較為切身的體驗與反應，因此當他以建築師的背景進行紀念碑的創作時，那份激昂的情緒，即使在有意強調寬容、撫慰的前提下，仍極容易在不自覺中清楚地表露出來，而也正因為這份表露，更容易與具相同背景的受難者家屬，及年齡層接近的臺灣人，取得相當的共鳴與認同。

至於王為河，已是 1961 年出生的新生代，他們對二二八事件的了解，完全來自文字、耳聞，上一代的悲痛、委曲，對他們而言，是一段已然遠久的故事。但由於他們所受的教育與訓練，使得他們得以運用更多元而抽象的手法，對這樣的一段歷史，形塑出可以讓後代與他們具備較相同背景（對二二八而言）的人，產生沉思、冥想的空靈空間。

王為河的作品，是否真如幾位評審的

❻同上註，頁479。
❼建碑委員會成員，計含：召集人陳重光、副召集人

林宗義、委員葉明勳、吳伯雄、黃大洲、翁修恭、周聯華、廖德政、漢寶德、陳豫等人。

形容與期待，會有那樣清明剔透、提升精神的效果，實難確認。因為從外觀的另一角度看，它太像一座寬大而常見的玻璃大樓；而就內部空間言，在亞熱帶地區的臺灣，這幢玻璃帷幕中的冷氣效果，是否會比鄭氏等人作品中的涼亭式空間，更具自然、舒適的特性，且更接近「中國」的特質，都是值得再做討論的問題。不過，跳脫了事件本身直接受難的情緒，王為河的作品能夠得到陳其寬、夏鑄九、楊英風等同具「事件距離」的專業評審的垂青，應有其一定的意義脈絡可尋。基於這種解釋，我們似乎也就可以理解：為什麼為越戰紀念碑作設計的藝術家，是一位來自中國大陸的留學生，而不是美國本土人士，更不是歷經越戰戰火洗禮的當事人。

二、什麼人才是詮釋二二八事件最恰當的人選？

這個問題至少自 1996 年以來，便出現在為臺北市立美術館籌劃二二八紀念展的每位策劃者的腦海中。1996 年的首屆二二八美展，係緣於民進黨入主臺北市而舉辦的；一個歷史議題，一個影響巨大而深遠的歷史事件，文化工作者不能主動去思考面對，而要受制於政治人物的交待、要求，

未免有令人悲涼的感受。然而在藝術家還來不及有足夠準備的情形下，首次展出，以一種史料展示的方式呈現，也是勢所必然的結果。第二屆展出，如何使這樣一個在美術館舉辦的展覽，不至於落入社教館的模式，而能呈現一定的藝術強度，將展覽還給藝術家，便成為一個無可選擇的選擇；然而策劃者不希望這樣的展出，過度渲染事件本身的悲情面，因此「悲情昇華」也就成為當屆的主題。「悲情昇華」事實上也正符合社會上大多數人的心理期待，包括受難者家屬本身。然而昇華的意義為何？如何的方式才是昇華？便成為受邀藝術家最大的難題。

一個以抽象水墨而在國際藝壇備受肯定的成名藝術家，以其原有的作品形式，硬去附和「悲情昇華」的主題，其情形不正如 1960 年代的抽象藝術家，以自己畫面中的鮮紅色點去附和「慘遭共黨迫害的斑斑血跡」一般，令人無限感慨！

臺灣文化工作者何時才能跳脫政治的制約，進行自主而具尊嚴的文化思考與創作？是美術館的邀請，令藝術家捨不得放棄？抑或社會仍舊殘存著一種巨大無形的政治壓力，只是壓迫者換了另一批人、另一種意識形態？如果是後一種情形，那麼我們號稱解嚴的時代，是否仍舊處於人心

戒嚴的時代？如果是前一種情形，美術館對藝術家的邀請，是否正好傷害了藝術家？這樣的思考，也就構成 1998 年第三屆二二八美展的主軸。

從臺灣美術發展的歷程觀察，各個時代自有各個時代一定的殊異成就。明清臺灣漢人書畫，在大陸「閩習」、「浙派」的美學品味影響下，結合本地拓墾形態社會的氣質，形成特殊的「狂野」氣息，充滿一種生命的力量與不羈的習性；迨日治時期，新美術運動的開展，一種對鄉土之美的深掘與建構，成為此時期「寫生」觀念下，最具焦點的思考與成就。戰後，由於戒嚴體制的約束，與西潮思維的衝擊，一種結合中國傳統美學的抽象水墨，成為最具代表性的面貌。然而不論是那一個脈絡、那一個世代，臺灣始終缺乏一種由人文思考介入的創作傳統；不論是對社會現象不公的反省、或對政治圖騰的解構、或對虛幻歷史的質疑、或對生命價值的思考，這類藝術形態，要在 1980 年代，也就是臺灣邁入解嚴的時代，方始得見。當時一批三十出頭的年輕人，已經從學校進入社會一陣子，部分也從國外歷經短期留學歸來，這個正在解構的社會，提供給他們一個千載難逢的機會。他們的視界大為開放，他們的言論空間自由，他們的思想大大的飛

揚，而他們創作的手法，也因資訊的流通而出奇的多樣，於是一批批不同於以往的作品出現了。這些作品開始對政治、社會、歷史、環境……提出批判與嘲諷，這種人文思想的成立，是歷史知覺的覺醒，也是心靈解放的結果，然而面對那個並不遙遠的二二八事件，他們似乎還沒能有過真切的觸及。

「凝視與形塑」正是以這群戰後出生，在 1980 年代隨著解嚴而創作初步達於成熟的新生代藝術家為主要參展者；一方面，他們大體上均未親身經歷二二八的事件洗禮（1945 年出生者，也只有兩歲的年紀），與事件本身有著一定的距離，二方面，他們也正是臺灣美術發展史上第一批具有探討歷史、文化、政治等等議題能力的世代，我們姑且稱他們為後「二二八世代」。

這些被邀展的藝術家，基本上都曾在歷史、文化、社會、政治等等非純粹美學的議題上，有過思考與表現，他們在策展者的要求下，第一次或再一次深入去理解、認知、感受二二八這樣一個歷史事件曾經被記錄下來的各個面相。但是策展者給予這些創作者最寬廣、開放的論述空間，他們可以在進入後重新出來，完全以自己的方式去呈現、表達、陳述、渲洩自己的意見、感受與想法，可以是感傷、可以是控

訴、可以是嘲諷、可以是漫罵、可以是期待，當然也可以是昇華。

從美術史研究的角度，我們又再一次對這些戰後新生代可能的歷史觀察角度產生莫大的興趣；他們的態度既構成這個展覽的全般面貌，也將成為二二八事件在真正落實為一個歷史後，第一批「後二二八世代」的一個抽樣代表，對爾後的美術發展，自具一定的指標性意義。

二十六位各具面貌與思考的藝術家，要將他們的作品歸納分類，顯然是一件吃力不討好的工作，不過較為類似的思考放在一起討論，倒有助於相互的比較、發明。

三、後二二八世代與二二八

對受難者的直接關懷與同情，是相當多藝術家共同的焦點。石振雄無疑是採取最直接寫實手法的一位，石振雄是位傳統民間佛雕師父，以細膩寫實的木雕手法，曾獲得 1996 年臺北市第二十三屆美展立體美術類的臺北獎。

在此次展出中，他集中在對「事件中的女人」之思考，刻劃作為受難者家屬的母親與太太，在面對悲劇時的不同反應。老母喪子，手握衣服，張口哀嚎無助的神情，對比於那位懷孕在身，一臉堅毅的年輕太太，背後有一位因害怕而刻意躲藏的女孩，以及一位還穿著開襠褲，眼眶噙著淚光的小男孩；有風吹在那位太太的身上，薄裙裹住便便大腹，衣褶鮮明飛揚。石振雄選擇了一塊兩百年以上的樟木，切割、雕刻出這樣的形體，而在展出的會場上，再把剩餘的木材裝置、擺設，形成強烈的對比，一塊木頭被切割，也是一種生命的死亡，雕刻出來的形體，又是一個生命的再生；死亡與再生之間，本來就存在於一般木雕作品的本質當中，但因為石振雄的巧妙安排，使其作品超越純粹傳統技法的展演，有了更深一層的寓意（圖6）。

圖 6：石振雄，【根】，1998，樟木雕刻。

同樣是對事件中女性角色的關懷，陳順築以他慣常處理影像的手法，將一些女性的頭像背影放大，外緣圈以紅色木框，這些木框是隨著女性頭像的形狀而作曲線的變化，有一種游移、不確定的感覺，也有一種上昇飛騰的感覺，一如暗夜中上昇的天燈（圖7）。

對於受難者的關懷，林文熙以帶有表現主義的手法，以雙拼的圖像，呈現生命遭遇摧殘時的掙扎與無奈（圖8）。而郭博州則以空間裝置與影像剪輯，呈現一個具有時空交錯意味的場景；在以絹印、油彩繪成的巨大畫幅上，事件受難者的影像，被複製、重現。畫幅之前三支類似紀念碑的木板，各鑲嵌一座大小不一的螢幕，不斷播放著藝術家剪輯的事件影像，有時有風聲、雨聲，有時是受難家屬的哭訴，有時則靜默無語；或許是藝術家的刻意安排，也可能是視訊電波的偶然效果，那個最小的螢幕，失去了藝術家安排的影像，而不斷地收到電臺的節目，有時是新聞報導，火災、搶劫、政爭、賄賂……，有時是粗陋的連續劇，有時則有

綜藝節目的明星搞笑，時空的交錯，給人一種如夢似幻、似假還真的神奇感受（圖9）。一度看到受難者家屬畫家廖德政進來坐下，指著畫幅上的畫像，說：那是我爸爸！也有在會場角落暗暗哭泣的女子，不知其真實的身分！事件的歷史，事實上還未遠久，哭泣的聲音，仍可處處聽見！藝

圖7：陳順築，【聖家族】，1998，木框、照片、裝置。

圖8：林文熙，【思親之一】，1998，布上油彩，112×146cm。

術家無意去挑起傷心人的痛處，但傷心人或許就在你我身邊；誠如展場入口的序言：「我的傷痛，不必然正是你的關懷，但請容許我用原始的喊叫，減輕我無法抑制的苦楚。」

梅丁衍以更巨大的視像，更具儀式特質的手法，傳達了他對此一歷史事件的心情。他邀請一些女性朋友，包括部分受難者的家屬，以上萬顆染色的佛珠，串成一幅巨大的重垣，上頭呈現一幅又似雲彩、又似人頭倒地的圖像。這個浩大的串珠工程，既是一種超渡祈福的動作，也是臺灣婦女早年家庭加工手工業的再現，垂簾懸掛在戶外中庭，隨風飄盪，觀眾透過玻璃窗，對這件幾乎位於角落的作品，斜斜窺視，一如窺視事件本身（圖10）。

洪根深的【歷史斜影】，是把焦點放在

事件受難者「知識分子」、「社會菁英」的角色特質上，這些人不是奮勇爭戰的戰場英雄，卻是社會珍貴的菁英階層，洪根深以木炭來隱喻他們，一如那被壓縮在地底的植物生命，成為一種足以燃燒放光放熱的木炭（圖11）。

陳龍斌也對臺灣「知識分子」的處境有著一番看法，他以慣用的書本雕刻手法，

圖10：梅丁衍，【凝視】，1998，複合媒材、裝置。

圖9：郭博州，【申冤在我，我必報應】，1998，複合媒材、裝置。

圖11：洪根深，【歷史斜影】，1998，複合媒材、裝置。

將一個雌雄同體的人形懸掛在以臺灣地形為範疇的鐵籠中，人體背後現出書名的書背，則是大中國主義、思想教育，與臺灣意識的涇渭對立；人體下方的臺灣地圖上，則散布著被銷毀的紙屑，隱喻一種言論的控制（圖12）。

臺灣文化人格的遲遲未能建立，極大因素即在二二八事件中知識分子的受到扭曲摧殘，陳水財以他一貫的模糊頭像，和橫陳的人體，來暗喻自我認知的模糊（圖13）！許自貴則以樹脂浮雕的手法，呈現一個支解的人體，難以拼湊一個完整的人形（圖14）。

圖13：陳水財，【無題】，1998，複合媒材，162×130cm×2。

圖12：陳龍斌，【黑箱記事】，1998，複合媒材、裝置。

圖14：許自貴，【拼湊一個人】，1998，複合媒材、裝置。

二二八的傷害意象，也使許多藝術家感同身受。王國柱以雕塑方式，結合木、銅兩種材質，木質的軀幹，在銅質旗幟的壓迫下，有一種被剖開支解的意象，而一隻滴血的手臂，象徵著一種殉道與承受（圖15）。陳界仁同樣對生命的慘遭殘害，表達一種強烈的抗議，但他採取一種嘲諷、顛覆的手法，以自己為模特兒的電腦影像，是利用素描的手法，拿著手槍對準另一個連體的我，準備開槍，而狀笑的模樣，幾乎視自殘為一場有趣的遊戲。陳界仁在巨幅影像前方，兩

邊形成ㄇ字形的牆面上，鑲嵌四方無文的石碑，又有模糊的人聲，隱隱約約不斷地傳出，陳界仁以夢中地獄的景像，突顯了事件的荒謬性與殘暴性（圖16、17）。

至於陳幸婉，以她一向對媒材特性掌控的能力，採意含較為含蓄，視覺效果卻極端強烈的手法，將一些鐵網、木塊、繩索、漿過的衣服、沾有紅色油漆的輪胎等等，組構成極具隱喻效果的畫面，畫幅巨大佔有整個牆面，猶如一首節奏分明、氣勢宏偉的交響樂（圖18）。

圖15：王國柱，【二二八紀念碑】，1998，複合媒材、裝置。

圖16：陳界仁，【內暴圖 1947～1998】，1998，複合媒材、裝置。

圖17：陳界仁，【內暴圖 1947～1998】（局部）。

相對於陳幸婉的抽象意含，具有素人畫家傾向的周孟德，以一種素樸寫實的筆調，重塑了事件當中的一個場景，昏黃的燈光，一場生命的浩劫正在急速進行（圖19）。至於連建興，則用一種夢幻寫實的手法，將此一事件濃縮成一個臺灣荒敗村落的場景，兩隻振翅爭奪的老鷹，目標是一顆被框架保護的蛋，下方是一株失根的百合；池中隱然浮現的是一個臺灣島嶼的形狀，水泥標示樁上，註記著 1947.2.28 的字形（圖20、彩圖21）。

對於這樣一個事件，長期以來被刻意的掩蓋，幾乎在下一代的記憶中消失，藝術家也表達強烈的不滿與嘲諷。楊茂林以三聯作的畫面（圖 21），兩邊是一些與死亡有關的鏡頭，如路邊遭車輪輾過的死貓、死鳥，和懸掛著的人體骸骨，以及成排的簡易棺木等，中間畫面則是象徵臺灣野地

圖19：周孟德，【雲變】，1998，布上油彩，130×162cm。

圖20：連建興，【植回生命之愛】（局部）。

圖18：陳幸婉，【向腐敗政權的控訴 ── 為二二八死難者及其家屬而作】，1998，複合媒材、裝置。

圖21：楊茂林，【資料準備刪除中】，1998，複合媒材。

中富於生命力的百合花。在這些畫面前方，作者以一個橫式畫面，猶如電腦中的指令，上寫 "Preparing To Delete"（準備刪除）。二二八的記憶、二二八的畫面，在統治者的刻意掌握下，一切資料被刪除，臺灣的歷史，變成一段空白，我們無以了解當前的現象來自之前的何種原因，思想成為不可能，探求真相的歷史感，也消失無蹤。對於這樣的現象，林珮淳採取一種嘲諷的方式，在展場入口處起，排列成行的獎杯，金光閃閃的粗俗獎杯，被安置在一些精緻的黑色臺座之上，臺座底下則襯以整條紅色的地毯；這些獎杯上，分別書寫各式文字：「向隱藏事件的當局者致敬」、「向屠殺無辜的當權者致敬」……（圖 22）。

南臺灣的李俊賢則表達了一種更為直接的情緒，那些張狂橫暴的統治者，口中塞滿香蕉，腹中以圓形圖案，書寫「甲霸」（吃飽），又在雙拼的畫面上，隨時出現「CD」（死豬）、「奧塞」（臭糞）等等近乎咒罵的諧音字詞（圖 23），似乎面對這樣的事件，只有以這樣的方式，才能真正渲洩受壓迫者的情緒。

圖 22：林珮淳，【向造成臺灣歷史悲劇的當局致意】，1998，複合媒材、裝置。

圖 23：李俊賢，【無題】（局部），1998，布上油彩，三聯作。

不過仍是有藝術家以較諒解、同情的心情，看待這個事件，以對受害者的祝福、超渡，取代對加害者的責難、咒罵。李明則以臺灣民間傳統的糊紙藝術，搭建紙屋、金山、銀山、金童、玉女，並邀請詩人為他寫詩，在展覽結束之後，他將這些作品焚化獻給那些在事件中死去的人們。李明則素樸的情感中仍不失他一貫的幽默，那些紙屋沒有華麗的色彩，以紗布、竹棍紮成，一如被繃帶纏繞的軀幹，蒼白中，作者為他掛上一個會閃閃發光的警示器，也排上一些兒童的塑膠小玩具，那金童、玉女，雙手紮以吹氣塑膠的大手模型。這些手法，令人想起民間廟前建醮時，各個紅色臉盆中所擺置的各類食品，以罐頭、橘子、雞蛋，畫上人臉，戴上帽子、插上國旗，變成一個個逗趣的小兵士，這是屬於民間的一種創造力，沒有約束，沒有法則，只有一種深深的心意（圖24、25）。

唐唐發的作品，也是「土氣」十足，以成堆的泥土堆成，類似墓塚，但是沒有墓碑，一堆土，是一種記號，也是一種希望。他在上方綴以尼龍線，在光線反照下，有雨絲飄下的感覺，泥土中有植物，會隨著時間的流逝而發芽、生長，土地埋葬過去，但土地也提供未來的希望（圖26）。

圖24：李明則，【金山、銀山、洋樓、僕人圖】，1998，複合媒材、裝置。

圖25：李明則作品火化中。

圖26：唐唐發，【臺灣土】，1998，複合媒材、裝置。

一樣是強調超越死亡與悲痛,黃步青、郭秋娟的作品就顯得文人氣息。黃步青以五張鐵床,擺置在一面吊有各式黑色瓶罐的牆面之前,黑色瓶罐予人以巫術、儀式的聯想,但也提供療傷止痛的暗示。鐵床上以臺灣野地的狗尾草紮成五個蜷曲的人體,狗尾草是一種生命力極強的植物,只要黏附一顆種子,他便可以到處再生、繁殖。床前擺有裝滿清水大澡盆,具有洗淨的喻意。而更主要的焦點,是作者利用牆面背後的光源,挖出一個方形的開口,光線透過這個開口,在白布覆蓋的牆面上照射出一個窗口的意象,代表一種曙光的未來,另一個新生命的希望(彩圖22)。

郭秋娟以她一貫纖緻細膩的手法,在黑白對比的雙拼畫面上,描畫出猶如暗夜中的火光,又似子彈射擊的傷口;然而同樣的火光、傷口,在另一半白色的畫面中,已幻化成一朵朵枝幹上的花朵(圖27)。

張秉正也採裝置的手法,從斜插在稻穀上的軍刀斧柄,象徵著一種殺戮、追逐,到一群群以石膏翻模製成的吶喊嘴型,紛亂爬昇,最後進入一塊黑布中閃閃發光的小燈泡,猶如暗夜天空中的點點星光,這是一件具有史詩意味的作品(圖28)。

不過歷史事件是否都是如此善惡分明?1960年代出生的幾位藝術家,顯然為這個展覽提供更大的思考空間與課題。

朱友意具有超現實意味的寫實手法,以形上、象徵的角度,提供了他的作品。以三聯作的西方聖壇畫模式,將一個白衣

圖28:張秉正,【犧牲】,1998,複合媒材、裝置。

圖27:郭秋娟,【時間遺痕】,1998,複合媒材,55×154 cm。

女子置於中央畫面，這個女子，眼睛被布掩住，手上所持的一面鏡子，鏡子中又伸出一隻纖細的手；兩旁的小幅畫作，一幅是一本書頁遭到折毀的書籍，一幅是紮著黑色彩結的玩具馬頭。這些語彙都帶著一種象徵的多重意含。女子，在西方傳統既是城市守護之神，也是藝文之神，但是女子也可能是一個二二八事件中受難者的遺屬。被遮綁的雙眼，可能是一種不願面對過去的無奈，也可能是一種真相不得而解的困惑；鏡子是西方象徵主義中最常見的物體，因為鏡子提供另一個世界，可能是虛幻的世界，也可能是更真實的世界；從鏡子中伸出的手，可能是撫慰，也可能是干擾、侵犯。毀頁的書籍，代表一種被竄改撕去的歷史，也可能代表一些被壓抑、摧殘的真理。紮彩結的馬頭，可能是一種已死去的騎士精神，一種對受難知識分子的哀悼，也可能是代表一種強權的壓迫（圖29）。

臺灣的歷史文化，沒有自己的圖像系統，有，則要在福祿壽喜的民間藝術或宗教藝術中去尋求，臺灣的歷史文化，如何開始在一種人文反思的過程中，建構屬於自己的圖像系統，這是我們的文學藝術如何深化的重要關鍵工程。朱友意的作品，承襲了某些他的師輩畫家所擁有的超現實傳統，但他也跳脫了牛頭、石膏像、海洋的虛化陷

圖29：朱友意，【日出時讓悲傷終了】，1998，布上油彩，162×112cm/53×45cm×2。

阱，落實到一些具體史實的人文反思上，這是一個紮實而好的開端，值得肯定。

對歷史的質疑，是對歷史看重的第一步，擺脫教科書的制式歷史說詞，什麼才是歷史的真相？成為建立新一代文化的重要起步。吳正雄以一組類似臺灣工地，又類似違章建築的場景，提供一個窺視歷史真相的反省場域（圖30、31）。圍繞在鐵皮中的事物是什麼？觀眾從這座工地外的部分開口，往內窺視，然而每次的窺視，都有所阻礙，都有所偏頗，都只能窺得一個面向，室內的全貌似乎只有將這些片斷的面向加以組構才能獲得，於是不同的組構，就有不同的詮釋，一人說一種故事。

觀眾窺視工地內部的過程，事實上也正是人們窺視歷史的模式。沒有人能真正全盤掌握歷史的真相，真實歷史的重建幾乎是不可能的。然而每一次的窺視，就有一次的結果，人們就因此書寫這樣的歷史；那些擺置在周邊的桌椅，上置部分的紙筆，就代表一種歷史的書寫。同時，由於作者借用的是小學生的課桌椅，因此這樣的意義也被擴大成歷史的教學，我們對歷史的學習，就是來自某些片斷歷史觀察的結果。

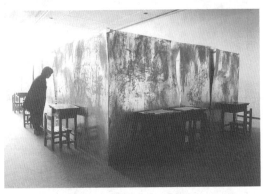

圖30：吳正雄，【凝視鹽柱的方法】，1998，複合媒材、裝置。

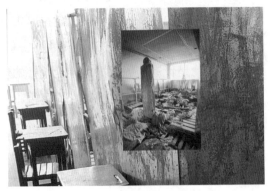

圖31：吳正雄，【凝視鹽柱的方法】（局部）。

工地中置滿衣物，衣服是人類生活的遺存，衣物中擺著一座高腳梯，梯子是一種爬升眺望的工具，也是一種建構物質生活的工具。定時播放的「杜鵑花」歌曲，是30年代以迄5、60年代臺灣與中國校園中最流行的愛國歌曲，「淡淡的三月天，杜鵑花開在山坡上，杜鵑花開在小溪畔，多美麗啊！……哥哥你打勝仗回來，我把杜鵑花插在你的胸上……。」這些歌曲是一種回憶，也是一種批判。

吳正雄的作品，取名【凝視鹽柱的方法】，在工地中有一根石柱，石柱上放置一個女人頭像，由於潑灑重鹽，石柱有了鹽柱的意味。作者取材自《聖經》中的一段故事，〈創世記〉中記載：上帝派天使要毀去所多瑪城與娥摩拉城，因羅得是個義人，天使交待他帶著一家人快快離去，且不得回顧，羅得的妻子在逃離的過程中，忍不住回頭觀看，上帝便把她變成了一根鹽柱。

1960年代出生的吳正雄，藉著這個故事，在反省：回望歷史的意義何在？如果回望歷史帶來災難，我們是否仍要回望？然而更大的質疑應在：誰在扮演那個上帝的角色？誰有權力使回望歷史的人變成鹽柱？

由於場地的安排，吳正雄的鹽柱頭像正透過落地大窗，遙望美術館外那個代表臺灣威權時代的象徵建物——圓山飯店。

徐瑞憲以許多會發出各種雜音的音箱，組構成一個井的形象，井中裝置著一個只能發出電波與光亮，而無影像的電視螢幕。「沉默的井」事實上並不沉默，觀眾側身窺視井中，並不能真正獲得什麼完整的影像，歷史的真實猶如一個可能需要冒著墜落井中的危險而加以窺視、窺視後又不見得能夠得知真相的「井」；對於這個結局，我們可能放棄，我們也可能堅持，因為歷史真實的追求，就像一個必須借助勇氣與智慧，不斷去破解的謎題（圖 32）。

對某些人來說，人類的歷史，只不過是宇宙大自然歷史中的小小部分；歷史的悲喜劇，也只不過是宇宙生滅之間的一個小小呼吸。不論是施暴的當政者，抑或受害的罹難者，一切的生靈，均將在宇宙的變遷中，化為塵土下的一池烏油，生生滅滅，起起伏伏，陶亞倫以一個祭壇的形式，提供一個超越、止傷的神聖場域（圖 33、34）。

臺灣歷史圖像的建構，在二十世紀末的最後十年，由生澀進入圓熟，然而距離渾厚深沉的階段，仍有一段相當的距離要走。二二八對族群的歷史來說，是一個不幸的悲劇，但一個巨大的悲劇，如何提供巨大思考反省的空間、素材，則是這個族群的文化，能否在下個世紀展開之際，超越飛揚的關鍵所在。二二八受難的世代只

是一個推波的動力，成就這件工作的任務，或許還應是所有「後二二八世代」不應停息的恆久課題。

圖 32：徐瑞憲，【沉默的井】，1998，複合媒材、裝置。

圖 33：陶亞倫，【生滅】，1998，複合媒材、裝置。

圖 34：陶亞倫，【生滅】（局部）。

李錫奇與臺灣美術的畫廊時代

—— 80 年代臺灣現代藝術發展切面

一、前言

發軔於 1950 年代後期，在 1960 年代達於高峰的臺灣現代繪畫運動，在 1970 年代由於鄉土運動崛起、國際外交重挫……等等因素，有了消沉轉向的趨勢❶。

80 年代的臺灣，處於解嚴前後的騷動，社會力大幅迸發，兩岸活動逐漸頻繁，股市、房市異常活絡，連帶地帶動了臺灣畫廊的興盛。在一般被稱為「畫廊時代」的這段期間，儘管畫廊林立，但從美術史的角度檢驗，作為 60 年代現代繪畫運動健將的李錫奇，以畫家身分，投入畫廊經營，基於對現代藝術信念的堅持，其先後主持的幾間畫廊，透過一系列用心策劃的畫展與相關活動，儼然串成臺灣現代藝術發展在 80 年代最為鮮明醒目的軸線：五月與東方一輩臺灣現代繪畫運動的先驅者，透過

李氏的策展，延續了他們在臺灣的活動與影響力；海外重要的華人藝術家如趙無極、朱德群，以及亞洲各地，包括香港、泰國、菲律賓、日本、韓國等地的現代藝術家，透過李氏的策展，和臺灣有了密切的交流與觀摩；而新生代的藝術家，也在 80 年代中、後期，透過李氏的慧眼賞識與推介，成為了畫壇矚目的焦點，開展出新一波的現代藝術運動；至於因由李氏夫婦和文學、攝影、建築等藝文界廣泛的接觸，80 年代的臺灣現代藝術，也展現了少有的跨領域交流與綜合媒材表現。敘述 80 年代的臺灣現代藝術史，李錫奇和其主持的畫廊，顯然是無可忽略的一條重要脈絡。

二、從「版畫家」到「三原色」

1978 年，李錫奇四十一歲，前此一年，他剛受邀赴美在紐約聖約翰大學展出，並

❶ 參蕭瓊瑞《五月與東方——中國美術現代化運動在戰後臺灣之發展 (1945～1970)》，第六章〈「五月」「東方」與之消沉及其後續發展〉，頁 367～373，東大圖書，1991.11，臺北。

和舊金山的 ADI 畫廊及 Upstair 畫廊簽訂合作契約。1978 年，卻遇到中美斷交的巨大衝擊。年底的 12 月 1 日，李錫奇和同為版畫家的好友朱為白共同出資成立「版畫家畫廊」於臺北市復興南路一段 285 號吉利大廈 5 樓。二十坪不到的空間，由名設計師侯治平精心設計❷，採黑白兩色的單純構思，予人以「版畫」的聯想。顧名思義，版畫家畫廊即以版畫作為主要展出內容。當月刊登於《藝術家》雜誌的開幕啟事，也明白宣示：「中華民國的現代繪畫中，版畫已建立獨特的風格，且因表現技巧卓越，在國際藝壇享譽最隆，極受好評。目前國內的版畫家朝氣蓬勃，作品不斷推陳出新，屢次在國際知名的藝展中獲得大獎。」❸這種因獲得國際藝展獎項而產生的自信，也是提供給收藏者品質保障的有力保證。現代版畫是臺灣 1950 年代末期，隨著現代繪畫運動興起的重要畫種，由於版畫本身媒材的特性加上具有複數性的特質，較容易獲得當時經濟正在起飛的臺灣社會所接受。1970 年代末期，是另一波經濟成長的開端，新的觀光業與建築業刺激著藝術的

消費，一如開幕啟事中所述：「觀光事業及建築的起飛，已使版畫成為啟發觀光客對中華民國現代繪畫興趣的泉源，更走進許多熱愛藝術的家庭。主要原因是版畫最能配合現代建築的設計與裝潢，而在藝術品中最適合國人的收藏能力。」❹

版畫家畫廊以「版畫專門店」自居，也宣稱：唯有在「版畫家」畫廊，才能欣賞到版畫家最新最具現代性的作品❺，掛名在「版畫家」畫廊的版畫家，計有十位，分別為：朱為白、安拙廬、吳昊、李焜培、李錫奇、陳庭詩、楚戈、楊熾宏、蕭勤、顧重光等。

版畫家畫廊以推介上述版畫家的作品為主，也同時介紹國外傑出的版畫家，以達到「文化交流」和「推動版畫藝術」的使命。

版畫家畫廊雖以「版畫專門店」自居，在前後三年多的經營中，也的確推出了許多精采的版畫展，但實際上，版畫家畫廊也不排斥非版畫類畫作的展出，如開幕後的第五個月 (1979.4)，便推出訂名為「第一接觸」的十人油畫展，展出畫家計有：陳

❷〈室內設計家群像──侯平治〉，《藝術家》48 期，「室內設計專輯」，頁 69，1979.5，臺北。

❸〈「版畫家」畫廊啟事〉，《藝術家》43 期，頁 6，

1978.12，臺北。

❹同上註。

❺同上註。

正雄、楊興生、謝孝德、許坤成、徐進良、吳昊、楊熾宏、朱為白、陳世明、李錫奇等人（圖1）。同年(1979)的12月，又推出「海外現代畫家邀請展」，包括：丁雄泉、林壽宇、洪救國、夏陽、陳昭宏、張義、霍剛、姚慶章、趙無極、韓湘寧等，更是前所未有的堅強陣容，造成相當轟動。1981年5月間，甚至與藝術家雜誌社合辦「加拿大現代陶藝展」（圖2）。可見版畫家畫廊，雖以「現代版畫」經營推廣為起點，但實際上對現代藝術的關懷推動是頗為全面的。

　　在條件艱難的情形下，版畫家畫廊卻經營得頗為出色，並在1981年元月遷移至同棟大廈一樓擴大營業。1982年7月，李錫奇應邀赴香港講學，版畫家畫廊交由他人繼續經營，至1983年7月結束。

　　1983年6月，李錫奇自港返臺。適逢太極畫廊有意結束營業，李錫奇亦有心於畫廊的繼續經營，雙方乃於當年10月8日，假太極畫廊原址：臺北市仁愛路四段101號3樓之2成立「一畫廊」，標榜

「現代藝術，一以貫之」，並期許「為傳統與創新鋪路，為東方與西方搭橋」❻。當時媒體及合作雙方均樂觀地認為：以太極畫廊原負責人邱泰夫、曾唯淑夫婦的賣畫

圖1：1979年「第一接觸」十人油畫展，前左起李錫奇、徐進良、吳昊、楊熾宏，後左起許坤成、陳正雄、楊興生、謝孝德、陳世明、朱為白。

圖2：1981年5月，版畫家畫廊舉辦「加拿大現代陶藝展」。

❻〈一畫廊開幕廣告〉，《藝術家》101期，頁25，　　　　　1983.10，臺北。

經驗及企業手法，加上李錫奇的熱忱及與國內外藝術家深厚的人脈，合力推出現代畫廊，應是可行、甚至是可以獲利的作法。

不過事後證明：一畫廊在開幕四個月之後，即遭遇停業的命運。當時的媒體以「賠累和前進路線拖垮一畫廊，李錫奇賠掉信心，現代藝術拉警報」為標題，報導此一短命畫廊的窘境❼。財務的困難及現代藝術在社會上被接受的程度有限，固然是畫廊關門的主因，但合夥雙方觀念的差異，應更是問題的關鍵所在。就終生以推動現代藝術為職志的李錫奇而言，一如他之前和朱為白合夥推動的版畫家畫廊，認定只要不賠，就是賺到展出；因此李錫奇早在 1979 年 12 月版畫家畫廊一週年的訪問中，就說：「沒賠就是賺，賺得二十來個檔，推動自己熱中的現代藝術 —— 這個好營生，當然得繼續幹下去！」❽然而長期以印象派畫家為經營對象的原太極畫廊負責人，負擔所有財務上的壓力，如果缺乏一份對現代藝術的熱誠與信念，在投入五、六十萬資本，而沒有回收的情形，也只有喊停一途了。

儘管「一畫廊」僅維持了短短四個月

的生命，卻也先後推出如首展菲律賓畫家西沙・黎喜斯個展、香港畫家梁巨廷畫展，及韓國前衛創作七人展：丁昌變、崔明永、朴栖甫、李斗植、金泰浩、徐承元、金炯大等，頗具啟發、借鑑意義的重要展覽；此外也在 1983 年 12 月 18 日，邀請曾以《苦海餘生》一書知名的美國作家包德甫，在一畫廊介紹中國大陸現代藝術成長，尤其是「星星畫會」的狀況，以一個同時對臺灣、大陸現代藝術均具相當了解的外人角度，比較兩地藝術面臨的問題（圖3）。

圖 3：1983 年主持一畫廊時，《苦海餘生》作者包德甫來訪合影。

「一畫廊」結束時，李錫奇手上還有幾個策劃中的案子未能實現。其中因蕭勤自義大利帶回詩人創作的「視覺詩」作品而引發舉辦「中義視覺詩聯展」的靈感，

❼1984.2.10《民生報》十九版，記者徐開塵報導。

❽胡再華〈開拓中國現代藝術的視野，「版畫家」邁出第二步〉，1979.12.13《中國時報》九版。

延續至 1984 年年底，由新象藝術中心主辦的「詩覺季」加以局部實現。李錫奇、楚戈、管執中當時均擔任新象藝廊的顧問，臺灣 5、60 年代的現代繪畫運動，曾經是和現代詩一起成長的，歷經 70 年代的沉寂，此次的「詩覺季」活動，包括：中義詩人視覺詩聯展、偶發創作、詩座談，及詩吟唱等，重新激發了詩人與畫家推動現代藝術的豪情❾。

1985 年 8 月，距離一畫廊的結束已經一年半的時間，李錫奇重新接受環亞飯店董事長鄭綿綿的邀請，成立並主持環亞藝術中心於環亞飯店地下一樓（圖 4）。有了財團的支持，李錫奇的作為也相對獲得較大揮灑的空間，首展是結合國內十五位現代畫家與菲律賓七位現代畫家聯合展覽的「中菲現代畫展」。儘管臺灣第一座現代美術館的臺北市立美術館已在前此兩年的 1983 年年底開始運作，但環亞藝術中心展現出來的策展實力，仍成為藝壇矚目的焦點。在 1987 年 4 月結束營運的前後二十個月當中，環亞藝術中心先後推出了中國水墨畫大展、中國視覺詩第二次展、泰國現代畫展，及霍剛、韓湘寧、程觀儉、鄭璟

娟、李小鏡、李奇茂、李茂宗、郭振昌及日本畫家森下慶三、桑原泰雄、比利時畫家法朗‧密納爾等精采的個展；同時以環亞藝術中心為據點，在 1986 年 1 月，籌組推動「亞洲藝術家聯盟」之成立❿；另外，並相當早期地推出了袁金塔、郭少宗、張正仁、楊茂林、吳鵬飛、吳天章、劉秀蘭等「1986 現代畫七人展」，給予新生代藝術家先期性的發掘與肯定。

圖 4：1985 年 8 月 30 日，應環亞飯店董事長鄭綿綿之邀成立環亞藝術中心，開幕首展「中菲現代畫展」。

環亞藝術中心最後仍因財務的壓力結束營運。此時的臺灣已進入解嚴的大悸動。1987 年 7 月，也是環亞結束後的第三月，臺灣執政當局宣布結束長達三十六年的戒

❾李錫奇〈詩覺季緣起〉，1984.12.4《工商日報》十二版。

❿參王繼熙〈國內知名畫家努力催生亞洲藝術家聯盟〉，1976.1.30《中國時報》「藝術風向球」。

嚴統治。股票從年初的 1200 點，在 8 月間上漲至 2400 點，9 月則達到 4000 點，大家樂、六合彩吸納了大量的資金湧入，配合房地產的景氣，大大地推動了畫市的成型。根據粗略的統計，1987 年前後臺灣南北大大小小的畫廊，超過一千餘間，活動力較強者，也有五十餘間之多⓫。李錫奇顯然不會在這個時潮中缺席，環亞結束後的第五個月，也是解嚴後的第三個月，1987 年 9 月 20 日，李錫奇再度邀集好友朱為白、徐術修共組「三原色畫廊」⓬於臺北市復興南路一段 239 號 4 樓，以類似蒙德里安畫作般的造形與色彩，設計室內，為臺灣現代藝術再創一個能量發射的源頭。

在畫廊林立的大時代中，三原色仍然秉持現代藝術的理念，但方向上已由之前引進海外華人現代畫家和推介外國尤其亞裔現代藝術家

的作法，轉為對大陸現代藝術家的介紹，如當年 11 月份的「大陸水墨觀摩展」、「大陸木刻版畫展」，及 12 月份的「大陸現代畫展」引進木心、艾未天、袁運生、陳丹書、張睿圖、嚴力、刑菲等人的作品，均大大的震驚了剛剛解嚴的臺灣社會，也吸引了許多畫壇人士從中南部趕上臺北來參觀、討論。

在李錫奇活躍的行動力之下，黃冑、石虎、劉萬年、周韶華、舒春光、關玉良、吳華崙、黃丕謨、張玲麟、韓書力、江中潮、段秀蒼、楊曉邨等人的個展，以及李

圖 5：1990 年 2 月，三原色畫廊舉辦「李錫奇個展」。

⓫李亦園〈若干文化指標的評估與檢討〉，廿一世紀基金會文化發展委員會編《民國七十七年度中華民國文化發展之評估與展望》，行政院文化建設委員會，1989.3，臺北。

⓬「三原色畫廊」一度經雕塑家費明杰之建議，改為「三原」藝術中心，英文名字為 "Triform"，後仍延「三原色」，參見 1987.7.21 紐約《世界日報》「紐約過客」專欄。

樺、力群、彥涵、王琦、古元等五位元老級木刻版畫家的作品聯展，在當時一片大陸熱的狂潮中，證明了李氏獨特而堅持的眼光與魄力。

1989 年 11 月，以「八〇年代臺北新繪畫藝術季」為標題，先後介紹了劉錦珍（獻中）：視覺中的視覺、連建興：心靈的放生者、蔡良飛：空間探索，以及盧怡仲等新人的畫作，預告了臺灣畫壇新生代的來臨。

1990 年 2 月，李錫奇在自己的畫廊為自己舉辦了一場個展。4 月份，再引進義大利畫家安捷娜的作品後，結束了三原色畫廊的營運，也結束了李氏前後十二年的畫廊生涯。

三、李氏畫廊的貢獻

總結李錫奇十二年間的畫廊生涯，前後主持的四間畫廊，除了可肯定係以「現代藝術」作為策展的理念指導外，就其內容，應可再歸納出如下數個方向，這些方向，事實上也正呈顯了李氏在所謂臺灣美術的「畫廊時代」中，對臺灣現代藝術的推動、延續，甚至開展，所提出的具體成績和貢獻。

(一)對 1960 年代臺灣現代繪畫運動，尤其是「五月」、「東方」系統畫家的延續

臺灣的「現代繪畫運動」，指的是發軔於 1950 年代末期，在 1960 年代達於高峰的一次繪畫運動，受到歐洲「不定形藝術」、「非形象藝術」，及美國「抽象表現主義」的影響，臺灣的「現代繪畫運動」也以「抽象」風格為當時主要的訴求，顛覆也解構了日治以來，由類印象主義風格所主導的臺灣畫壇[13]。不過，盛極一時的「現代繪畫運動」，到了 1970 年代，由於受到現代藝術發展的轉向、畫會成員的相繼出國、整體外交環境的丕變，尤其是鄉土意識的抬頭等等因素影響，有了偃旗息鼓的消沉趨勢[14]。直到李錫奇開始主持畫廊，尤其是版畫家畫廊的時期，這些昔日的藝壇戰友，多已取得國內外畫壇的一定地位，以一種大師返鄉的姿態受邀返國，形成藝壇一波波的熱潮。

依據李氏夫人古月在〈奔忙於兩個家之間——李錫奇〉一文的說法：由於版畫家畫廊開幕之初，既乏有力資本家的支持、

[13]參前揭蕭瓊瑞《五月與東方》。

[14]同[1]。

地方又小，條件比其他畫廊差，因此「……
國內知名畫家一時都採觀望態度，不願接
受邀展，不得已他走一條獨特的路線——
邀約離別國門十數載，旅居海外已揚名，
幾乎被國人淡忘的畫家回來。於是一檔檔
緊湊、精采、聲勢浩大的畫展推出，在畫
壇掀起串串震撼的回響。一道橋樑連繫了
海內外藝術家對現代藝術同心協力的努
力」❺。

　　先後接受李氏邀約展出的「五月畫會」
與「東方畫會」的會員，前者有：陳庭詩、
韓湘寧、劉國松等人，後者則包括：吳昊、
夏陽、蕭勤、秦松、霍剛、黃潤色、陳昭
宏、林燕、朱為白、李錫奇、席德進，和
東方的精神導師李仲生等人。這些人有的
是生平首次的個展，如李仲生，有的則是
離臺多年後，首度的回臺個展，如：蕭勤、
韓湘寧、夏陽，甚至席德進去世後的紀念
特展。

　　在「五月」、「東方」的系列之外，李
錫奇主持的畫廊，也致力於其他現代藝術
家的介紹，先後受邀在李氏畫廊展出過的
臺灣現代藝術家，計有：李焜培、顧重光、
陳正雄、楊興生、謝孝德、許坤成、徐進

良、陳世明、文霽、李再鈐、周瑛、徐術
修、管執中、黃志超等，涵蓋水彩、版畫、
油畫、雕刻、水墨各層面。可以說，60 年
代現代繪畫運動的成果，若沒有李氏畫廊
在 80 年代的整理、推介，恐怕將大為失色。

(二)對海外華人現代藝術家的推介

　　除了「五月」、「東方」滯留海外成員
的返臺展出外，李氏主持畫廊期間，也大
力邀約海外華人現代藝術家的返臺展出，
其中有些甚至是有史以來的首次返臺個
展，最知名者如：趙無極、朱德群、林壽
宇、丁雄泉、汪澄，甚至已逝畫家常玉的
作品；另又如年輕而日後成就斐然的楊熾
宏、費明杰、鍾耕略、司徒強、卓有瑞、
程觀儉等；其中又以 1981 年 8 月趙無極的
首次來臺，成為當年畫壇的盛事。

(三)對國外，尤其是亞裔現代藝術家的介紹

　　除了本地及海外華人現代藝術家的介
紹外，所謂「文化交流」，也是李氏主持畫
廊始終自持的重要使命。對國外知名現代

❺收入盧天炎主編《回音之旅——李錫奇創作評論
　集》，頁 210～211，財團法人賢志文教基金會，
1986.3.30，臺北。

藝術家的引進,早在第一屆東方畫展時期,即已建立優良的傳統,此傳統被東方畫會所延續❶。李錫奇主持畫廊,對國外畫家的大力引介,顯然也與此一傳統有關。由於蕭勤長居歐洲並熟悉當地藝壇的淵源,許多歐洲的藝術家,往往也透過他的介紹來到臺灣,如:義大利的安捷娜、西班牙的烏爾古羅、比利時的法朗・密納爾、法國的古夢南、蘇昀、傅育德,以及巴黎龍之畫廊所屬的畫家等。不過,從比例上言,被介紹更多的是亞裔的現代藝術家,從香港、泰國、菲律賓,到日本、韓國等,「提升國內藝術水準,促進亞洲地區各國間的文化藝術交流」甚至是李錫奇主持環亞藝術中心時的主要宗旨❷。

統合李氏主持畫廊期間,被引進介紹的亞裔現代藝術家,香港方面有:張義、夏碧泉、梅創基、梁巨廷、王無邪、朱楚珠、鍾大富等;泰國方面有:維巧克・慕達馬尼、沙佛思・寇烏杜維特、依西波爾・山夏洛可、羅恩・泰瑞皮奇特、普里查・邵松、普林亞・唐提蘇、卡倫・布蘇安、涂安・特拉皮奇特、皮希奴・史潘尼米特、諾龐・史佳威蘇等;菲律賓方面有:洪救

國、馬蘭、歐拉索、西沙・黎喜斯、陸士、黎加斯比、波德姍、雅芭德等;日本方面有:吉田穗高、吉田千鶴子、吹田文明、森下慶三、桑原泰雄、森田雄二、西崎彰、靉嘔、林崗完介,及東京藝大的教授作品等;韓國方面則有:秋淵橖、丁昌燮、崔明永、朴栖甫、李斗植、金泰浩、徐承元、金炯大,及鄭環娟等。

以一個獨力經營的私人畫廊,能扮演如此廣泛而質量豐富的國外藝術家推介展覽,李錫奇在臺灣現代藝術發展史上,便值得記下一筆。

(四)對中國大陸木刻版畫、現代藝術家尤其是水墨畫家的介紹

此一部分主要集中在三原色畫廊時期,但早在 1980 年 2 月版畫家畫廊時期,即有「佛山版畫展」的推出。1982 年之後,則有「中國水墨大展」、「大陸水墨觀摩展」、「大陸現代畫展」,及「大陸木刻版畫展」、「五位元老級木刻版畫家」等聯展,並及包括黃冑、石虎、劉萬年等等重要水墨畫家的個展。

❶參前揭蕭瓊瑞《五月與東方》。

❷〈推動現代藝術的新起步——環亞藝術中心成立〉,

《藝術家》124 期,頁 38,1985.9,臺北。

(五)對攝影、陶藝及非畫家的作品介紹

從現代藝術的角度出發，李錫奇對許多獨具風格的攝影家，也大力邀展，如：侯平治、謝春德、柯錫杰、李小鏡等。陶藝方面則開風氣之先地引進加拿大現代陶藝展，及李茂宗個展。不過更具意義及影響力者，應是鼓勵許多原本並不以繪畫為主要創作的詩人、文學家的投入繪畫創作，並蔚成大師；如早期以詩作知名的楚戈、羅青、杜十三等，另如建築師李祖原氣勢磅礡的水墨畫作，及文學家雷驤、七等生和插畫家林崇漢的個展等。至於前後兩次的視覺詩展，也顯示李氏在臺北藝文界廣泛的人脈和策展能力，對跨領域的現代藝術推廣，具重大影響力。

(六)對新生代藝術家的發掘與介紹

早期李錫奇對本地年輕現代藝術家的推介，明顯和李仲生的系統有關，如：詹學富、郭振昌、黃步青、曲德義、陳幸婉等，均是李仲生後期的學生。不過，早在環亞藝術中心的時期，便推出「1986 現代畫七人展」，介紹了袁金塔、郭少宗、張正仁、楊茂林、吳鵬飛、吳天章、劉秀蘭等新生代；

三原色後期又策劃了「八〇年代臺北新繪畫藝術季」，以系列的方式推介劉錦珍、連建興、蔡良飛、盧怡仲，甚至香港青年李君毅等；均顯示李氏敏銳的眼光和開放的胸襟，也使李氏畫廊的影響力，從總結 60 年代現代繪畫運動的成果，跨越到 80 年代甚至 90 年代新生代藝術的開拓。

(七)對版畫藝術無悔無倦的推廣、介紹

李氏本人以「版畫家」的身分成名，但早在主持「版畫家」畫廊時期，他個人的創作，早已轉往噴槍油彩的媒材，但其對版畫藝術的推動，始終無倦無悔，貫穿整個畫廊生涯。在他所邀約的現代藝術家中，許多均同時是版畫名家，而從最早版畫家畫廊時期推出的陳奇祿收藏中國民俗版畫展，到之後西班牙版畫家烏爾古羅，及畢費、瓦沙雷，甚至日本名家吹田文明、靉嘔，乃至中國木刻版畫、臺灣十青版畫展，及紐約超級寫實版畫展等，李氏之衷心於版畫藝術的推動，對臺灣版畫教育及創作，應均具深遠而實質的影響和貢獻。

四、李氏傳奇的形成

李錫奇以一生最精華的十二年時光

（四十一歲至五十三歲），投身畫廊的經營，尤其堅持現代藝術的理念，其成就及貢獻，概如上文所述，唯其之所以形成風潮、造成影響，究其原因，應有如下數點：

1. 鮮明的形象

由於李氏理念的堅持，形成明確的形象，李錫奇主持的畫廊，甚至李錫奇本人，和現代藝術劃上等號，普遍獲得社會的認同和共識。因此，在8、90年代臺灣畫廊林立的大時代中，李氏主持的畫廊能形象鮮明而清新的以「現代畫廊」的定位，鶴立於一般「商業畫廊」的群流之外。

當然這份堅持，無形中也必然排擠並得罪了不少藝術界的朋友；對於李氏現代藝術認知以外的畫家和作品，不讓他在自己的畫廊出現，一方面固然維持了自己的形象，二方面也得罪了朋友並放棄了可能獲利的機會。不過，也正是這份堅持，支撐了現代藝術界對李氏的支持，展出的結果可能毫無利益可圖，既是李氏本人，同時也是受邀展出的藝術家共同認知且接受的選擇。

2. 畫家聚會、論藝的場所

當文化工作以文化工作的形式和方法去實踐，商業的考量擺在一邊，自然便成為文化工作者認同聚集的重要場合和焦點。儘管1983年年底，臺北市立美術館已經開館，但是堂皇的官方美術殿堂，到底無法取代親和又充滿活力的民間畫廊。

李錫奇主持畫廊，幾乎就是把畫廊當成自己的家，一如古月所言：他是「奔忙於兩家之間」[18]，除了出國，李錫奇主持畫廊期間，幾乎成天待在畫廊之中，打電話、談事情，一檔一檔的展覽就這樣精采推出。「他喜歡朋友，喜歡熱鬧。朋友是他生命中不可缺少的一環。」[19]所有認識與不認識的人，到了他所主持的畫廊，都得以盡興而歸；熟的朋友來此相聚，這裡當成自己的客廳，高談闊論，認識新朋友，或和多年不見的畫壇老友重聚；不熟的朋友，尤其是初探現代藝術之門的年輕人，可以在這裡見到許多心儀已久的知名藝術家，聆聽他們對現代藝術的見解，也傾聽他們高談當年推動現代繪畫運動的種種英勇事蹟與辛酸血淚，恍然之間，他會認為自己已然也是畫壇的一分子，尤其是現代藝術的一介尖兵，對現代藝術產生一份不可抑制的使命感。李錫奇的畫廊，甚至是他的住家，正是成功地扮演了這個角色。

3. 媒體的支持

[18] 參前揭古月文。

[19] 同上註，頁207。

不可否認的,李氏豪邁的個性,廣結善緣,成為臺北藝文界最佳的橋樑,媒體的協助,既基於友情,也基於藝術的緣故,因此時有精采的演出;其中高信疆主持的「時報副刊」,和相關的《時報週刊》、李氏北師同學何政廣主持的《藝術家》雜誌,和陳長華的聯合報「藝文廣場」等,往往和李錫奇推出的展覽密切配合,形成畫壇焦點,甚至是社會要聞。幾位海外藝術家之返臺,如韓湘寧、劉國松、蕭勤、夏陽,尤其是趙無極、朱德群等,均是當年的重大藝聞;媒體適時的大篇幅報導,事件的幅度就不再只是一場展出,而是一次文化藝術的盛宴。風起雲湧,80年代臺灣現代藝術發展的幾頁精采篇章,即是如此寫成。

4.結合資源、聯合造勢

李氏主持畫廊期間,尤其是1981年間,數度結合其他理念較近的畫廊和藝術經紀公司,聯合推出同主題之畫展,擴大規模,造成聲勢,如1981年6月之席德進特展,和阿波羅畫廊、龍門畫廊的合作、同年7月與飛元美術藝品公司合辦「歐洲名家版畫原作展」、8月與大大文化企業合辦「趙無極畫展」、而同年稍早(5月)與《藝術家》雜誌合作,首度引介十五位加拿大現代陶藝家來臺展出,均形成藝壇極大之回響。

5.過渡的時代

戰後臺灣美術史的敘述,接續著60年代現代繪畫運動的是70年代的鄉土運動,採精細寫實的手法,尤其是水彩創作,一時蔚為風潮。鄉土運動源起於對現代詩晦澀手法與虛無主題的批判,擴及文學創作的論戰,之後衍成全面性的文化反省運動,對臺灣藝術的發展,自具重要的意義與影響;但就藝術創作本身而言,鄉土運動不論在當時(從70年代起,至80年代前期達於高峰)或日後,似乎均缺乏強力且具代表性的作品。在1990年代「新生代藝術」形成氣候之前,李錫奇主持的畫廊正填補了這個時代的空隙,在現代藝術理念陷於發展低迷的時刻,李氏畫廊推出的各式畫展,使得1980年代的臺灣畫壇仍能保持一份活力與生氣。

或許我們不必過度誇大李氏對臺灣藝壇的貢獻,但就本文歷史性的回顧與檢驗,我們仍應給予這樣一位堅持理念且充滿行動力的藝術工作者,一份平實且公允的評價。

或許一如古月的忠實感受:「若不拿生意、盈利(往往是叫好不叫座)的眼光來看,畫廊是成功的為自己爭取了一份崇高的名望,並為現代藝術帶來新展望。藉著畫廊,他認識了更多的朋友,無論是藝術、文學、新聞或其他各界,都有許多支持幫

助他的朋友，他覺得這是最大的收穫，也
是他埋首直往的信心力量。」❷

　　8、90 年代臺北畫廊界標舉「現代藝
術」的畫廊，或許並不僅止李錫奇所主持
的畫廊，但能夠長期堅持，且開展出如此
深廣、綿密的策展幅度，李錫奇應是唯一
的一人。以 90 年代藝術操作的形態論，李
錫奇係先期性地在 80 年代的臺灣藝壇，成
功地扮演了「策展人」的角色，藉由一系
列的展覽，直接間接的推動了其藝術理念，
也實踐了其藝術主張，成為臺灣美術史中
跨越「畫會時代」與「美術館時代」之間
「畫廊時代」最豐富多采的一頁篇章。

❷同上註，頁211。

90 年代前期臺灣造形藝術生態之鳥瞰

一、緒　論

本文指涉的 90 年代前期,在具體的時間界定上, 是以 1990 年元月以迄 1995 年 12 月前後五年為斷限。

(一) 90 年代前期的時代氛圍

此時期的臺灣社會, 歷經多次執政黨內部的高層政爭, 短短五年間, 更替了三任行政院長;李登輝總統在通過憲政改革及總統改選的考驗後, 逐漸鞏固了他領導的合法性與穩定性, 黨外的挑戰, 也被黨內改革的壓力所取代, 新黨在脫離國民黨宣布成立後, 三黨政治逐漸形成。

此時期的臺灣文化界,延續 1987 年解嚴以來的「大陸熱」,以 1991 年 10 月「范曾來臺」的鬧劇上演為高峰, 此後逐漸退潮,在 1994 年 3 月底的「千島湖事件」後,瀕於冰點。

另一方面, 1988 年 5 月, 臺灣股市的狂飆, 在一天內激漲 100 點, 啟動了臺灣經濟結構的調整, 臺幣兌換美元由 36：1 直升 30：1, 使得原本流動在外的游資, 大量回流,直接促動了 90 年代前期臺灣藝術市場的快速成型。

1980 年代開放觀光後, 大量出國留學的青年學生也在此時相繼返國, 為國內原本趨於沉悶的藝壇結構, 帶來了新的活力與挑戰。

經濟實力的鼓舞與國際視野的開闊, 使「主體性」思考, 成為創作者首要的課題,「臺灣意識」的討論, 也是 90 年代前期臺灣藝壇文字論述的主題。

90 年代前期的臺灣文字工作者,展現前此未有的自信, 在激辯中有反省, 在紛亂的政治鬥爭中, 亦有一份不為所動的自持與驕傲。其參與公共事務的關懷, 也是此前未有的現象。而對自我歷史的整理與反思, 亦正逐漸打破單一族群或文化的思考慣性與詮釋觀點。

(二) 「造形藝術」的範疇

不同的研究者, 對「造形藝術」的實

質內涵自有不同的界定與詮釋；不同的界定與詮釋，也影響到政府文化政策對「造形藝術」不同面向或偏重或輕忽的結果。

「造形藝術」（或「造型藝術」）一詞在臺灣開始使用的確切年代，尚難確定；或許是在 1950 年代後期，隨著包浩斯(Bauhaus) 教育思想，經由日本傳入臺灣。在以「造形藝術」為理念的教育作為中，「造形」二字的意義頗為廣泛，懷有這種理念的教育工作者以為：教育的目的，是要協助受教者獲得各種基於人類本能或生活所需的技能。因此，他們主張把家事、園藝、農藝、工藝……等，都包括在「造形藝術」的範疇中。其理由是：不止一般所謂的「美術」是造形藝術的一部分，其他和生活有關的衣、食、住、行等實用事物，也無一不是經由生產者透過造形的思考所創出來的結果。以一般消費者的立場而論，造形藝術不應只是少數人獨享的封閉領域，而是與眾人生活息息相關的一環；相關的教育，也應是國民教育不可或缺的一個重要部分。

這種思想，曾經一度反映在國民學校的課程標準之中，然而在實際的教學作為上，一般教學者，仍把重點放在「美術」與「勞作」，而所謂「園藝」、「農藝」、「家事」，甚至「整理校園」等單元，即淪為聊備一格或勞動服務的性質。

以「美術」、「勞作」作為「造形藝術」的主體，在思想上是有其歷史的淵源；在實際的教育作為中，則產生了因果相循的效應：「美術」乃指平面的「繪畫」，「雕塑」則是「勞作」最具體的表現，這種思想便成為大多數人固定的認識。日治時期的「臺展」（臺灣美術展覽會），只設「西洋畫」與「東洋畫」二科，自是其源頭；戰後「省展」（臺灣省全省美術展覽會）初期僅設「西畫」、「國畫」、「雕塑」三組，也是這種源自西方傳統美術學院思想的反映。

以「繪畫」和「雕塑」作為「造形藝術」（或通稱「美術」）的全部或主體，自然無法符合事實的需求，「省展」在項目上的不斷擴充，即是明證。

然而項目的不斷分化，尤其是以媒材為依據的分類方式，在「綜合媒材」、「裝置」、「總體藝術」等形態相繼出現後，事實上也已面臨窘迫、困頓的處境。90 年代前期臺灣造形藝術生態的一項特徵，便是內涵的無限擴張和傳統分類方式的瓦解。

「造形藝術」概念內涵的擴張，還不僅僅是吸收西方前衛藝術觀念後，藝術家在使用媒材和表現手法上快速多樣化這樣的問題；一個更深層的挑戰，係來自「自主意識」激化後，對本土原有藝術形態的

重塑與追認。這種思想的興起，一方面固然有著島內政治環境變遷的直接影響，另方面，也是世界性「人類學詮釋觀點」取代「西方美學詮釋體系」的潮流使然。強調尊重不同文化體系的「人類學詮釋觀點」，認為每個文化內部均自具一套外人無權置喙的價值系統，長期以來由「西方(主要是西歐)美學詮釋體系」宰制下的「創作」理念，因此逐漸被「製作」的觀點所取代；而「藝術家」的崇高、獨特性，也被「生產者」的形象所顛覆。

上述的反應，首先在「臺灣美術史」建構的努力過程中產生；以往採日治時期「新美術運動」為起點的歷史認知方式，開始將眼光擴及一度遭到壓抑、遺忘的民間藝術，進而溯及這塊土地上更早存有的先住民藝術。甚至在質疑單一民族理念的正當性之同時，對荷、西等國在臺灣殘留的文化遺存，和日治時期在臺日籍畫家的挖掘、研究，也逐漸在臺灣美術史研究者的思考中反覆辯證：「一部接近完整的臺灣美術史，事實上應超越族群限制，回歸以土地為中心。」這樣的思考，至少是在 90 年代才逐漸變得較為清晰而具體起來。

基於如上認知，本文既無意將「造形藝術」拘限於「繪畫」與「雕塑」的狹隘範圍內，但也無意以項目的分類，對臺灣當前紛雜、多樣的造形藝術，做逐一的討論；而是採取統合的方式，在儘量顧及多文化社會各個發展層面的情形下，對所能掌握的各類造形活動，均給予一定程度的觀照與陳述。

二、生態鳥瞰

(一)社會機制

本節試圖對 90 年代前期，與造形藝術較具直接相關的各項法令、政策、政府組織，與展演空間，包括各類公私立美術館、文化中心、藝廊，以及市場機能，和獎勵性質的各項競賽展、基金會等整個藝術生態的社會機制，作一統合的敘述。

1.文化會議與法令研修

90 年代前期在臺灣文化史上最具時代意義的一項發展，便是「文化藝術」逐漸成為政府施政的一項議題，納入公共決策的一部分。

90 年 2 月，文建會首先召開「藝術品稅法修正會議」(2.8)，會中提議：⑴藝術創作年收入在十八萬以內者免稅，⑵訂定公共建築保留適當比例作為藝術品購置費用法令，⑶私人或團體捐贈藝術文物得獲減免稅賦優惠等幾項措施；這是該會繼

1987年「加強文化建設方案」以來，再一次企圖以實際的賦稅減免或法令規範來保障及提供藝術創作較有利的發展空間。但這些提議，在經過與財政部的多次公文往返後，均遭擱置。

約此同時，民進黨籍立委謝長廷亦召開「文化建設聽證會——為李煥內閣的文化建設把脈」(3.16)，文化議題首次成為立院問政的關注焦點。隔月，當時仍為國民黨立委也是原任國立歷史博物館館長的陳癸淼，與藝術界人士許博允、王秀雄、楚戈等人，發起「文化環保」座談會 (4.6)，對文化問題的立法基礎、財政稅賦政策、藝術品抵稅、藝術贊助獎金等問題，亦分別提出呼籲與建言。這些藉由民意提出的文化訴求，既作為立委爭取選票的籌碼，也直接造成了執政當局的壓力，「第一屆全國文化會議」便是在這樣的背景，以「邁向廿一世紀的文化建設」為主題，自當年6月份起，陸續邀集藝文界人士進行預備會議，正式會議則在年底 (11.8～10) 假臺北市國立中央圖書館舉行。參與人士兩百多人，會議由總統李登輝親臨主持開幕式，閉幕式則由當時甫剛上任的行政院長郝柏村主持。其中與造形藝術有關的建議事項，洋洋灑灑計有十八項之多，較重要者如：文化部的成立；總統府、行政院及省市政府藝術顧問的延聘；大學博物館系、藝術學院及研究所的增設；弱勢文化的保護；臺灣地區原住民文物的蒐集整理與研究；減低藝術品買賣的營業稅及所得稅；獎助藝術專題研究基金的設立；公共建築費用保留適當比例作為藝術基金的立法工作；以及收集藝術學術研究資料，建立文化界人士檔案，以作為長期規劃的依據等等。郝院長並在總結中提出「會議的各項建議均不致落空」的承諾。

然而由於會議本身政治宣示意味始終強於實質文化問題的解決，乃遭致藝文界產生「捨棄預備會議上文化藝術工作者的意見，另行調整為政治標的的演示」(黃才郎)，以及「文化會議，自我顛覆的鬧劇」(南方朔) 等等負面的批評。

平實而論，文化會議完全是一種諮詢會議的性質，且不論其結論是否已形成較具體鮮明的文化政策理念，或只是一些事務性工作的紛雜陳列，到底在政治運作上，並無約束的力量；其能否「不致落空」，完全取決於政治人物的意念抉擇，一旦政治人物的權位變動，所有的承諾亦多將一併消失。

更何況藝文界對所有文化事務的看法，本身便頗為紛歧。作為「文化會議」建議事項第一項的「文化部」，是否須要成

立？國家是否應有明確的「文化政策」？「沒有政策的文化政策」是否就是最好的文化政策？在文化會議之後，形成較為廣泛卻鬆散的討論。

其中關於「文化部」的組織草案，跨越李煥、郝柏村、連戰三任行政院長，始終停留在研議、聽證的階段。

1992 年度國建會 (1.11) 文教組，再度就推動國家文化建設、美化全國環境、提升休閒品質等，提出高達二百八十一項建議。如此繁多的建議，似乎只暴露出文化界對相關論題的思考，仍未形成較集中鮮明的訴求主題之弱點。

90 年代前期，最具體的文化立法行動，是 1992 年 6 月「文化藝術獎助條例」在立法院的三讀通過；施行細節也在一年後的 5 月 2 日，經總統明令公布實施。這項被視為臺灣「文化藝術發展基本大法」的條例，是結合立委陳癸淼等二十一位立委所提「文化藝術發展條例草案」和文建會的「文化事業獎助條例草案」而成，計含七章三十八條，明定政府對文化藝術工作者之工作權、智慧財產權及福利的保障；特定區域之周邊建築與景觀風格之標準的訂立；公共建築應以不少於造價百分之一的經費購置藝術品，以增進環境景觀之改善；國外或大陸地區藝術品來臺展出期間，

不受司法追訴或扣押的保障；同時設置半官方的「國家文化藝術基金會」，協助文化藝術工作的推動與發展。

隨著法令的通過，質疑的聲浪也相對產生，包括法令的結構、事權的分配，以及執行上可能產生的弊端等等。尤其百分之一的公共藝術經費，有無在臺灣施行的條件？如何實施？「有」藝術品是否就一定比「沒有」好？等等，均有不同的意見。然而法令的適切性，是要在實際的施行中不斷研修；法令的能否落實執行，才是首要關鍵。定位始終模糊、被認為有責無權的文建會，在這項文化基本大法訂定之後，是否就是該項法令最主要的執行單位？如果是，文建會到底有多少執行的能力，一直頗受質疑。

有趣的是，在「文化藝術獎助條例施行細則」公布實施的前一個月，立法院年度預算審查會，將文建會預算三十四億二千餘萬，大幅刪除二千一百餘萬，成為文建會成立以來，被刪除額度最高的一次。似乎文化事務的倍受關切，相對的監督力量也必然提高。

在有限的經費下，文建會仍編列一億元的預算，作為公共建築設置藝術品的示範所需。這種作法是否符合立法的精神，見仁見智，但對於這些預算的消化，倒成

為眾人注目的焦點。

至於擁有相當資源分配權力的「國家文化藝術基金會」的組成、運作，更是目前及未來都必須不斷爭議、協調的課題。文化事務的協商時代之來臨，將促使更多專業藝術行政人才的出現。

相對於執政黨的作為，在野的民進黨也在 1993 年 7 月，舉辦另一場「文化會議」，主辦者定義該次會議的性質為「非學術性、非宣導性，只在檢討歷來文化政策」（陳明芳），並希望超越黨派色彩，成為一次所有關心臺灣文化人士共同參與的會議。該會議計分：美術、文學、歷史、電影、傳播媒體等五組。美術組由林惺嶽、倪再沁、陸先銘、杜昭賢四位，分別就政策檢討、理論、市場推廣、創作等角度，提出論文再由特邀的討論人，進行問題的討論。

就會議規劃的架構言，民進黨的此次文化會議，較之執政黨 1990 年的全國文化會議，更具問題發掘與討論的實質作用，但由於論文寫作方式的定性，也較易導致會議傾向意識形態之宣示，而忽略了具體行動訴求的提出。

1990 年代前期，執政、在野兩次大規模文化會議的舉行，充分顯示了文化議題在整個公共政策討論上的嶄新地位。

2.文化政策與文化活動

無論關心文化的人士，如何意圖對文化事務的推動，提出思維上或作為上的具體建議，整體文化的走向，事實上仍掌握在執政黨的手中；而作為最高文化主管機構的文建會，其實際作為也就成為檢驗執政黨文化政策的指標。臺灣文化政策的研究，近來已有學者進行初步的探討；戒嚴時期的文化政策，明顯受到政治目的的制約，固不待言。解嚴後的各項文化作為，是否有明顯的政策走向？如有，其形成的過程如何？凡此，均需研究者進一步的探討。唯自 1981 年文建會成立以來，對「民俗技藝」的整理推廣，到 1993 年申學庸接掌文建會，提出：「充實鄉鎮展演場所設施」、「文化薪傳計劃」等幾項專案構想，並聘請文化人類學出身的陳其南擔任文建會顧問、副主委等職，標舉「文化藝術活力來自民間」、「經營大臺灣，先從社區做起」等口號，其重視「社區文化建設」的政策方向，均與李登輝總統歷次對文化理念的宣示，有若合符節之處；其間的互動關係或決策形成過程，似蘊含了政治與文化間相互牽引的微妙關聯。

不過到底執政當局有無明確的「文化政策」？即使身為文建會副主委的陳其南，也採質疑的態度，他說：「文化政策其實有

點弔詭。文化，大家都知道很重要；政府的施政報告上，文化建設是四大建設之一，居重要環節，但由於其具備抽象的特質，也許喊喊口號，或偶爾發發文告就可交待。但事實上，在預算、行政體系或政策上都無法落實。弔詭的意思就在於此。這是文化政策一大傷。因此，一方面高喊提升文化，分配預算時卻僅得百分之零點三多，連百分之一都不足，更甭提依四大建設比例，可占百分之十五了。」（1994.1《藝術家》）

經費預算的編列是政策落實的主要標的，但由於「文化」內涵的抽象特質，政府於「文化支出」的說法，也不盡一致。1993 年 6 月行政院主計處出版的《文化調查供給面綜合報告》中，即指出：八十二會計年度 (1992.7～1993.6) 各級政府編列的「文化支出」預算，計 231 億 9300 萬元。其中中央政府編列 110 億 7300 萬元，佔 47.74%；臺灣省政府編列 39 億 800 萬元，佔 16.85%；臺北市政府編列 26 億 2500 萬元，佔 11.32%；高雄市政府編列 9 億 5800 萬元，僅佔 4.13%；至於各縣市政府編列之文化支出預算，計 46 億 2900 萬元，佔 19.96%。

這些數據，如果與上一會計年度（八十一）比較，整體增加了 23.80%（其中僅臺北市略減 0.94%），顯示政府文化支出的逐年增加趨勢。惟即使以八十二年度的將近 232 億言，這個數字，實際仍僅佔政府歲出總預算的 1% 而已。

在歲出預算未能大幅提升之際，即使「文化藝術獎助條例」通過實施，事實上仍無法真正有效落實政策目標。

在未有具體落實的「文化政策」之前，只有從文建會的一些文化活動中，去窺見可能的目標走向。

目前文建會主管的業務，包括文化資產的維護，含傳統藝術的薪傳與古蹟的維護，也包括文學、音樂、戲曲、美術等文化藝術的推廣。在活動的擴展方面，1993 年申學庸主委上任後，即著意於將以往推動了將近十年的「文藝季」轉型，由以往較偏重由文建會策劃主導，再巡迴各地展演的精緻文化活動形態，改成強調地方特色，地方自行構想、自行策劃、執行，文建會再給予支援的形態。在文建會的構想中，是期盼現代的文化藝術活動，能成為與民間生活緊密結合的現代廟會。「藝術文化的形式是金字塔式，精緻與通俗皆不能偏廢。單純只有少數的頂尖文化團隊，並非藝術文化發展的健康形態，惟有堅實的基層（通俗）基礎，才能支持頂尖（精緻）的形式，整個體系才會自然而完整的發

展。」（陳其南）這種理念，基本上應可獲得大多數人的認同，且與李登輝總統所謂「臺灣生命力來自社區」的說法，也一脈相通。如新竹的竹塹玻璃藝術節、苗栗三義的「神雕節」活動，似為臺灣玻璃藝術、木雕工藝的發展提供了新生的契機。然而日治時期新竹作為臺灣玻璃工業中心的社會經濟基礎，是否能以一、兩次藝術節的舉辦，即達成延續、復甦的效益，以成為玻璃藝術發展的長久支撐？則是相關人士更需面對思考的課題。至於都會化嚴重的臺北市、高雄市，如何彰顯其地方特色？或應有另外的訴求主題，也是執行上需要不斷發揮創意、進行突破的關節所在；否則類似高雄市文化中心對「到海邊拉拉網就是文藝季？」的質疑，恐怕仍將繼續發生。

重建通俗文化，以提供精緻文化更堅實的基礎，此一理念，應是不必懷疑的，但重建通俗文化的具體作為，是否應以「現代廟會」的方式切入？在此過程中，通俗文化與精緻文化間的實際互動關係又為何？則是需要不斷的檢討與調整。更具體的說，在以社區活動為主體的文藝季中，一個造形藝術工作者，其實際的參與空間在哪裡？這實是一個亟待釐清的問題。

此外，文建會在合理分配資源的考量下，對弱勢環節如表演藝術的刻意補助，也相對地使造形藝術這種表象上市場熱絡的項目，遭受一定程度的忽略。唯其間明確的數據，或待進一步的統計檢驗。

就目前由文建會主導的全國文藝季活動觀，造形藝術除了少部分傳統工藝得到較多展示的機會外，其他領域，尤其是以往作為「地方美展」主角的繪畫、書法、雕塑等形式，反而失去了表現的空間；但對有心的工作者言，這種整體文化活動的規劃、展演，尤其是透過《文化通訊》或全國藝文資訊網路的連繫，應可提供未來創作、思考的多元觸媒；禁忌的突破、歷史的重建，文學、民俗、美術之間的訊息互換，都將可彌補造形藝術工作者過去透過學院教育所無從獲得的鄉土資源。90年代前期，文建會在文化活動的推動上，偏向民俗文化活動的作法，使多數偏向西方美學思考的造形藝術工作者，暫時卸下主角的地位，重做一名學生。

3. 展演空間與市場機能

造形藝術的特質，是需要一個具體的展演空間來進行與社會之間的互動連繫。廣義的展演空間，小自家居的客廳牆面、廟宇門神彩繪、壁堵，大到建築工地的圍牆、公共場所的廣場、公園；狹義的展演空間，則指公、私立美術館、博物館、文化中心、大小藝廊等。

1980 年代，可以說是展演空間的「建設年代」，全島二十所文化中心，57.85% 的博物館（含美術館、紀念館），以及 92.53% 的主要藝廊，都是在 1980 年代中、後期陸續完成。

1990 年代前期承此基礎。加上 91、92 年間的經濟活絡熱潮，在 1991 至 93 年的三年間，民間藝廊的成長率，竟達百分之百。（文建會《民國 82 年文化統計》）

民間力量的湧現，是解嚴後的一項重要社會現象，就提供造形藝術主要展演空間的藝廊（即文化中心、美術館以外者）試加檢驗，自 1970 年以前至 1993 年間，公、私立藝廊的成長概況如下：

公、私立藝廊成立年代一覽表			
	合計	公立	私立
1970 年以前	5	3	2
1971～1980	16	–	16
1981～1985	31	1	30
1985～1990	89	1	88
1991～1993	140	7	133
合　計	281	12	269

表一（資料見文建會《民國 82 年文化統計》）

表中可見私人藝廊大幅成長的情形。而就造形藝術活動的舉辦言，民間的力量也逐漸取代過去以官方為主的角色；表二即顯示 1989 年至 1993 年間，民間與政府舉辦美術活動的場次概況：

1989～1993 美術活動場次統計表					
年別	1989	1990	1991	1992	1993
民間	773	1606	1446	2405	2300
政府	1397	1745	1826	1695	1964
合計	2170	3351	3272	4100	4264

表二（資料見文建會《民國 82 年文化統計》）

表中除可見民間舉辦美術活動場次的大幅成長外，亦可見在 1992 年間，民間首度超越政府，成為主要的活動主辦者。

民間展演空間的增長，提供了造形藝術工作者展演的必要場所，專業的藝廊經紀人才與行政規劃人才，也逐漸形成；而市場機能取代了政治制約，正同時考驗著藝術工作者與藝廊主持人。

臺灣藝術市場的形成氣候，是在 1989 年由本土老畫家的作品所帶動，在 1992 年間達於高峰，而在 1993 年起，持續低迷。

1992 年 3 月，國際知名藝術品拍賣公司——蘇世比的登臺，以及當年年底（11 月），在香港、臺北舉辦的三場大型展覽會：《工商時報》「謬思辦桌——九二臺北藝術博覽會」（11 月上旬於臺北）、美國國際藝術公司 (IFAE)「國際亞博覽會」（中旬於香港）、中華民國畫廊協會「第一屆中華民國畫廊博覽會——九二臺北」（下旬於臺北），標示著臺灣「藝術品商品化」時代的正式來臨。

在新的藝術生態中，藝術創作者與贊助者間的關係重新調整，藝廊在群雄競起與秩序整合的雙重挑戰中尋求出路，而市場的「國際化」與風格的「本土化」也在策略訂定上提出兩難的思考。

市場機能的制約與展演空間的商業化，均強烈影響了造形藝術工作者的創作走向。

相對於商業氣息濃厚的私立展演空間，各地文化中心則提供了未進入市場體系的造形藝術工作者展演的機會，而僅有的幾座美術館則是「學術性」展出的象徵。

1990 年代的文化中心，部分擁有強烈企圖心的縣市，除在文建會支持下陸續設立各具特色的地方博物館，如：現代陶瓷館（臺北縣）、中國家具博物館（桃園縣）、木雕藝術館（苗栗縣）、編織工藝館（臺中縣）、臺灣民俗文物館（臺中市）、竹藝博物館（南投縣）……外，也在配合文藝季的活動中，展現了旺盛的規劃能力（如臺北縣、嘉義市等）。但仍有大部分的文化中心，抱持行政人員的被動心態，坐擁廣大的展演空間，而缺乏專業規劃的用心與能力。年輕的藝術工作者為求得一次展演機會，上焉者透過政治壓力要求安排，下焉者卑躬屈膝尊嚴盡失，文化藝術活動的學術意味乃為政治遊戲的規則所取代，尤其

自早期地方美展舉辦以來，部分地方資深藝術家儼然形成一種角頭勢力，對新生文化的培養與出線，反成最大的阻力。

1994 年高雄市立美術館的開館，象徵全島北、中、南三大官方展演空間的架構完成。研究與典藏顯然是美術館最主要的功能，但較早設立的臺北市立美術館和省立美術館，在研究、典藏之外，也提供了造形藝術工作者相當的展演空間需求；較晚設立的高雄市立美術館，則似有意減少這方面的負擔。的確，過多的申請展可能損耗美術館有限的人力和資源（空間），但完全排斥申請展，又可能抹殺那些真正具有實驗精神與創作潛力，卻不願納入商業藝廊運作體系的新一代藝術家的生存機會，美術館的定位也正考驗著主事者的胸懷、識見與魄力。

未來的展演空間，包括美術館、文化中心、社教館、藝廊等，如何在性質歸屬上，逐漸形成一種專業、分工的生態秩序，應是減少資源浪費、功能重疊的重要課題。

而以藝廊為主體的民間展演空間，如何在市場機能的調適上，重新整合，建立合理的市場價格、經紀制度，與商業道德（如防堵偽作泛濫問題），進而和官方資源配合，開拓國際空間，已是有心的藝廊業者開始思考的問題；1992 年「中華民國畫

廊協會」的成立，應是起步的工作之一。

1990 年代前期，臺灣造形藝術工作者蓬勃的活力，似乎不是前述的展演空間所能完全容納，即使一個地方性的文化中心，檔期的申請安排，往往也要等上一兩年的時間，更遑論僅有的三座大型美術館了。因此，一種由藝術家自資籌組的「替代空間」，便成為藝術家介入體制前的一種集體作為，提供了較具自主性的展演空間。然而這些標舉創作自主性的藝術家，為達到群體造勢的目的，卻反而最習於利用同一主題，進行集體的創作；其所謂的自主性，也就在這些一次又一次的集體作為中不斷被削弱。同時藉由集體的造勢，不論是因成功獲得認同，而進入體制；或因失敗而始終未能進入體制；總之，這些「替代空間」，終因日久而趨於消散。

此外，就較廣義的展演空間言，1980年代後期逐漸形成的「雕塑公園」熱潮，與解嚴後各地區「二二八紀念碑」的建造，再配合上已經立法公布的百分之一公共建築藝術基金，均提供了造形藝術工作者，尤其是雕塑工作者廣闊的空間，這還未包括伴隨旅遊業興起的各式觀光雕塑以及大型廟宇的神佛雕塑。1990 年前期的造形藝術工作者，顯然幸逢前此未有的一個較有利的展演環境，但其間屢屢興起的各類抗爭事件，如高雄市立美術館的「源」事件、「大屯山自然雕塑公園」的擱置，在在顯示大眾對創作水準的高度期待與要求。

而文建會在創會十三年後，首度以 2億 1000 萬元的經費，在南投縣九九峰購地三十頃，計畫規劃一座可供藝術家工作、居住、展演的大型藝術村，將是 90 年代政府對藝術家展演空間問題，進行的另一項重大工程。

4.基金會與獎助機制

對文化資產的重視與對藝術創作的鼓舞，是先進國家政府與社會共同的責任。純粹市場機能的藝廊，固然是提供藝術工作者生存條件的重要機制；但過度商業的取向，也可能使其操作的對象始終集中在某些已經擁有聲名、具有市場價值的藝術家身上，而忽略了大多數新生的藝術生命。即使少數有心的藝廊，願意以投資的方式，對具潛力的新生藝術工作者加以培植，但畢竟數量有限，財力亦有未逮。如何營造一個有利的廣大藝術創作環境，除政令的制定外，基金會的設置與各種獎助機制的建立，便成為一種較直接、有效的手段。

基金會是民間彌補政府施政不足的力量展現；臺灣的基金會，約在 1970 年代開始萌芽，在 80 年代普遍發展，而在 90 年代達到全盛的時期（蕭新煌）。1994 年全

島登錄的基金會，計有二千個，密度之高為全世界第一。(《基金會在臺灣》)

與造形藝術有關的基金會，除各地方政府以相對基金募集成立的地方文化基金會以外，較具活動力及知名度者，有：奇美文化基金會 (1977 成立，基金 2 億 3000 萬)、帝門藝術教育基金會 (1989，600 萬)、鴻禧藝術文教基金會 (1988，100 萬)、中華民俗藝術基金會 (1979，310 萬)、臺北市施合鄭民俗文化基金會 (1980，100 萬)、嘉祿陶藝文教基金會 (1990，500 萬)、席德進基金會 (1981，450 萬)、李仲生現代繪畫文教基金會 (1985，440 萬)、藍蔭鼎藝術基金會 (1987，100 萬)、巴黎文教基金會 (1993，1000 萬)、山藝術文教基金會 (1992，500 萬)、皇冠文化教育基金會 (1978，100 萬)、藝術空間文教基金會 (1989，100 萬)、耕莘文教基金會 (1990)、及南方文教基金會 (1991，1000 萬)、鄉城文教基金會 (1994) 等。

這些或大或小的基金會，大多由企業贊助，少數由個人提供基金成立。其例行的工作，或提供創作、研究獎助；或辦理大型展；或從事各種教育、推廣、出版的工作。以「巴黎文教基金會」為例，係由早期留法的藝術家廖修平、謝里法、陳錦芳三人發起成立，設置「巴黎獎」，提供年輕藝術工作者，每年一名巴黎、臺北來回機票，及一年的學習生活基本費用，返國後並代為安排畫展及出版專輯；在「巴黎獎」之後，廖修平更以私人贊助，另設性質相似的「版畫大獎」。

除這類頗具公益色彩的基金會外，1990 年代前期的臺灣造形藝術界，亦充滿了大大小小不下四十餘個美術獎項 (如表三)。這些獎項均頒給相當可觀的獎金，對即使已經擁有聲名和經濟基礎的藝術工作者，仍具相當的吸引力。相對於其他領域，1990 年代的臺灣造形藝術工作者，似乎擁有更豐富的資源與機會。

然而類似的獎助方式，似乎也造成了造形藝術界特殊的文化現象；為贏取長列的得獎名銜，以厚植市場實力，甚至有部分藝術工作者，終年即以獲獎為職志，隨時針對獎項的性質需要而改變創作的路向。因此，目前的某些獎項頒給，已開始在作業上採行更細膩的評審方式，除審查送審的作品及幻燈片外，更進行工作室訪問，以考察藝術家歷年創作的發展情形，而決定獎助與否；但對多數的獎助而言，這種作法仍有實際運作上的困難。

地方文化基金會以展覽補助的方式，提供藝術工作者發表的資助，應是一種較切實的作法；但伴隨著展覽的推出，卻沒

獎項名稱	主辦單位	週期
九族文化獎	國立歷史博物館、九族文化將徵選委員會、九族文化村	不定
大聖雕塑創作獎	大聖創作獎徵選委員會	每年
文藝獎章	中國文藝協會	每年
巴黎獎	巴黎文教基金會	每年
水墨畫創新獎	臺北市立美術館	二年
中山文藝創作	中山學術文化基金會	每年
中山扶輪美術新人獎	臺北中山扶輪社	每年
中部美展獎	臺中美術協會、臺中市政府	每年
中華民國全國版畫展獎	臺北市政府、中華民國版畫協會	二年
中華民國全國美展	教育部	三年
中華民國版印年畫徵選	文建會	每年
中華民國國際版畫雙年展獎	臺北市立美術館	二年
中華民國現代美術雙年展	臺北市立美術館	二年
中華民國現代雕塑展	臺北市立美術館	二年
中華民國陶藝雙年展	國立歷史博物館	二年
中興文藝獎章	臺灣省文藝作家協會	每年
臺北市美展獎	臺北市政府	每年
臺北縣美展獎	臺北縣政府	每年
臺陽獎	臺陽美術協會	每年
臺灣原住民木雕創作獎	順益臺灣原住民博物館	不定
臺灣省公務人員書畫展	臺灣省政府人事處	每年
民族工藝獎	文建會	每年
民族藝術薪傳獎	教育部	每年
行政院文化獎	行政院	每年
全省美術展覽獎	臺灣省政府教育廳	每年
全國油畫獎	中華民國油畫協會	每年
李仲生基金會現代繪畫獎	李仲生文教基金會	二年
吳三連獎	吳三連獎基金會	每年
金陶獎	和成文教基金會	每年
奇美藝術人才培育獎	奇美文教基金會	每年
美術學術論文雙年獎	臺北市立美術館	二年
南瀛獎	臺南縣政府	每年
建德中華藝術獎	建德國際集團	二年

高雄市文藝獎	高雄市文化基金會	每年
高雄市美展獎	高雄市政府	每年
臺南市美展獎	臺南市政府	每年
教育部文藝創作獎	教育部	每年
國家文藝獎	國家文藝基金會管理委員會	每年
雄獅美術創作獎	雄獅美術月刊社	每年
楓葉獎國際水墨創作獎	海外中國書畫研究協會	二年
優秀藝術家全額補助甄選活動	中華民國繪畫欣賞協會、繪畫欣賞交流圖書館	每年
藝文專業人才及團體獎助	文建會	不定

表三　　1990 年代前期臺灣主要藝術獎項

有作品收藏的制度，對創作者而言，如何迎合市場取向，往往就變成一種無可奈何的選擇。

地方文化基金會是在 1980 年代中期，各縣市地方政府為籌措地方文化活動經費，在與中央、省府三對等補助的政策下陸續成立。這種作法，除可在經費上募集民間配合基金，彌補政府財力的不足外，另一重要的意義則為：以財團法人的民間社團性，在人事的編制上，可以引進不具公務人員資格卻較具專業素養與文化使命感的有心人士，進行較超然、自主的地方文化事務之推動。

這種構想，在臺南市文化基金會早期的運作中，曾經建立典範；然而至 1990 年前後，文建會為加強對這些地方文化基金會的管理，強行要求將之納入文化中心的體制內，基金會執行長由文化中心主任兼任，補助金額也統一撥交文化中心，再行分配；這種防禁的心態，徒然使基金會的民間性質喪失，成為文化中心的第二部。

一旦掛名基金會名譽董事長的縣市長，無法尊重基金會的財團法人性質，而所有扮演基金會火車頭的董事會，也都是有名無實的名譽職稱時，縣市長以行政體制的心態對基金會進行一種外行領導內行的指揮，文化基金會的存在便無實質意義了。

基金會的性質，基本上應以維持民間法人團體的屬性為恰當，政府再依其作為、性質，給予充分的補助與支援。

純粹由國家提供的獎助行為，早為有心人士所嚴屬批評，力斥這種強力的國家贊助（包括官辦美展、官辦競賽、官辦美術館、畫廊，或官方對特定人士的補助），容易使藝術被高度政治化，甚至鬥爭化，錯亂了美學準則的建立，導致以「年齡」

按字排班的噩境，同時也破壞了美術生態的正常連繫，阻斷了美學成長的必要過程。（南方朔）

國家贊助如何適切的納入民間體系，而非將民間的基金納入國家的體制，應是當前較可行而負面影響較小的一種獎助方式。

(二)創作展演

本節將論述的，是造形藝術在 1990 年代前期所展現出來的整體活動概況、思想走向和風格樣貌。

由於「自主意識」的激盪，以往採西方美學認知的「造形藝術」，在 1990 年代開始自內涵上產生質變，某些過去被忽略，或不被認為是「藝術」的「造形活動」，開始以「傳統藝術」的名稱，受到官方刻意的獎助與表揚。事實上在「傳統藝術」的名稱上，或實際對象的認定上，仍充滿了以「漢人」為中心的思考模式；因此，民間雜誌如《雄獅美術》等以「原住民」為對象的藝術專集，也在 1990 年代脫離「人類學」研究的角度，以「本土藝術」的形態，被重新介紹、探討。

然而目前這些努力，不論是漢人的民間傳統或先住民的造形藝術，仍處於初步重整、介紹的階段，就實際的創作（或稱「製作」）而言，並未能形成較具論題意識的對話與探討。

在「傳統藝術」上，與古蹟修護有關的民間木雕匠師、彩繪畫師等，透過建築學者的研究，首先受到較多的重視，多次的「薪傳獎」，造形藝術類仍以這些人為主要得主。

但這類依附在廟宇建築而存在的現有匠師，其風格特色或技法開發，均缺乏立即、深入的報導、比較、評論，以致無法形成本身良性的互動或競爭。未來隨著強調本土特色的現代建築之出現，或可帶動較多人口的投入，進而帶動其間的質變與創發。

1993 年的「臺北國際傳統工藝大展」，提供國內造形藝術工作者一次良好的觀摩機會，也對「藝術」與「工藝」的模糊界定，提供一次再思考的機會。至於國立藝術學院配合 1994 年元宵節社區活動，進行的「現代花燈」製作，也為這種自傳統中尋求現代藝術創作可能的努力，作出一次值得鼓勵的嘗試。

1992 年，臺北美國文化中心自南海路遷移後，依其歷次展出的內容觀，如「杯壺百相」、「編織藝術」等，似亦逐漸走向以推廣生活工藝與藝術結合為理念的方向。

唯在一片重視傳統工藝的聲浪中，1992 年文建會第一屆「民族工藝獎」揭曉，五個獎項的首獎全部從缺，卻是令人頗為錯愕的作法。

逐漸脫離工藝印象的陶藝，自 80 年代以來，即在有心人士大力推展下，擁有相當突出的成績。歷史博物館陶藝雙年展、和成文教基金會金陶獎，以及國際陶藝展的舉辦，均為 1990 年代前期的臺灣陶藝界，帶來相當的創作熱潮。而民間私人陶藝工作室以親和的手法，吸引了大批愛好者的投入，如能加上良好的教育引導（如專業刊物等），避免以往攝影界「沙龍攝影」貧乏美感的覆轍，應可為未來的臺灣陶藝，開展出更大的發展空間。

相較於民間陶藝活動的蓬勃，專業陶藝系所或學校的成立，卻完全闕如，整個臺灣的陶瓷教育，仍停留在師徒授受的原始形態。最近鶯歌二橋地區「陶藝高級職業學校」的設立，或可為此不足稍作彌補。惟若缺乏高等學府的銜接，恐怕一般的家長，仍不願將子女送往學校就讀學習。就 90 年代的創作發展觀，中部地區似有逐漸形成臺灣陶藝發展重心的趨向，一旦規劃中的南投藝術村順利完成，提供良好的周邊設備，這種可能性或將更大為增加。

不過在發展現代陶藝、著重釉燒技巧與造形開發的同時，也有人呼籲對民窯作適當的保存，對其「用即是美」的民間樸質審美理念，給予一定的尊重與維護。

民間工藝是一項包容廣大的文化資產，編織、玻璃、金工、紙藝等，均具現代化發展的無限可能，90 年代前期在這方面的具體作為與實質成績，均仍有待進一步的努力。

攝影也是 1990 年代前期力求突破的一項造形藝術。1970 年代以《漢聲》雜誌為主導，1980 年代以《人間》雜誌為主導，確立了「本土攝影」的基本風格；1990 年初始，「看見與告別」九人攝影展，基本上仍承襲此一風格，而賦予更深刻的社會批判。然而 90 年代的過去五年間，攝影藝術工作者，並未再推出更具突破性的成績表現，此或與民間電視臺的開放，吸納了大多數攝影專業者的投入，有一定的關聯。

相對於攝影這種現代科技的造形藝術，書法這個中國古老的傳統藝術，在 1990 年代的臺灣，也面臨難以突破的瓶頸。表面上書法人口的興盛、書法展覽的不斷，似為書法的延續提供了基本的保障；但自實際的展出內容考察，其思想的僵化、評論的貧瘠，幾至令人驚訝的程度。以 1991 年的抽樣為例，全年在臺北市立美術館的展出項目中，只有一檔國人的書法展

（杜忠誥），而同年「全省美展」書法組的參加人數，也出現了歷來人數最少的一次。這種現象，甚至引起媒體發出〈臺灣書法藝術走到盡頭?〉的質疑（《中國時報》）。

《1991 臺灣藝評選》的報告指出：1991 年全年度 1447 篇藝評文字中，僅有 10 篇左右書法評論。這種現象，已引起相關人士的重視。高雄市立美術館開館的書法特展，除有計畫的搜羅臺灣歷來書法家的作品，並闢專室展示書法對現代藝術的影響，提出研究性的展示；臺灣省立美術館的書法特展及碑林設立，也是有計畫的為書法藝術的研究、開拓，奠定基礎；1994 年臺南市立文化基金會的「書寫的可能性」特展，在規劃的構想中，亦是有意為書寫的可能性開拓更大的空間。至於 1995 年董陽孜的書法展，和部分年輕書法藝術工作者組成的「墨潮會」，對「現代書藝」的探討，則成為此間書法界僅見的創意展現。

書法藝術沉重的傳統包袱，在人人均以為「可以承繼傳統，再予創新」的自信中，或許將成為永不可及的神聖圖騰。

和書法這種背負偉大傳統的造形藝術相反，漫畫是 90 年代前期臺灣造形藝術不可輕忽的強力形式之一。

伴隨著政治的解嚴和休閒社會的形成，漫畫提供了人們批判政治人物、消磨閒暇時間、快速吸收知識的便捷管道，也造就了漫畫明星的出現；敖幼祥、蔡志忠、魚夫、老瓊、朱德庸、陳德政……等是其中較知名者，而蔡志忠的《莊子說》系列，更創造了出版界長期排名榜首，且翻譯成多種外文的傳奇成就。惟截至目前，仍未有研究者對這些作品的風格特徵、意識形態、表現手法，及作者本身，進行任何層面的研究。

似乎和社會大眾消費關係密切的造形藝術，其創作展演的強度或許愈不容忽視，但必要的反省、研究，卻也愈付之闕如；漫畫如此，美術設計亦是如此。

1990 年代的臺灣漫畫，已不再是為孩子們而存在，毋寧更是一種社會運動與日常生活的積極介入者。

和漫畫承載強烈社會意識的特質相比，1990 年代的「現代藝術」，也脫離了以往純粹美學的桎梏，以一種思想表達的強烈形象語言，作為時代的見證者。

有人稱「藝術的政治化」是 90 年代臺灣「現代藝術」最主要的特色。

比較於 1960 年「現代繪畫運動」期間，水墨、版畫在當時表現出來的朝氣與成績，1990 年代的水墨畫壇與版畫界，顯得特別冷清無力。1994 年省美館「兩岸水墨大展暨學術研討會」，文建會的「國際版畫雙年

展」，似均無法為沉寂的水墨、版畫界，再激起創作、發表的熱潮。

所謂「現代藝術」的大纛，顯然已經交到另一批年輕藝術家的手中，基本上，他們不再以媒材自限，也很難以油畫家、水彩畫家、或裝置藝術家來加以歸納；不過大多數的這些創作者，均重視意識層面的表達、批判精神的標舉。他們儼然正是1990年代臺灣造形藝術界最具代表性的一群，而手法上，他們也不再侷限在平面的展示上，許多時候，他們甚至加上了身體或物件的展演。

1990年3月，在臺北中正紀念堂前聚集的學生靜坐示威運動，國立藝術學院美術系學生製作的「野百合」雕塑，為90年代的藝術風向提出了鮮明的時代標的。

同年5月，李登輝總統就職，署名「臺灣檔案工作室」的五位藝術工作者，即以「慶祝第八任蔣總統就職」為名，聯合展出，作品為臺灣當前政治、文化，提出批判與反省。

與此同時，臺灣行動藝術家之一的李銘盛，發表「給世界重要國家元首的禮物」，藉著打電話、傳真、寫信等公開方式，表達他對環保、政治等問題的意見。

但相對於這種非傳統的表達方式，「101畫會」成員，以平面繪畫為主要的表達形式，顯然獲得更多人的認同與共鳴，盧怡仲、吳天章、楊茂林等人的作品，成為臺灣政治解嚴後最具代表性的圖像符徵。

以批判為精神的現代藝術團體，另有「二號公寓」大批成員，其歷次集體展出的共同主題「公寓記事」、「本·土·性」、「工地秀」等，均充分顯示這些年輕一代造形藝術工作者對現實政治，對歷史、文化，乃至環境的反省與批判。

在批評與反省的時潮中，「自主性」與「臺灣意識」的提出，是橫亙在現代藝術工作者間的一項緊張議題，正、反雙方認知的差異，使彼此之間形成某種欲近還遠的微妙關係。

以《雄獅美術》為主導的「臺灣意識」論戰，成為90年代最具鮮明意識的議題。但在其他媒體的參與層面上，似乎顯得相當單薄；論戰的形式，也僅止於文字層面的討論。和1960年代的「現代繪畫論戰」相比，這一波論戰似未能在各自的藝術表現上，提出強度相當的作品展現。

相對於《雄獅美術》的「臺灣意識」論戰，和《雄獅美術》並列為臺灣兩大美術專業雜誌的《藝術家》則著力於「女性藝術」的倡導。

「女性藝術」的倡導者，大多兼具理論、創作的實力，作品的內涵，亦多能與

其理論的倡導，達成相當程度的呼應。臺灣的「女性藝術」固是西方藝潮影響下的產物，也是臺灣社會運動激盪下，必然的結果。

「女性藝術」的提出與實踐，應可為臺灣藝術史「翻開另一面」。但隨著社會抗爭的逐漸消褪，「女性藝術」倡導者，如何保持強烈的自覺意識，以成為創作上的不盡泉源，則是關懷此運動發展的人士，不能不有所憂慮的問題。

隨著藝術史研究的累積，和理論人才的鼎盛，一種策劃性的展出，也是 90 年代現代藝術界運作上的一項特色。藝廊活動「學術包裝」的要求，更助長了這種風氣的盛行，如不流於純粹的包裝，而能在實質的意義上產生累積，具研究性質的「策劃展」，應是史、論人才出現後的一種健康方向。

90 年代前期具創作展演性質的策劃展，較引起注目者有：「作品中的時間性」(1991)、「延續與斷裂」(1992)、「流亡與放逐」(1993)、「臺灣九〇年新觀念族群展」(1993)、「遊走阿波羅」(1994)，以及前揭「二號公寓」的一連串展出；較具回顧整理性質的大型展覽則有：「紐約──臺北現代藝術的遇合」(1991)、「邁向顛峰大展」(1993)、「臺灣美術新風貌」(1993)、「現象、存在與選擇──臺北現代雕塑展」(1994)等。

呂清夫曾以「一個雕塑公園」的年代，來形容 1993 年之前十年的臺灣雕塑界。雕塑本身較之其他造形藝術界，需要更多社會條件的配合，包括：大的工作室、昂貴的媒材、耗費體力與時間的製作過程，展示的地點、收藏的空間等等，因此「雕塑公園」的提出，提供了雕塑工作者一個有利的展演與生存空間。

然而始自 1980 年代末期高雄國際雕塑營的提出，這些涉及公共空間使用的計畫，便始終遭遇強烈的批評與質疑；而對這個自「臺灣新美術運動」發軔以來，便處於弱勢的藝種，其作品的實質介紹、討論，也始終嚴重缺乏。

1993 年臺北市立美術館「探討臺灣現代雕塑──雕塑媒材與造形的對話」，及山藝術文教基金會「海峽兩岸雕塑藝術交流展」的舉辦，應是 90 年代前期雕塑界較具學術探討意義的大型展出。

在島內積極展開的展演活動之外，「重返國際舞臺」也是 90 年代臺灣政治影響下的藝壇重要趨勢，除文建會美國紐約文化中心、香港文化中心、巴黎文化中心的相繼設立，以引介臺灣藝術進入西方社會以外；幾項國際著名獎項的參與，也激發國

內藝壇相當程度的震盪，其中尤以李銘盛1993 年參與威尼斯雙年展，引起的報導與反響，最為可觀。這是國內藝術家第一次受邀參與此一頗富盛名、也是國內媒體幾乎每兩年必定詳加報導、令國內創作者深感可望不可及的國際大展。

李銘盛【火球或圓】的表演藝術，瘦小的身軀，沾滿了鮮紅的牛血，站立在西方舞臺的閃光燈下，為時 20 分鐘。同時專程前去的臺灣藝術界人士，多人親睹這場歷史性的演出。

然而返國後的報導，顯然美夢破滅的惆悵，多於原有的榮耀與喜悅（參陸蓉之、倪再沁文）。尤其當受邀者是如此一位始終在國內藝壇以突兀的行動，引起懷疑與側目的非正科出身的藝術家時，其引發的感受，也就格外複雜與矛盾了。

走出臺灣島仍是必然的趨勢，1994年，由史博館、文建會資助的「臺北現代畫展」在泰國國家畫廊舉行，1995 年臺北市立美術館「臺灣當代藝術展」在澳洲雪梨舉行，均顯示臺灣主動出擊的作法，似乎取代了以往被動受邀的心態；大陸藝評家孔長安應邀來臺，提出「中心 ↔ 邊陲」的理念，建議臺灣以既有的經濟實力，直接扮演世界藝壇的展演中心，似非純粹的臆想。

先住民藝術仍是臺灣尚待開發的珍貴資產，美國許多前衛藝術家雖非印地安人，但自印地安文化中獲得啟發，卻是極為明顯的；臺灣的先住民藝術，近年雖稍受重視，但仍未跳脫觀光工藝的格局。如何將其文化特色、神話傳說、價值信仰等，以現代的手法重新詮釋呈現，應更具積極的意義。賴安淋這位少數留學接受西方教育的先住民畫家，從其族群的造形出發，或可為此一路徑提供先期性的貢獻。

(三)教育傳播

本節將涵蓋三項主題：1. 研究與出版、2. 媒體與傳播、3. 教育與傳承。其中「研究與出版」涉及藝術史與藝術批評、研討會、具有研究性質的專題展，及各種藝術出版品。「媒體與傳播」主要討論報紙與雜誌的運作現況。「教育與傳承」則在學校教育、社會教育外，也論及傳統藝術的傳承問題。

1. 研究與出版

臺灣美術史研究是 90 年代臺灣美術研究界的顯學。

兩場以臺灣美術史為主題規劃的大型展覽，在 1990 年年初，分別在臺北市立美術館與臺中省立美術館推出，前者為「臺灣早期西洋美術回顧展」，後者為「臺灣美

術三百年作品展」。

「臺灣早期西洋美術回顧展」，可視為臺灣美術史研究第一個較具學術分量的展出，也奠定了爾後臺灣美術史研究的重要史料基礎；臺北市立美術館相關人員在這件工作上的努力，將具深遠的貢獻。1992年該館在自立報系與太子建設的贊助下，再推出「臺灣美術新風貌」，企圖延續前展的時間，對戰後的發展做歷史的重建，但由於涉及層面既敏感又廣泛，所獲得的學術性評價，不若前者的明確。

臺灣美術史的研究熱潮，也顯現在幾場並不完全以臺灣為名的學術研討會中。如：「中國・現代・美術」國際學術研討會(1990.8)、「探討我國近代美術演變及發展」（1991.9，澎湖文化中心）、「中華民國美術思潮研討會」（1991.11，北美館）、「東方美學與現代美術研討會」（1992.4，北美館）、「現代中國水墨畫學術研討會」（1994.3，省美館）等；這些以「中國」為名稱的研討會，由於時、地的限制，不可避免的，仍以臺灣本地的研究為主要內涵；而這種不願直接以「臺灣」為會議名稱的作法，也顯示官方在研究作為上的政治顧忌。90年代第一場以「臺灣」為名稱的美術研究，是由皇冠藝文中心主辦，北美館支援協辦的「戰後臺灣美術與環境的

互動」學術研討會。

1990年「中國・現代・美術」研討會中，王秀雄〈臺灣第一代西畫家的保守與權威主義暨其對戰後臺灣西畫的影響〉一文所引發的後續風波，顯示藝壇以學術語言討論問題的方式，仍未形成。類似的事件，只有耗損研究者的心力，對藝史本質的釐清與檢討，並未有實質的助益。

90年代臺灣美術史研究的成績，主要仍集中在較單純的出版作為上。藝術家出版社《臺灣美術全集》自1992年2月以來陸續出版，顯現了現階段臺灣美術研究和專業畫集出版的能力。唯相對於中國大陸《中國美術全集》的多元內涵與豐富資料，《臺灣美術全集》完全以畫家，尤其是前輩畫家為內涵的作為，或有繼續努力的空間。

臺灣美術史料的蒐集、整理、出版，也是90年代重要的工作，謝里法「文件大展」的舉辦、郭繼生《當代臺灣繪畫文選》的出版、顏娟英「日據時代臺灣美術發展史研究計劃」的提出，以及「日據時期臺灣美術大事年表」的完成、林保堯「中國近百年美術品圖錄蒐研計劃」的進行、及王行恭「臺府展臺灣畫家東、西洋畫圖錄」的重印……，均有相當的成績；省美館「四十年來臺灣地區美術發展研究」及「民國

藝林集英研究」等系列，亦建立了臺灣美術史研究的重要史料基礎。而高美館以「美術史的美術館」為設館目標，也可見其對建構臺灣美術史的強烈企圖心。

在臺灣美術史受到主客觀因素激盪、強力發展的同時，傳統中國美術的研究，則似有斷層的隱憂。擁有豐富收藏的故宮博物院，在 1991 年間，為慶祝「建國八十年」舉辦「中國文物討論會」，為傳統文物的研究再掀一次高潮；唯自整個研究的發展觀，投入傳統中國文物研究的年輕學人，顯有大量減少的趨勢。面對政治的丕變，以及中國大陸學術界研究成果的衝擊，臺灣如何以擁有的文物為重心，建立自我的史觀，結合長期吸收西方的研究經驗，走出一條研究的坦途，應是有心人士必須深刻思索、突破的問題。

和藝術創作關係較密切的「藝術批評」，始終是遭受最嚴厲「批評」的對象。不過大量年輕學人的留學返國、媒體的開放，「藝評」的實質成績與潛力，也正逐漸顯現。炎黃藝術基金會《1991 臺灣藝評選》的出版，帝門藝術教育基金會「藝術評論獎」的舉辦，均有意以肯定、整理，進而主動獎勵的作法，代替以往一味質疑、否定的態度。陸蓉之、黃海鳴、石瑞仁、高千惠、黃寶萍、鄭乃銘……等，都是年輕一代的傑出藝評工作者，其間《藝術家》「藝評廣場」專欄的開闢與支持，有著一定的貢獻。

大量資深畫家及中堅輩現代繪畫運動者大型回顧展的陸續推出，將為 90 年代下一個五年的美術史研究與藝術批評，提供更堅實的史料基礎與理論依據。

而文建會歷年《文化統計》的出版，行政院主計處《文化調查需求面綜合報告》(1992.6)、《文化調查供給面綜合報告》(1993.6)、以及《雄獅美術年鑑》的持續出版，也都為美術研究的數據化、科學化，提供更便捷的服務。

2. 媒體與傳播

媒體的開放、版面的增加，使過去戒嚴時期少數媒體強烈主導群眾視聽的威權性大為降低；但媒體的左右輿論，及彼此間基於同道，寧可沆瀣一氣、同聲唱和，或暗地較勁、消極抵制，卻不願正面衝突、據理力爭的微妙心情與作法，仍是臺灣社會傳統人情觀念作祟下媒體主要的運作模式。

1991 年「范曾來臺」事件，暴露出媒體不顧藝術界輿論，恣意炒作、強硬造勢的霸權心態，使臺灣藝術界人士大有受到自己親密朋友出賣的無奈感受。然而幾次重要大展，如莫內特展 (1993.2)、羅丹大展 (1993.6)、陳澄波百年展 (1994.1)、布爾代

勒展 (1994.6) 等，媒體的強力造勢文宣，卻也顯示出藝術工作者始終無法置媒體於度外的無奈現實。

政治與商業，甚至是媒體主持人私下人情關係的考量，基本上仍在緊要的關鍵時刻，超越藝術本身的考量，成為媒體行事的準則。不論是政治考量或商業考量，兩者都著重於迎合群眾的心理，因此一種聳動、淺薄的文字形態，便成為最受媒體需求、歡迎的對象。類似《紐約時報》那種嚴肅的藝評文字,在臺灣「報紙雜誌社」、「新聞專題化」的情形下，仍無法獲得生存的空間;文化藝術界也未形成壓力團體，對媒體進行必要的監督與回應。

隨著媒體的增加、版面的擴張，相對的文字撰述人才,並未能相對比例的增加。這種情形，與其歸罪於人才的貧乏，不如檢討整體藝術生態運作的是否健全。

《雄獅美術》儘管在編輯政策上，始終呈顯較大的起伏變動，但其對現況的檢討與未來的展望，卻也始終付出較之其他同類型雜誌更多的用心，值得肯定。

「臺灣美術文字工作者」專輯，是該雜誌在 1993 年 2 月推出的一項主題探討。反映了臺灣文字工作者面臨的困境：缺乏明確的社會定位與實質的工作報償。

媒體藝文記者，在報社主事者「迷信保持絕對客觀、中立」的情形下，始終進行一些藝訊傳遞的基本工作，媒體缺乏足夠的胸襟與雅量，去培養一個專業藝文記者對專業問題發表專業意見的能力。

初具專業形態的藝評工作者、藝術史工作者，受邀撰稿，也大都基於人情請託的關係,「打手」的性質濃厚,「被看得起，讓名字隨藝術家曝光」的受恩心態，更是可憐。因此，當藝術市場蓬勃之際，畫廊業者與創作者正為分成的比例忙於折衝之際，文字工作者只是一張用來裝飾商品的包裝紙，最少的成本，最美麗的包裝，用之即棄。

藝術文字撰述者如何在媒體傳播與學術研究的夾縫中，形成某種權益保障的團體，似乎是未來應被嚴肅思考的問題。

90 年代前期，幾位由媒體記者轉任專業藝術文字工作者的例子，是令人欣喜、期待的現象。

3. 教育與傳承

藝術系所的相繼成立，是 90 年代前期，臺灣藝術教育界最值得重視的發展。

繼 1989 年臺大歷史研究所中國藝術史組的改制藝術史研究所之後，相繼成立或改制的美術系所，有：國立藝術學院美術研究所 (1991)、國立交通大學應用藝術研究所 (1992)、國立中央大學藝術研究所

(1993)、國立成功大學藝術研究所 (1994)、國立臺灣藝術學院 (1994 改制)、國立臺南藝術學院 (1995 招生)，以及各個師範學院美勞教育系……等。

這些系所陸續畢業的研究生，由於係在國內接受的教育，將會對本地的美術現象或相關藝種，做出相較於留學國外的研究生更多的注意及研究，應可平衡歷來造形藝術理論界過度偏重西方思考的美學認知方式。

不過作為美術專業人才養成教育的各大學美術系所，長久累積的課程結構與教學方式，在 90 年代前期，也開始受到較強烈的質疑與挑戰。1994 年年底文化大學美術系爆發的學生抗議罷課事件，突顯了美術教育「獨立思考」與「必修課程」間始終存在的某些矛盾、衝突。

文大美術系事件，引發了國內媒體再一次檢討學院美術教育的聲浪，《雄獅美術》製作「文大美術系事件專輯」(1994.6)、《藝術家》雜誌除就此事件請著名文化評論者南方朔發表評論外，也推出「李仲生前衛藝術教學法」專輯 (1994.7)、《炎黃藝術》推出「尋找美術教育的座標」專題 (1994.11)、新創刊的《南方藝術》甚至就以「會診當前大學美術教育」為試刊號和創刊號的連載主題，透過座談、問卷等，向全國幾所美術學院進行課程、教學，甚至對教師個人滿意度的調查 (1994.10～11)。

文大美術系事件是教育改革良好契機，其意義不在澄清事件最後的責任歸屬，而應在透過這些反省，反映出學校、教師與學生間可能的期望和落差關鍵所在。不過在所有的反省中，教育部始終對此事件，以行政問題的屬性視之，未能藉此檢討其間的教育問題，殊為可惜。

「臺灣美術史」課程的進入學院，是 90 年代前期美術教育的另一項發展。1992 年 3 月，先有臺大藝研所「臺灣早期攝影史料」一學期課程的開設，1992、93 年，則有國立藝術學院美術系與國立成功大學歷史系「臺灣美術史」課程的陸續開設。

而在一般的國民教育中，「鄉土教材」課程的確立，也使鄉土藝術成為其中重要的授課主題。這些課程上的改變，勢必對下一代創作者或欣賞者，產生價值認知與情感認同的深刻影響。

由於國立藝術學院的設立，「一貫制藝術學校」的想法又再度被提出。這種自小培養的藝術人才，或許在表演藝術，如音樂、舞蹈方面，有其必要性，但造形藝術的適切與否則頗值得討論。只是這種討論，終究還是討論，並未能有較具學理依據的

正反報告或具體論述提出。教育部許多委託研究，似乎未提出報告，便可知道結論；未來對於爭議性較大的教育問題，似可考慮同時委託正反雙方意見的學者同時分別進行研究，雙方論證具體提出後，再進行公開的聽證會，主管單位應避免預設的立場，才能廣納建言，有利於教育的發展。

目前學院中的教育，大多仍忽略本土傳統藝術的教學，這之中當然涉及師資來源及藝術教師任用法等問題。不過這些弱勢藝種，本身未能形成有力的團體，如非靠有心學者的呼籲和政府的主動配合，恐仍將繼續停留在調查、研究、報告的階段。

1980 年，教育部曾委託臺大、政大進行「民間傳統技藝」之調查研究，之後也分別出版了《中國民間傳統技藝訪查報告》、《中國民間傳統技藝調查與現況》、《中國民間傳統技藝論文集》等成果多種，但這些研究調查的成果，到底提供了多少政府保存傳統技藝的實質助益，其調查、研究的具體結論，又如何落實成教育的手段和政策的制訂，目前均仍未有實際的作法提出。此期間的行政主管，卻已是另一批新人，政策的缺乏延續性，教育、傳承的工作也就永無落實的一天。

教育部曾委託國立臺灣藝術學院進行「傳統木雕匠師傳藝計劃」，唯其成果評估，缺乏與外界的溝通、宣傳。

相對於學院教育或政府作為，由民間主導的各式藝廊、基金會、紀念館、藝術空間等，卻擔負了社會教育的大部分責任。各種講座、研究活動、采風營的舉辦，是 90 年代藝術活動新生的力量。鑑賞人口的培養、鑑賞能力的提升，應是未來創作展演水準提升、藝文活動與生活結合的最基本保障。

三、結論

1990 年代前期的臺灣造形藝術，在政治禁忌消釋、社會力迸發、市場經濟形成的時代背景下，呈顯頗為活潑、多元的景象。

就整個社會機制言，朝野文化會議的舉行、「文化藝術獎助條例」的公布實施，文化藝術事務正式進入公共政策討論的議題；藝術工作者的發展空間，至少在形式上受到法律的基本保障，其中尤以百分之一公共藝術基金的規定，提供了藝術家在十二項建設的巨額經費比例下，「可能」擁有的即時支援。

在文建會全國文藝季走向社區文化的同時，多數的造形藝術者失去昔日扮演主角的機會，成為邊緣的參與者；但以往長

期消沉的社區民俗文化之重新展演,也提供了有心的造形藝術工作者,學習、思考的重要素材。

大量公私立展演空間的形成,以及藝術市場的形成,促動了相關藝術行政人才的出現,經濟制約取代了以往的政治控制,成為造形藝術工作者的另一項挑戰。

名目多樣的基金會與獎助機制,提供了造形藝術較之其他領域的藝術活動更豐富的社會資源,而在與社會緊密結合的同時,造形藝術的崇高性與純粹性也逐漸解除,造形藝術工作者有可能成為社會休閒提供者,而不再是「靈魂的工程師與導師」。

在整體的創作展演上,「現代藝術」仍是造形藝術的強勢領域,它扮演較具思想探討與風格創發的主要角色,「主體性」的提出、「本土意識」的標舉,是 90 年代前期論戰的主題,正反雙方的對談,將有助於下一階段創作展演的思考借鑑。

水墨、版畫、書法等傳統媒材的暫時消沉,對比於漫畫、美術設計、雕塑的過度考量市場機能,兩者均需要更多藝術史的整理與藝評的批判。

至於女性藝術、民間藝術、先住民藝術的提出,呈顯造形藝術內涵意義的擴張,唯其成果尚未明顯呈現。

在教育傳播方面,大量藝術學府的陸續出現,將有助於研究工作的本土取向,而舊有教育體系、課程結構、教學方法的檢討,藉著文大美術系事件先後提出,但這些以民間為主體的檢討,並未促成教育主管當局的任何反映,造形藝術界在這項最可能具有「共識」的事務上,如何向其他的社運團體學習,透過「策略」的運用,形成真正的「壓力」,要求政府單位的面對回應,應是相關人士可以認真思考的問題。

在研究出版上,臺灣美術史的熱潮,也反映出臺灣可能在未來傳統中國美術史研究喪失發言能力的危機,如何看待故宮廣大的文物收藏,需要有識之士提出具體建言。

綜觀 90 年代前期的臺灣造形藝術,應有一個更為蓬勃發展的未來,陳義頗高的法令如何落實?已經提出的理念如何實踐?廣大的硬體空間如何讓豐富的軟體去充實? 逐漸擴張的內涵如何整理出更具體的實質成果?一切都有待下一個五年的努力。

而一切的努力,和那個可能隨時變動的政治之間,有何實質的關聯?藝術工作者如何面對可能的政治變局,提出「超越政治」的前瞻性看法,可能是「臺灣藝術」能否持續存在與活絡發展的主要關鍵所在。

從激情批判到沉思積澱

——臺灣當代藝術的世紀末風情 (1988～1999)

1988 年至 1999 年，二十世紀行將結束的最後十一年，是臺灣社會變遷極大的一段時期。就政治層面言，自 1980 年代初期開始鬆動的威權控制，到了 1987 年，臺灣執政當局終於不得不迫於時勢，宣布結束長達三十六年的戒嚴統治。因此，1988 年至 1999 年的這十一年間，也正是臺灣政治解嚴之後，解除報禁、黨禁，社會力急遽迸發、言論大幅開放、價值觀念隨之解構、衝突、重建的一段時期。臺灣的當代藝術也就在這樣的時代背景與歷史條件下，展現了前所未有的活力與視野，強烈的人文關懷取代了以往單純、封閉的美學關懷；反省、批判的意識，也從社會群體的現象，直探自我內心隱密的層面。而這樣的十一個年頭，又恰恰是以股市狂飆、狂跌的戲劇性變化，作為展開的序幕。

一、暴起狂跌的臺灣股市

臺灣股市的狂飆起落，大致在 1987、88 年之交達於高峰。1987 年 2 月，股票首度突破 1200 點，8 月間增至 2400 點，9 月則達到 4000 點。1988 年 2 月 2 日，香港六合彩第 112 期開獎，臺灣大家樂迷首度簽賭六合彩，大量資金湧入，配合上房地產的景氣，股市順勢突破萬點大關；然而到了 2 月 12 日，股市由 12600 餘點，一日之間突然下跌 81%，成為 2400 點，震驚了所有投資人；此後起落頻繁、震盪迴旋，臺灣的金錢遊戲，幾達瘋狂境地❶。

然而狂跌之前的股市熱潮，著實大大地推動了畫市的成型一把：畫廊紛紛成立，畫市交易熱絡，在 1987 年前後，臺灣南北大大小小畫廊已超過千餘間，其中活動力較強者，亦有五十餘間之多❷。在稍後的

❶參見楊碧川《臺灣現代史年表(1945.8～1994.9)》，一橋出版社，1996.4，臺北。

❷參見李亦園〈若干文化指標的評估與檢討〉，廿一世紀基金會文化研究發展委員會編《民國七十七年

時間裡，國際幾家知名的拍賣公司，如蘇世比、佳士得等，亦陸續入駐臺灣，舉行大型拍賣會，而且成果輝煌。股市過餘的資金，在流向畫市之後，首先帶動的是日治時期臺籍老畫家作品的炒作；之後，隨著 1987 年 11 月臺灣開放民眾赴大陸探親，中國大陸的水墨畫也成為臺灣畫市的另一股熱潮❸。

不過，股市狂飆對臺灣當代藝術的推動，並沒有因老畫家熱與大陸水墨熱而產生排擠，許多年輕一代的現代藝術工作者，也在這一波活絡的經濟美景中，獲得贊助人的青睞，踏出穩健的第一步。此期間許多商業性畫廊，亦均熱心於現代藝術的介紹，如：臺北的誠品、龍門、帝門、皇冠、漢雅軒，臺中的當代、臻品，臺南的新生態、高高，高雄的阿普、串門，和原稱「炎黃」後改名的「山美術館」……等等。至於針對畫廊商業運作機制產生不滿者，則以「替代空間」的方式，加以回應，並造成聲勢，其中知名而重要者，如「NO. 1」、「伊通公園」、「二號公寓」及後來的「新

樂園」等是。

90 年代臺灣當代藝術主題多元、手法多樣，但最具鮮明意象者，首先表現在對政治現象的批判上。1989 年的大陸六四學運，並沒有激發臺灣地區太多的回應，反而是同年年初臺灣地區的擴大中央民代選舉及第一屆資深中央民代退職條例通過後所引發的政治新態，讓臺灣的當代藝術產生了直接而激烈的效應。一向具有官方色彩的臺北市立美術館，在 1990 年，仍是國民黨主政的時期，陸續推出兩位新生代藝術家的創作成果：吳天章的「史學圖像——四個時代」與楊茂林的 "Made in Taiwan" 系列。前者是以巨幅的半身像，描繪近代中國幾位政治巨人的形象，包括：毛澤東、蔣介石、鄧小平，與蔣經國，這些巨像的呈現，帶著直接嘲諷與強烈批判的意味，這在以往的臺灣藝壇是未曾得見的作為（圖 1、2）。而楊茂林的 "Made in Taiwan" 系列，則是對臺灣政壇充滿肢體暴力的現象，給予鮮明的呈顯，那種用力不用腦的亂象，猶如臺灣流通國際的商品，成為另

度中華民國文化發展之評估與展望》，行政院文化建設委員會，1989.3，臺北。

❸參見蕭瓊瑞〈解嚴前後臺灣地區美術創作主題的變遷〉，原發表於文建會主辦，臺北市立美術館承辦「中華民國美術思潮研討會」，1991.11，收入氏著《觀看與思維——臺灣美術史研究論集》，省立臺灣美術館，1995.9，臺中。

一 "Made in Taiwan" 的標記，映現在世界許多國家的電視新聞畫面中；這是臺灣人民在初嘗民主政治果實時，苦澀無奈的代價（圖 3、4）。吳、楊二人的展出，標示著臺灣社會自此進入一個無事不可公開談的嶄新時代。

圖1：吳天章，【史學圖像】，1989～91，布上油彩，241.8×246.5cm×4，私人藏。

圖 3：楊茂林，【Made in Taiwan・標語篇VI】，1990，綜合媒材，190×350cm。

圖2：吳天章，【關於鄧小平的時期】，1989～91，布上油彩，241.8×246.5cm×6，臺北市立美術館藏。

圖4：楊茂林，【了解紅蘿蔔的 N 種方法】，1998，裝置。

意見的紛紜，帶來的是價值的多元化，與行動的個人化。包括對「三民主義統一中國」的政策口號，也成為藝術家質疑、戲謔的對象；梅丁衍以一種拼圖式的普普藝術手法，將兩岸的國旗並置，在鮮紅的底色上，一邊是五星，一邊是青天白日；而孫中山的遺像，則嵌著毛澤東的面容（圖5、彩圖23）。連德誠、吳瑪悧、李銘盛等人組成的「臺灣檔案工作室」，亦以「慶祝第八任蔣總統就職」的類制式名銜，進行著一些政治上的反諷與批判。然而任何涉及政治的批判意識，均不免令人聯想到有關兩岸問題的敏感立場。

圖5：梅丁衍，【三民主義統一中國】，1991，布上攝影，144×186cm。

二、兩岸交流與自我省視

事實上，1990年代初期，也是臺灣在與中國大陸交流中斷四十餘年後重新展開接觸的時代。從1987年11月12日開放臺灣民眾赴大陸探親，到1991年4月間的統計，臺灣赴中國投資廠商已達2309家，投資總額則高達7億5300萬美元❹。兩岸恢復交流初期，臺灣人民的熱情與政府有意無意的鼓勵，著實令人刮目以視，包括當時臺灣的三家電視臺，也不斷地製播大陸的風光民俗影片，形塑祖國神州山河壯麗、人民和善的美好印象，如臺視的「八千里路雲和月」、華視的「海棠風情」，和中視的「大陸尋奇」等等，這些節目均深受觀眾喜愛。而在藝術界，除了一般性的大陸水墨熱潮外，1989年的林風眠九〇回顧展、1990年的劉海粟畫展、及1994年的「徐悲鴻紀念展」等，均在代表國家畫廊的臺北國立歷史博物館舉行，並相繼造成大量參觀人潮；這股海峽兩岸的交流熱潮，大致在以1994年3月的「千島湖事件」，臺灣遊客二十四人慘遭焚燒遇害之後，才暫告消沉。相對之下，臺灣現代藝術家尤

❹同❶。

其是新生的一代，對兩岸的交流與發展，似乎始終沒有顯示出對等的關懷與討論，這是頗為殊異而值得思考的一個現象；或許可以說，存在於兩岸間的複雜情態，藝術家似乎尚未清理出自己的意見和看法吧！倒是對於臺灣自己的歷史、過往的政治事件，或現實的社會問題，此期間的臺灣當代藝術，均提出頗為深刻的思考與表現。

歷史的回顧與整理，其實自 1970 年代臺灣的鄉土運動時期即已展開，歷經 80 年代的「本土化運動」，在 90 年代開始累積可觀的成果。而這些成果尤其展現在美術史的研究上，其中包括多次研討會的召開，及具有美術斷代史與通史性質的大型展覽，如「臺灣早期西洋美術回顧展」（臺北市立美術館，1990）、「臺灣三百年展」（臺灣省立美術館，1990）、「臺灣美術新風貌展」（臺北市立美術館，1993）等，另外以日治時期老畫家為內容的大部頭《臺灣美術全集》，也由臺灣最具規模的私人美術出版社——藝術家出版社在 1992 年隆重推

出❺。不過這些歷史的整理，就創作而言，仍只是一種奠基的工作，真正在創作中融入歷史議題的思考，則係以「二二八事件」為探討主軸而展開。

長久以來，「二二八」在臺灣社會是一個禁忌的話題，這個發生於 1947 年的朝野衝突事件，許多臺籍精英人士喪生，而事件所引發的族群隔閡，也始終沒有獲得適當的舒解與彌補。解嚴之後，二二八受難家屬的要求平反、歷史學界的投入研究、大量官私著作的相繼湧現，在在提供給臺灣社會積極反思、真實面對的機會；在藝術創作上，各地方政府二二八紀念碑的陸續徵圖、興建，和臺北市立美術館在民進黨執政後 (1996～) 多次「二二八美展」的舉辦，均在藝術界形成一次次廣泛的爭論和探討。除了日治末期的聖戰美術和戰後初期短暫的社會寫實取向外，這是臺灣藝術家首次真正面對一個特定的歷史事件進行如此深入、多元的凝視與形塑，別具深刻的歷史意義❻；唯其傳世巨作，似仍在醞釀之中（圖6～9）。

❺參見蕭瓊瑞〈九〇年代的臺灣美術史研究〉，原載《炎黃藝術》61 期，1994.9，高雄；收入氏著《島嶼色彩——臺灣美術史論》，東大圖書，1997.11，臺北。

❻詳參本書〈後二二八世代與二二八——從建碑到美展的思考〉一文，原刊《凝視與形塑——後二二八世代的歷史觀察》（畫展專輯），臺北市立美術館，1997.6，臺北。

圖 6：陳建北，【渡】，1996，裝置。

圖 7：唐唐發，【光明 228】，1997，裝置。

圖 8：羅森豪，【螢火蟲照路】，1995，裝置。

圖 9：裴啟瑜，【無題】，1997，裝置。

三、批判、抗爭，與嘲諷

公平與正義的追求，是 90 年代臺灣社會的基調，也是臺灣歷史的新紀元。不過一種價值的特別獲得標舉，或許也正代表此一價值的尚未獲得真正的實現，二二八事件的討論，只是諸多事例之一。90 年代初期有著更多的弱勢族群，分別透過各種管道，發出他們的聲音，如：維護農民權益的「五二〇事件」(1988)、全國自主工聯的成立 (1988)、雅美族青年的反核示威行

動 (1988)、原住民還我土地運動 (1988)、無住屋者夜宿臺北忠孝東路 (1989) ……等等，此中均不乏藝術工作者的參與，尤其歷次的遊行示威，各種抗議道具的製作與展演，莫不是一場場別開生面、創意十足的藝術行動❼；不過這些即時性的創作，就像許多前衛藝術的宿命，在活動結束後，也隨之消失於無形。隨著弱勢族群爭取權益的浪潮興起，在藝術界留下較廣泛影響

及延續性成果者，應推女性藝術的提出。這項來自西方世界潮流影響下形成的藝術主張與作為，首先由 90 年初期的幾家私人書店中的演講和小型展出開始，到了 1998 年，則由臺北市立美術館出面舉辦大規模的「意象與美學──臺灣女性藝術展」，給予主流價值的肯定❽；然而具有代表性及突破性的觀點和作品也在等待形成之中（圖 10～12）。

圖 10：吳瑪悧，【女性】，1990，椅子、胸罩，75×35×35cm。

圖 11：劉世芬，【膜與皮的三維詭辯】，1998，複合媒材、裝置，1500×750×600cm。

❼參見「整體藝術在臺灣」特輯，《雄獅美術》247 期，1991.9，臺北。

❽參見《意象與美學──臺灣女性藝術展》（展覽專

輯），由賴瑛瑛策劃，臺北市立美術館，1998.5，臺北。

圖12：嚴明惠，【男與女】，1992，
布上油彩，213.5×130.5cm，臺北市
立美術館藏。

圖13：侯俊明，【女媧】，1993，紙
本版畫，153.5×107.5cm。

　　和女性藝術同時被提出的，則是兩性與情慾的議題。幾乎和所有解嚴社會一致的現象：伴隨政治解嚴而來的，正是性與情慾的解放。性與情慾的約束，往往是傳統道德社會最顯著的特徵；解嚴的社會，生命力的迸發，人們開始重新面對自己的身體和內在的情慾。侯俊明可以看成是臺灣此一轉變時期的代表藝術家，1990年年初，他以國立藝術學院第一屆畢業生的身分，在多次爭執協調後，終於取得校方諒解，在該校大禮堂展出他那些充滿情慾掙扎符碼與圖像的「侯氏神話：蜜馬解毒」作品編年展。情慾的反思與嘲諷，也成為侯氏日後創作的主軸（圖13）。1996年臺北雙年展「臺灣藝術主體性」中的「兩性與情慾」、和1998年臺北雙年展的「慾望場域」，均是此一課題思維下重要的策劃展（圖14～16）。

　　舊有道德與價值的解構，提供社會更寬闊自由的思維空間，卻也帶來一定程度的危機與苦悶。臺灣在1988年蔣經國去世、李登輝接任總統以降，十一年間，更動了五位行政院長，政治的革新在紛雜衝突的意見中困頓前進，政黨政治的形成，給予執政黨前所未有的巨大壓力，卻也提供了國家發展、社會革新更多元的思維與保障。除了國家認同的問題，黑金政治是

臺灣政治面臨的最大挑戰，社會對金錢的
崇拜與追求，過度開發所造成的環境破壞
與人心枯竭，成為執政者必須急迫面對的
問題。1990 年 6 月有「全國文化會議」的
召開；1992 年元月國家建設座談會文教組
提出多達 281 項建議；同年 6 月「文化藝
術獎助條例」在立法院三讀通過，對百分
之一公共藝術設置的規定，也提供臺灣環
境改善政策性的保障；1993 年文化建設委
員會提供新臺幣一億元，進行公共藝術示
範案例的推動；1996 年，李登輝連任總統，
繼「社區總體營造」之後，再提出「心靈
改革」的呼籲❾。面對整體社會的變遷與
政策走向，藝術界也逐漸形成兩股回應的

圖 15：翁基峰，【世紀末救世主】，1995，綜合
媒材，41×16cm。

圖 14：劉維國，【柔情樂園】，1994，布上油彩，
130×162cm。

圖 16：吳瑪悧，【寶島賓館】，1998，裝置。

❾詳參本書〈90 年代前期臺灣造形藝術生態之鳥瞰〉
　一文，原發表於 1995 年 4 月 24、25 日，林濁水、

翁金珠等立法委員辦公室主辦「文化會議」，後刊
《南方藝術》13～14 期，1995.11～12，高雄。

潮流：一是積極地、向外地提出批判；一是消極地、向內地進行自省。臺灣當代藝術，不再是單純的美學的追求，而是言說的工具；其展現的手法，也由平面繪畫擴及拼貼、多媒材，乃至於裝置和科技媒體的廣泛運用。

郭振昌以結合中國古代木刻線條和現代月曆、海報美女的手法，批判社會中粗暴的男性強權與女性情色的泛濫（彩圖24）；王俊傑、朱嘉樺、游本寬、洪東祿則對於社會流行文化中，誇大的媒體效益和虛幻伴隨真實的青少年偶像文化提出嘲諷（圖17～20）。陸先銘、陳順築、蘇旺伸、連建興，對於快速形成的都市叢林有著一些抗議，對於不斷流失的童年記憶與風土人情，也有著深沉的感傷（圖21～23、彩圖25）。而類似顧世勇、袁廣鳴、陳界仁、林鉅，則在自我孤獨的省視中，照見人類的疏離、荒謬與殘暴（圖24～26、彩圖26）。

圖18：王俊傑，【HB－1750】，1998，裝置。

圖19：洪東祿，【美少女戰士】，1999，綜合媒材，180×120cm，臺北市立美術館藏。

圖17：朱嘉樺，【桂林】，1999，攝影合成。

圖 20：游本寬，【法國椅子】，1998，攝影合成，120×180cm。

圖 21：陸先銘，【含笑】，1998，綜合媒材，189×236×7.5cm。

圖 22：蘇旺伸，【租界 —— 外僑墓園】，1994～96，綜合媒材，170×240cm，臺北市立美術館藏。

圖 23：連建興，【慾望迷宮】，1993，布上油彩，135×234cm，私人藏。

圖 24：林鉅，【地母圖】，1999，紙本設色，229.7×135.5cm。

圖 25：袁廣鳴，【跑的理由】（裝置現場其中一景），1998，錄影投射裝置，錄影投射、月光粉布幕、自動控制、電腦，250×900×900cm。

圖 26：顧世勇，【黑色引力（一）】，1993，綜合媒材裝置。

四、解構後的重整

　　無論是積極地向外批判，或內斂式的自我省視，總之，臺灣當代藝術在此世紀末時刻，逐漸形成某些區域性特質，在經濟實體之外，展現出文化實體所應有的強度。此一強度，無論是被動的引發國際間的注目，或主動的向外宣揚，積極參與國際性大展，已成為 90 年代甚至此後臺灣當代藝術的另一殊異風貌。不同於 5、60 年代參與國際展覽時，藝術家強調個別風格創生的思考，此階段一些獨具觀點的作為，往往言說的成分，多於美感的抒情，策展的觀念強於個別作品的陳示。先有 1989 年臺北市立美術館主導的「臺北訊息展」於日本原美術館；1993 年 6 月，則有行動藝術家李銘盛在威尼斯雙年展「開放展」中的受邀展演；1994 年，臺北市立美術館再以交換展方式，推出「臺灣當代藝術展」於澳洲雪梨；1995 年，則首度以官方形式選派代表參展威尼斯雙年展；此後，連續三屆；在 1999 年則採委託策展方式，由石瑞仁策劃「意亂情迷──臺灣藝術三線路」（圖 27～29）。此外，高雄市立美術館亦於 1998 年，推出「臺灣意象展」於巴黎、比利時等地（圖 30～32）。

圖 27：盧明德，【詩篇之一】，1993，綜合媒材，
182×182cm。

圖 29：李振明，【墨染寶島生態圖譜之貳】，
1994，紙本水墨，96×70cm。

圖 28：陳張莉，【人生與自然系列 92#8】，1992，
布上壓克力，152.5×122cm。

圖 30：張栢烟，【玉山情】，1993，綜合媒材，
243×260cm。

圖31：楊成愿，【博物館 (B)】，1993，綜合媒
材，97×130cm。

圖32：李明則，【儒林外史】，1996，布上
壓克力，193.8×112cm，臺北市立美術館藏。

整體而言，臺灣世紀末的當代藝術，
和她特殊的時代脈動合拍，已逐漸形成複
數元視野的多元表現，同時，激情的批判
也逐漸轉為沉思積澱。一個解構後的重整，
正隨著新世紀的來臨，逐步展開。

◎ 島民・風俗・畫 —— 十八世紀臺灣原住民生活圖像

蕭瓊瑞 著

《島民・風俗・畫》是近年來興起的臺灣史學研究中，研究年限最早的一本美術專著，也是年輕的美術史學者蕭瓊瑞著意將臺灣美術研究往前推溯的一本力作。筆者搜集了相傳輾轉摹繪自六十七【番社采風圖】的版本五種，結合文獻史料，探討十八世紀中葉臺灣原住民生活的風美情貌，深刻而趣味，充滿啟發性，是喜好人類學、風俗學、美術研究，和臺灣文獻收集者，不可不擁有的一本好書。

◎ 中國繪畫通史（上）（下）

王伯敏 著

本書縱橫古今，論述了原始時代以降的七千年繪畫史，對畫事、畫家及畫作均有系統地加以評介，其中廣泛涵蓋了卷軸畫、岩畫、壁畫等各類畫作。除漢民族外，也兼論少數民族之繪畫史，難能可貴的是：不但呈現了多民族文化的整體全貌，更不失其個別的特殊性。此外，本書更增補了最新出土資料一百三十餘處，極具研究與鑑賞價值，適合畫家與一般美術愛好者收藏。

◎ 中國繪畫理論史

陳傳席 著

中國的繪畫理論無論在學術水準或是數量上，皆居世界之冠，不但能直透藝術本質，更標誌著社會及思想的轉變歷程。如六朝人重神韻，所以產生了「傳神論」、「氣韻論」；元人多逸氣，所以「逸氣論」風行不衰；明末文人好禪悅，又多宗派，所以「南北宗論」興盛等等。本書亦論述了儒、道對中國畫論的影響，直至近現代的畫論之爭，一書在手，二千年中國畫論精華俱在其中矣。

◎ 中國繪畫思想史（增訂二版）

高木森 著

在中國畫史的研究上，西方學者及日本學者都有相當重要的貢獻，事實上，中國人自己卻擁有更豐實的基礎可以深耕這塊田地，例如：對語言文字的理解與運用，對文化、思想的熟悉與融入等等，在在都是不容小覷的優勢。本書作者鑽研中國繪畫史多年，從外國學者最難入手的「思想」層面切入，深入探討政經、文化與思想等因素的相互牽引，如何影響中國繪畫的發展，構築起這部從遠古至現代的繪畫思想史。

◎ 亞洲藝術

高木森 著／潘耀昌等 譯

本書從宏觀的角度入題，以印度、中國、日本三國為研究重點，旁及東南亞、中亞、西藏、朝鮮等地的藝術史。藉由歷史背景的介紹、藝術品之分析比較、美學之探討、宗教之解說，以及哲學之思辨，梳理亞洲六千多年來錯綜複雜的藝術發展歷程，讓讀者能輕鬆欣賞前人的藝術大演出。

◎ 元氣淋漓 —— 元畫思想探微

高木森 著

元代國祚不滿百年，但當時眾多的藝術家卻在中國繪畫史上，鏤刻下不朽的痕跡，他們立於畫史上承先啟後的樞紐地位，影響後世深遠。本書作者立於前人的基礎上，不但突破傳統、跳出陳言窠臼，更將中國繪畫思想與西方藝術理論作比較，重視思想對藝術表現的影響，並將文學、哲學、社會等各方面的變化含攝在內，開啟了元畫研究的新視野。

◎ 中國佛教美術史

李玉珉 著

　　佛教的傳入，不但充實了中國宗教、哲學、思想的內容，同時也為中華民族留下豐富的藝術資產；佛教藝術的形式龐雜，題材多變，無疑是中國藝術史中非常重要的一環。本書介紹自漢迄清重要的佛教遺存，分析其產生的歷史背景、宗教意涵及風格特徵，並從圖像解讀、尊像配置的變化等面向，具體說明中國佛教藝術發展的軌跡；除了探索佛教藝術在中國生根茁壯的過程外，也展現了經過中國文化長期薰陶後，佛教藝術如何變成中華文化的血肉。

◎ 畫史解疑

余 輝 著

　　由於時空的阻隔，讓六百年前宋遼金元時期的某些畫作像迷霧一樣，使今人產生朦朧不明之感，甚至導致錯覺和誤識。本書作者秉持對民族文化遺產的責任感，力圖驅散層層霧靄，尋找傳統藝術的光亮，運用民族學、民俗學、類型學、心理學和鑑定學等研究方法，查考多件名作的繪製年代，並揭示出許多宋元佳作的奧祕所在；特別是這個時期的畫史懸案和少數民族宮廷繪畫機構等課題，均由本書首次披露，期與讀者一同走出畫史疑雲的迷宮。

◎ 橫看成嶺側成峰

薛永年 著

　　本書匯集了大陸著名美術史家薛永年研究古代書畫的成果，上起魏晉下至晚清。或娓娓述說名家名作的「成功之美」及「所至之由」，或要言不繁地綜論書風畫派的生成變異與消長興衰；或論大家而去陳言，或闡名家而發幽微。辨真偽而不忘優劣，述風格而聯繫內蘊，務求知人論世；尤擅在書與畫、文人畫家與職業畫家的相異相通處，探求民族審美意識的發展。

◎ 江山代有才人出

薛永年 著

　　在內患外侮和西學東漸中，古老的中國逐漸進入現代社會，傳統書畫亦呼吸時代風雲，吞吐中西文化，湧現出一代又一代名家。作者以史學家的眼光，對若干出色美術家的建樹，進行了別有洞見的總結；對二十年來大陸書畫發展的現象，亦進行了言之成理的評議；更對美術史學的發展，做了詳盡的介紹。立足傳統而不故步自封，學習西方而不邯鄲學步，正是本書持論的特點。

◎ 宮廷藝術的光輝 — 清代宮廷繪畫論叢

聶崇正 著

　　清代宮廷繪畫雖屬中國古代繪畫發展的一環，但有關作品過去卻較少刊布及研究，作者專攻此項研究多年，對清代宮廷繪畫的機構、制度多有鑽研，並對某些具有重要歷史價值的繪畫作品有所分析，針對清代宮廷繪畫中所特有的「中西合璧」式的畫風，亦有詳盡的介紹。本書不但為清畫史的研究，提供了紮實且重要的基礎，更開拓了中國古代繪畫史和中外文化交流史的領域。

◎ 墨海精神 — 中國畫論縱橫談

張安治 著

　　中國畫論是中國的藝術論和美學的一個組成部分，它和中國歷代的「文論」、「樂論」、「書論」、「戲曲理論」及中國哲學、詩詞藝術等息息相通，不但互相滲透，而且有著內在的聯繫。本書在介紹中國畫論時，未按時代順序或傳統「六法論」之規範，而分為十個專題，以「形神關係」為首，「創造與繼承」之要點為結，著意於取其精華，並以歷代的優秀作品為證，或與西方繪畫相比較，以期能對當前中國畫的創作活動有所裨益。